朝聖

一個攝影師跨越四十年的影像故事

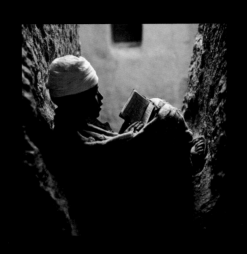

野町和嘉 著

胡宗香 周華欣 譯

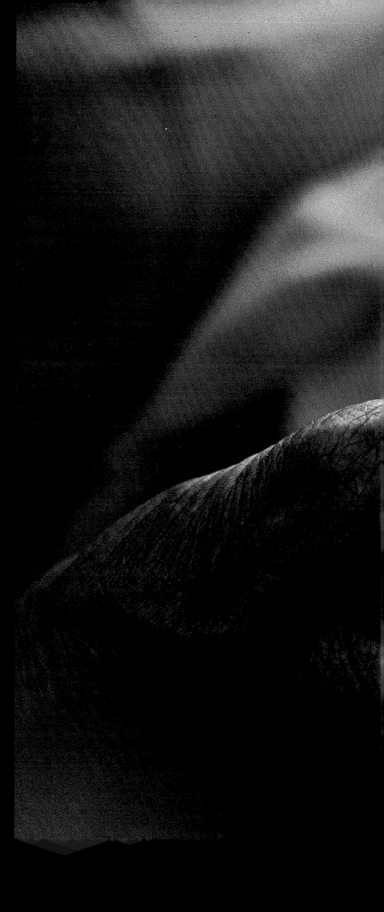

朝聖 [一個攝影師跨越四十年的影像故事]

作　　者：野町和嘉
攝　　影：野町和嘉
翻　　譯：胡宗香　周華欣
主　　編：黃正綱
文字編輯：盧意寧　許舒涵
美術編輯：吳思融　秦禎翊　謝昕慈
行政編輯：潘彥安

發 行 人：熊曉鴿
總 編 輯：李永適
版　　權：陳詠文
發行主任：黃素菁
印務經理：蔡佩欣
財務經理：洪聖惠
行銷企畫：鍾依娟
行政專員：簡鈺璇

出 版 者：大石國際文化有限公司
地　　址：台北市內湖區
　　　　　堤頂大道二段 181 號 3 樓
電　　話：(02) 8797-1758
傳　　真：(02) 8797-1756
印　　刷：博創印藝文化事業有限公司
2015 年 (民 104) 2 月初版
定價：新臺幣 1200 元
本書正體中文版由 Edizioni White Star
s.r.l. 授權大石國際文化有限公司出版
版權所有，翻印必究

ISBN：978-986-5918-89-7(精裝)
＊ 本書如有破損、缺頁、裝訂錯誤，
　　請寄回本公司更換
總代理：大和書報圖書股份有限公司
地址：新北市新莊區五工五路 2 號
電話：(02) 8990-2588
傳真：(02) 2299-7900

國家圖書館出版品預行編目（CIP）資料

朝聖
［一個攝影師跨越四十年的影像故事］

野町和嘉著；胡宗香、周華欣翻譯
臺北市：大石國際文化，民 104.2
504 頁：25×25 公分
譯自：A Photographer's Pilgrimage: Thirty Years of Great Reportage
ISBN 978-986-5918-89-7（精裝）
1. 攝影集　2. 朝聖

957.9　　　　　　　　　　　　　104002105

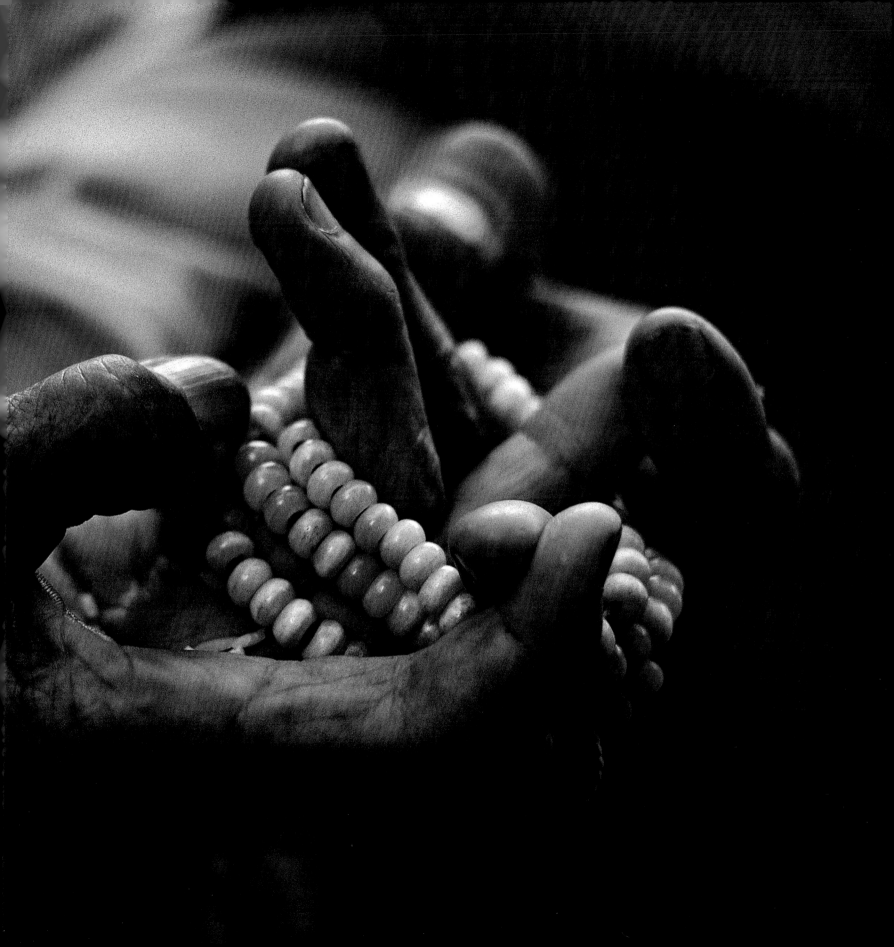

目錄

4

1　衣索比亞聖城拉里貝拉岩窟教堂中的一名執事正在閱讀聖經。

2-3　指間纏繞念珠的藏傳佛教比丘尼正在供曼達，以積聚功德。

5　來自印度南部喀拉拉邦的一群朝聖婦女參與一年一度的麥加朝觀。

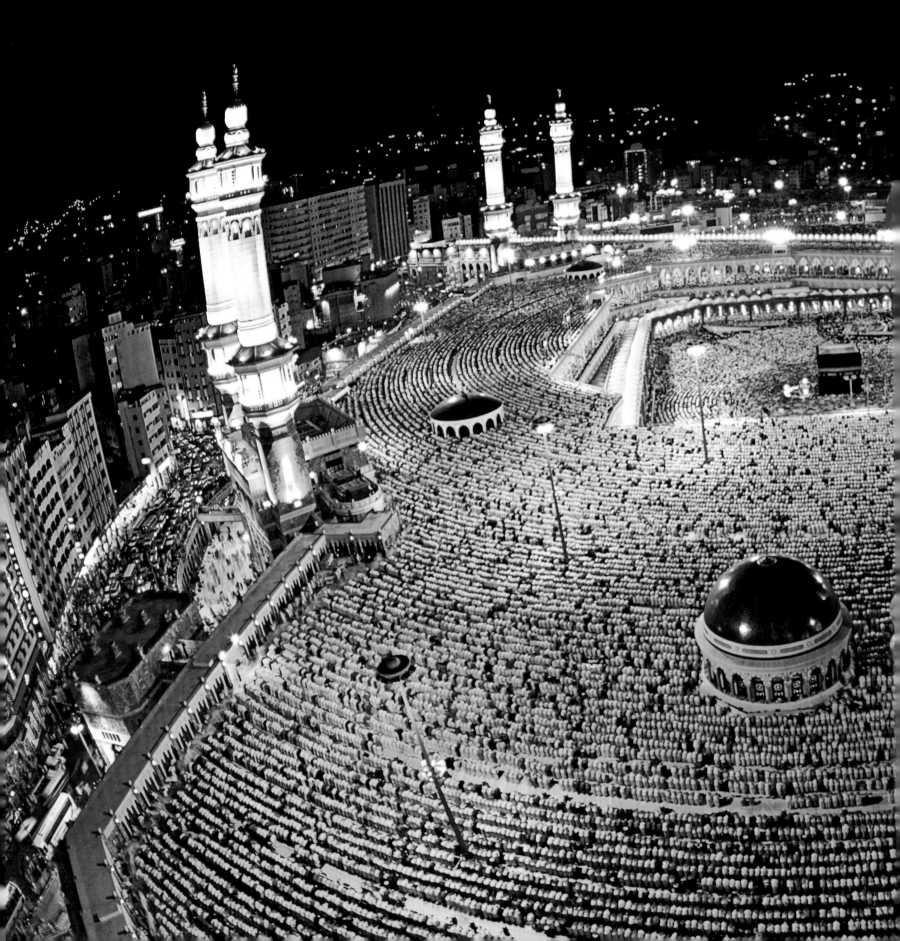

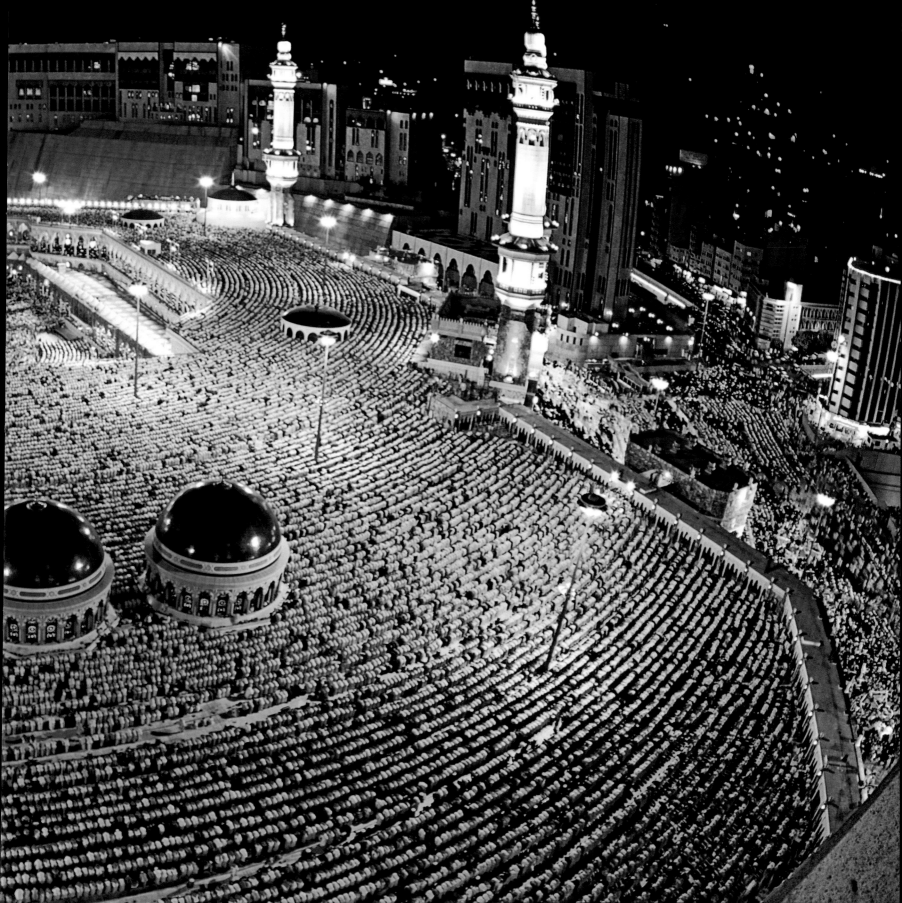

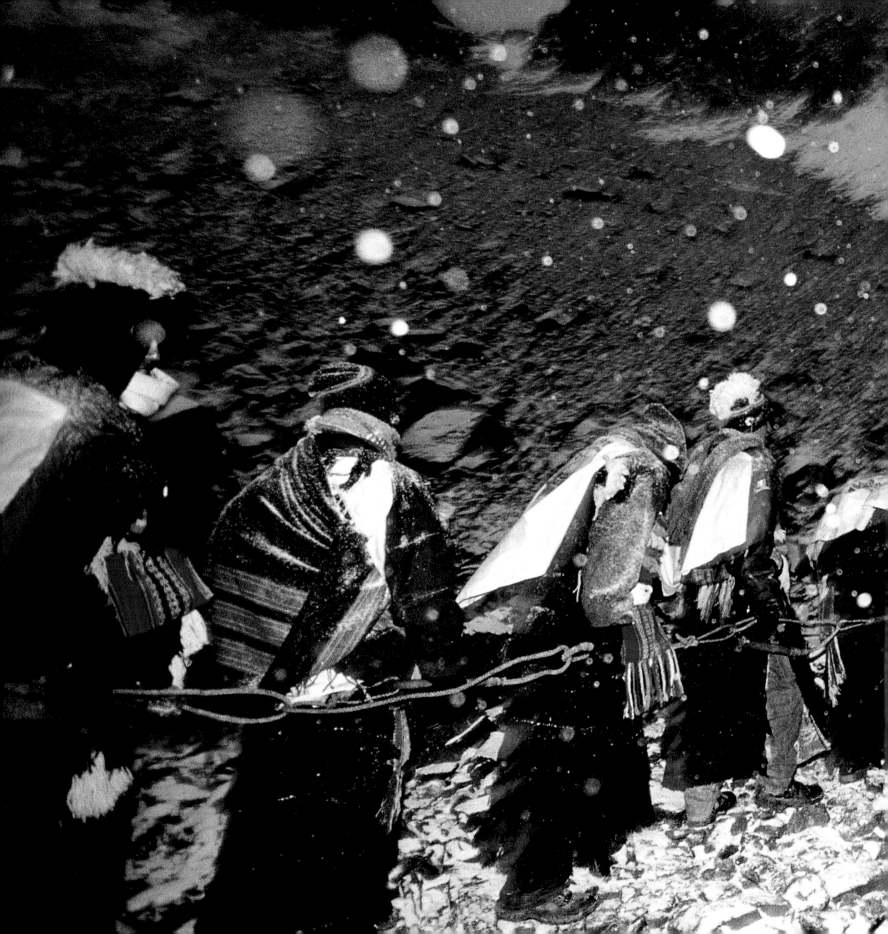

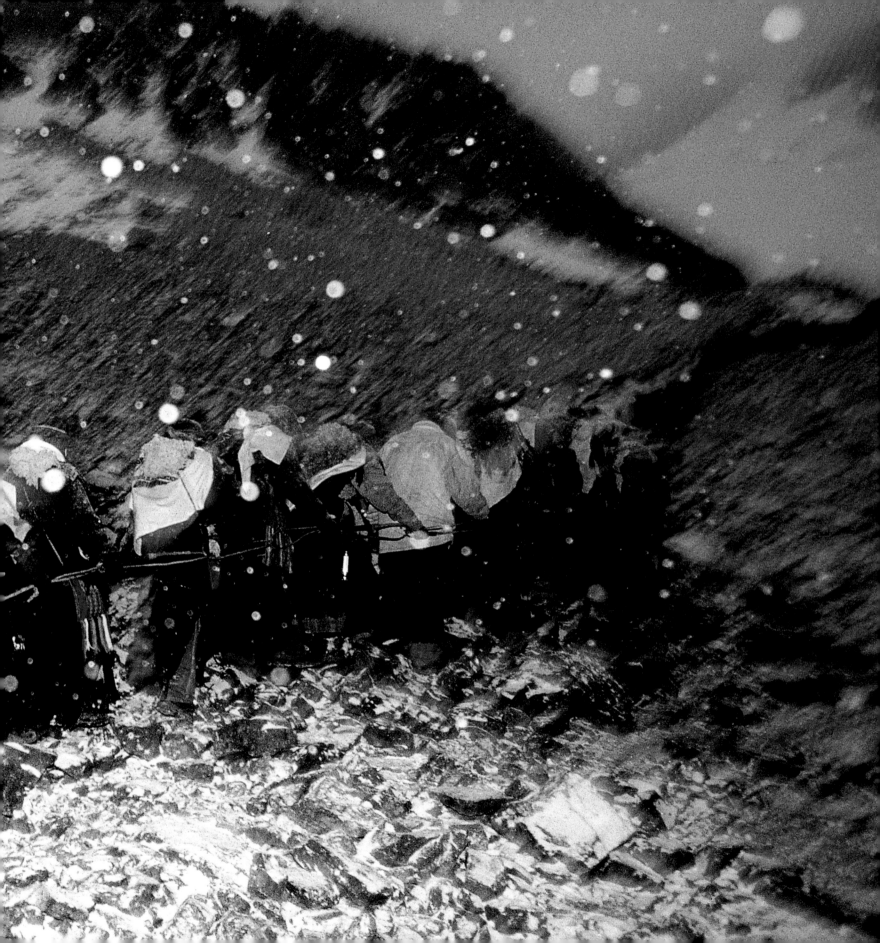

前言

我記得，那是1973年4月。我在阿爾及利亞西部的一個小綠洲停留。那是我第二次去撒哈拉。綠洲外有一座50公尺高的沙丘，從丘頂可以俯瞰一整片無邊無際的壯闊沙海。

某天傍晚，隨著烈日西沉，酷熱稍微舒緩了一些，我爬上沙丘想拍些照片。與我同行的還有一個16歲男孩，是我新交的朋友。遼闊的沙地在夕陽下煥發粉紅色光芒，向晚的色澤瞬息萬變。當我終於從鏡頭前抬起頭來，男孩已經不見了。來的一路上我們還有說有笑，他到哪兒去了？

他就在沙丘另一邊，沉浸於晚禱中。男孩面向東方，深深鞠躬，屈膝跪下後俯伏在地，然後起身，口中一直喃喃念著祈禱詞。我有點吃驚。片刻前他還只是個一般的少年郎，稚氣未脫。現在，他身上沒有一絲一毫稚氣。他是個男人──莊嚴、堅定的沙漠男子，與他的上帝面對面。

漸濃的暮色中，儘管我就站在他身旁，他卻絲毫沒注意到我，完全沉浸在祈禱中，彷彿出神似地。不斷俯伏在地使得他的臉從額頭到挺拔的鼻子上，都覆蓋著金黃色的沙子。就在那一刻，他面東朝向麥加，月亮從東方地平線昇起，圓滿而光華耀眼。那景象真美。在這片廣袤的沙漠中，一個赤裸裸的靈魂與上帝面對面，沒有任何他物介入。這是我第一次感受到沙漠懾人的精神力量。

對撒哈拉的迷戀，驅使我拓展自己的視野。我漫遊於尼羅河谷，造訪阿拉伯半島，然後去了西藏，在每一個所到之處任憑好奇心恣意馳騁。地球上所謂的偏遠地區我大多去過──現代文明難以滲透的廣袤沙漠、高原與熱帶草原，在那裡，超驗的神靈世世代代為住民所敬拜，他們的宗教是以最原始的方式進行祈禱，也是孕育出這些宗教的土地本身最直接的自述。

每一個宗教，從佛教到伊斯蘭、基督教到泛靈論，都有各自的祈禱形式，將虔誠敬拜者對自然的恐懼或感謝，傳導為與上帝或眾神之間的直接交流。因此，在一個人一生中，祈禱成為一種精神上的朝聖之旅。朝聖的道路很多，有些抽象，有些具體，具體的是實體道路，通往確有其處的聖地。舉例來說，伊斯蘭信仰以位於麥加、象徵唯一真神的卡巴天房（Kaaba）為中心。每到朝聖的月份，卡巴總吸引數百萬敬拜者絡繹於途，在遍及全球的網絡內往返於這個聖址。還有衣索比亞東正教信仰的神聖中心拉里貝拉（Lalibela），赤足的朝聖

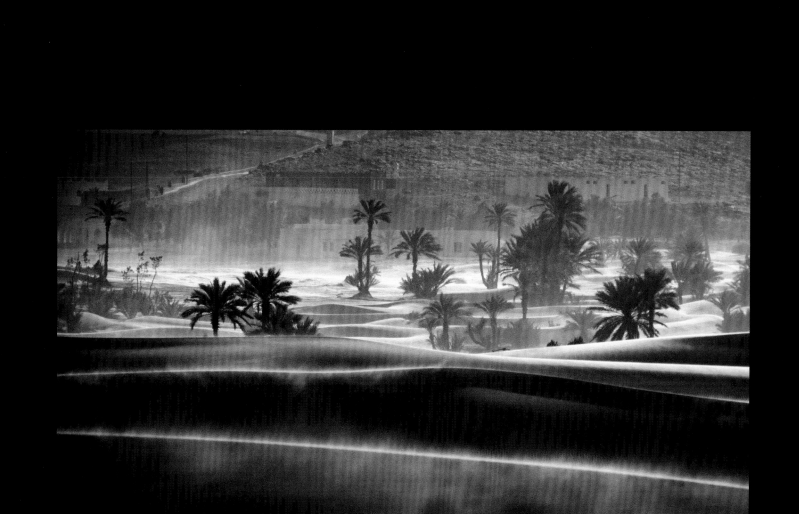

到此地，在這裡搭帳棚停留數日。

還有西藏的朝聖者，他們懷抱堅定決絕、無條件的信仰，耗費五年、十年甚至二十年，以蝸行的速度前往數百公里之遙的聖地。他們手上套著護手用的木塊，雙手舉過頭頂，擊掌，口唸六字真言「唵嘛呢叭咪吽」，然後沿地面爬行，站起，步行僅及身長的距離後停下，再度爬行，如此往復不已，臉上早為汗水浸濕，塵土沾污。

我曾經在西藏最高處幾無人跡的一條筆直道路上，碰到兩名朝聖的婦女，正以上面描述的方式往聖城拉薩前進。那一刻我才恍然大悟，到了這種層面，信仰的實現是一種畢生的勞力付出。藏人相信靈魂不斷輪迴轉世，必須累世積累功德才能了脫生死。惡行會導致靈魂墮入畜生與餓鬼道，無緣修得福報。他們相信，苦修愈嚴苛，懺悔者的心才會變得愈純淨。

日本人只會偶爾想到宗教，西藏人則視信仰為生活的中心要素。有一次，我將相機對準一名苦行者因痛苦而扭曲的面容；突然，我卻透過觀景窗看到那張臉綻放出燦爛的笑容。那一刻的領悟直透我內心深處。

高地文化與信仰對我深具吸引力，不僅在西藏、還有衣索比亞與安地斯山區。稀薄的高山空氣使得植物生長有限；每一個高地區域都發展出獨特的飲食文化，耐受性十足，且無懼於低地文化的入侵。偶有文化融合，則會產生

新奇而讓人意想不到的形式。藏傳佛教徒相信輪迴轉世，對於他們所認定的1000多名活佛無條件地信仰。衣索比亞的東正教基督徒敬拜他們相信繼承自古猶太教的聖櫃。在安地斯山區，原生宗教滲透並融入了西班牙征服者強加於原住民的天主教信仰。

今日，全球化的力量忙於將文化多樣性的豐富織錦熨燙成一張扁平白紙，成為標準化的文明。也許，只有在幾大洲孤立的山地高處中，非主流文化才有機會在其強大的精神生活支撐下存活。

世界真如《聖經》與其他傳統所相信，為上帝所創造嗎？抑或上帝只是祈禱到精疲力竭的人所產生的幻象？不同的宗教、不同的地域、不同的個人，對世界都有不同的看法。自從獲得了那細緻、脆弱，稱為「智慧」的特質後，人類就必須將心靈交託給一個形而上的存在才能獲得平靜。儘管個人之間有所差異，這一點可說是人類共同命運的一部分：對信仰的依託早已寫入我們的DNA。我們在不可見的「某人」陪伴下經歷人生這趟旅程，可能僅在因為迷惘困惑而跟蹌失足時，才會感受到這個人的存在。

最近，每當我回到位於四國島高知縣的故鄉，總會注意到沿特定路線造訪當地寺廟的許多朝聖者。他們戴著快要壓到眼睛的斗笠狀帽子，上面寫著「風雨同路」。看著他們專心致志行走於鄉間的道路，我感受到他們在熱切追索某個失落的東西。是我過度解讀嗎？還是我

們的日常生活，已經讓我們距離祈禱和信仰這些真實的東西太遠？

我在過去40年漫遊過的那些地方與日本截然不同。這些地區貧窮而危險，但那裡的人緊密相繫，彼此間溫暖的情感成為對抗艱苦環境最堅實的精神堡壘。這堅固的堡壘以外還有一道明顯可見的「祈禱走廊」。在我20來歲時邂逅了撒哈拉沙漠之後，我以逆時針方向環繞地球旅行，最後橫渡太平洋抵達南美洲的安地斯山區，透過這種方式親身體驗了世界的多元。

2003年秋，兩個一神信仰的國家像兄弟鬩牆般彼此恫嚇、衝突，舉世為之震動之際，我來到喜馬拉雅山的佛教國度不丹。舉目所及都是沿山坡開展的美麗梯田。時值秋收，男性身著go，女性身著kira，都是類似和服的傳統服飾。他們揮動鐮刀，收割稻穗，那一幕仿如百年前的日本農村。收割完畢，他們用石頭打穀，再任由風將穀粒與穀殼分離。

隨著穀殼從她們的籃子裡流洩而出，農婦輕吹口哨，彷彿在召喚風的到來。喜馬拉雅山谷的樹葉剛開始轉紅，一條小溪流過，徐徐發出潺潺流水聲。這裡是母系社會，結婚就是男方趁夜進入女方的閨房，從此安居落戶。有人告訴我，這個國家沒有舉行正式婚禮的習俗。

不丹和緩的景色與人民溫文的習性讓我

深受觸動。他們使我揣想：現今在世界各地最常看到，奉行叢林法則與排除異己的一神信仰、以無情競爭為特色的社會，還有前途嗎？為了人類的生存，我們究竟會不會獲得所需的智慧，正視多元文化與信仰的存在，並且認識到：看世界可以有各種不同的方法？

14-15　來自西藏東部阿壩（Ngaba）的兩名朝聖者虔誠地爬行前進，要前往1800公里外的聖城拉薩。

16-17　居住於蘇丹南部白尼羅河沼澤地的丁卡族（Dinka）牧民。

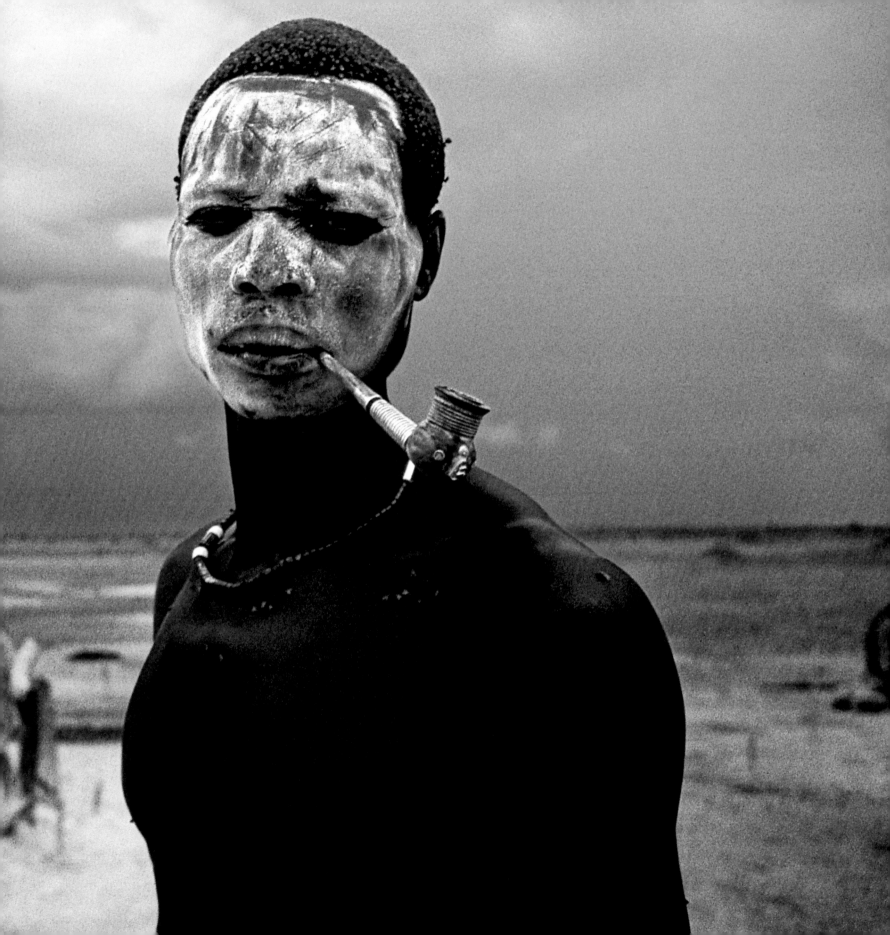

貼近沙漠

撒哈拉

進入另一個時空

撒哈拉

進入另一個時空

我 從帳棚裡鑽出來，沒入破曉前的黑暗。剛過凌晨4點，我帶著相機和三腳架，靠手電筒照亮前路，在滿天星斗下爬上嶙峋的山丘，等待日出。

天氣很冷，是撒哈拉冬季典型的那種冷。我坐的那顆石頭是冰的。四下沒有一絲生命跡象，唯一的聲響是我耳中微弱的嗡嗡聲。

10分鐘過去了，東邊一抹淺色告訴我天將破曉。星星逐漸淡去，沙與石頭慢慢從周遭的黑暗中浮現，景色的輪廓隨著每一分鐘過去而變得清晰。還是沒有一點聲音和生命的跡象，舉目所及連一根野草也見不到，讓人以為整個世界就是由礦物體所構成。這景象既可怕又壯麗。隨著天色漸亮我不斷調整曝光、變換角度，拍下一張又一張照片。

這是1993年12月，我深入撒哈拉沙漠，來到阿爾及利亞和尼日邊境的無人之地阿哈革高原（Tassili Ahaggar）。即使以撒哈拉的標準而言，這個地方都顯得太過乾燥了。這裡沒有水井，我和嚮導從塔曼拉塞特綠洲（Tamanrasset Oasis）帶著水而來，油箱也加到滿。嚮導是個

上了年紀的圖阿雷格族（Tuareg）男子，出發以來我們一路開車、紮營，已有五天了。

第一道曙光出現的30分鐘後，深紅色的太陽在阿哈革高原的天際升起。這片不毛而讓人卻步的土地是不折不扣的月球地貌。空氣澄澈透明，暖陽照在我背上，這景色超凡脫俗，就像世界正從地球盡頭處誕生。

我在1972年初次來到撒哈拉，當時我20來歲，前一年才剛展開自由攝影師的生活。剛起步的我所做的一切純粹出自商業考量，目的只有一個：賺夠錢養活自己。

是撒哈拉讓我變成一名紀實攝影師。奇妙的是，我與撒哈拉的邂逅始於我和一些朋友一起去歐洲阿爾卑斯山的滑雪之旅。旅程結束後我們到了巴黎，我和一個朋友在那裡買了一輛破舊的老爺車，打算開去西班牙。

抵達西班牙後我們買了一張地圖仔細研究。西班牙以南就是北非，包括廣袤的撒哈拉。只需越過分隔歐洲與非洲的直布羅陀海峽，就可以沿著鋪好的道路深入沙漠。之前我們並不知道。撒哈拉沙漠，那不就是電影《阿

18　高亞特拉斯山脈（High Atlas）伊米勒希勒（Imilchil）的新娘子參加慶祝訂婚的穆塞姆節（Mousem）慶典。

21　球形石英經磨蝕後變成細小的微粒，形成漂沙。

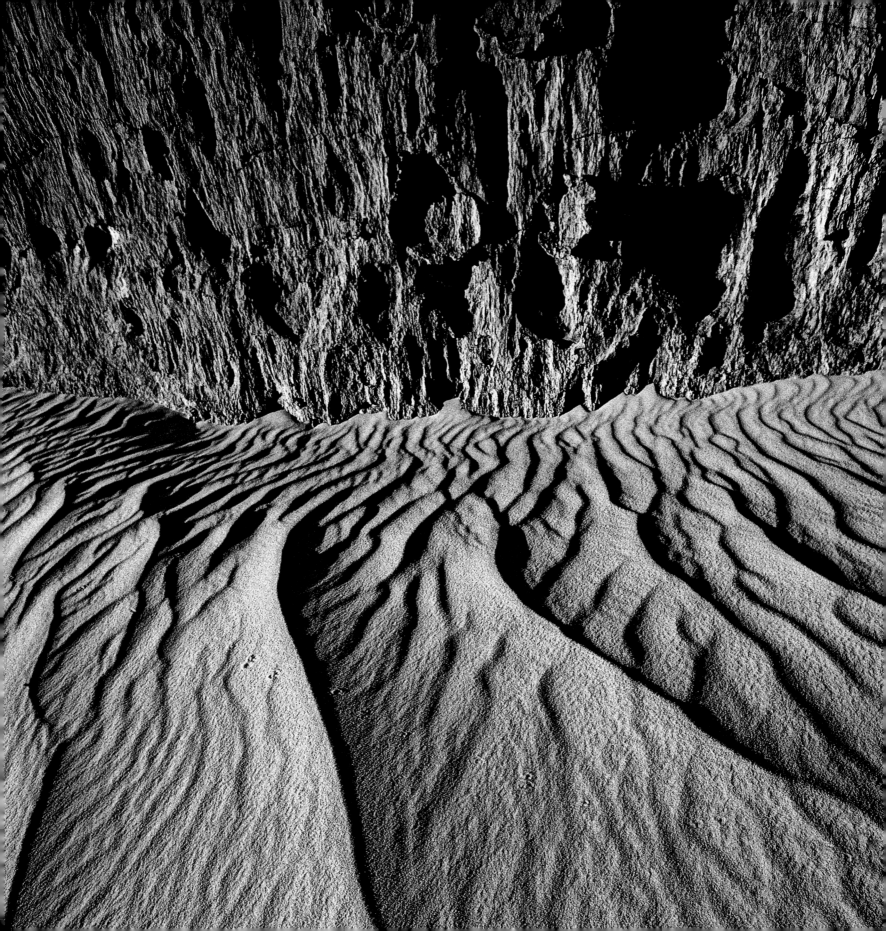

拉伯的勞倫斯》（Lawrence of Arabia）中那個沙漠嗎？這實在讓人無法抗拒，我們非去不可。轉眼，我們已經在前往撒哈拉的路上了。

我們往南開，穿越摩洛哥東部進入阿爾及利亞。氣候愈來愈乾燥，赤裸的土地與藍天寬廣懾人。在阿爾及利亞的第二天，我們已置身一片不可思議的沙海中。隨風起舞的沙是栗子的棕色，每一粒都彷彿是一小塊黃金。這片沙，那些石頭，天空的星斗，真美。突然，在這片空無之中一座綠洲驀然出現，裡面的住民在我們看來是沙的囚徒。他們是堅忍的民族，過著堅忍的生活。我們彷彿落入另一個時空。

自那時起，我自己也被這片奇異的土地所俘虜，雖然我一直到次年才認真展開在撒哈拉的旅行。

最初那趟旅程的第二天，我們於傍晚抵達阿爾及利亞南部的克札茲（Kerzaz）綠洲，在路邊一間素樸的小餐廳飽餐一頓烤肉，但還不知道要在哪裡過夜。這時一名年輕男子過來攀談，他說自己是小學老師，邀請我們到他家過夜。

他居住的村子離主要道路大約10分鐘路程。學校和他住宿的地方在村外不遠處，沙塵遍布。我們的主人友善、健談，可惜的是我和朋友都只會說一點法語，談話無以為繼。我們放棄與主人交談後躺在他提供的墊子上，很快就入睡了。

次日早晨我們起來後打開門，看到耀眼的陽光。走出房子繞過轉角後，我們看到驚人的

景象：眼前是堆積如山的沙，形成高不可攀的沙牆。

那是怎樣的一幕！這片沙山肯定有至少200公尺高，頂端是一道絕美起伏的弧線，映襯著清澈的天空。半夢半醒間，我以為自己誤闖至一座奇幻的巨大城堡，就在校園中央。

就在那一刻，一個牧羊人從村子裡趕著一群山羊朝我們而來。

當然，我知道沙漠綠洲有人居住，但我從沒想到大自然如此近距離地侵襲這裡的日常生活。這裡的居民是什麼樣的人？無知的我好奇地問自己。在這個超現實的沙漠世界上演著什麼樣的人生？留在巴黎的一名友人曾對我說：「沙漠嗎？你逆光拍一張照，再順光拍一張照，就可以收工了，因為你已經拍完所有能拍的。」他錯了。這片沙漠，這個全新的時空，絕不乏味，也絕不簡單。

我們繼續往南前進。2月的撒哈拉宜人至極，空氣清涼、澄澈。路上幾乎沒有車輛，但我們這條路明確標示在地圖上，所以似乎沒什麼好擔心的，只是，每當接近一座沙丘、強風在前方道路颳起一陣沙暴時，我們就冒出一身冷汗，駕駛握著方向盤的手也變得緊繃。而每通過一次這種障礙，我總感覺又更深地被牽引至撒哈拉的神祕深處。

那座綠洲是荒原中的一顆寶石。村落由棗椰樹遮蔭的泥土牆房舍和小農場組成，生活平靜無波，隨著自身緩慢的節奏運行。駛近時我們注意到一片簡單沒有裝飾的墓園，葬在

的是村落的創建者與聖者，他們被稱為馬拉布特（marabout），墓地塗著一層石灰以突顯他們的地位。環繞在旁的是普通人的墓地，數不清的墓地標記象徵著在這座小小綠洲誕生、生活、死亡、綿延不絕的一代代人。

山坡底下的地下水脈透過坑道注入一條引水道，這就成了村落的命脈。水源透過複雜的灌溉網絡導引到各個農場。寬僅5公分、毛細管般的水泥溝渠保護水流不被蒸發。溝渠的邊緣生著青苔，流動其中的細小水流再次提醒我，在綠洲裡，水就是生命。

我認識了綠洲裡的一家人：一對老夫婦和兩個媳婦還有孫子同住。只要一眼就可以看出他們小小的農場不可能餵得飽這一家子人。老夫婦的兩個兒子到遙遠的城鎮工作了，一方面是為了養活家人，一方面是因為身為虔誠的伊斯蘭教徒，他們認為自己有責任盡一切可能讓父母前往麥加朝覲。老夫妻一輩子都嚮往這趟旅程。

五年後我再度造訪這一家人。時光在老夫婦身上留下了痕跡，前兩年他們終於完成朝覲，如今在平靜與滿足中度日，因為他們分別獲得了哈吉（Hajji）與哈嘉（Hajja）的身分，這是對從麥加歸來的男性與女性的稱號。

再度回到這座綠洲是14年後。抵達後，我看到街道已鋪上水泥，村裡有電力了，還有幾戶土牆房舍的屋頂上多了電視天線。老夫婦過世了。他們簡單的墓碑上沒有墓誌銘，已經覆了薄薄一層漂沙。很快，墓碑就會完全隱沒。

未上釉的土甕裡裝著供奉給逝者的水。在陽光炙烤與漂沙侵蝕下，土甕本身亦逐漸崩解流失於沙中。

撒哈拉沙漠南緣有個地區叫做沙黑爾（Sahel），沙漠在這裡讓位給熱帶草原。1975年4月我穿越了沙漠的三不管地帶，首度來到沙黑爾。逼近攝氏50度的高溫讓人難耐，肆虐多日的沙暴使得能見度幾乎為零，假如說北邊的沙漠及其美麗的沙丘是一片死寂的焦土，那麼，被灼熱強風侵襲的沙黑爾，就是地獄。

這片荒原的住民是數量驚人的牛群，經常可以看見牠們奔躍於焦乾枯萎的草地上。這些龐大、精瘦的野獸與在牧草地上優游自得的牛群不同：牠們是為求生存經歷了無止盡奮鬥的存活者，野性的外表是自然造就的結果。

牧人將牛群驅趕至井邊。其他動物也在那裡飲水。駱駝、山羊與其他牲口彼此推擠卡位，一群男子忙著掬水。多少生命都仰賴這一口井。

打水用的繩子由駱駝與驢子拉上來，繩子出奇地長，從井緣處延伸近100公尺。也就是說，這口井深100公尺。年復一年，隨著沙黑爾愈來愈乾燥，井也愈挖愈深，成為今天這樣險峻的深度。

井緣處有一個水泥的貯水池。牛群用飢渴的眼神盯著裡頭的水。牧人用棍子輕敲領頭那隻牛的牛角，牛群收到這個信號後便湧向水邊，迫不及待地飲水，牛角彼此撞擊。喝足

後，這群牛立刻被帶開，輪到在後面等待的牛群飲水。井裡打水的桶子繫在一個木頭滑輪上，桶子不停被拉向不同方向，滑輪嘎吱嘎吱的聲響彷彿痛苦的尖叫聲。每一陣突來的風都捲起讓人目盲的沙塵，彷彿把世界的一切都隔絕在外──除了滑輪那椎心刺骨的哀鳴。

10年後，非洲正經歷大旱，我的朋友行經這一帶時感受到這裡被出奇的靜默所籠罩。看不到一絲生命跡象，他說，連腳印都沒有，因為漂沙覆蓋了一切。那之後又過了六年，我回到那裡，動物已經回來了，與從前一樣成群聚集。那口井絲毫未變，滑輪的嘎吱聲一樣悲慘。地下水網絡復活了。

一如從前，這裡的環境為熱風與沙所主宰。在世界的這個角落，生命仰賴的就是水，而僅有的水更在地底100公尺深處。人類與動物都成了活儲水袋，進出於脆弱的水循環。

「地上爬的螞蟻知道有人類存在嗎？……」

撒哈拉就是會讓人興起這樣的念頭。1975年5月，我和妻子開著從歐洲帶來的Land Rover穿越沙漠南行。我們在尼日境內180度轉彎，穿過泰內雷沙漠（Tenere Desert）東部進入阿爾及利亞。這條路線不同於其他穿越撒哈拉的道路之處是這裡幾乎沒有車輛往來。這也構成了冒險的一部分，因為當路上只有我們這一輛車時，安全就沒有保障。

我們緩慢地朝驕陽下彷彿在跳動的白熱天際線前行，努力跟隨著唯一能夠為我們指引方向的無數車轍。一開始真的需要鼓足勇氣，後來我們注意到每隔一段距離，道路兩旁就會出現標示柱。我們鬆了一口氣，至少不再有找不到路的危險。

隨著太陽西沉而來的是沙漠中典型的寒冷，氣溫也隨之遽降。我們在天黑前停下，將墊子鋪在沙地上躺下來，沉浸在宜人的傍晚中，讓神經在一天的高溫與緊張後恢復平衡。太陽愈沉愈低。黑暗隨著每一分鐘變得更加沉鬱。清朗的夜空中，星星開始閃爍。四下沒有一點生命跡象，沒有一絲聲響，只有天上的斗轉星移註記時間的流轉。

在這樣的時空之下，有時我不禁會想，這一切是多麼奇異。有沒有可能有另一個世界存在，它的現實與我們的現實各自獨立發展，但兩個世界之間的物理關係可能就像是一張紙的兩面？比如說，螞蟻就是在高度組織化的社會中自行其道，對人類的存在一無所覺。現實如此，當我揣測可能有一種更高級的生物從上方俯視著泰內雷沙漠中躺在墊子上的我們，一如我們俯視一群湧動的螞蟻時，那樣的想法也就不至於叫人太不舒服。

累積起來，我在撒哈拉沙漠旅行的時間將近兩年。其中有一天在我腦海中特別清晰：1975年6月28日。那天我目睹一隻駱駝遭屠宰。

那是在位於利比亞南部的一片廣大沙地非贊（Fezzan）。前一天我們加入了來自鄰國查德、朝北而行的一支駱駝商隊。10名男子負責照管運送264隻供做肉食的駱駝。地勢一片平

坦，放眼所及除了沙還是沙。我駕著一輛Land Rover尾隨隊伍，從不同的角度拍攝這幅景象。

白天，趕駱駝的男子靠陰影判斷方向；夜晚，他們靠北極星指路。日正當中、地面沒有影子的那三個小時，隊伍就停下休息。除此之外他們是一路不停歇的，連晚上也徹夜前行。在這片沙的荒原中逗留是禁忌，速度至上。264隻駱駝是支龐大的隊伍，彷彿沒有盡頭。然而，隊伍超前一段距離後我抬頭看時，在廣袤的沙漠地貌上牠們已只是小小黑點，只剩下沙地上數不清的腳印證明牠們不是海市蜃樓。

突然，有一隻駱駝落後了。那時剛過早上10點，隊伍停下來休息。男子們用過簡單的午餐後，著手屠宰體力耗盡的駱駝。沙漠是無情的，沒人會同情一隻可憐的動物。男子們綁住駱駝的腳和身軀使牠無法移動，把牠壓在地上後將一把刀插入牠的頸子底部。

片刻間，白色的沙子變成血紅，乾燥的空氣中充滿血腥味。透過湧出的血液我看到那隻駱駝被切斷的頸腱。牠嚥下最後一口氣後男人們割開了牠的肚腹，開始肢解牠。比馬還大的一隻動物在一片廣袤沙地中遭到屠宰是幅驚人的景象，叫人駭怕。但對其他的駱駝並非如此。牠們站在短短30公尺外，看來不為所動的旁觀一切。男子迅速切取肉質好的部分，留下

屍體的其他部分自然腐化，然後重新驅趕駱駝隊上路。

出發前，男子們隆重地用沙子洗淨乾涸在手上和臉上的血，面向麥加不停地深深彎腰，專注地祈禱。漸晚的午後，地面上的影子逐漸拉長。北向的旅程平靜地繼續，駱駝蹄子在沙地上踩踏出低低的聲響，隊伍在清澈的藍天映襯下彷如幻象。這片景象好似一幅描繪日本歌曲《月光下的沙漠》的卷軸畫，然而我難以忘懷，就在這片景象前，才剛發生了對一個陌生人而言如此可怕的一場屠殺。

26-27　趕駱駝的人在商隊出發前朝麥加的方向祈禱。白天為他們指路的是太陽，晚上換成星星。

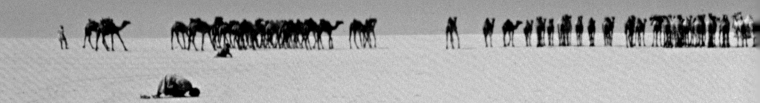

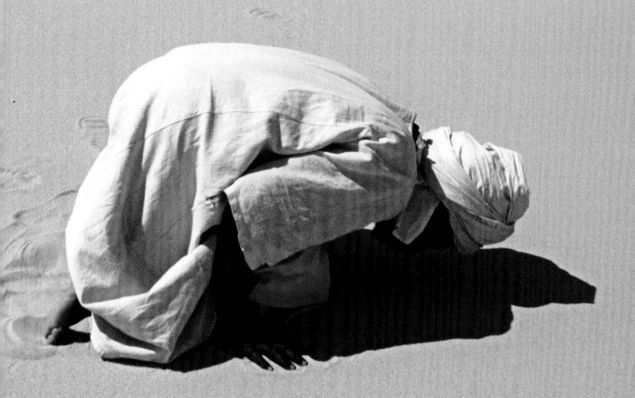

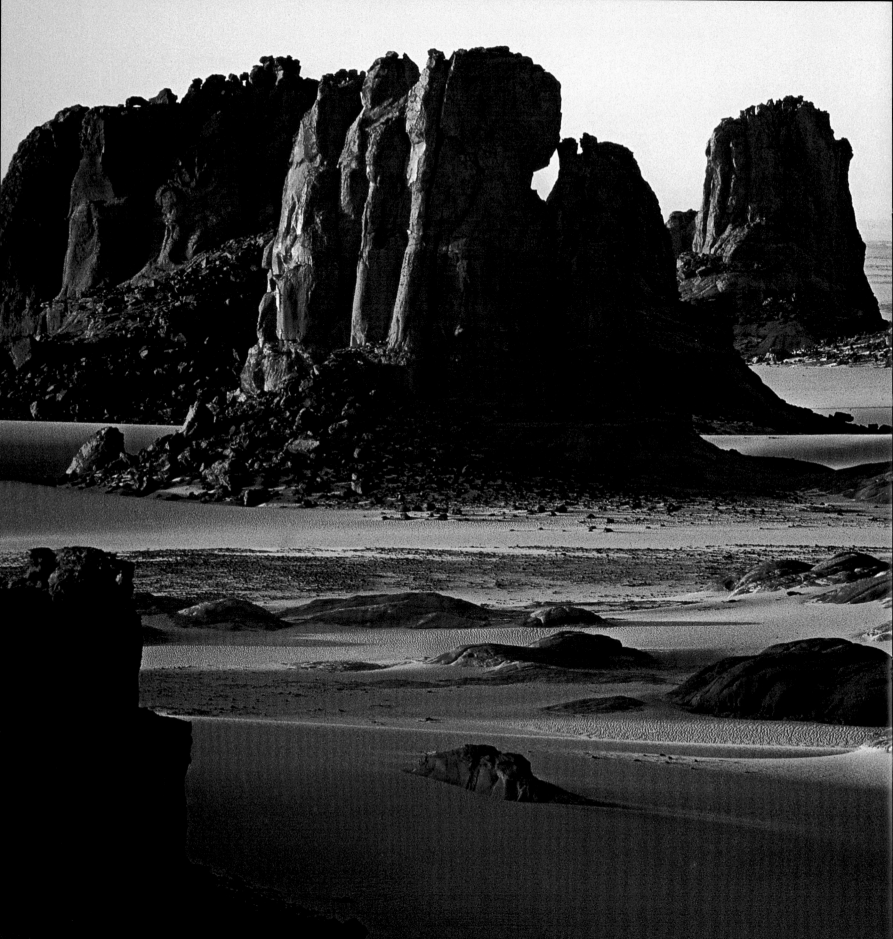

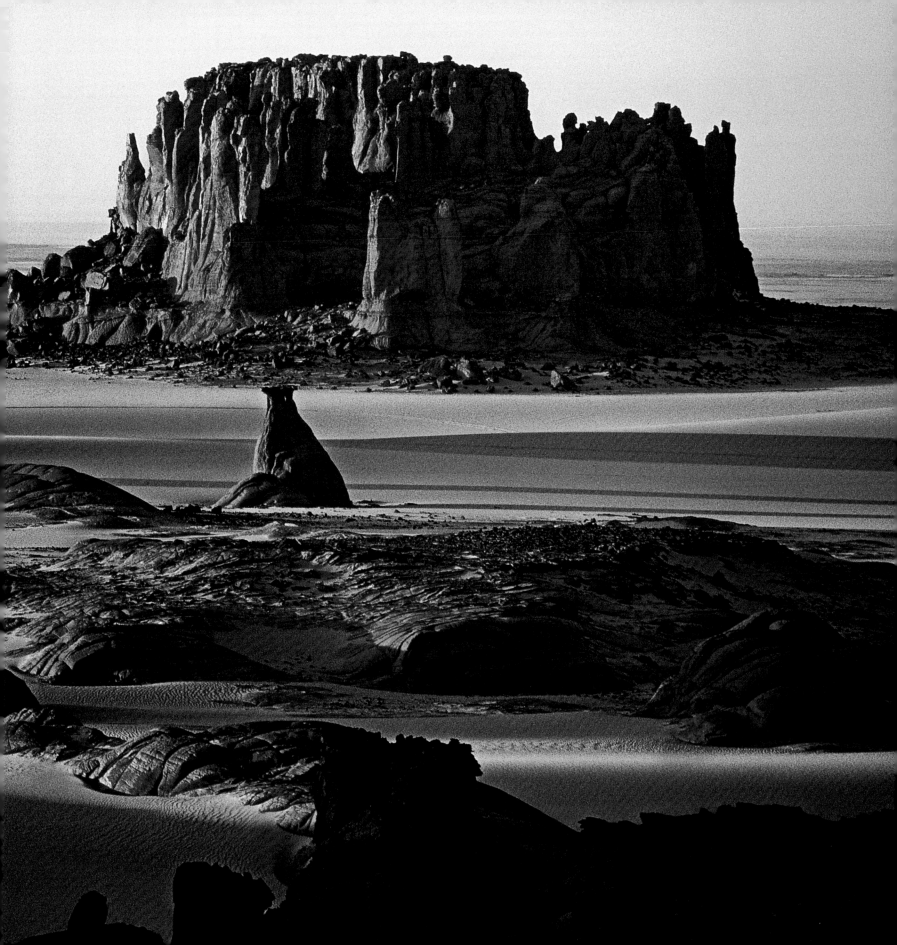

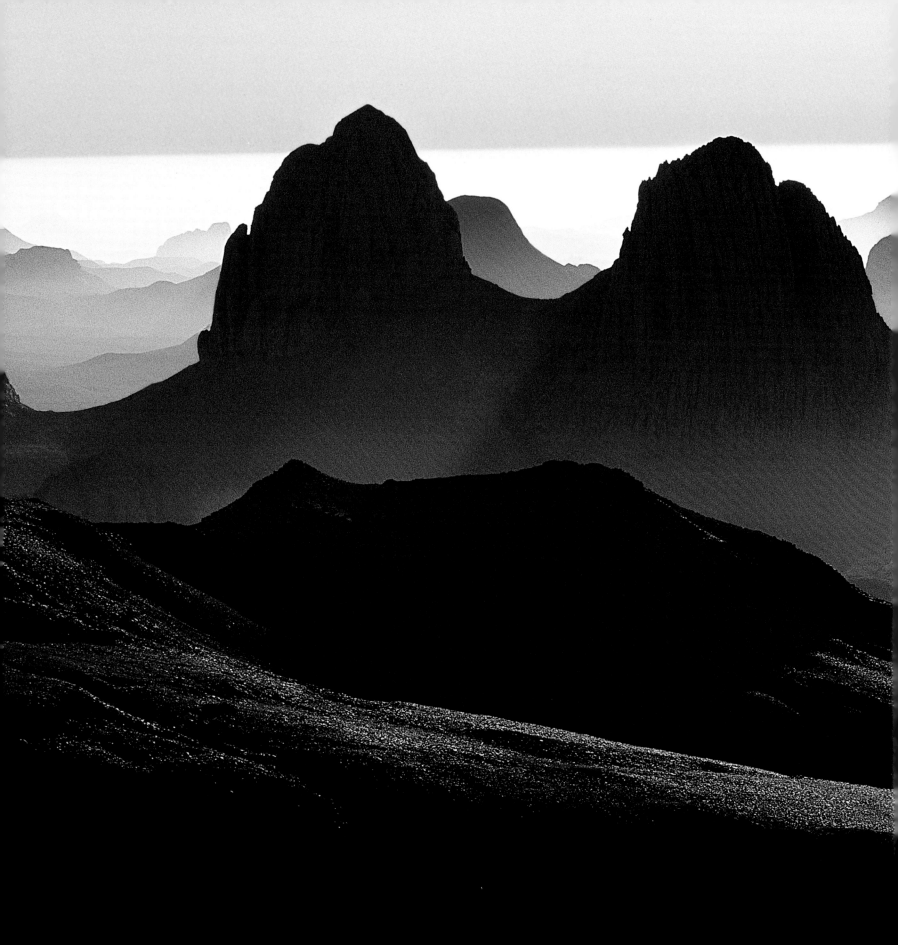

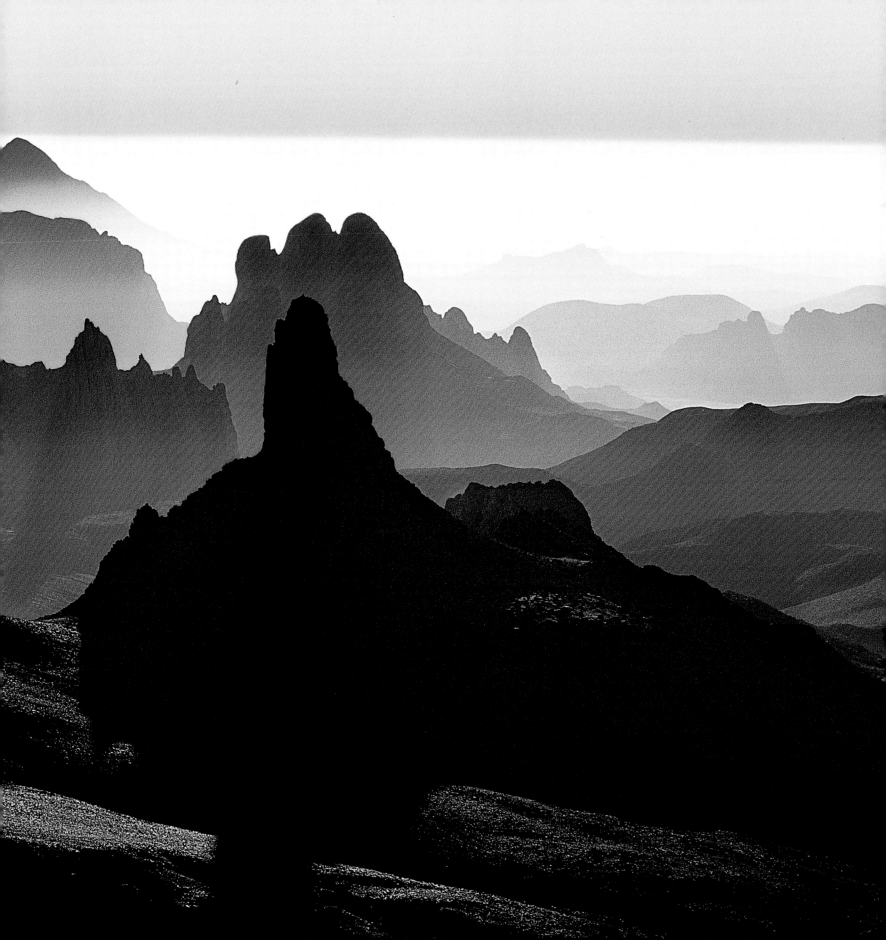

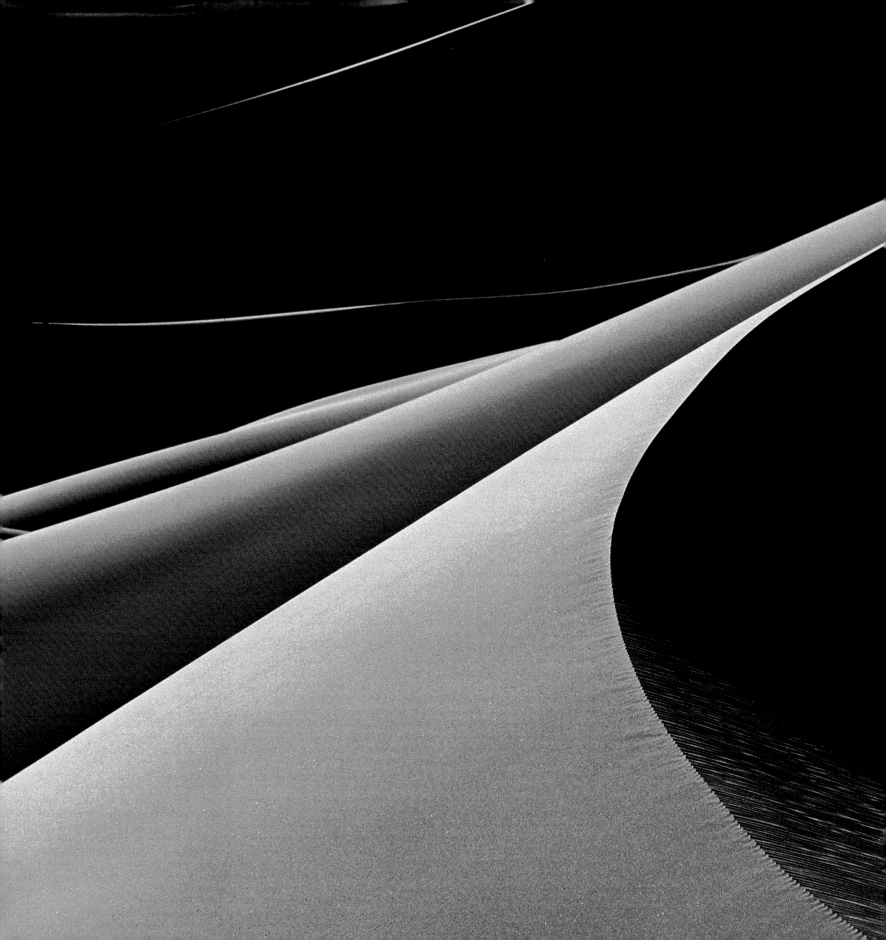

28-29　今日的阿爾及利亞與尼日邊境是極為乾旱的地區，但數千年前的壁畫描繪出植被豐美的景象。

30-31　阿爾及利亞南部阿哈革山脈（Ahaggar Mountains）中的玄武岩尖柱，是大約 200 萬年前火山活動的遺跡。

32-33　沙丘沐浴在向晚金黃色的陽光下。撒哈拉的沙一般而言是淺褐色的，但色澤會隨著太陽的位置而變，每一分鐘都不一樣。

34-35　日落下,男孩在發光的沙丘之間沿通道快步回家。在阿爾及利亞西部,巨大的沙丘會一路綿延至綠洲邊緣。

36-37　一位女性牧民在沙間尋找可用做燃料的駱駝糞。

38-39　酷熱的尼日北部,一個圖阿雷格家庭居住在鞣皮縫製而成的傳統帳棚中。

40-41　圖阿雷格牧民面對乾旱只能勉力維生。沙漠化自1970年代起日益明顯,現仍迅速蔓延。

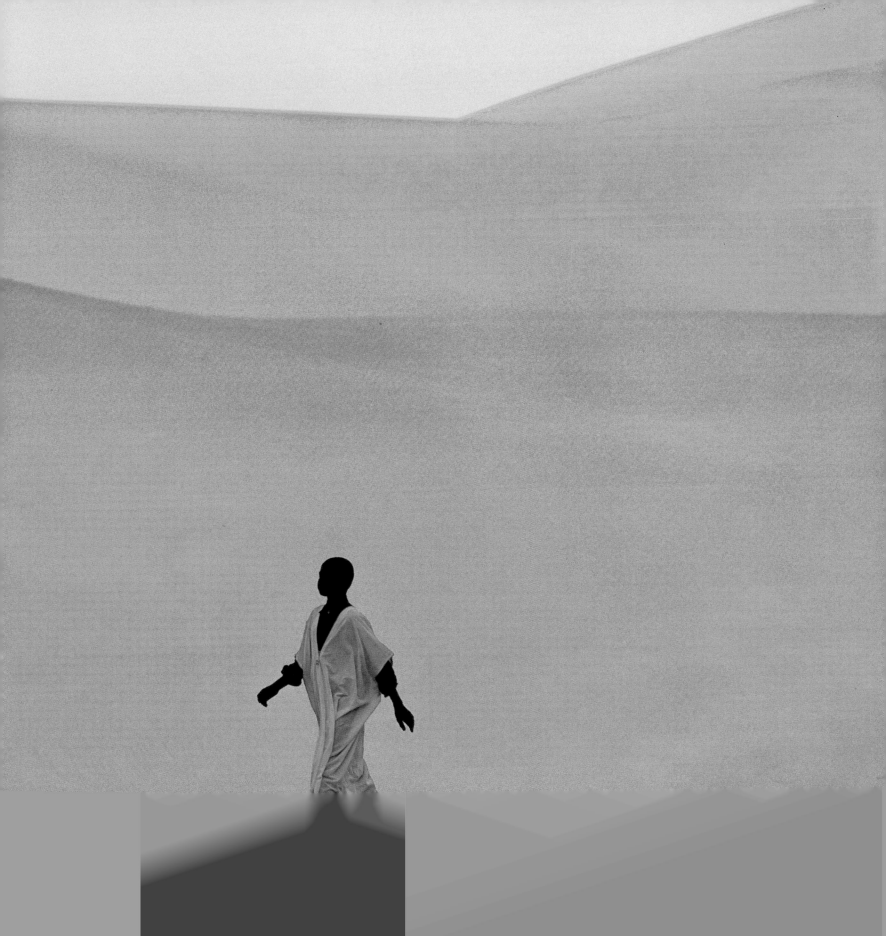

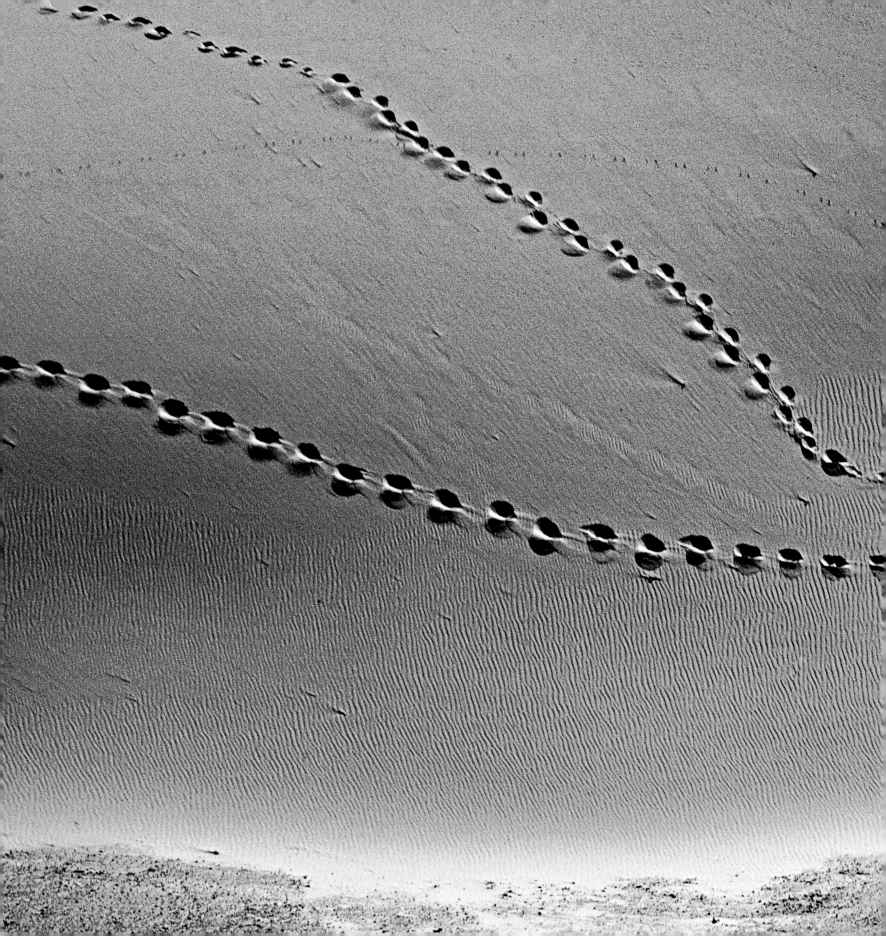

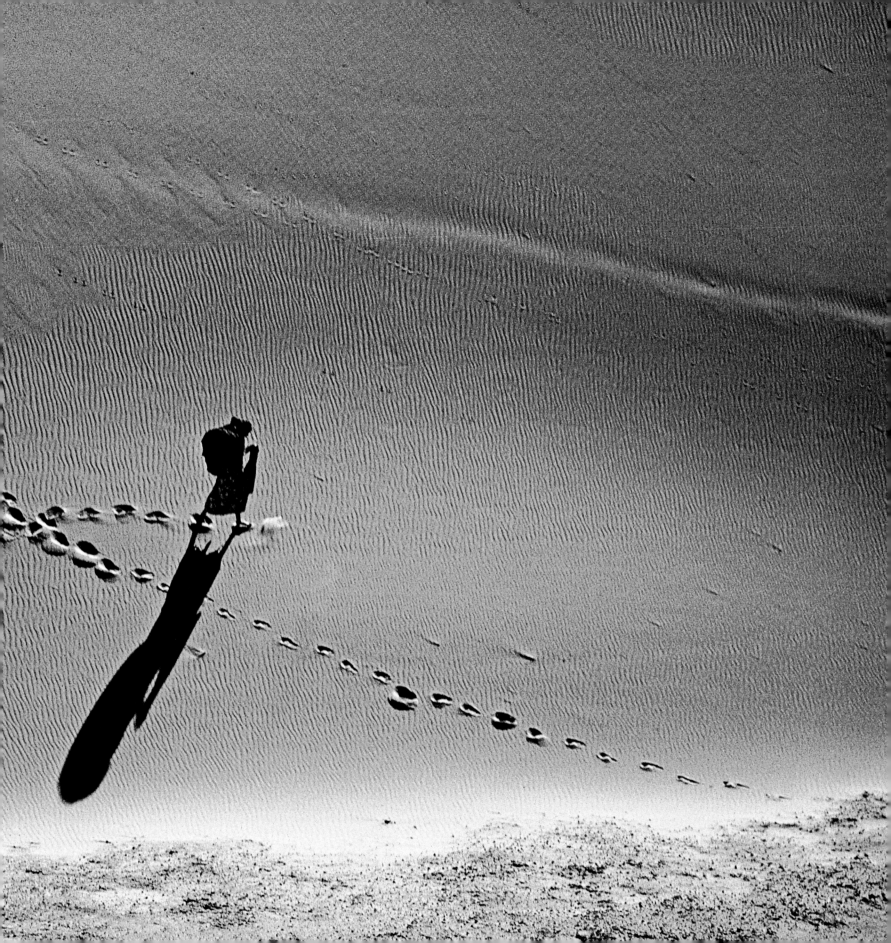

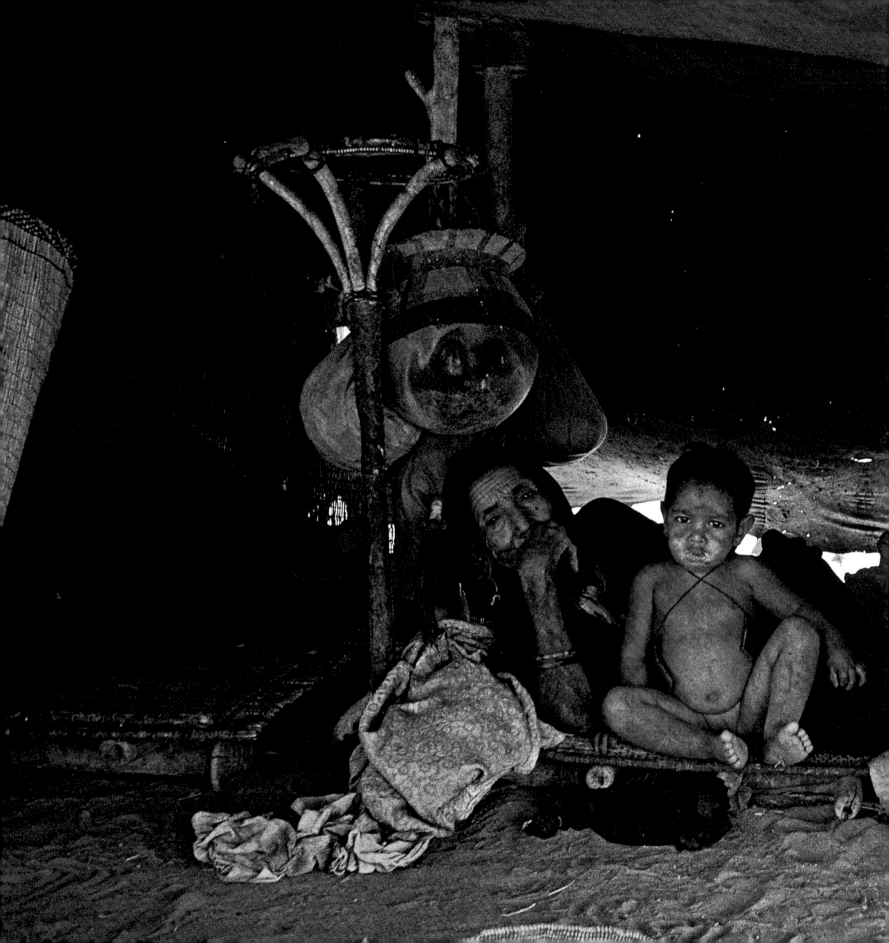

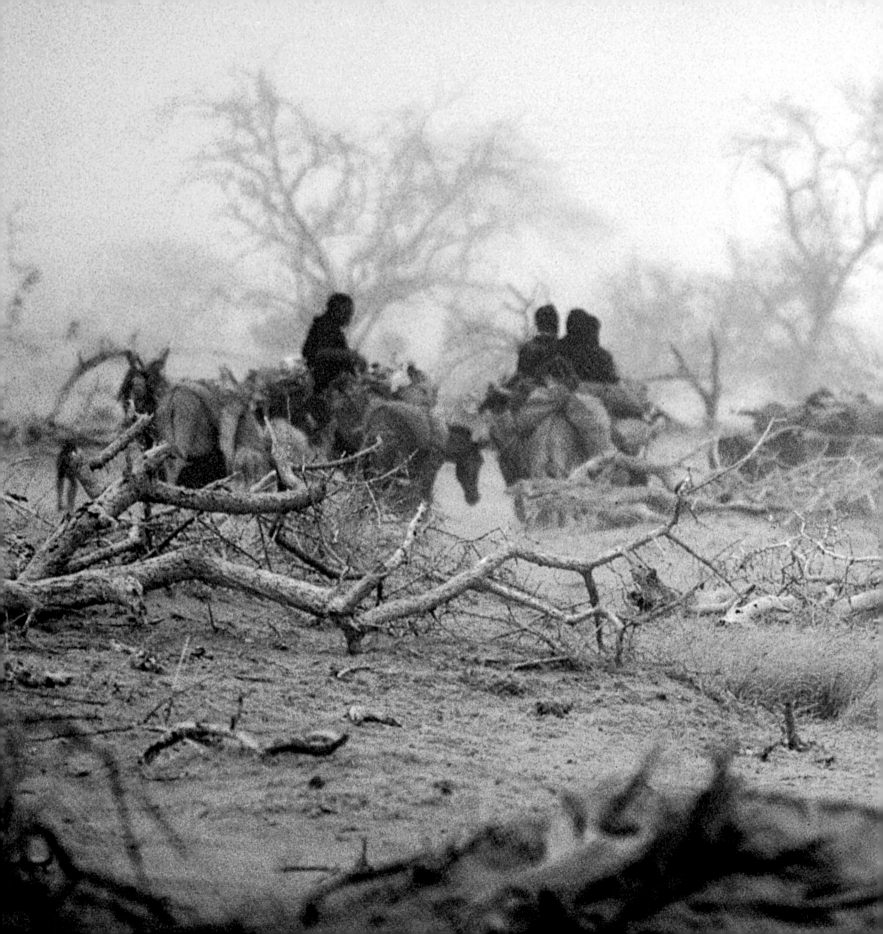

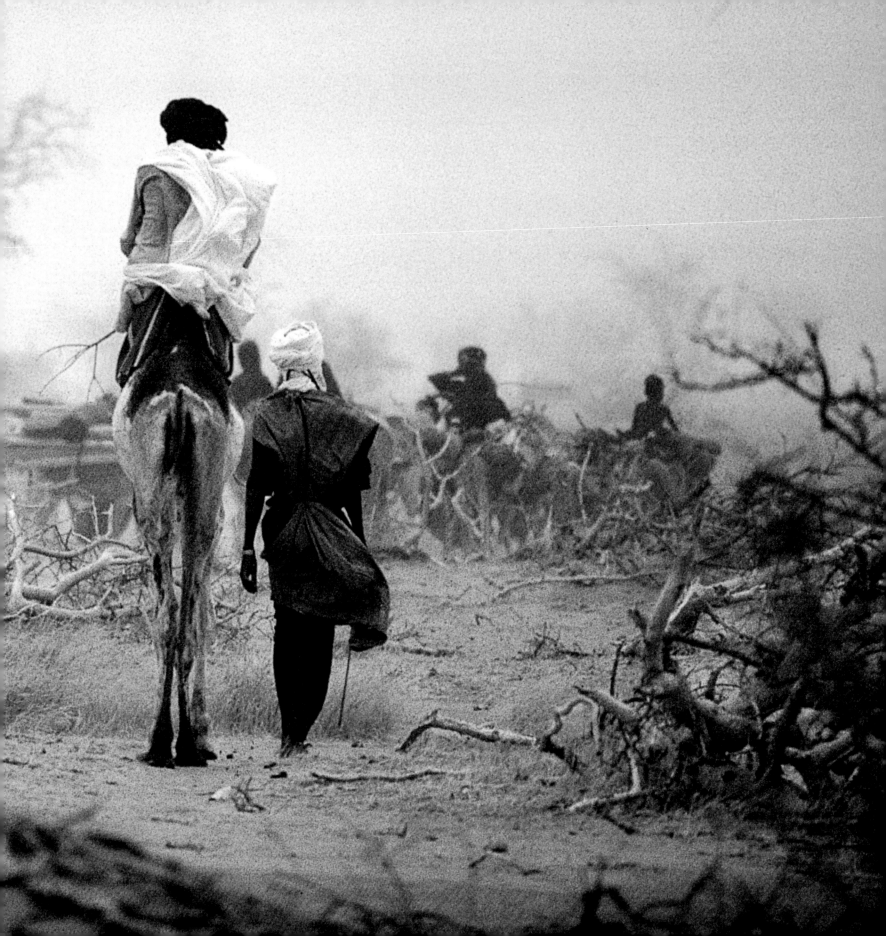

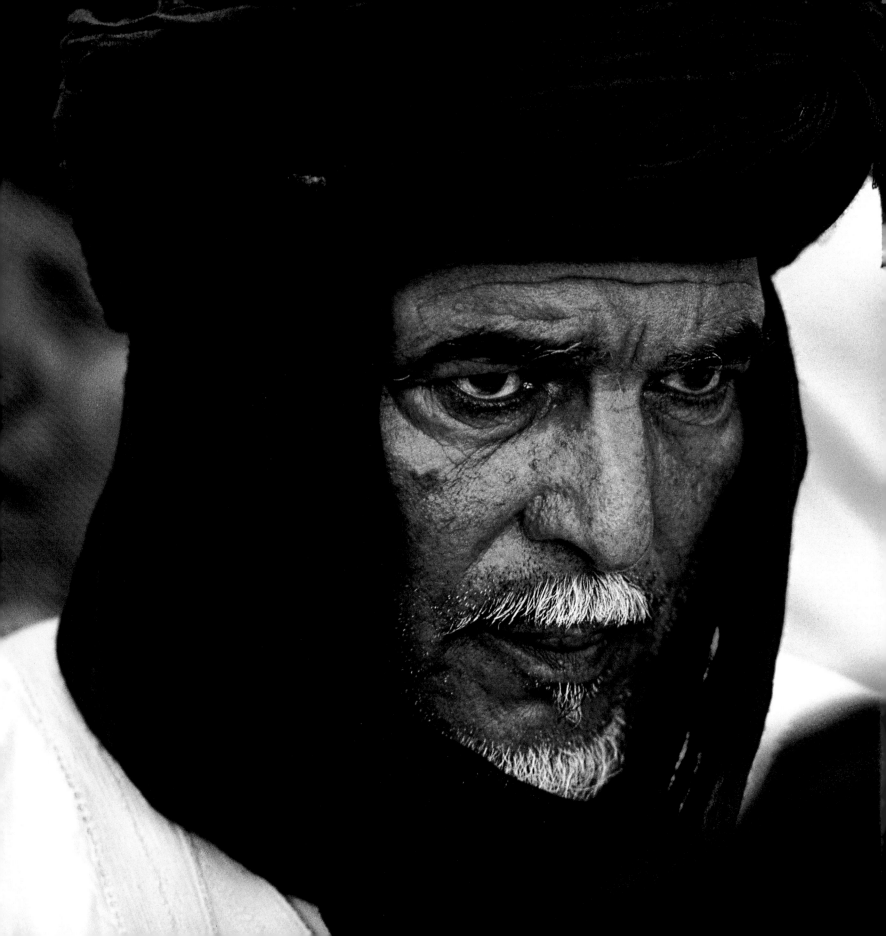

42-43　撒哈拉西部摩爾人部落的族長。這個地區現由摩洛哥統治。

44-45　圖阿雷格族少年。在圖阿雷格族的傳統中，男性露出臉部代表缺乏道德，不值得信任。

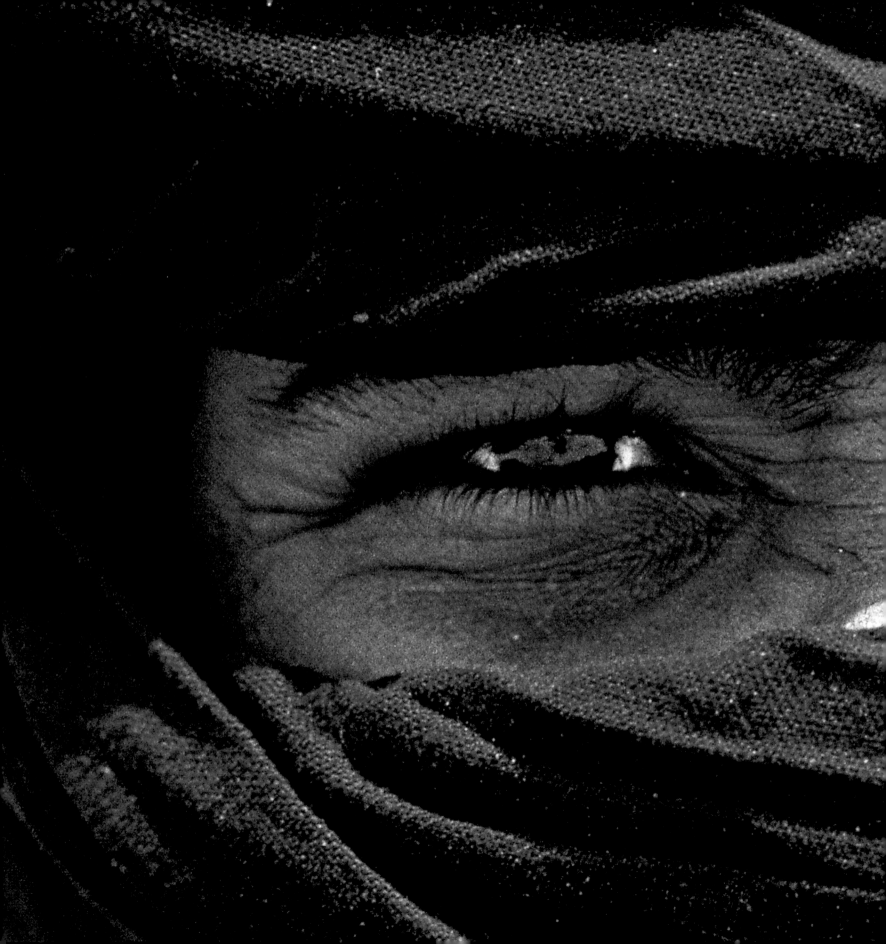

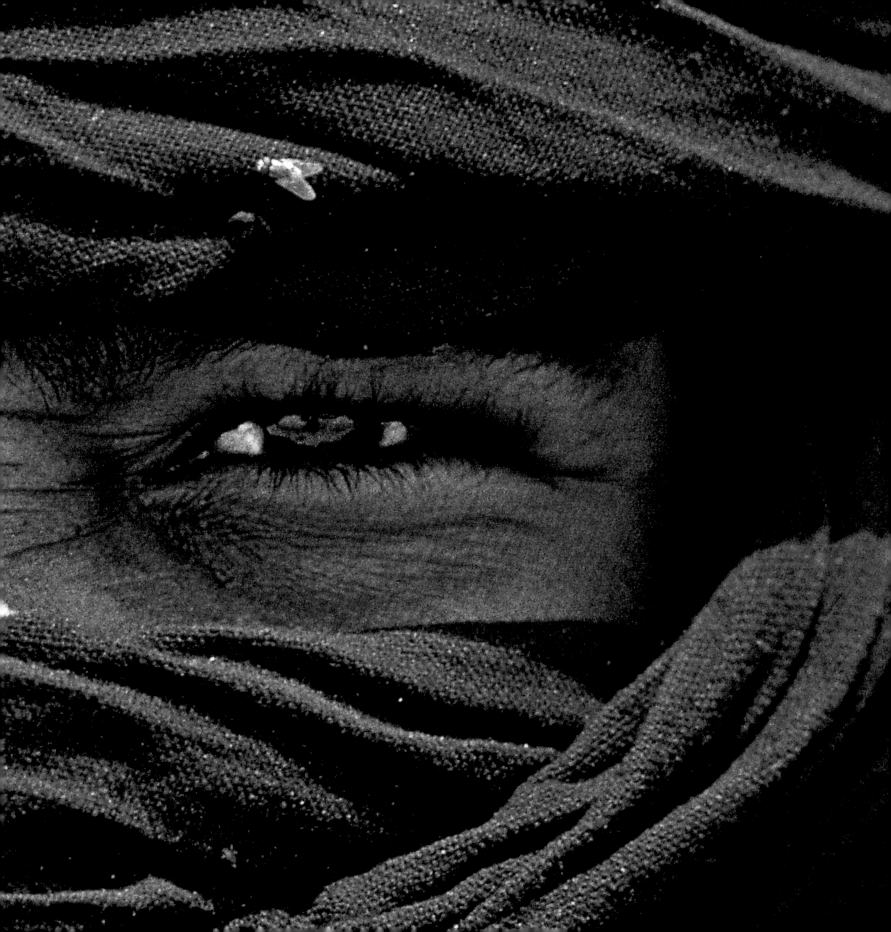

46-47　圖阿雷格族嚮導與駱駝夫在營地稍事休息。即使是最平靜的夜晚都可能突然被狂飆的沙暴侵襲。

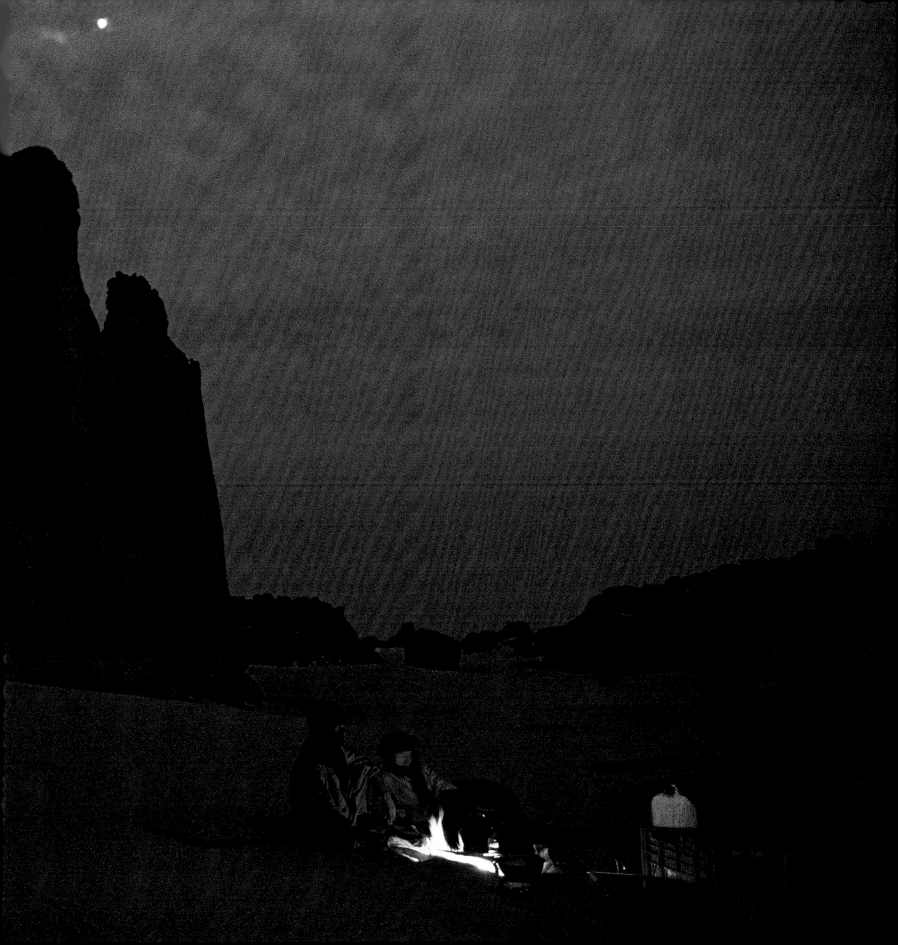

49　圖阿雷格游牧民領著駱駝隊伍穿過沙塵前往飲水處。

50-51　利比亞南部的駱駝隊伍穿越焦熱的沙地,後方彷彿有一條小河流淌,不過這當然是幻象。

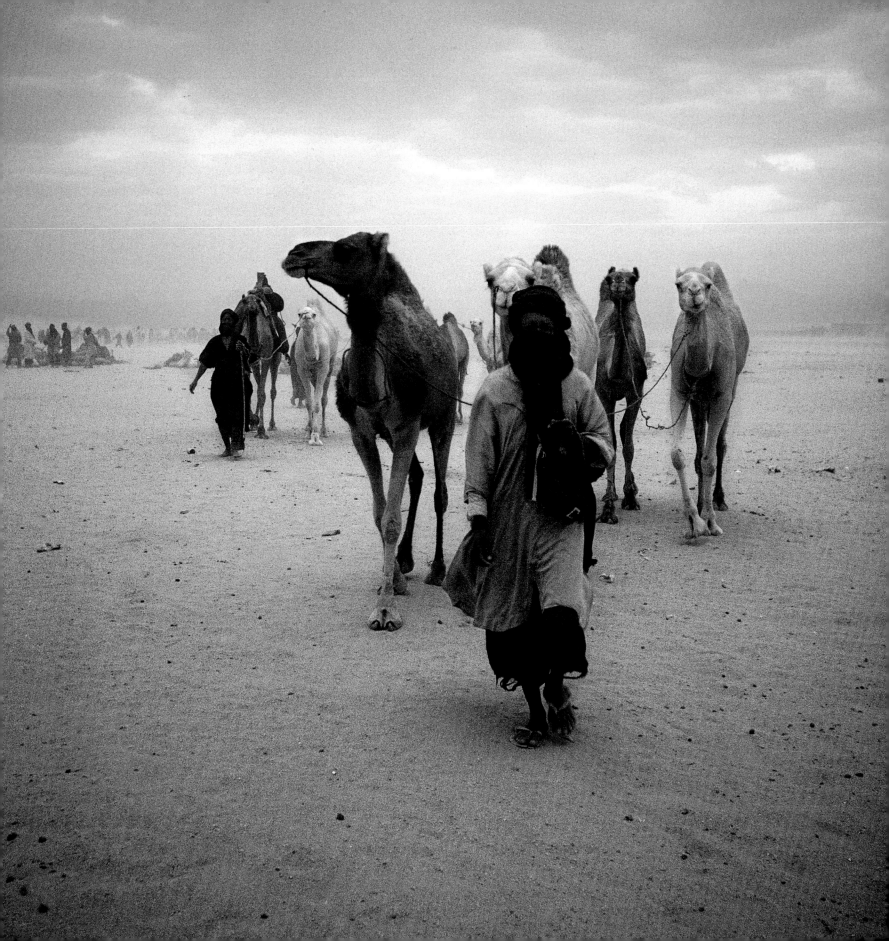

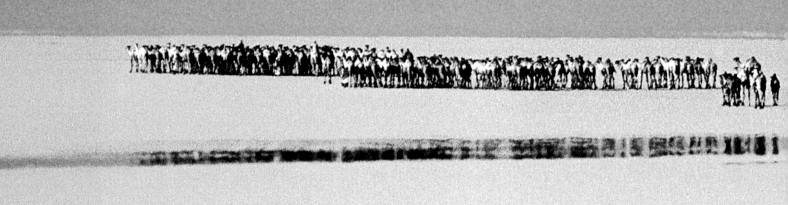

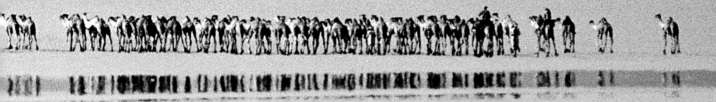

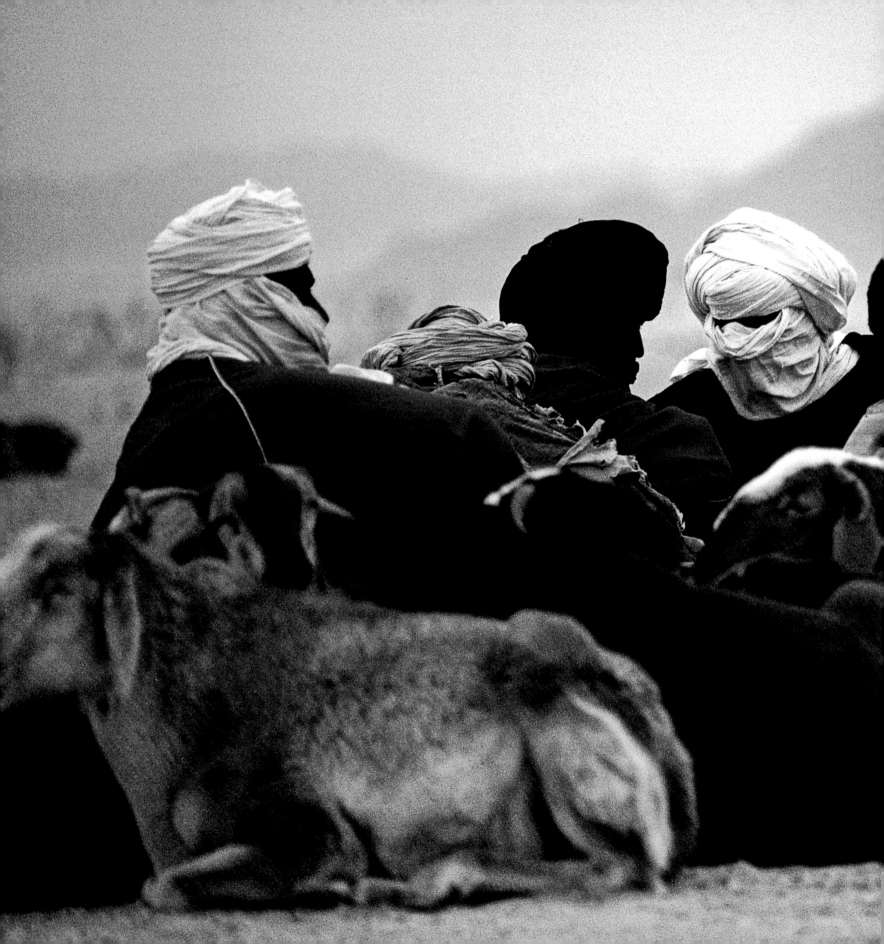

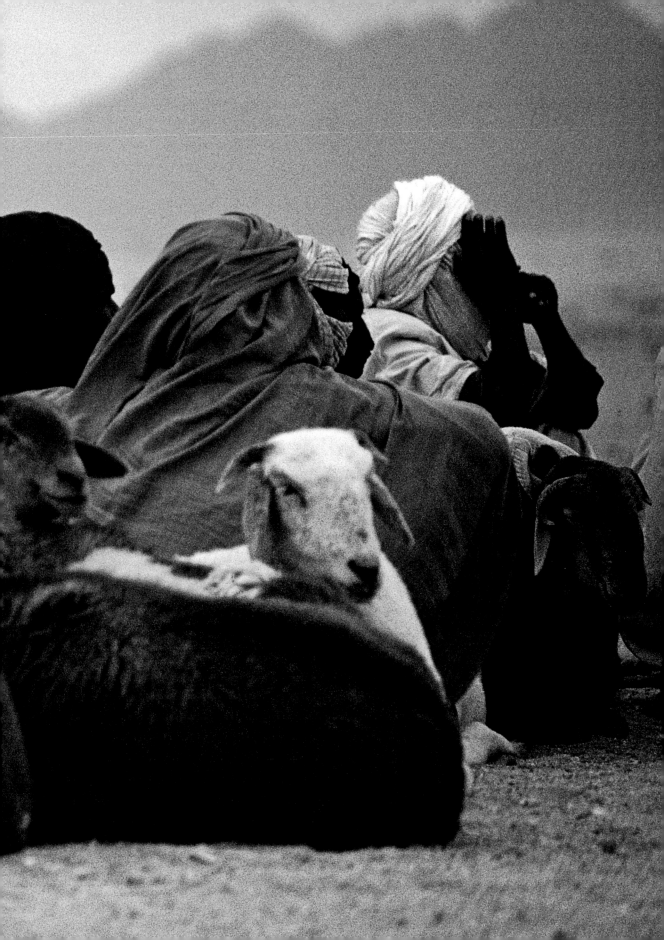

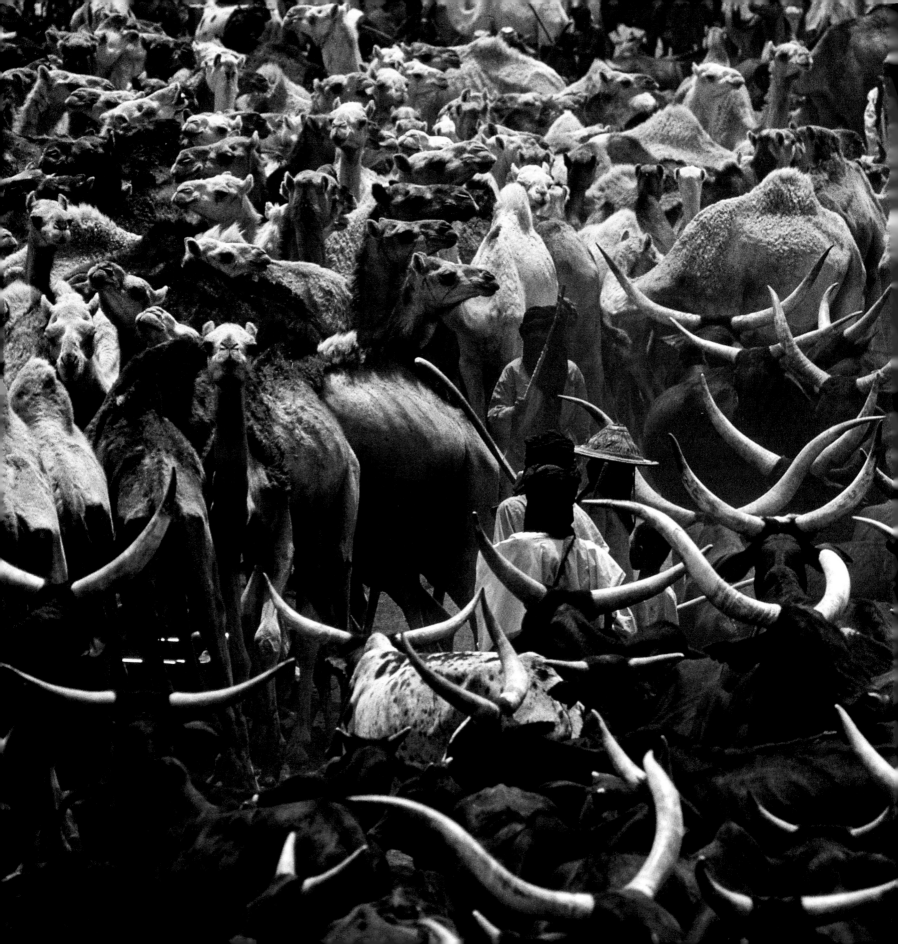

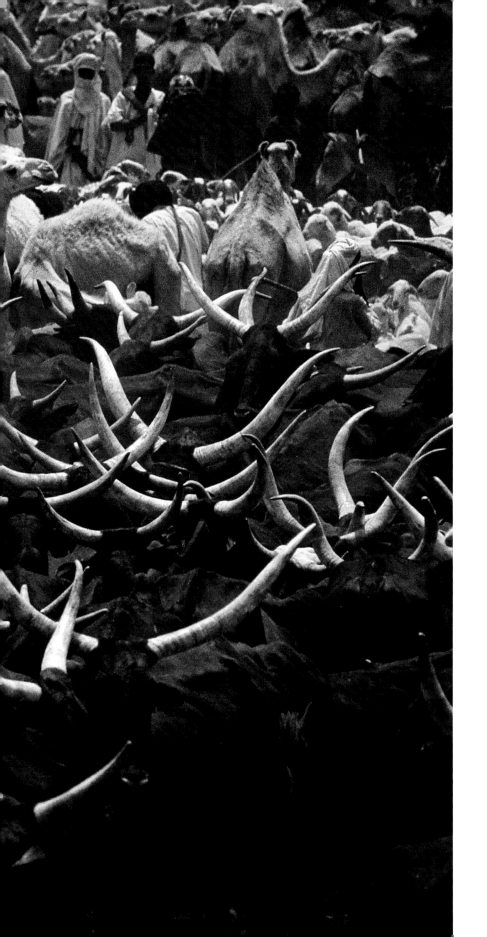

52-53　圖阿雷格游牧民與山羊群在吹襲阿哈革山脈的冬季冷風中勉強休息。

54-55　沙黑爾是撒哈拉南緣的半沙漠,接踵而來的乾旱,使得水井必須往下鑿到100公尺深處。打水的桶子由牲口拉上來。

56-57　牲口群集在沙黑爾的一口水井旁。水井配備有電動抽水機,牧人必須隨時注意以確保彼此的牲口群不會混雜。

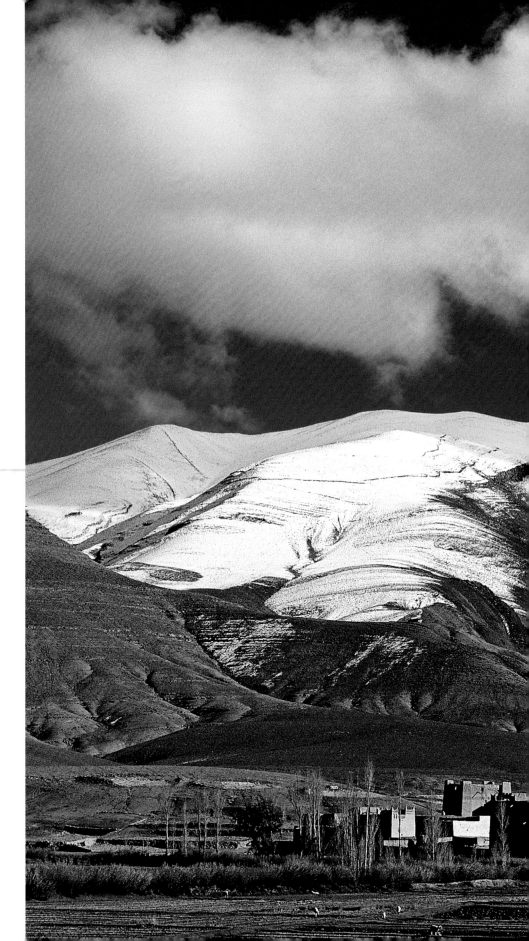

摩洛哥
高亞特拉斯山脈

58-59　伊米勒希勒村位於高亞特拉斯山脈2200公尺高的山谷中。高聳的峭壁將撒哈拉與地中海的氣候隔絕在外，使得這裡的每一座谷地都保存了獨特的傳統文化。

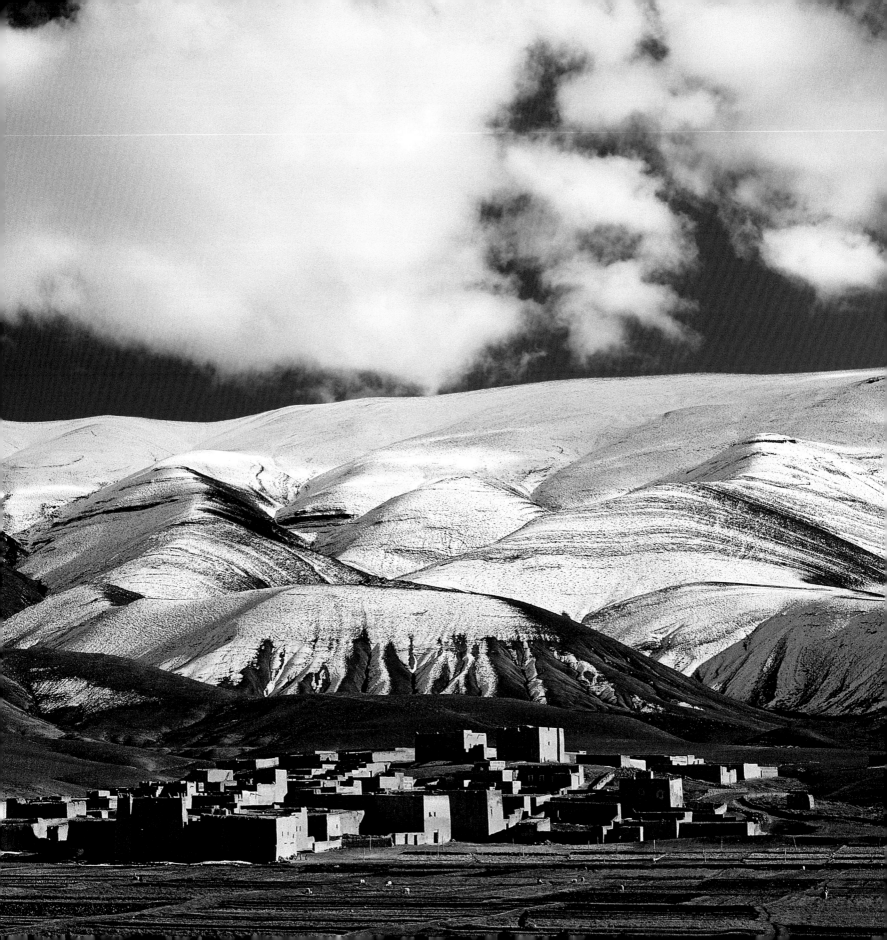

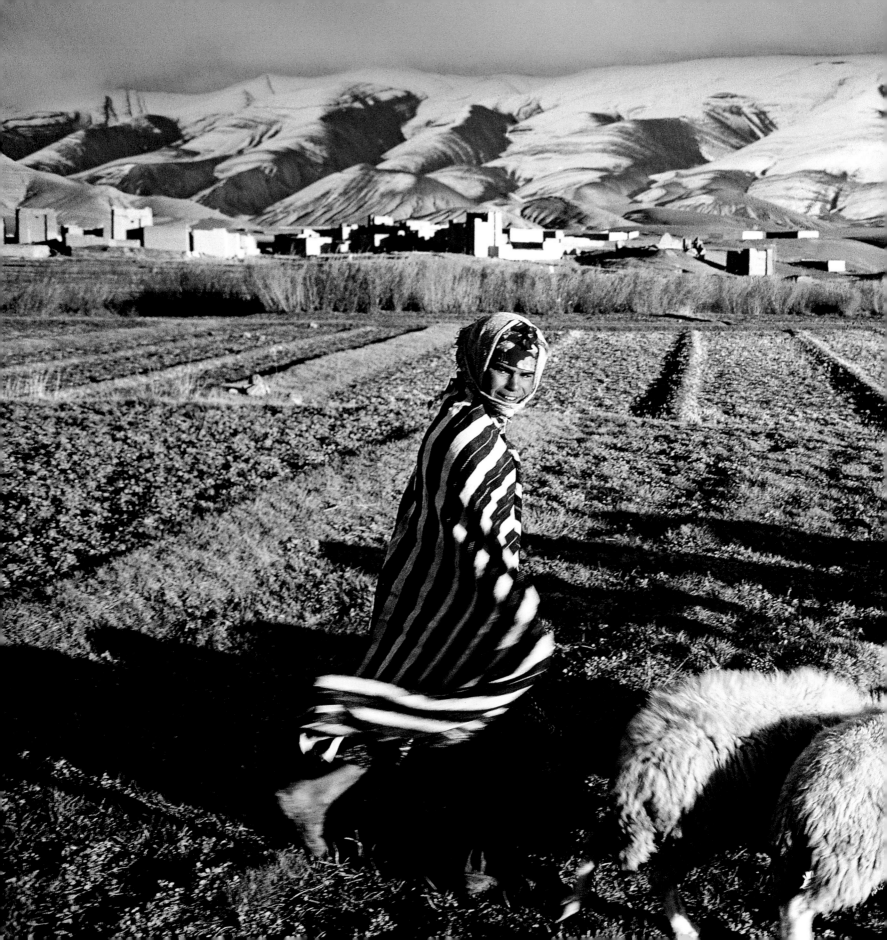

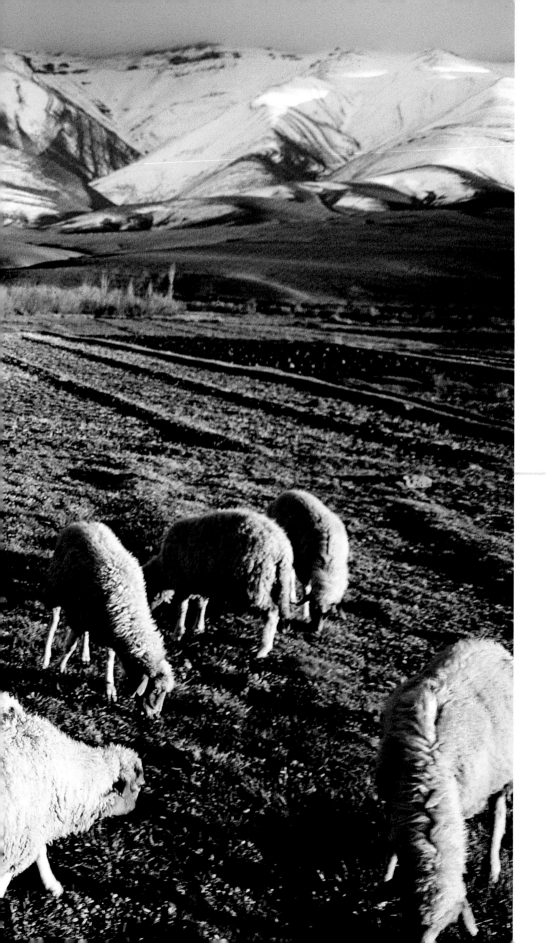

60-61　伊米勒希勒的年輕女子看管
吃草的羊群。女子披風上的圖案象徵
她所屬的氏族。

62-63　亞特拉斯山脈的初冬裡，一
家人從固定舉辦的村落市集返家。

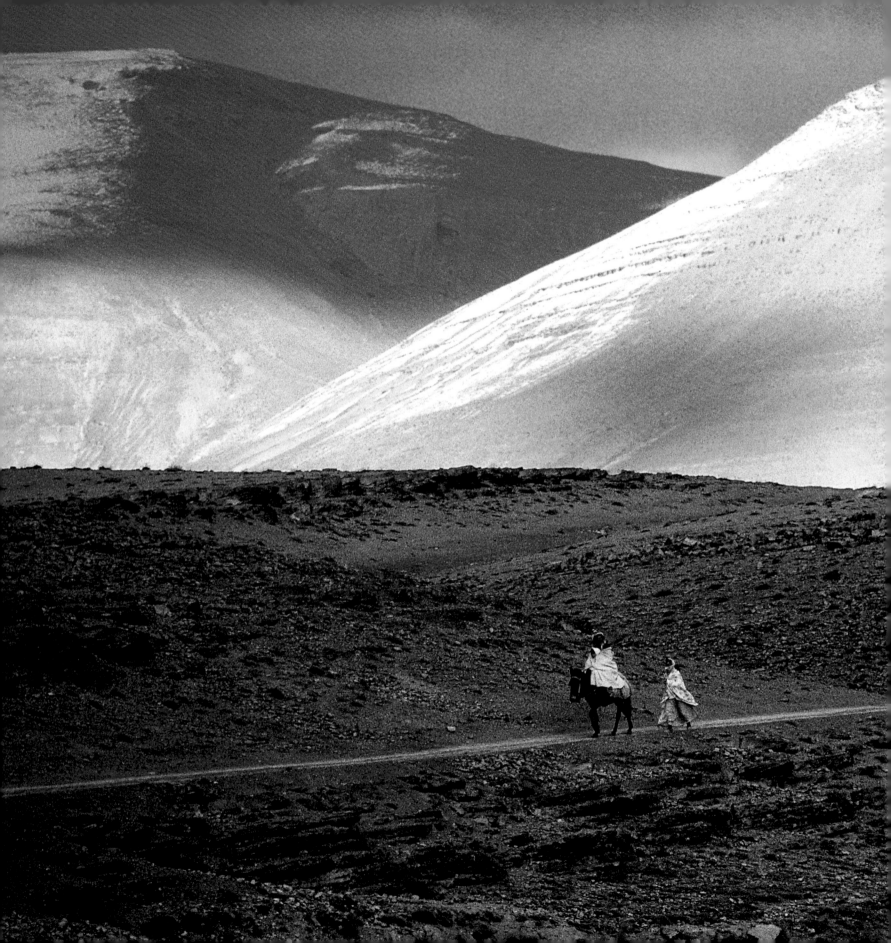

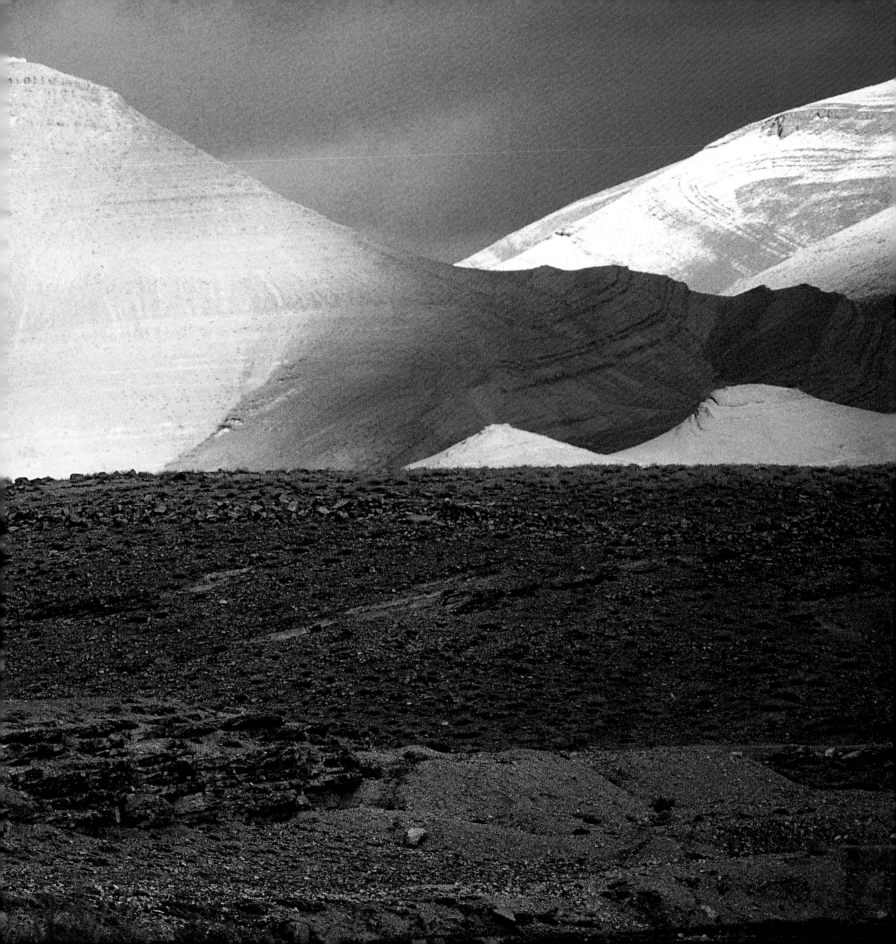

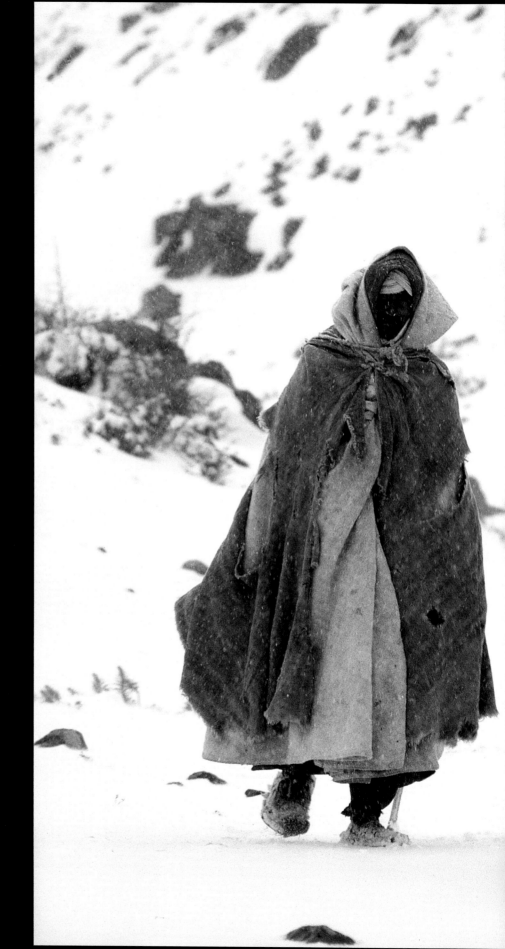

64-65　游牧人沿陡峭的山坡下山，由馬與騾
背負他們的行囊。

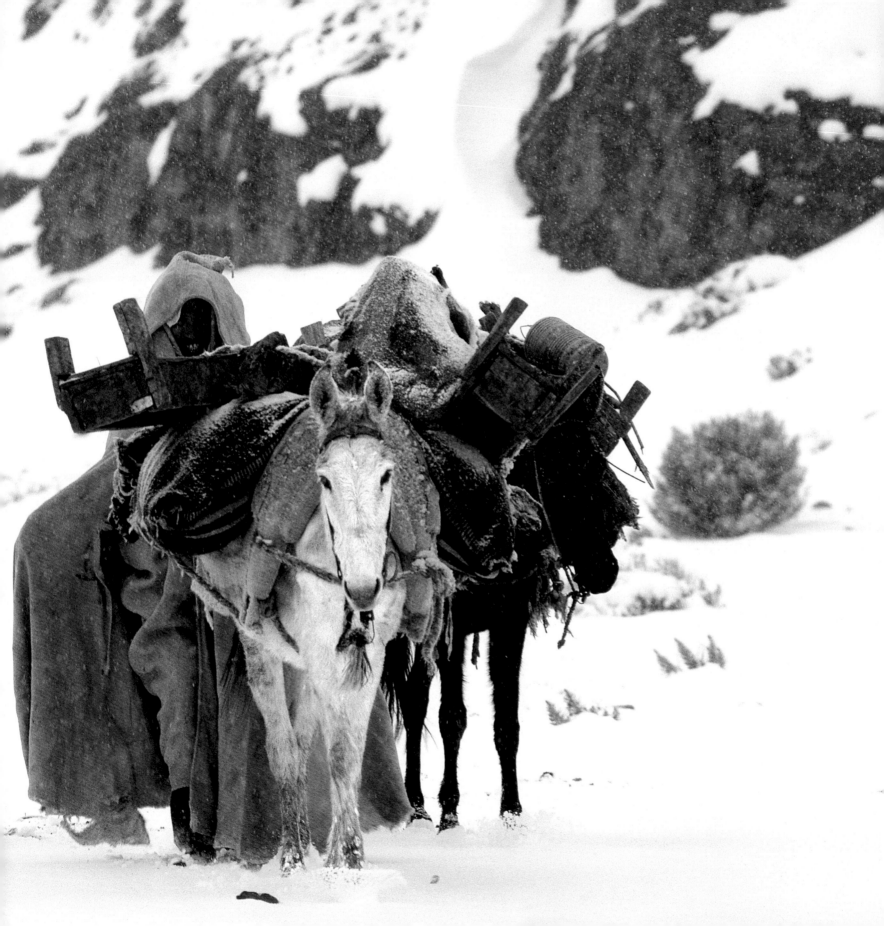

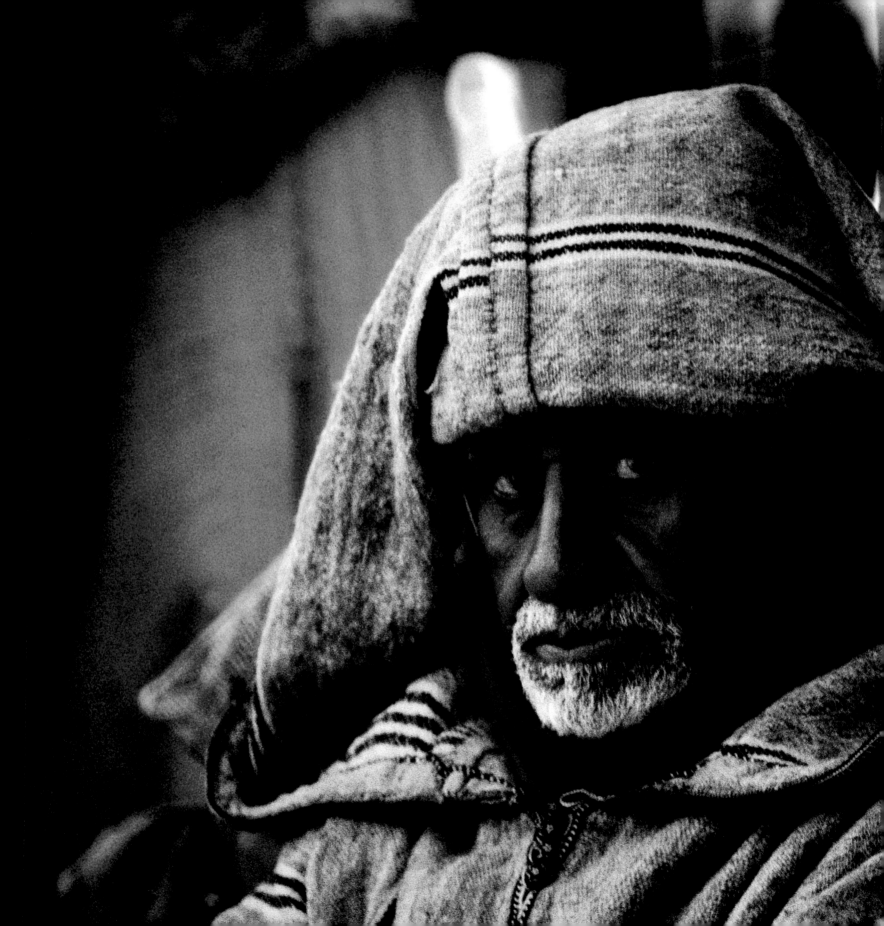

66-67　男子身上穿著的外袍（jellabah）是摩洛哥的部落服裝，在冬日嚴寒的亞特拉斯山脈這是標準穿著。

68　柏柏族（Berber）少年抵達穆塞姆節慶典。

69　在伊斯蘭宗教學校馬德拉薩（madrassa）研習《古蘭經》的男孩。

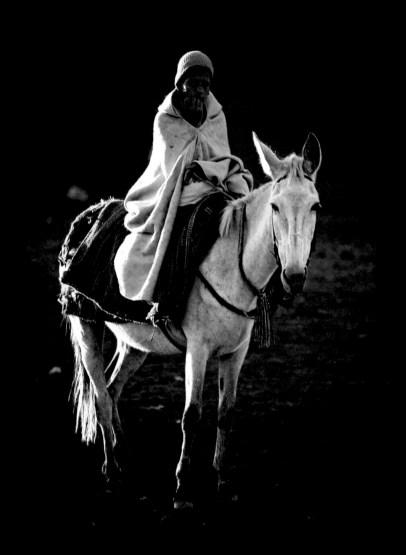

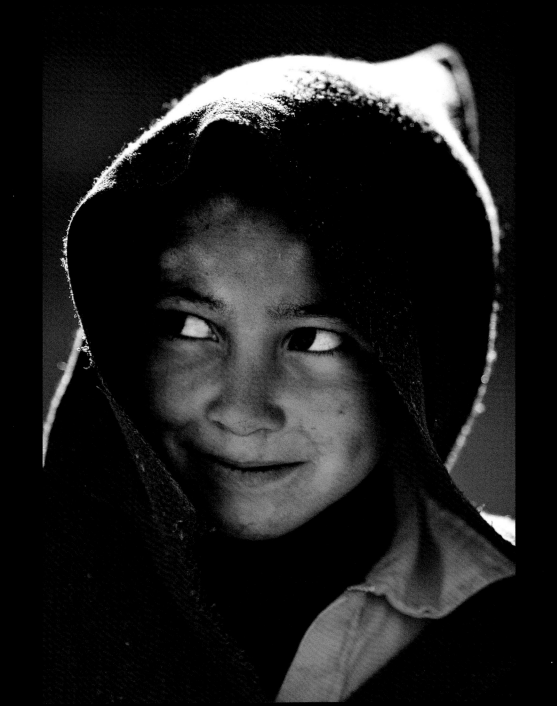

71　山谷村落中的柏柏族少女。每一座谷地都有別具特色的服裝。

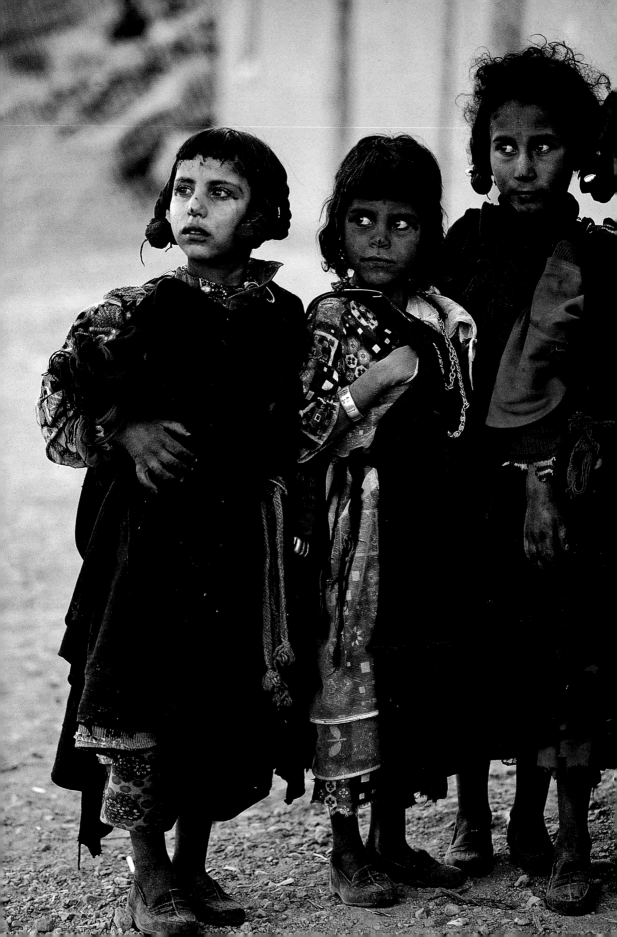

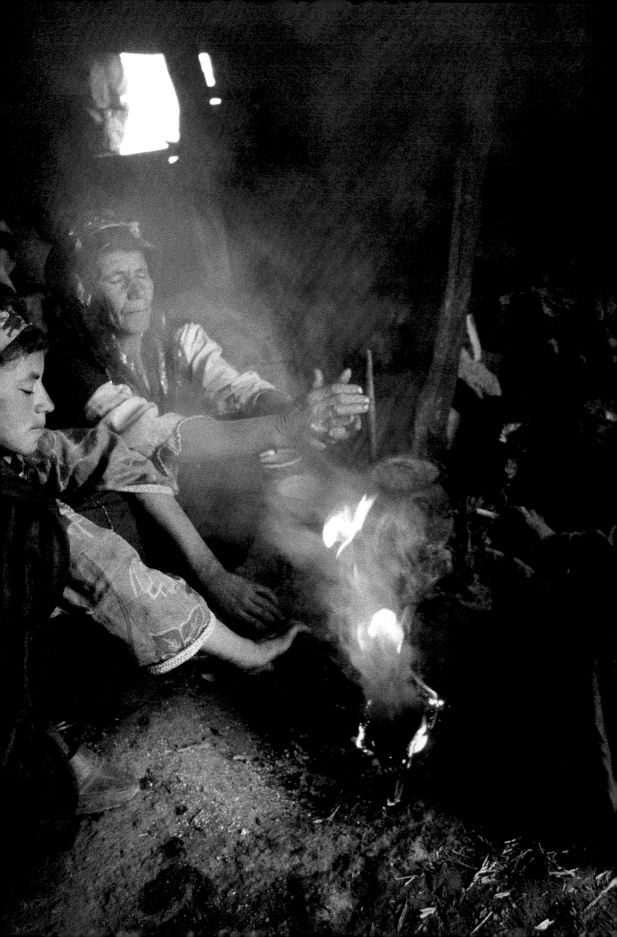

72-73　這一家游牧民住在2700公尺的高山上。與沙漠相比，擁有豐美牧場的高亞特拉斯山脈是受上天眷顧的。

74-75　年輕的母親在住家的廚房裡哺育幼兒。柏柏族女性與阿拉伯女性不同，並不遮蓋她們的臉部，對於拍照也沒有禁忌。

76-77　老婦人與孫女在帳棚中休息。高亞特拉斯山脈東部有大片牧地，柏柏族牧人在這裡放養大批羊群。

79　高亞特拉斯山脈的柏柏族農婦佇立在煙霧瀰漫的廚房中，從窗戶流洩而入的陽光照亮了她的身影。

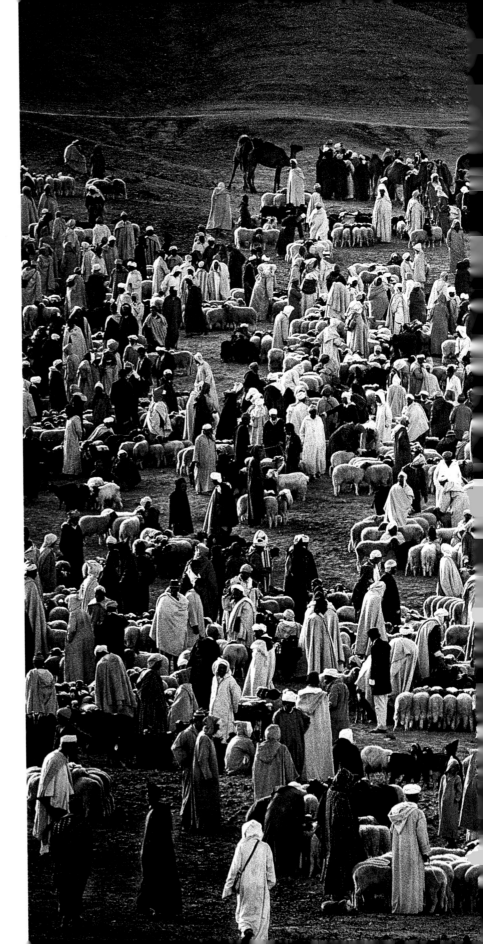

80及80-81　高亞特拉斯山脈最大的綿羊市集與伊米勒希勒穆塞姆節同時舉行，這個地區的柏柏人於9月慶祝這個節日。

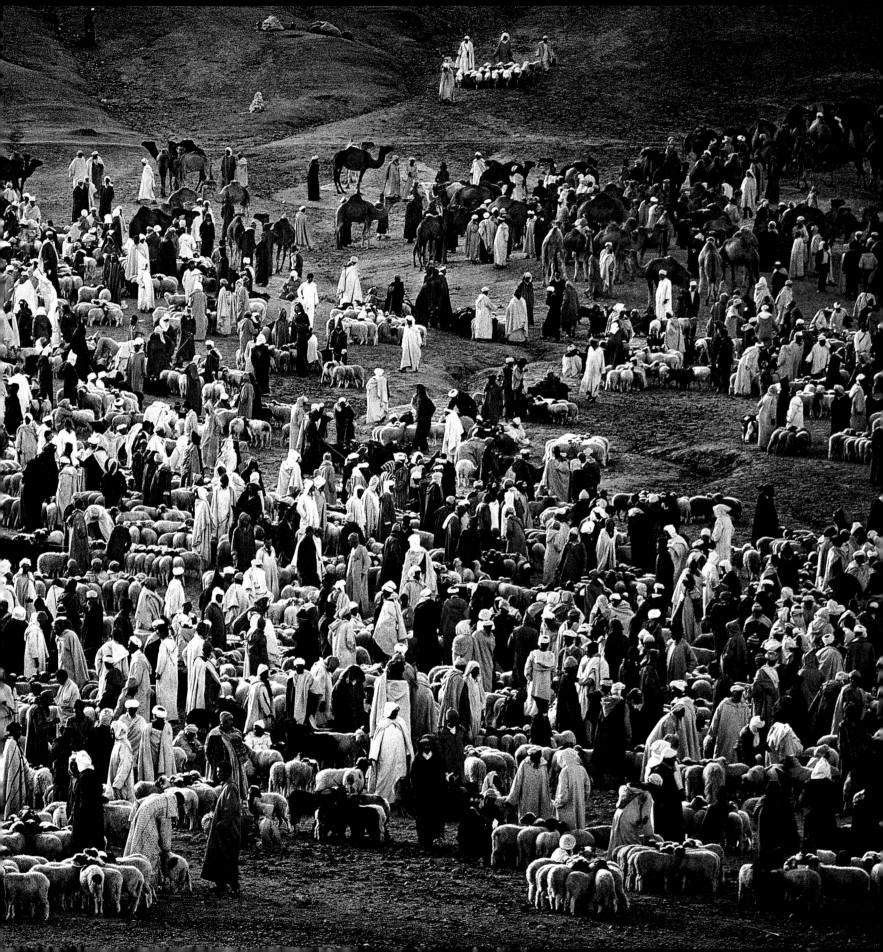

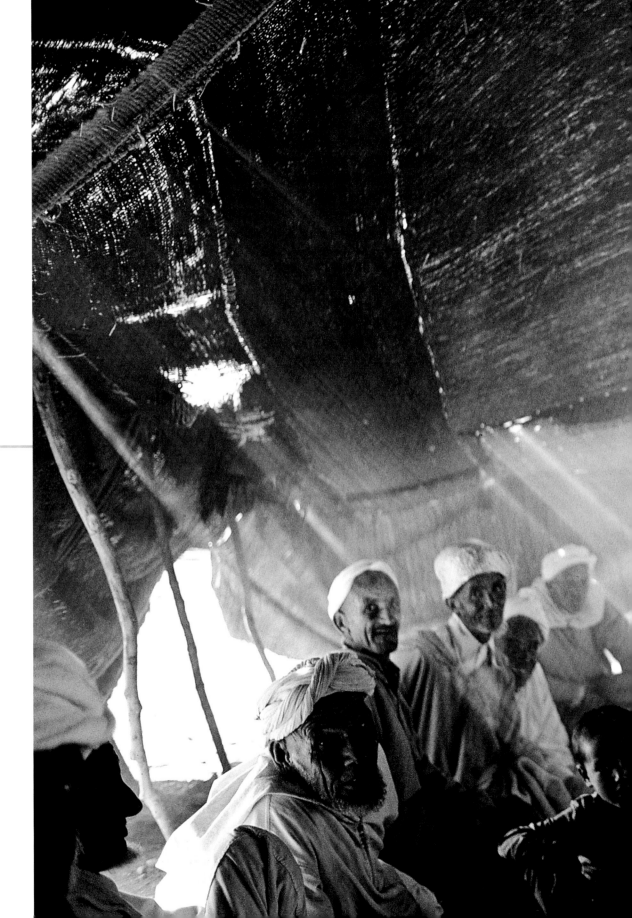

82-83　拉巴特（Rabat）
以南200公里，聖城布賈德
（Boujad）的人正在慶祝
穆塞姆節。清真寺中供奉
的聖人後代在這裡搭建起
一座座帳棚，大家在數日
間齊聚於此，聯絡感情。

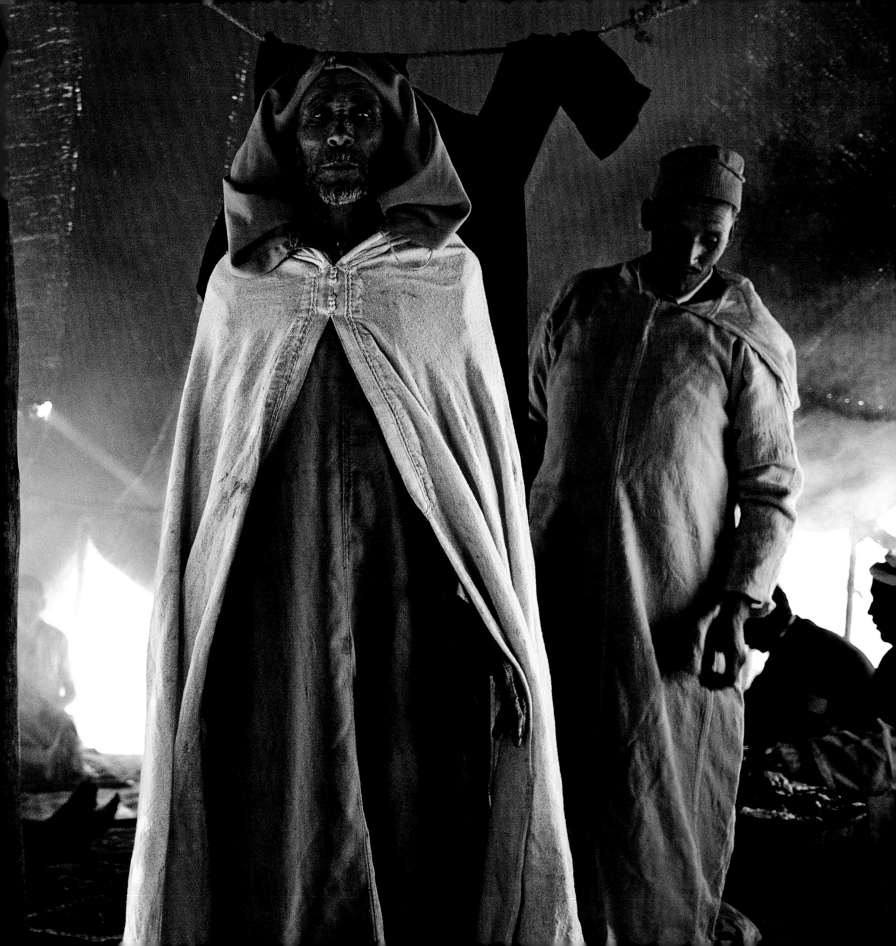

84-85　一名老者參與布賈德穆塞姆節。即使是在歐洲工作的後代也會每年返鄉一次參加這個節日。

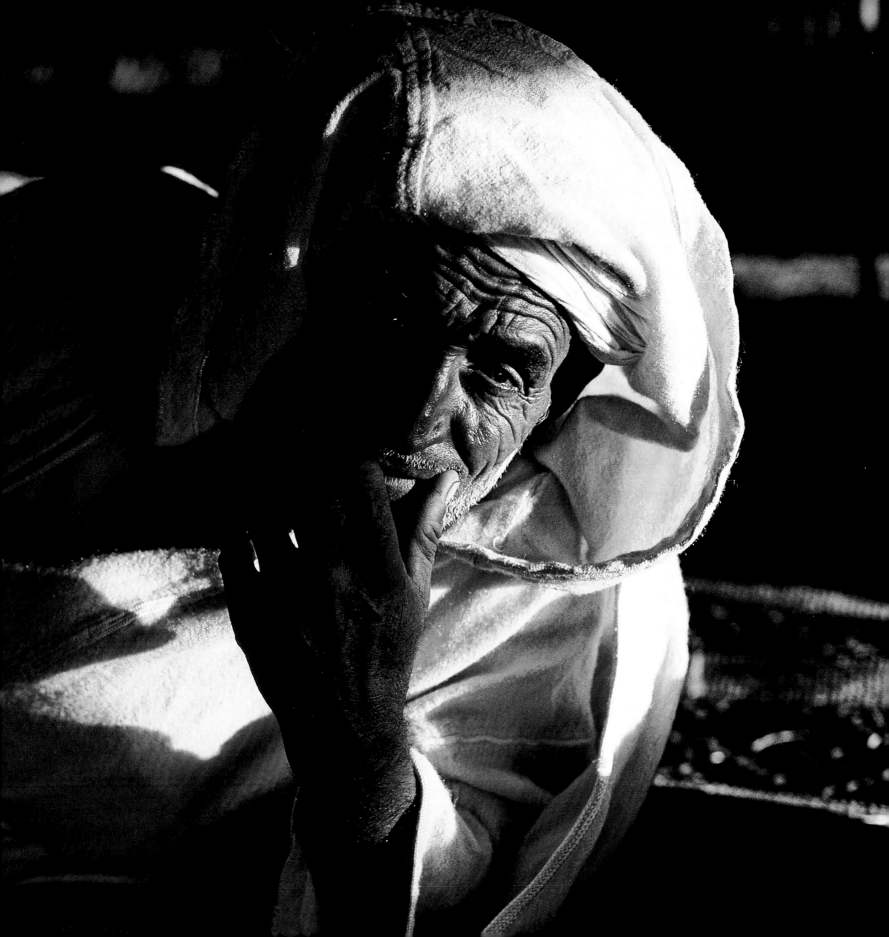

麥地那
停留在中世紀的老城區

86-87　非茲（Fez）的麥地那（medina，指北非城市的老城區）。非茲是摩洛哥伊斯蘭文化的誕生地，被圍牆環繞的非茲以北非最古老的清真寺卡拉維因清真寺為中心，向四方蔓延。

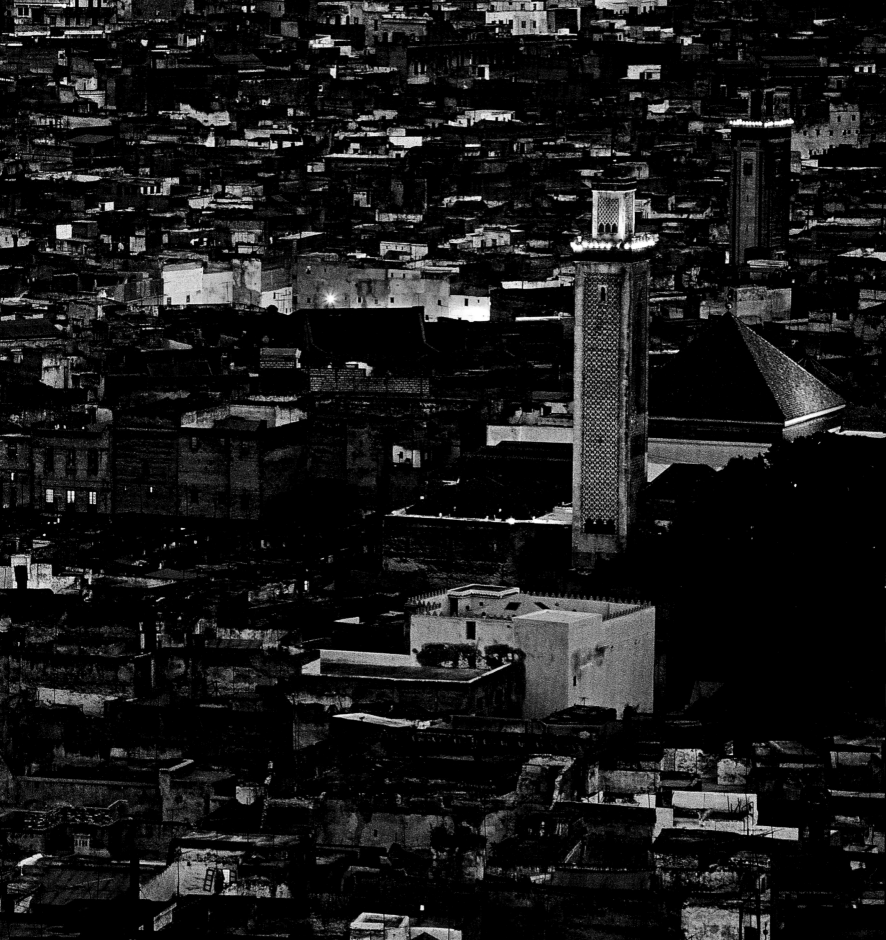

88-89　老者在契夫蕭安（Chechaouene）老城
區的街道拖著步履行走。契夫蕭安位於北摩洛哥
的山區，白色的牆面美麗奪目。

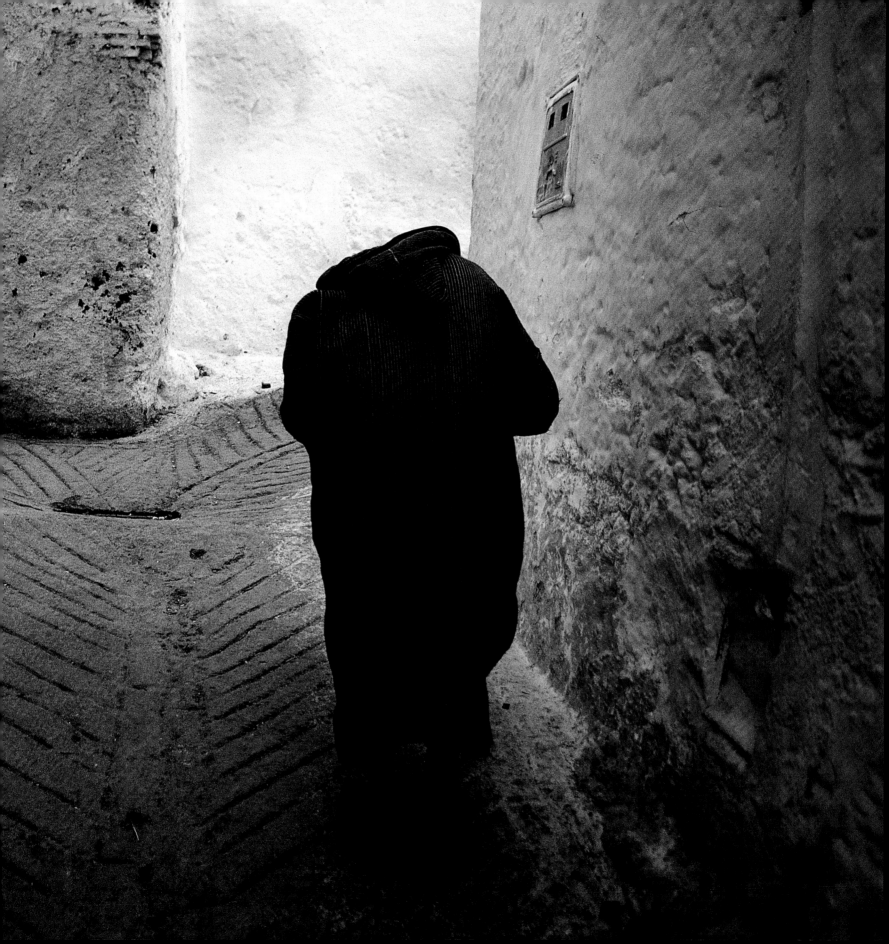

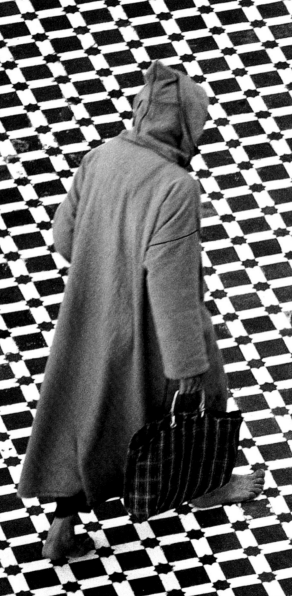

90-91　非茲的卡拉維因清真寺
（Karaouiyne Mosque）內，敬拜者穿
過庭院準備前往祈禱。在神聖的地方行
走必須脫鞋，非穆斯林一律禁止入內。

92-93　清早在拉巴特老城區等待長途
公車的人。

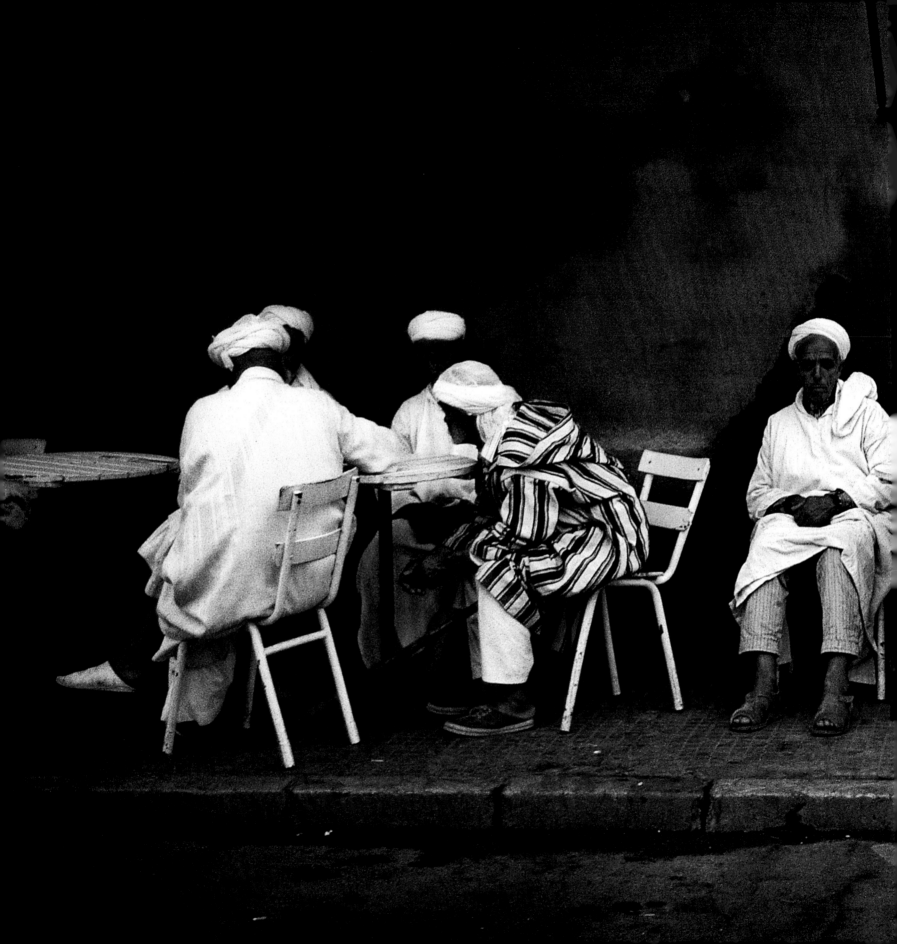

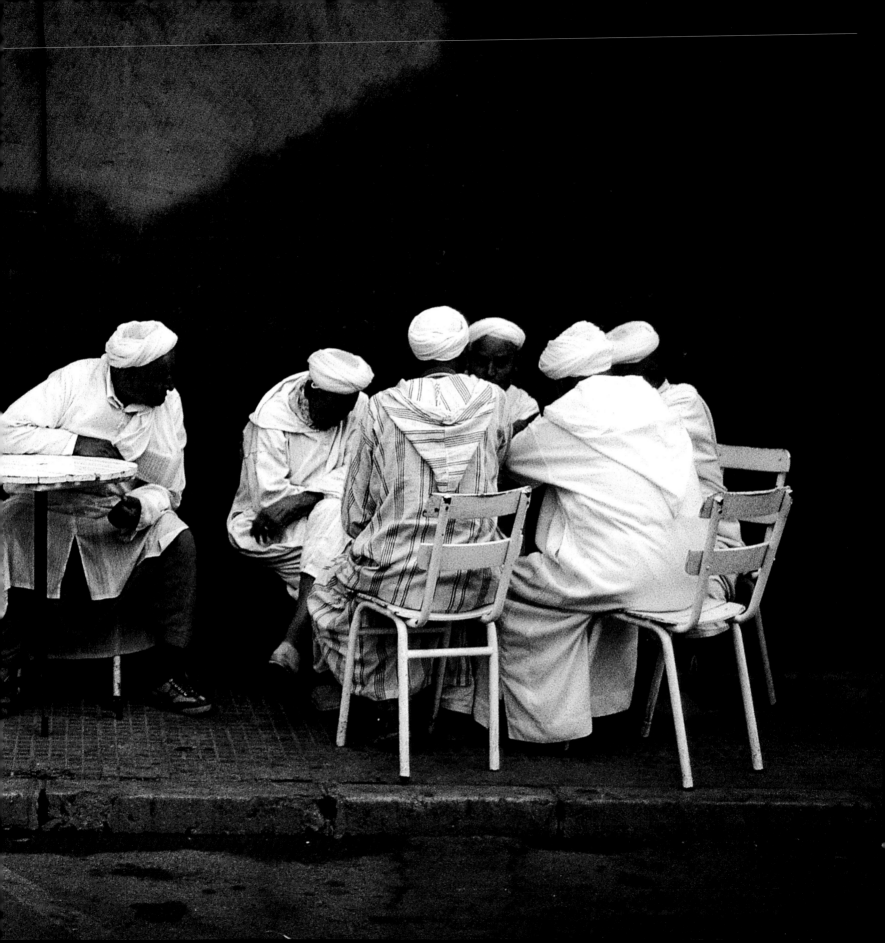

94-95　身著黑衣的阿拉伯
女性。東摩洛哥的阿拉伯
社會對教義的遵守相對較
為嚴格。

97　黃昏時，一名婦人在馬拉喀什老城區的街角販賣自己做的麵包。

98-99　亞特拉斯山區伊米勒希勒村的冬日
早晨，一個孩子沐浴在陽光下。

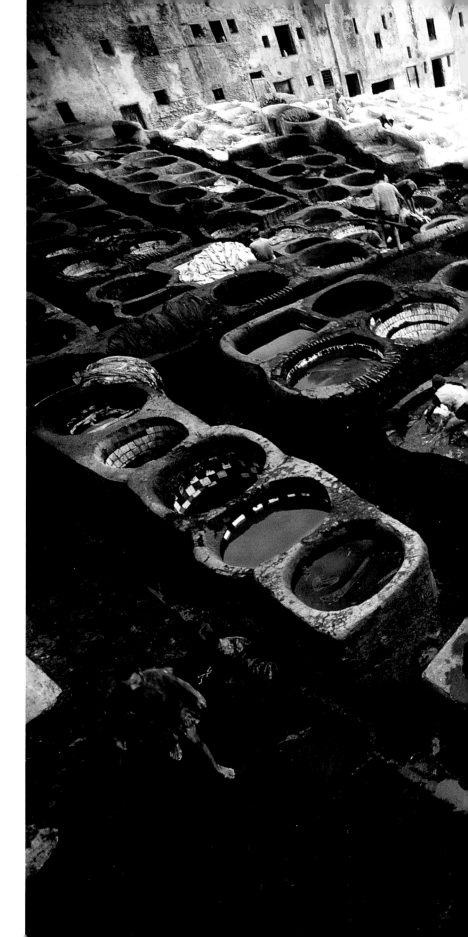

100-101　位於非茲的這座染坊專門處理動物皮
革。鮮豔的色彩與撲鼻的臭味形成強烈對比。路
邊到處是剛砍下的牛與羊頭。

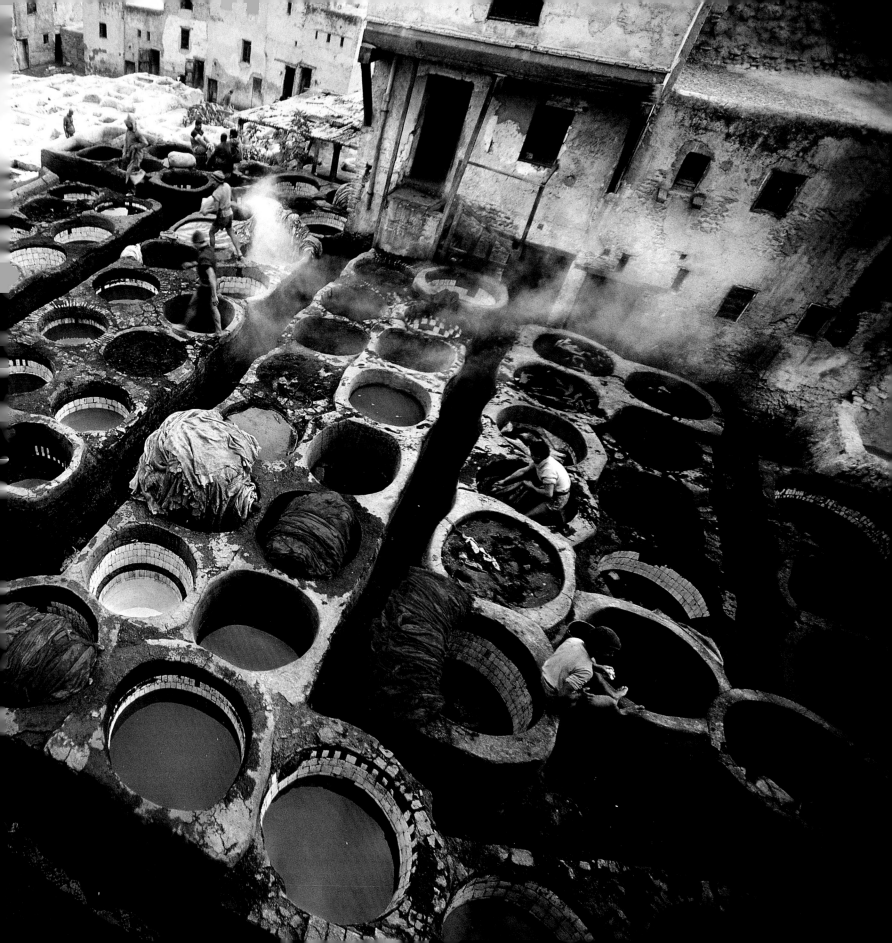

高亞特拉斯山脈上的新娘

103　盛裝的新娘。每年 9 月，總有數萬人聚集在伊米勒希勒參與穆塞姆節，年輕人在這時透過盛大的典禮慶祝訂婚。

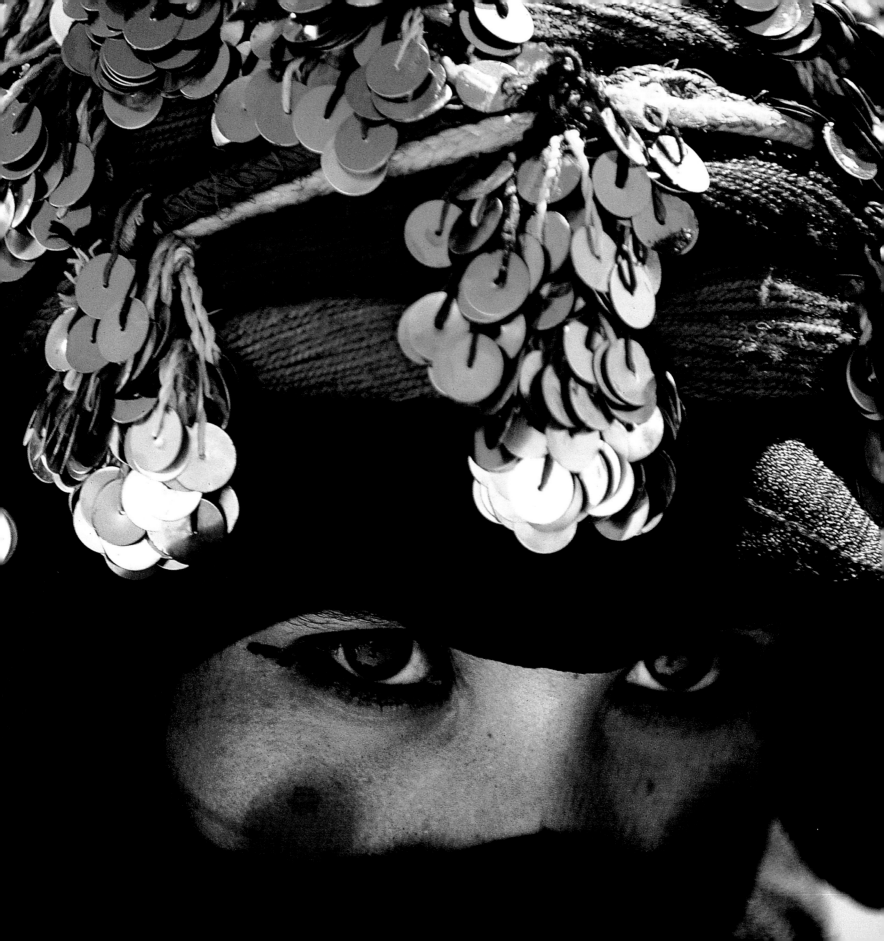

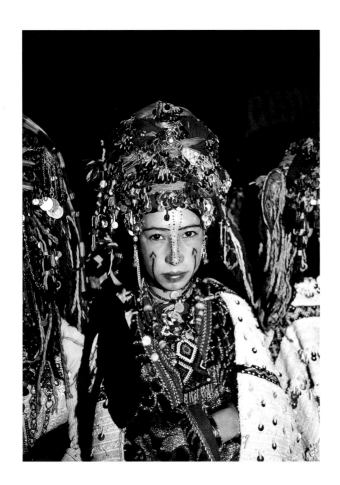

104及104-105　柏柏族部落埃特亞札（Ait Yazza）
生活在伊米勒希勒一帶，除了穆塞姆節的訂婚典禮，
他們還為年輕女孩舉辦集體訂婚儀式（柏柏語中稱為
tamaghara）。

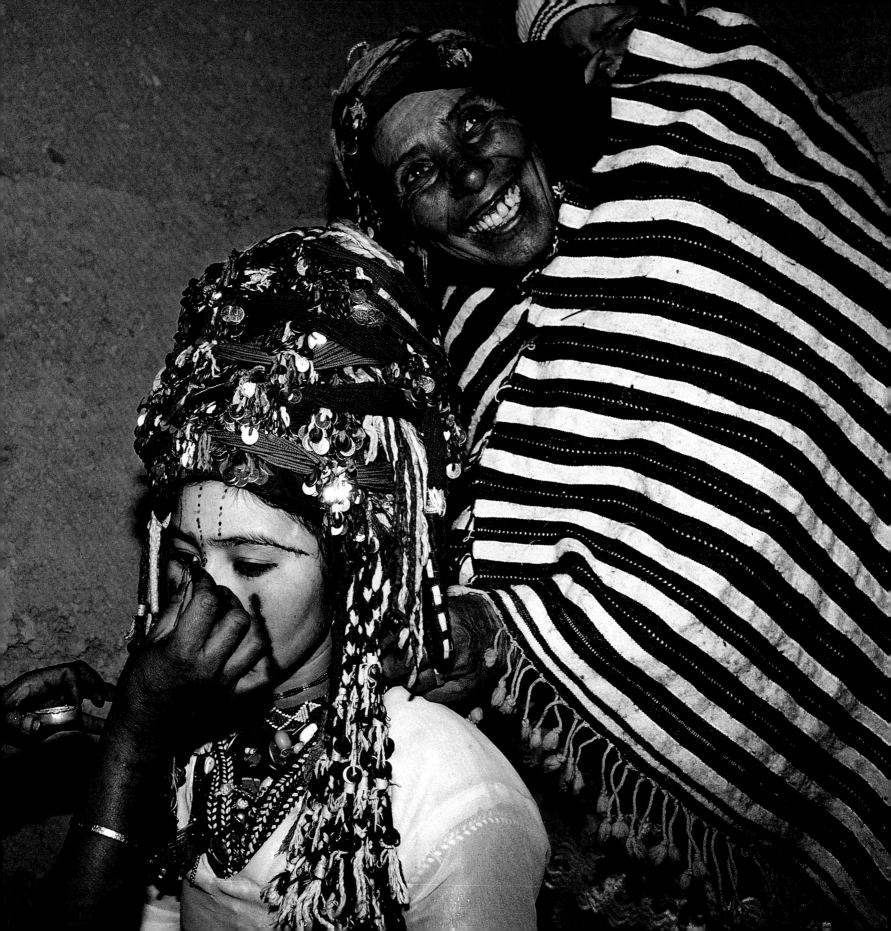

106-107　柏柏族的集體訂婚典禮由年輕適婚男女的父母安排，每四到五年舉辦一次。奇怪的是，幾乎所有在這個場合相遇的夫妻都會在結婚一年內離婚，有些甚至一週後就仳離。之後，男女自由交往，一再結婚又離婚，直到最後終於安定下來建立穩定的家庭。這個少見又奇特的風俗迥異於伊斯蘭社會中常見對兩性關係的嚴格規範。

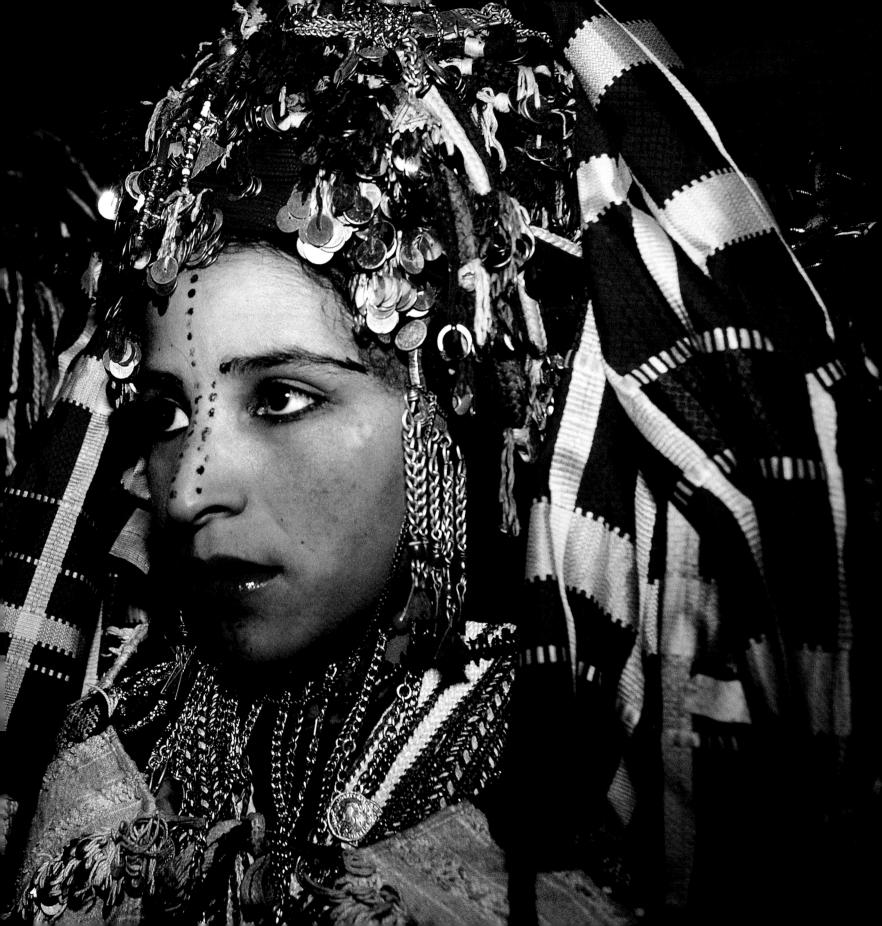

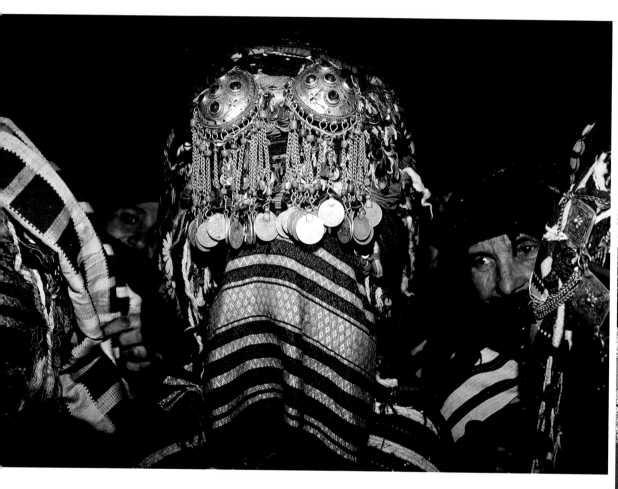

108及108-109　一家人中連只有12歲的女孩都穿上新娘子的服裝，但先要經過村落中的醫療官檢查，取得證明她們貞操的文件。

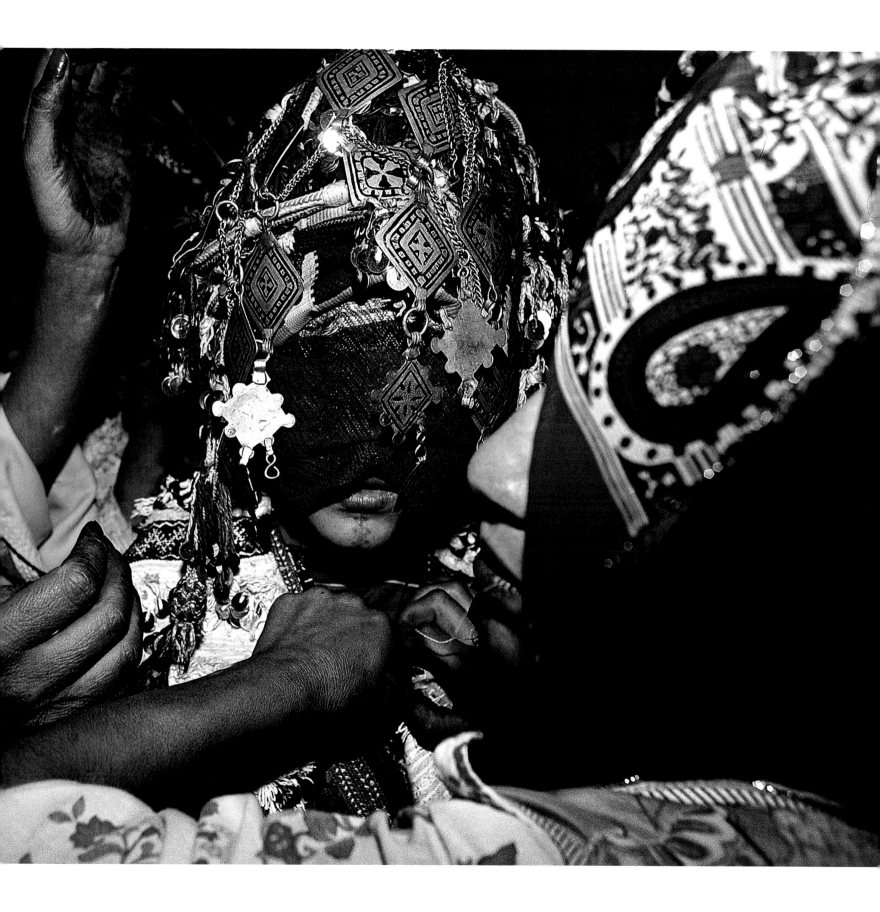

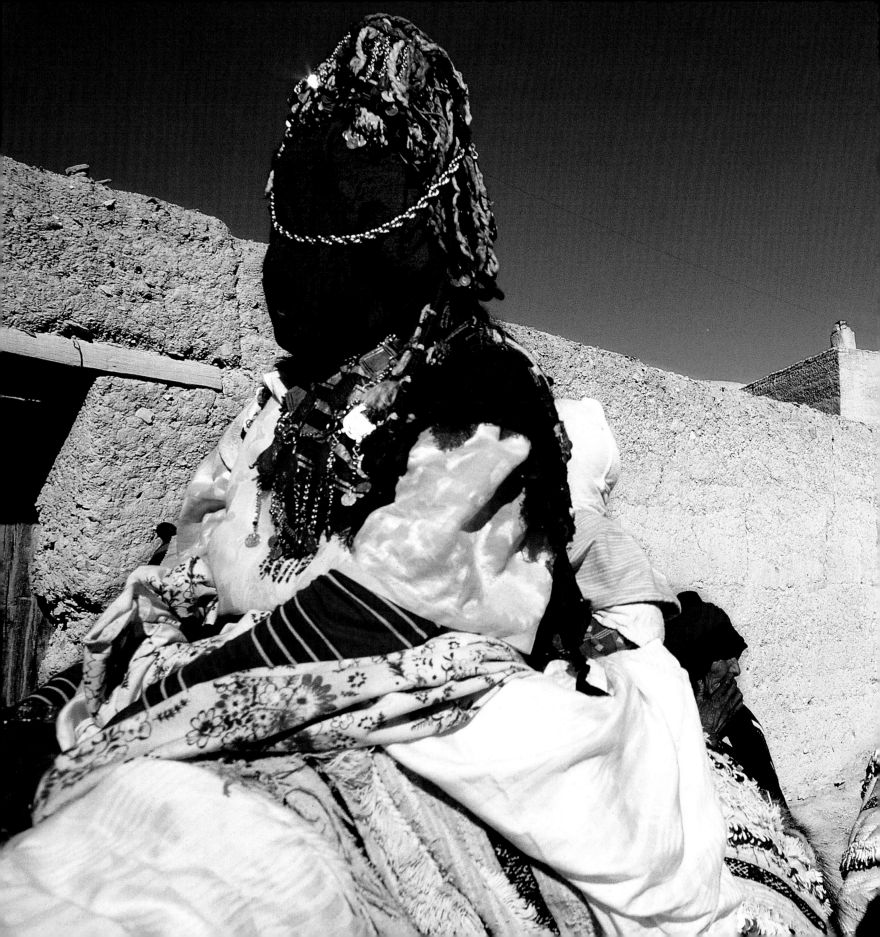

110-111　騎在騾背上的
新娘在歌聲與鼓聲伴隨
下前往結婚典禮，新郎
聚集在屋頂上俯視這幕
景象。年輕女孩的集體
婚禮是埃特亞札部落的
習俗，也是成年禮。

世界的屋脊

西藏

高地上的佛教

西藏

高地上的佛教

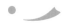

廣袤的西藏高原位於歐亞大陸中心，以喜馬拉雅山、崑崙山、喀喇崑崙山脈與岷山山脈為界。

篤信佛教的西藏人將這些山脈比做蓮花；而西藏則是大慈大悲觀音菩薩庇佑的淨土。西藏因地勢多山形成的天然壁壘，加上長期與世隔絕，一直到晚近都是和平的佛教國家。

西藏高原清澈的空氣、數不盡的湖泊、覆雪的山脈與高地草原，使它擁有驚人的美景，但這美景也可以說是一種假象，因為它所妝點的生活環境嚴酷得超乎想像。

山谷中有些地方可以從事農作，除此之外，海拔4000公尺的西藏高原是一片寒冷、無邊的地域，連樹木也無法生長。這裡稱為「第四個極地」，是游牧人的世界。一年中，為期三個月的夏季會產出少量的牧草，其餘時候，幾乎永凍的地面上沒有任何植物生長。人類許久以前馴化了野生的犛牛，現在則像寄生蟲仰賴宿主般，從衣著、食物與住所都靠犛牛提供。

由於無樹可砍，犛牛糞是唯一可取得的燃料。冬天，氣溫徘徊在攝氏零下30度，如果少了在犛牛毛帳棚中整天燃燒的爐子，和熱騰騰的酥油茶，那日子就太慘澹了。由於牧草稀少，犛牛在冬天幾乎不會產出任何奶水。每天早上，將犛牛放出去吃草後，游牧人就開始蒐集前一天晚上的牛糞，由婦女把糞便拋進繫在背上的籃子裡。看著他們，我強烈地感覺到犛牛是多麼不可或缺的燃料來源：犛牛糞可以長時間燃燒，正符合藏人的需求。

防水又能抵禦強風的犛牛毛帳棚是完美的居所，內部空氣循環良好，因為色黑可以吸熱，所以至少在白天時帳棚裡是相當暖和的。

西藏人的飲食主要為奶製品，再加上他們自己屠宰牲口所取得的肉類。他們最主要的熱量來源是一天要喝幾十杯的酥油茶。其他食品還包括青稞製成的糌粑、磚茶以及來自羌塘高原上鹹水湖的鹽巴。

高地上，冰凍的土地上覆蓋了一層30公分厚的表土，是幾百年來在腐植層中所形成，混合著糾結的草根。這片表土一旦流失就無法再回復，高地很快會變成沙漠。生長在這片脆弱

112　僧眾穿過飄雪前往禮拜誦經。

115　薩特列治河自開拉斯山（岡底斯山）流洩而下，穿過險峻的地域。

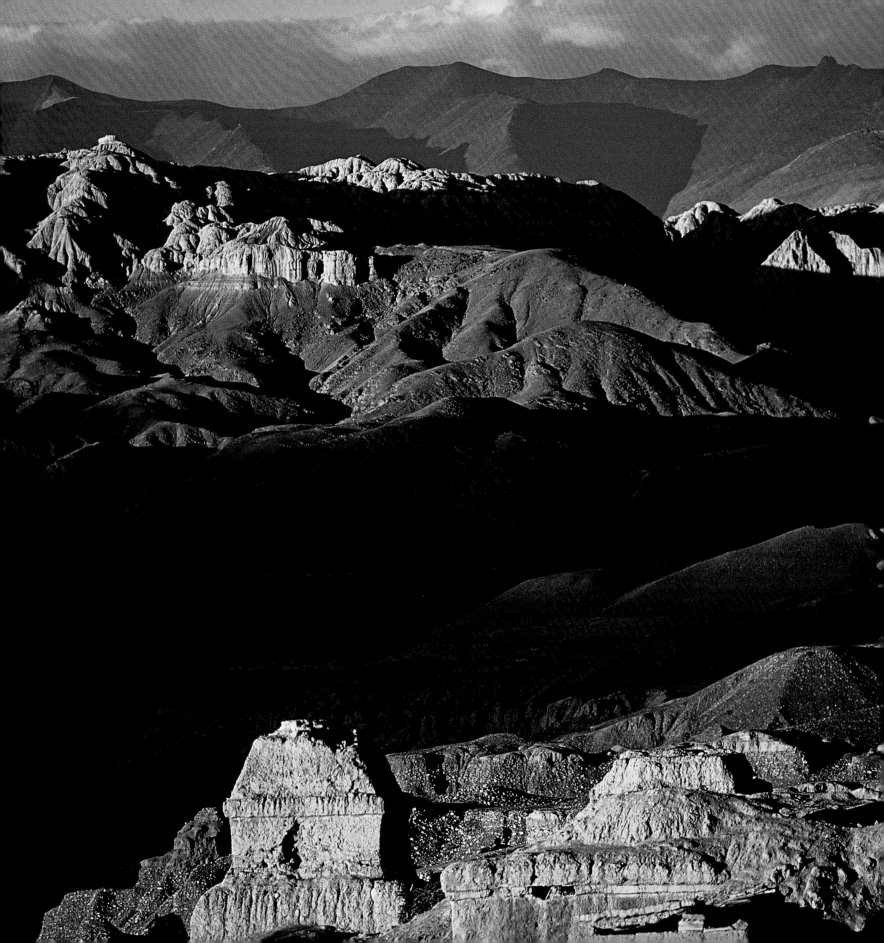

表土中的草是食物鏈的第一環。是牧草滋養了牲口。西藏傳統視土地開發為禁忌，可能是因為他們獨特的居住環境讓他們秉持佛教的生命觀。而主宰這個生命觀的輪迴轉世概念，在天葬的習俗中最能清楚體現。

在經過僧人誦經超渡後，一具屍體就不過是一副臭皮囊，可以當作禿鷹的食物。因此，屍體會被肢解並餵食給禿鷹，讓肉身在人死後仍是當地生態系的一部分。除此之外也別無他法，因為火化所需要的柴薪付之闕如，而土葬也不可行，因為冰凍的地面會延緩屍體的腐化。

天葬儀式嚴禁外人在場，更別說是外國人了，但我運氣不錯，親眼目睹了一次天葬。一天早晨，我剛離開西藏東部的一座小鎮，看到沿路上有許多在西藏東部稱為tharchok的經幡，是神聖空間的標誌物。一縷輕煙升起。我問嚮導發生什麼事了？可能是有人在召喚鳥群前往天葬場，他說。有可能嗎？我一時語塞，凝視著升起的煙。在神聖的葬地外，三名男子帶著兩匹馬在休息。是他們把遺體帶來這裡的。死者是位11歲的女孩，他們說，因為墜馬肝臟破裂而死亡。話還沒說完，就有大約30隻禿鷹飛來，在天葬區內的一座小屋上方低飛盤旋。

屍體的肢解開始了。我手拿相機，走到50公尺外的經幡後方。他們看到我會有什麼反應？結果那些男子完全沒理會我。穿著圍裙的天葬師將屍體放在小屋前的一片石台上後著手工作。他一會兒站，一會兒蹲，熟練地使用小

斧與刀子，每一次站起身圍裙上就多了新的血跡。

一名看守者蹲在小屋的角落裡，防止禿鷹太早發動攻擊。天葬師經常停下工作休息，有時會與看守者聊天說笑。每個人都如此泰然自若，讓人以為在那個清朗夏日被肢解的只是一隻羊。天葬師每工作一段時間後就會高舉起一隻砍下來的手臂或其他部位，短暫歇息，然後繼續跟看守者談笑。

過了約20分鐘後，天葬師終於將兩大塊肉往天空中盤旋的禿鷹方向拋去。那是牠們等待已久的訊號。禿鷹一湧而上，盛宴開始了。一眨眼功夫後一切又告結束，饜足的禿鷹飛入傍晚多雲的天空。原來這就是天葬，是死者對生者的布施，對藏人來說是再自然不過而正當的事情。但對我而言，那是個雷霆萬鈞的景象。深受震撼的我在攝影結束後朝停車處走去時，得勉力維持腳步才不至於跟蹌跌倒。

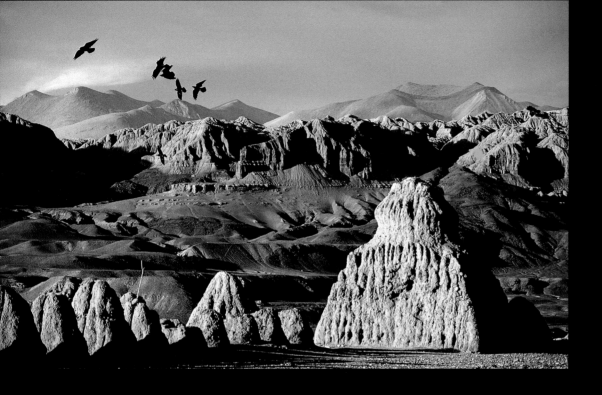

117　風蝕的佛塔，位於西藏西部的托林。

118-119　沐浴在午後陽光下的托林佛塔。托林在大約 11 世紀是藏西佛教的中心，擁有超過 100 座佛塔，其中有些已在風蝕下傾頹。

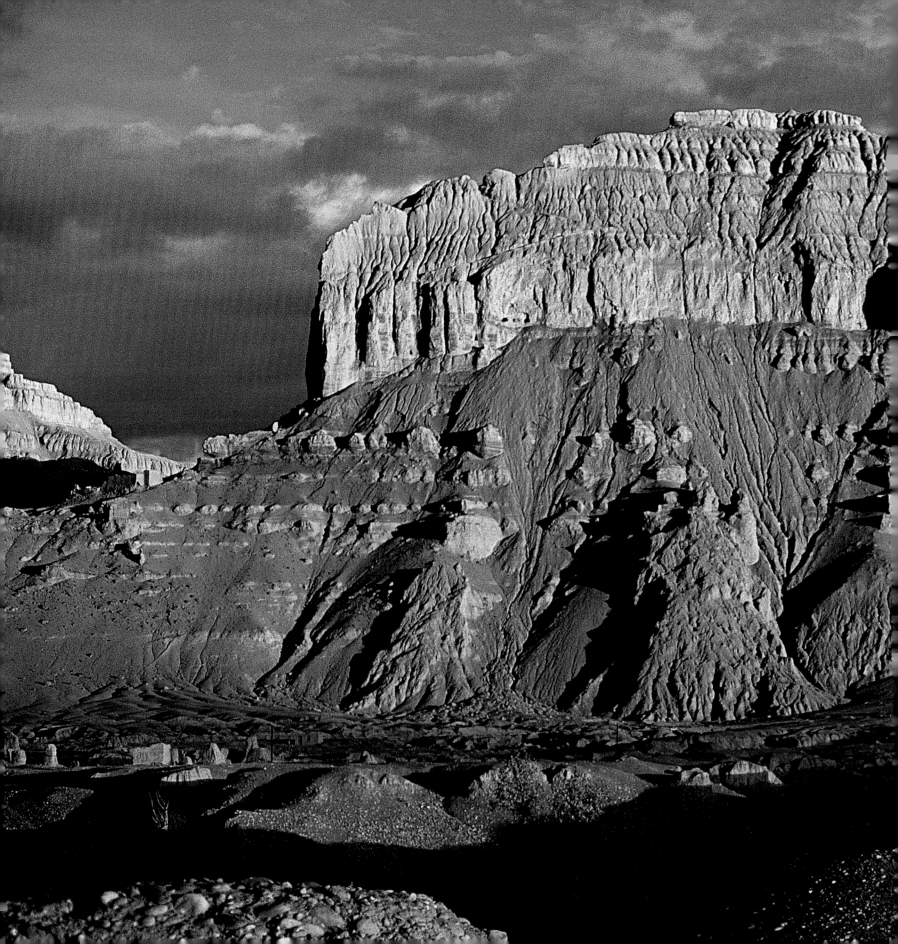

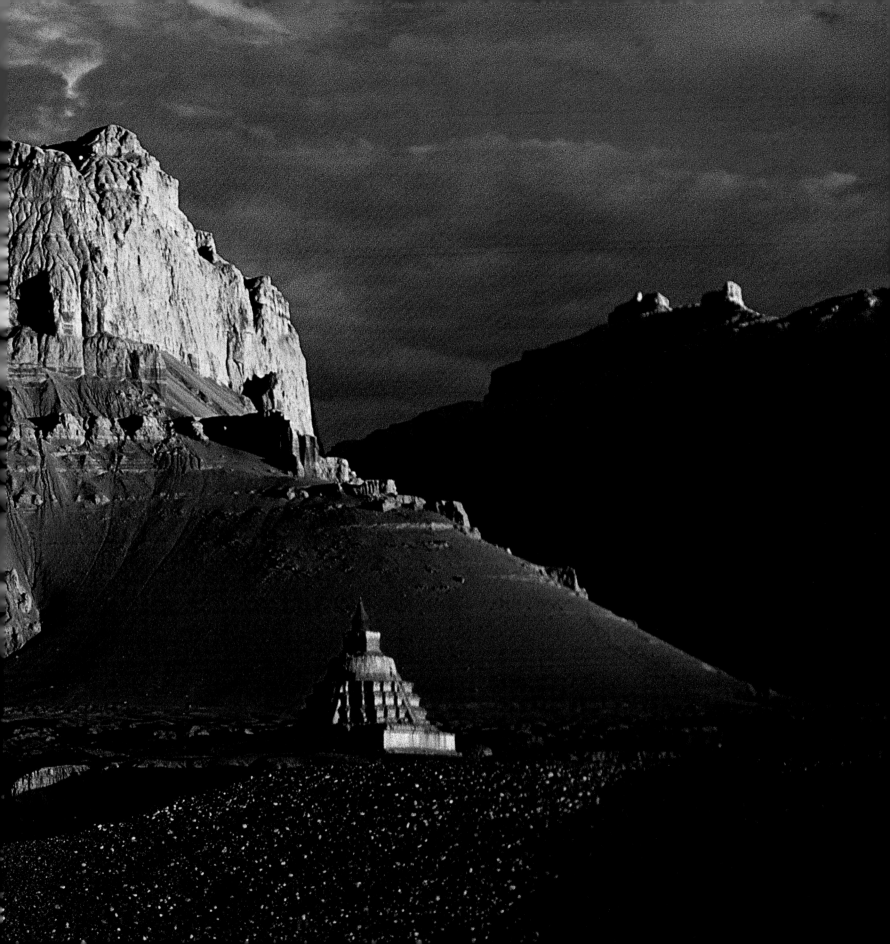

120-121　扎布讓山丘上
（中）可以看到古格王朝
遺址。古格王朝興盛發展
了600年，但於1630年被
拉達克王朝推翻。

122-123　從古格王朝遺
址望去，扎布讓像月球般
的地貌一覽無遺。落日餘
暉中，這靜默的景色讓人
聯想到世界盡頭。我們今
日所見的地形是許久前沉
積在湖底的泥土受侵蝕所
致。

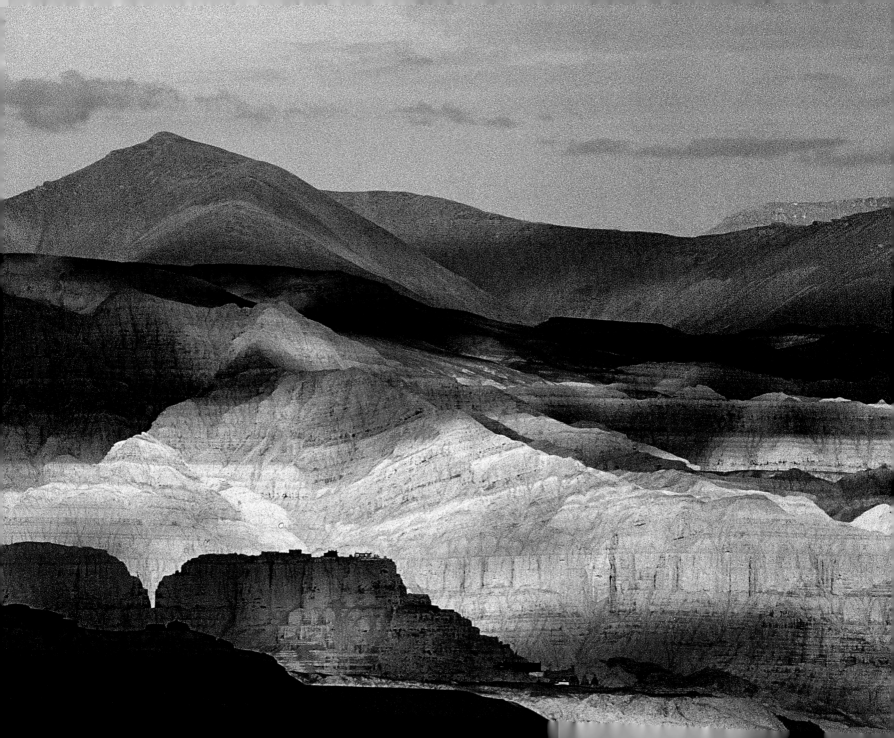

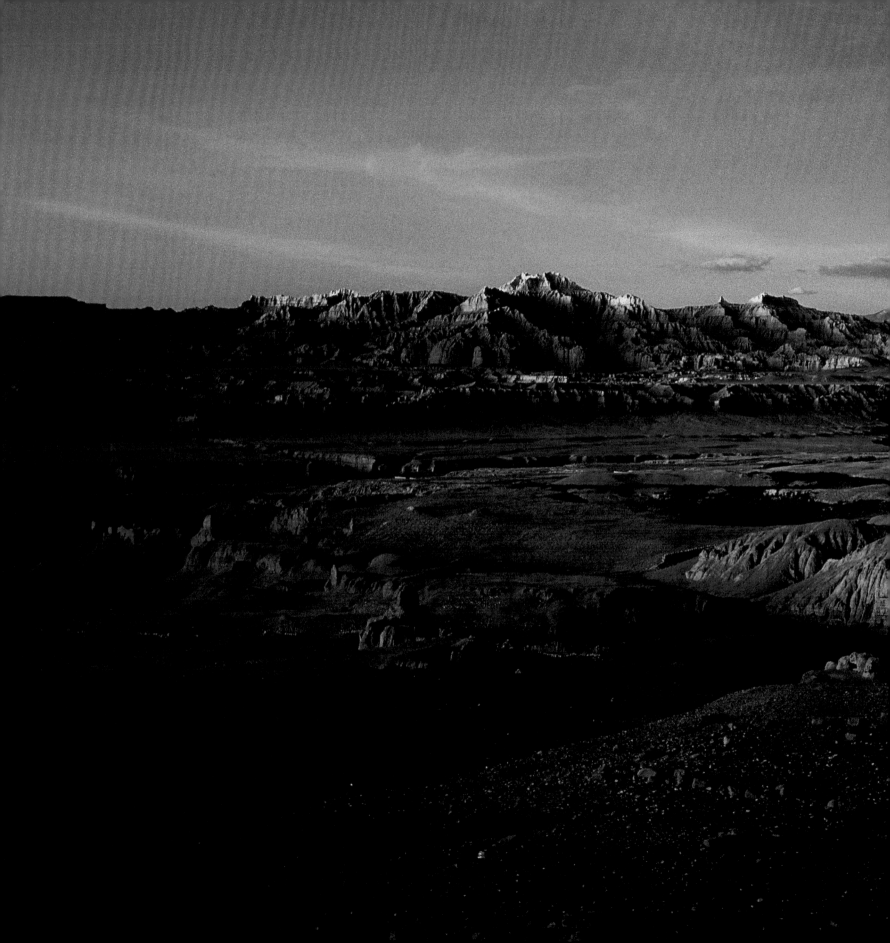

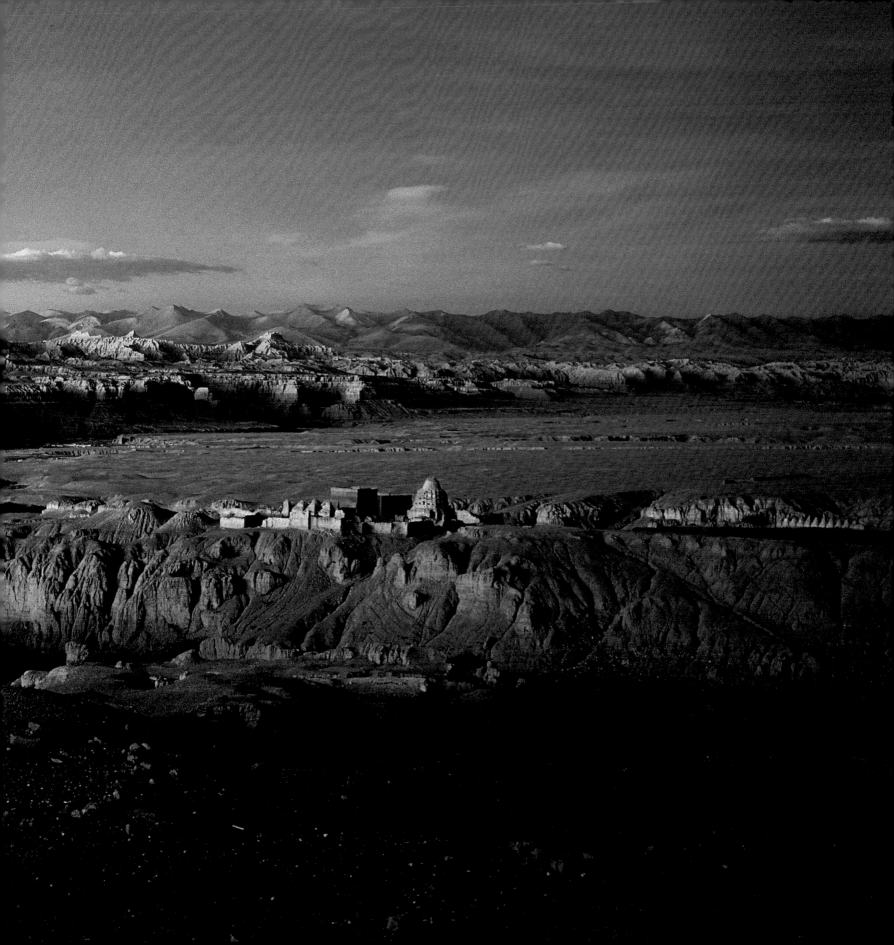

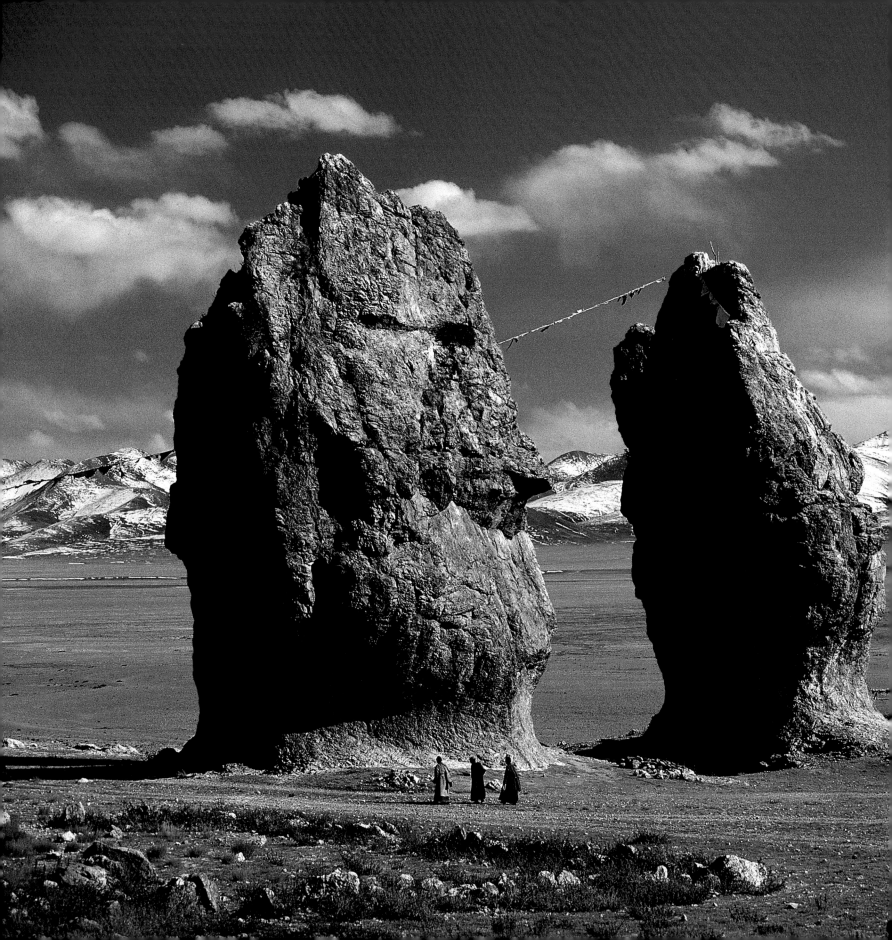

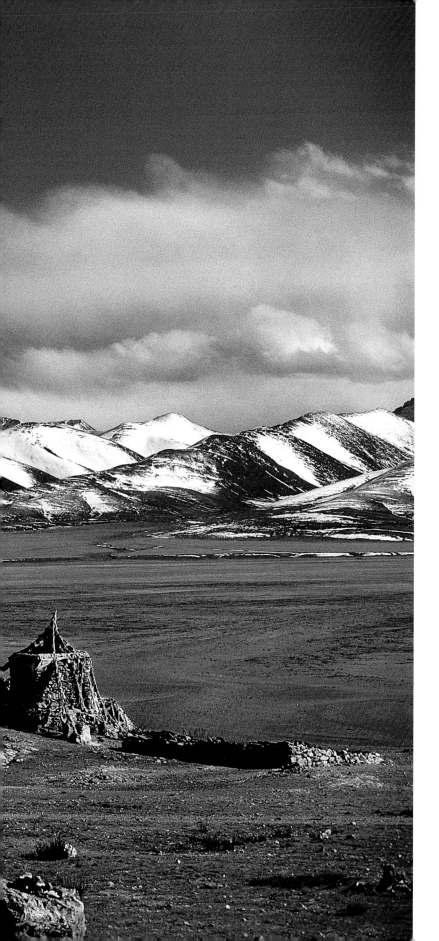

124-125　在拉薩北邊的聖湖納木錯，比丘尼走在聳立
於湖畔的巨石旁。當地人相信這兩塊巨石是納木錯湖的
守護神。

126-127　天降日（或稱佛陀迴降日）這一天，朝聖者
沿著佛塔下的山丘繞行。天降日落在藏曆九月的第15
天，釋迦摩尼佛在這一天自天界迴降至人間，回應為人
母者的求告。

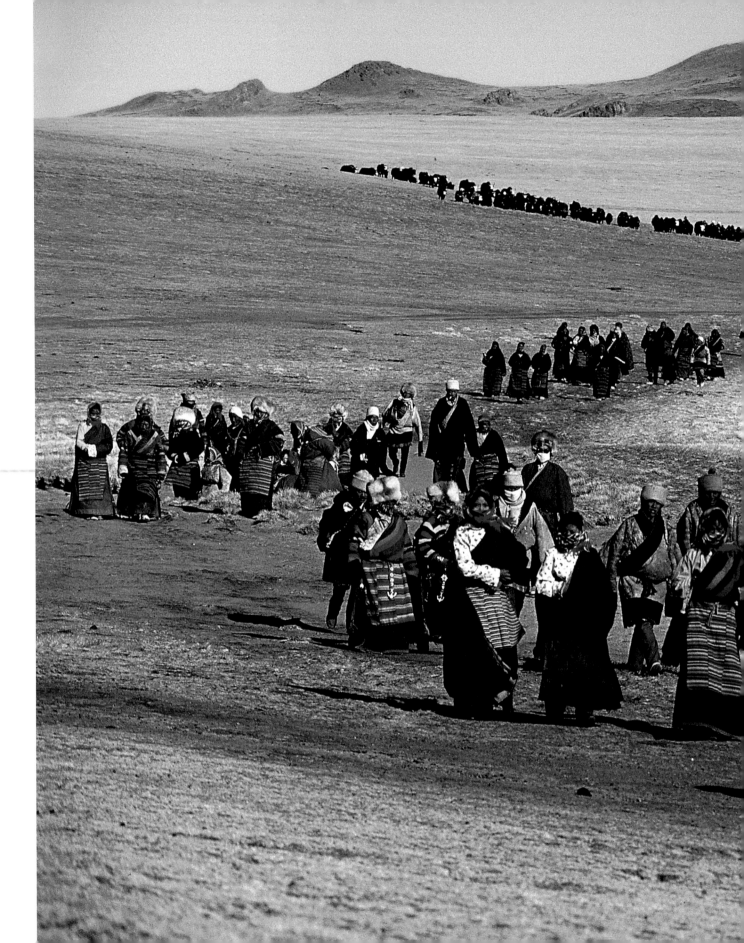

128-129　天降日前往敬拜的游牧人在露宿一夜後醒來。此地海拔4700公尺，11月中的夜間氣溫會降至攝氏零下10度。

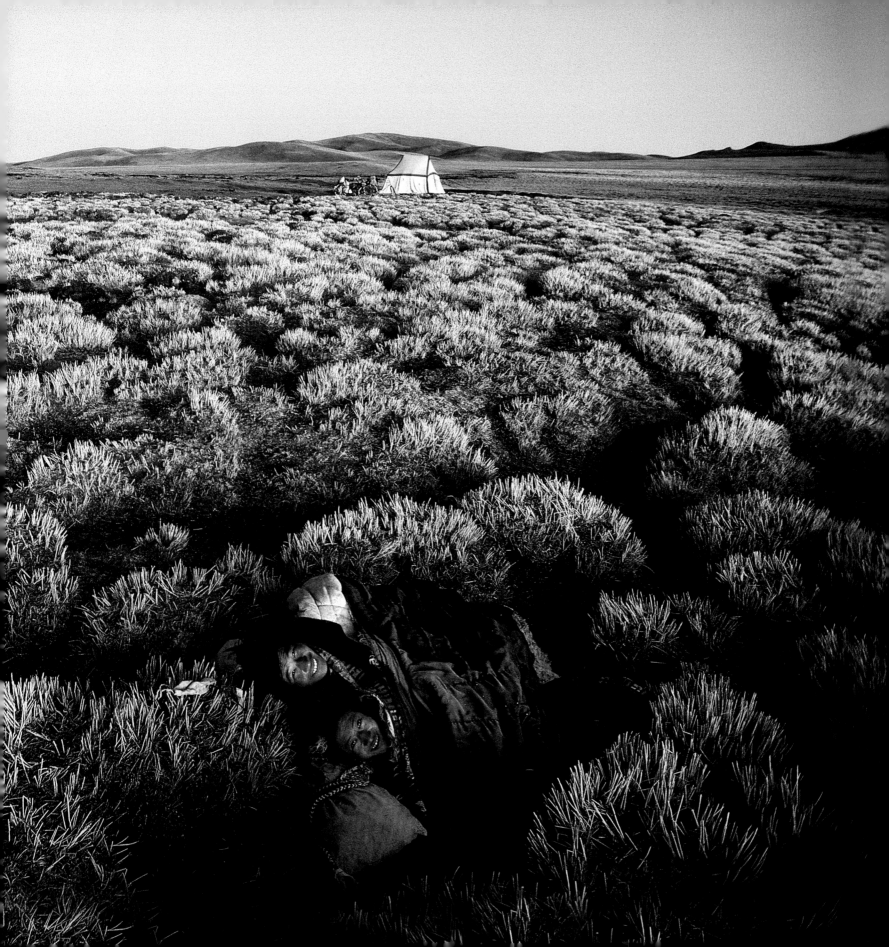

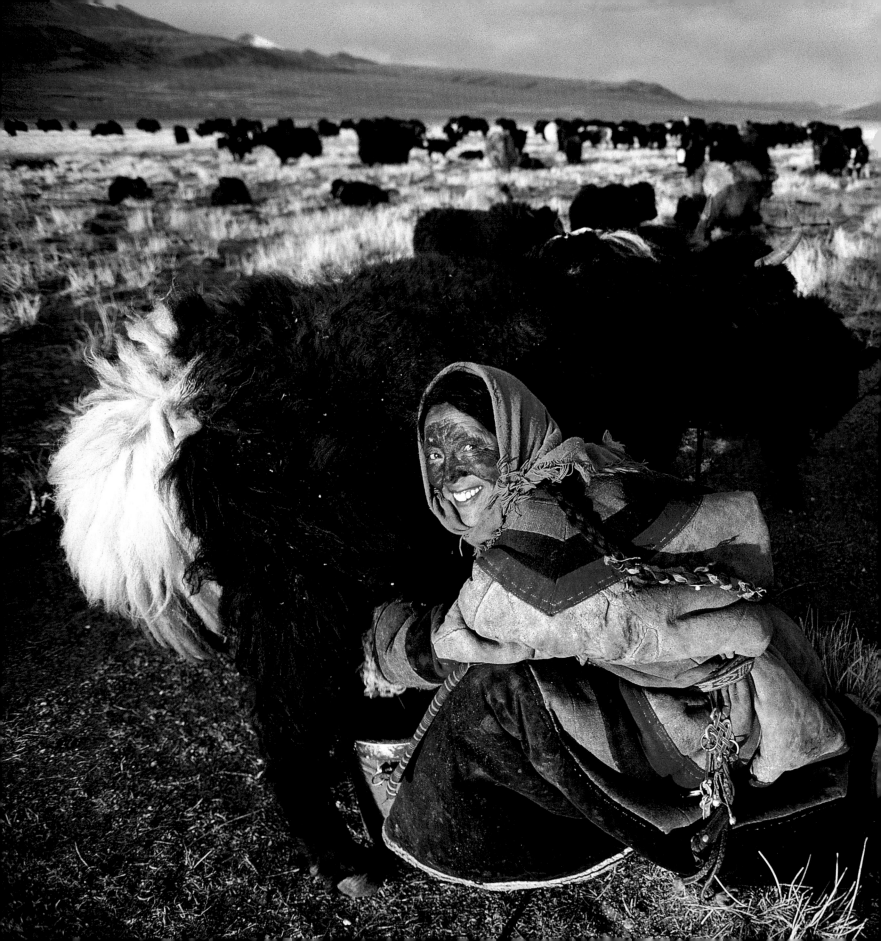

冬季
放牧地

130-131　每年10月左右，游牧人便從高山上的夏日放牧地返回山麓。他們在這裡度冬，靠房屋與剩餘的牧草捱過嚴酷的天氣。

132-133　游牧民族少女臉上塗了土恰（tocha），這
種化妝品由濃縮的酸奶或植物根做成，可以保護皮膚
不受紫外線與乾燥空氣侵襲。

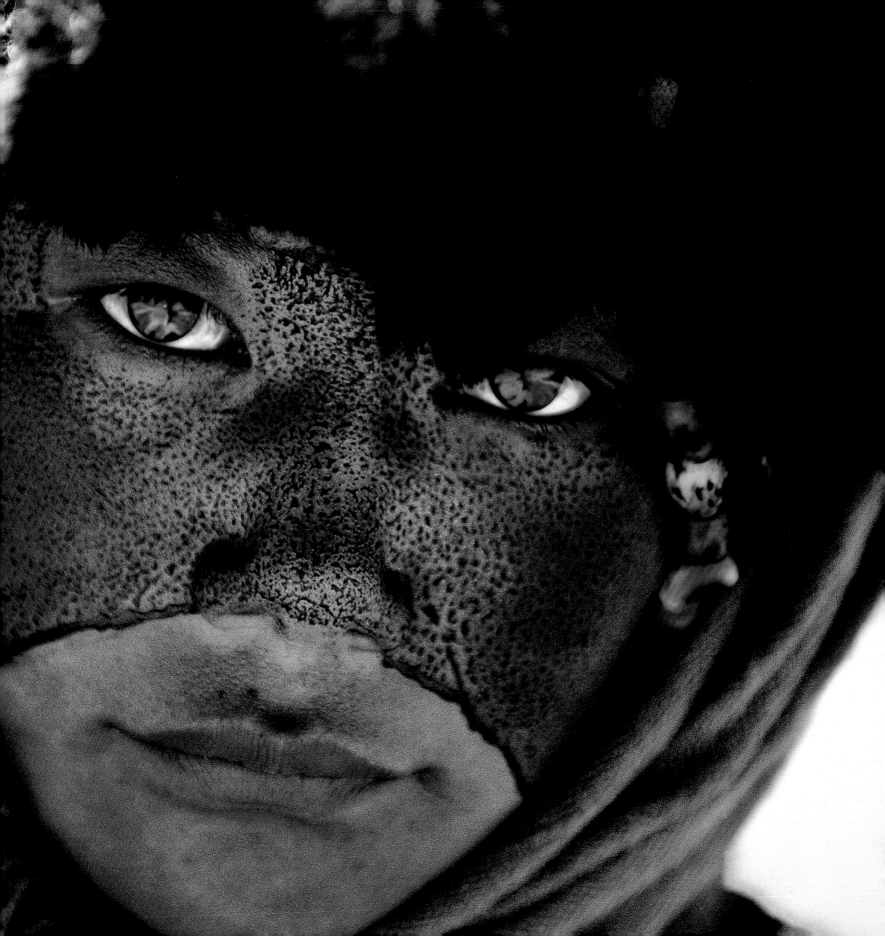

134-135　西藏西部的游牧女孩。在海拔5000公
尺的藏西,時至6月仍飄著雪。

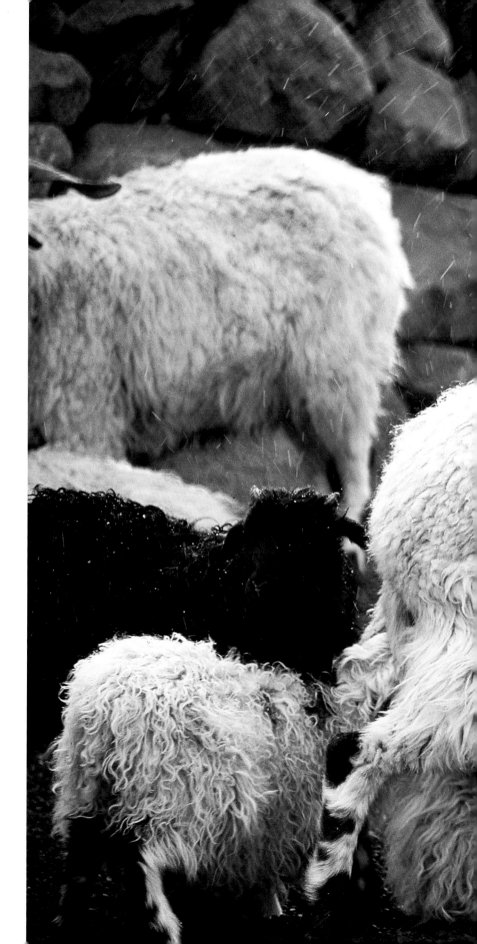

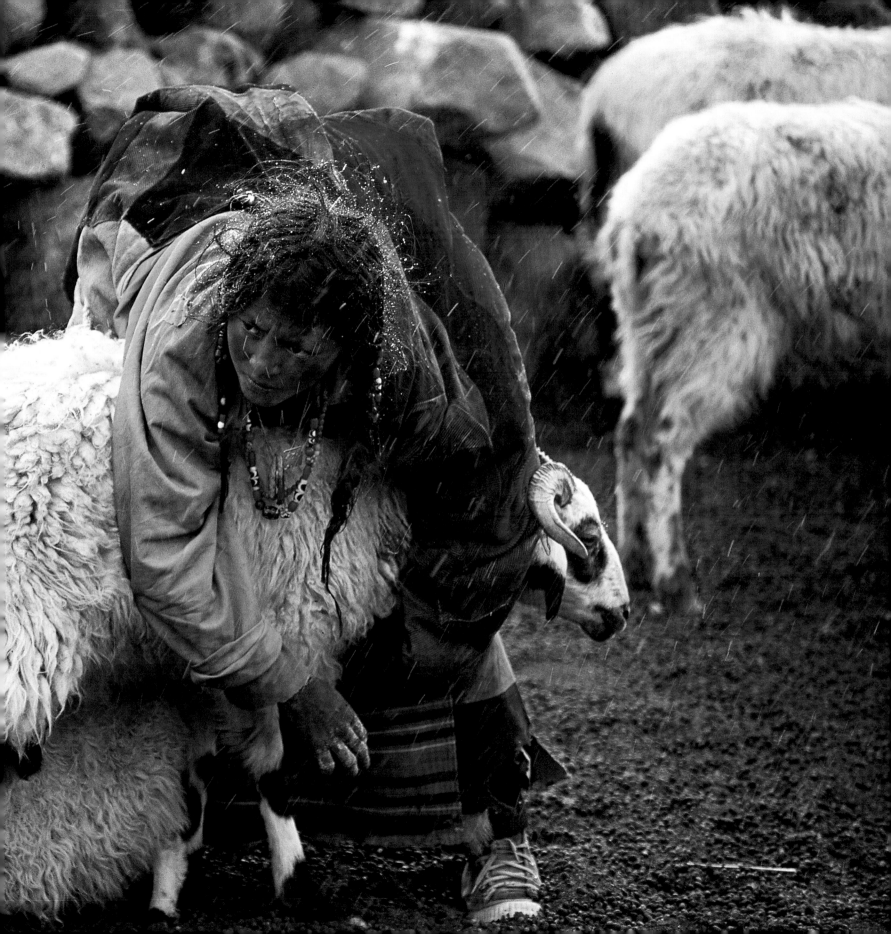

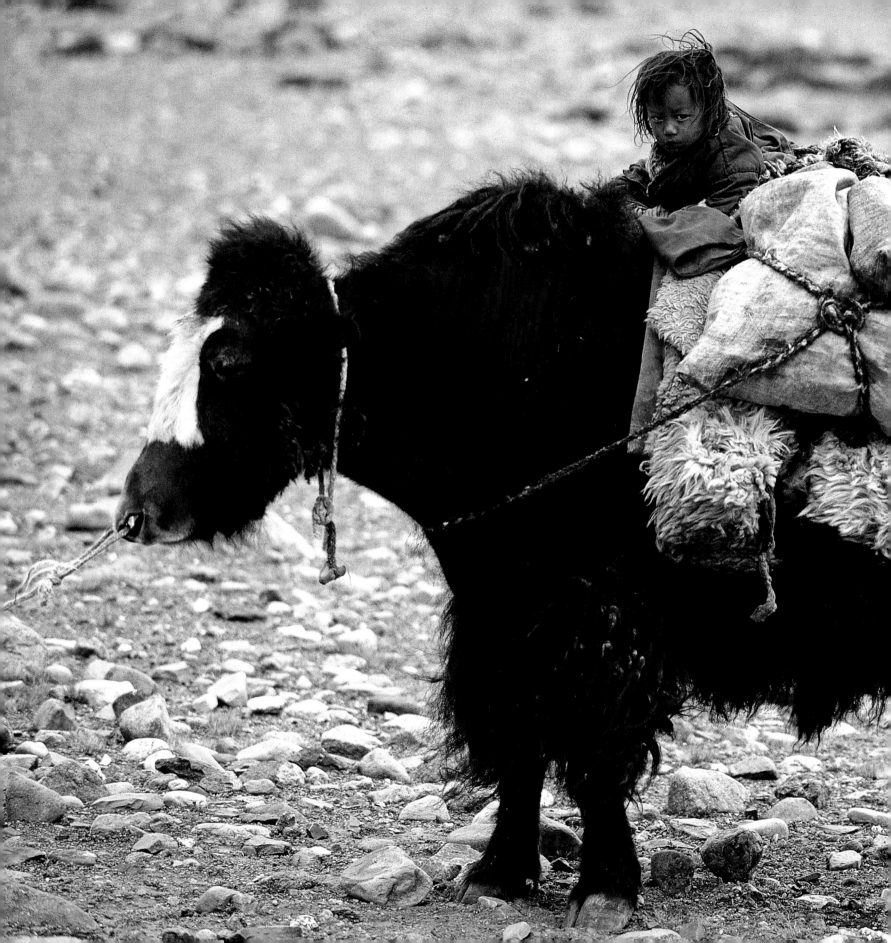

136-137　　游牧家庭的幼童舒服地坐在犛牛背上的
籃子裡。為求安全，載人用的犛牛的角會被砍掉。

138-139　這張照片攝於11月。時值嚴
冬，必須鑿開30公分的厚冰才能取得飲
水。

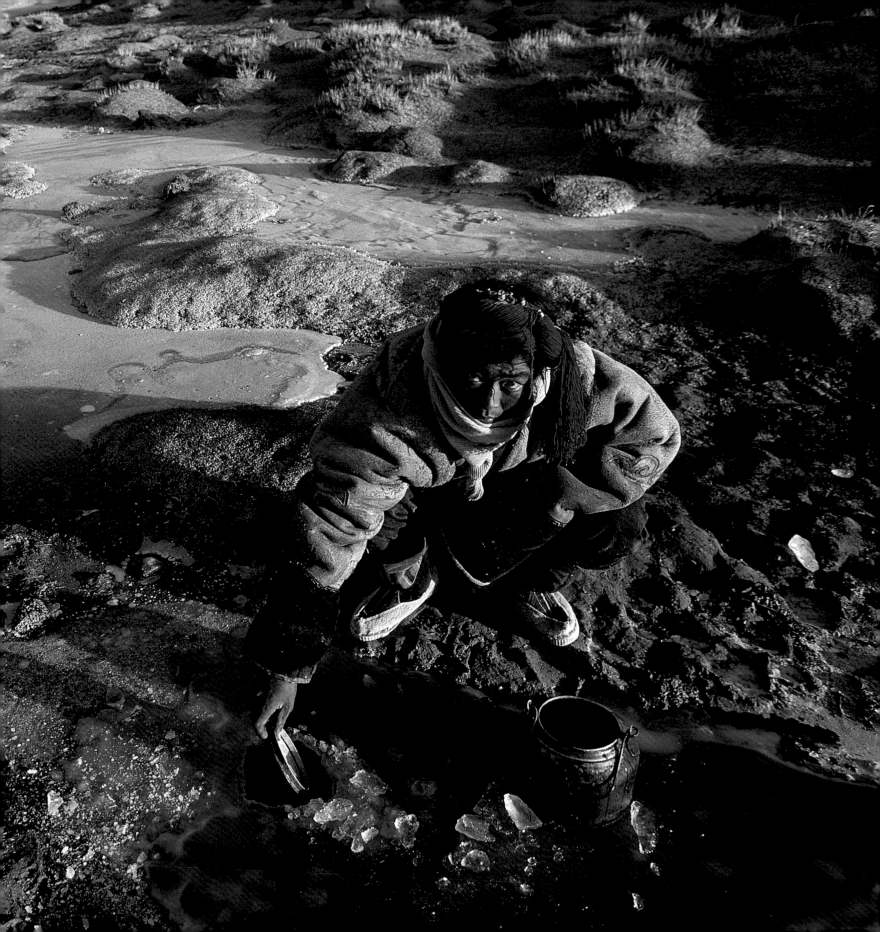

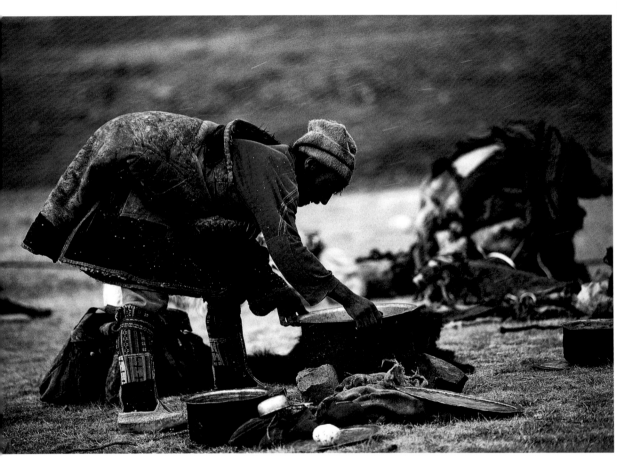

140及140-141　運鹽的商隊停下休息。西藏高原古時是海床，現在到
處都有乾涸的鹹水湖。採自乾涸湖泊的鹽巴會運到其他地方販售，範
圍遠達尼泊爾。

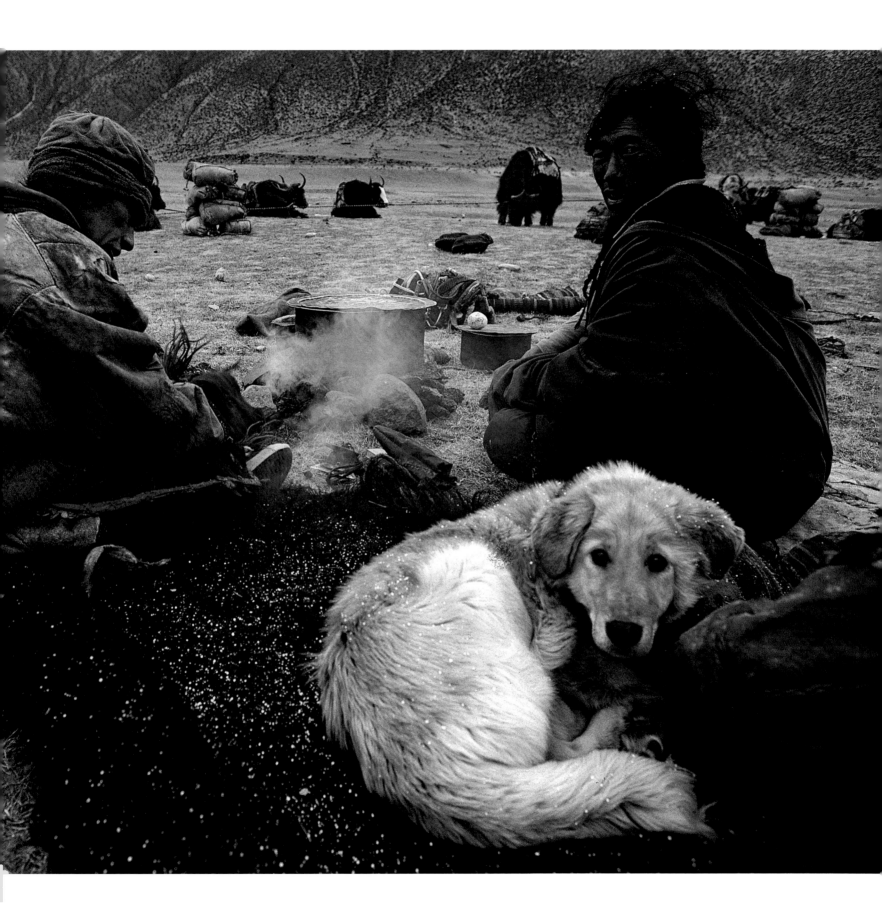

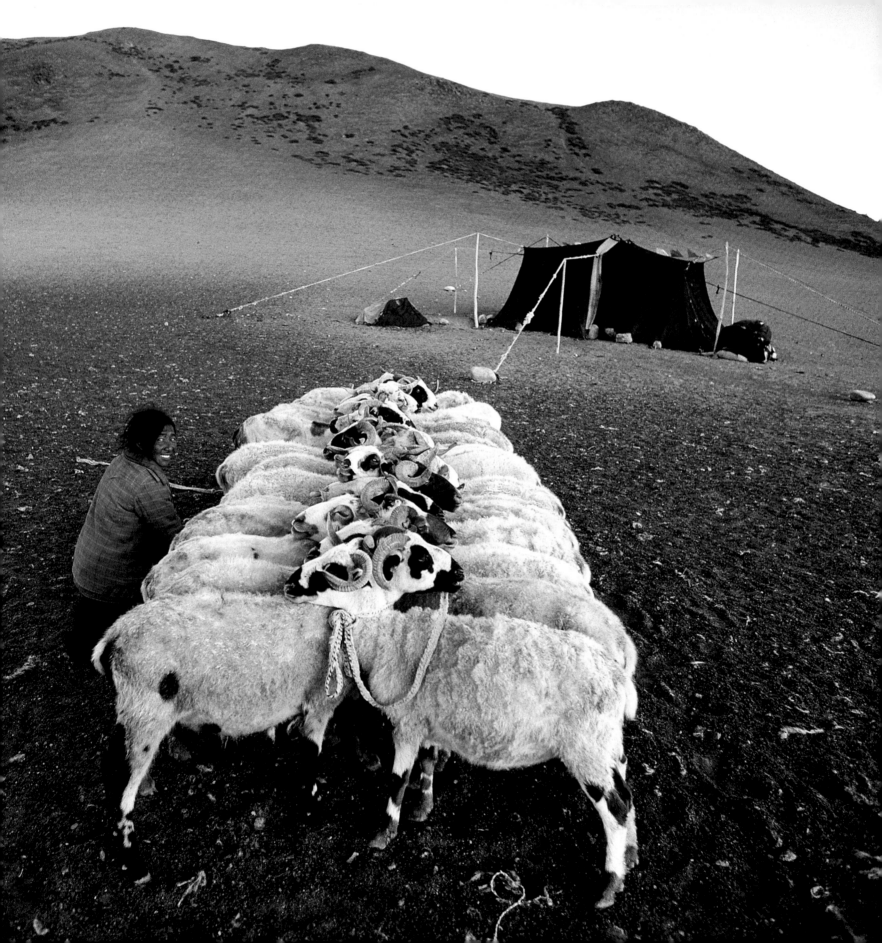

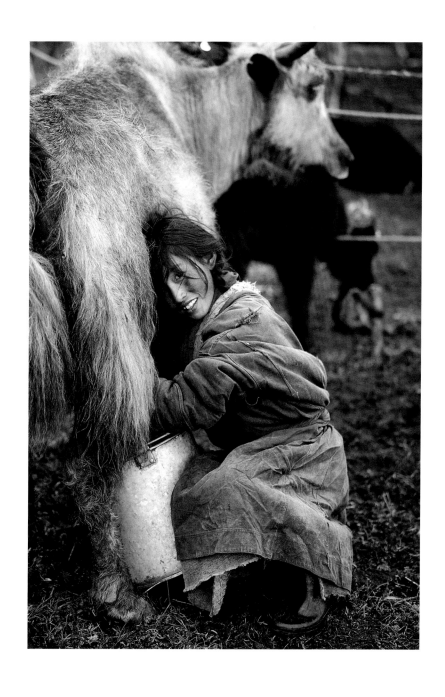

142及143　在高海拔的西藏地區，生命的循環始於稀少的牧草。人類仰賴牲口提供奶、肉與唯一的燃料：動物糞便，要是少了牲口連生存都成問題。

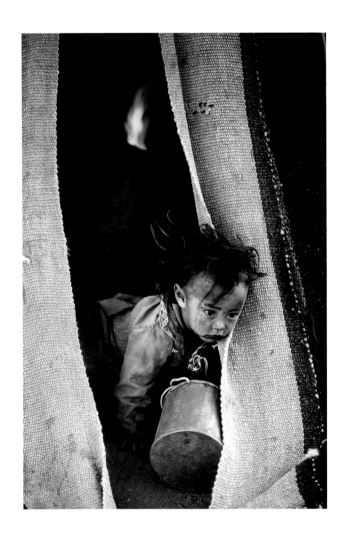

144及144-145　黑色的犛牛毛帳棚就是游牧人的家。這種帳棚即使在強風下依然挺立，又能吸熱，因此白天時裡面相當暖和，而且空氣循環非常好。

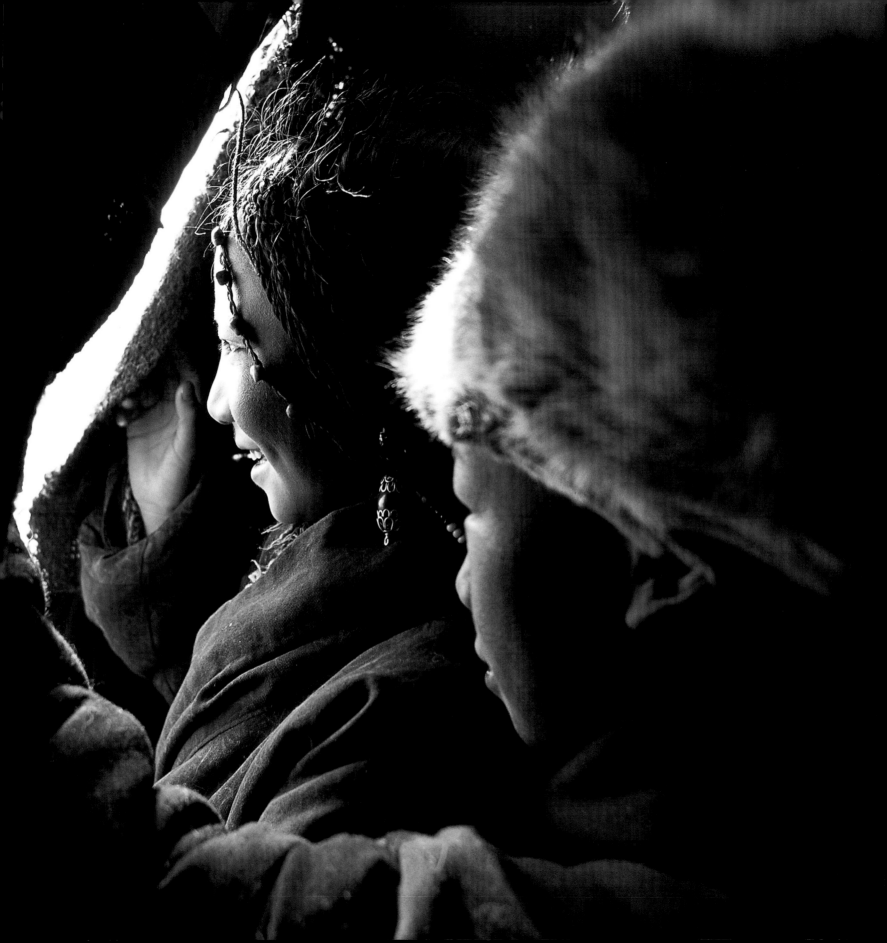

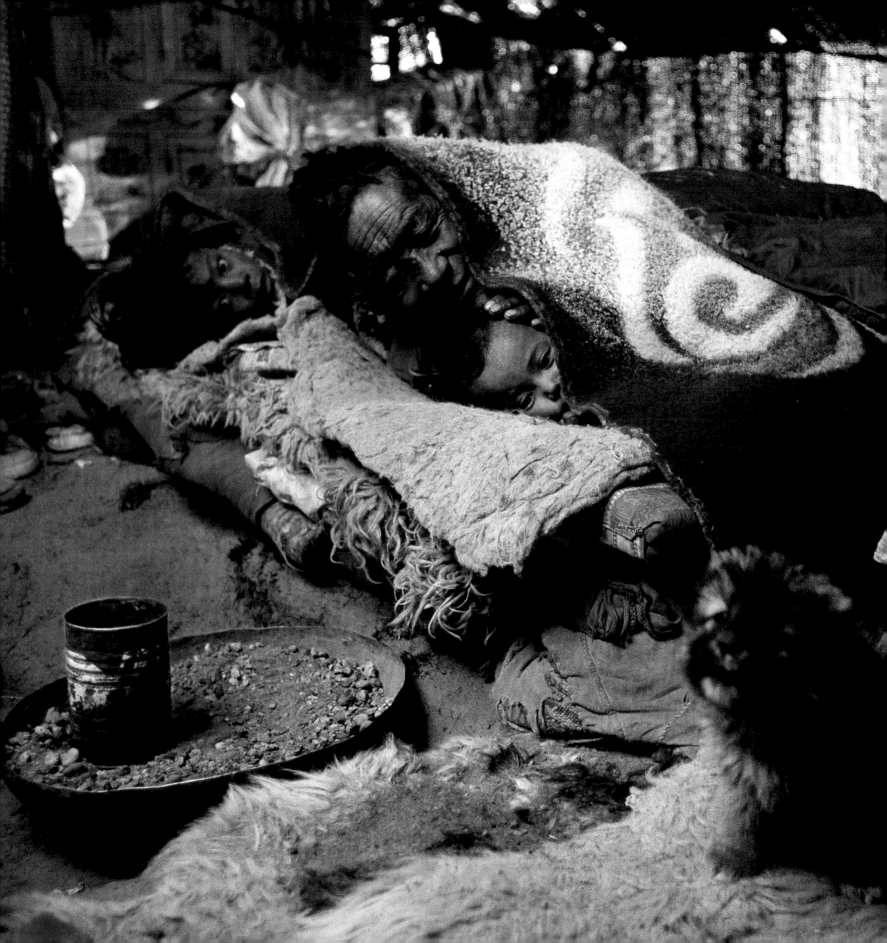

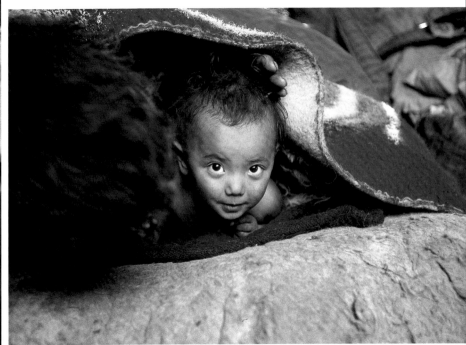

146-147及147　雖然嚴冬中戶外氣溫只有攝氏零下20度，游牧人是裸身睡在被子下的。他們呼出的暖氣與冷空氣混合，使得被子上結滿冰霜。

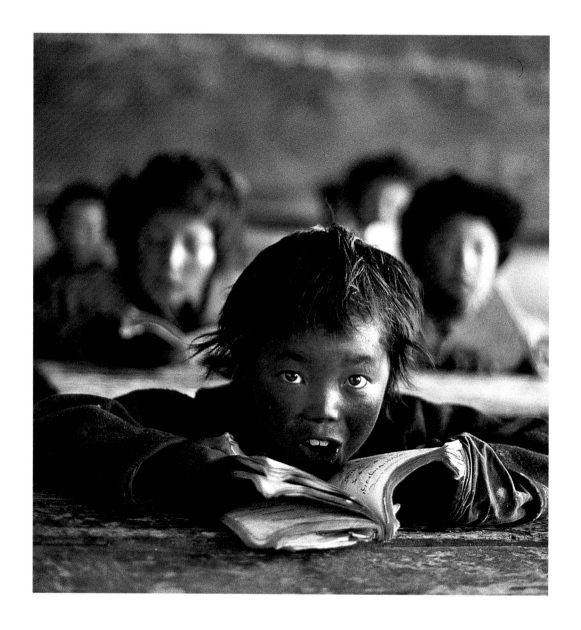

148及149 在西藏高地的寒冷中,難得洗一次澡。適度的污垢能為皮膚提供天然的保護層,不受
極端乾燥的空氣侵襲。

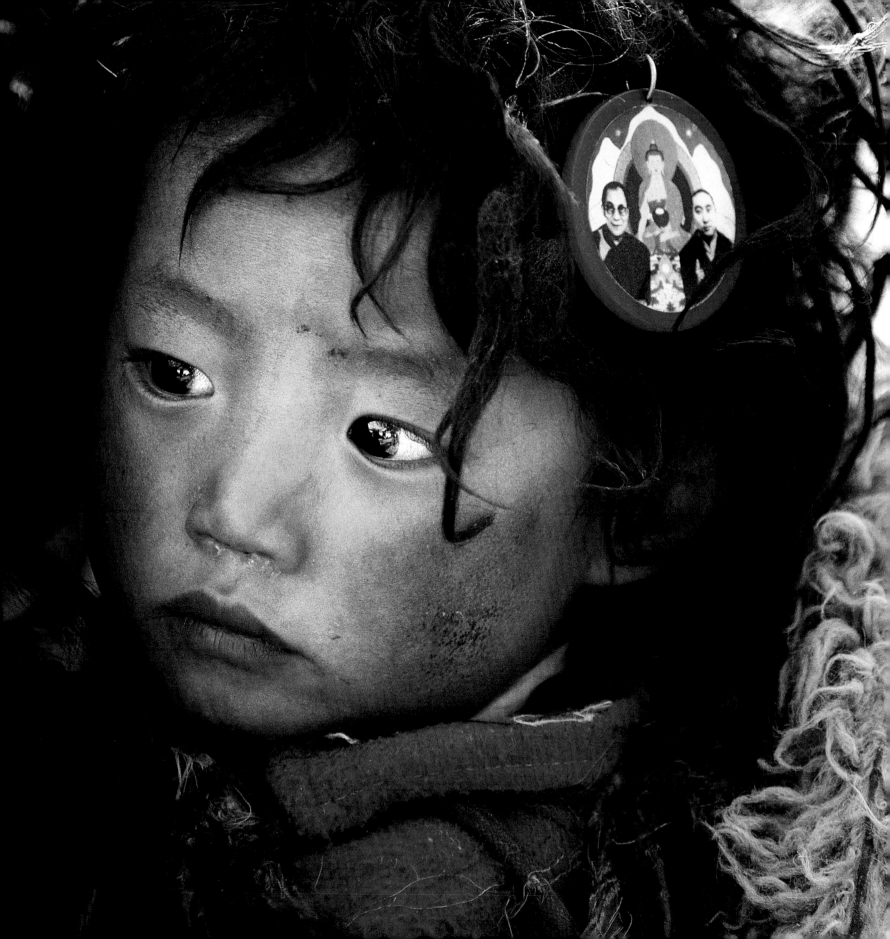

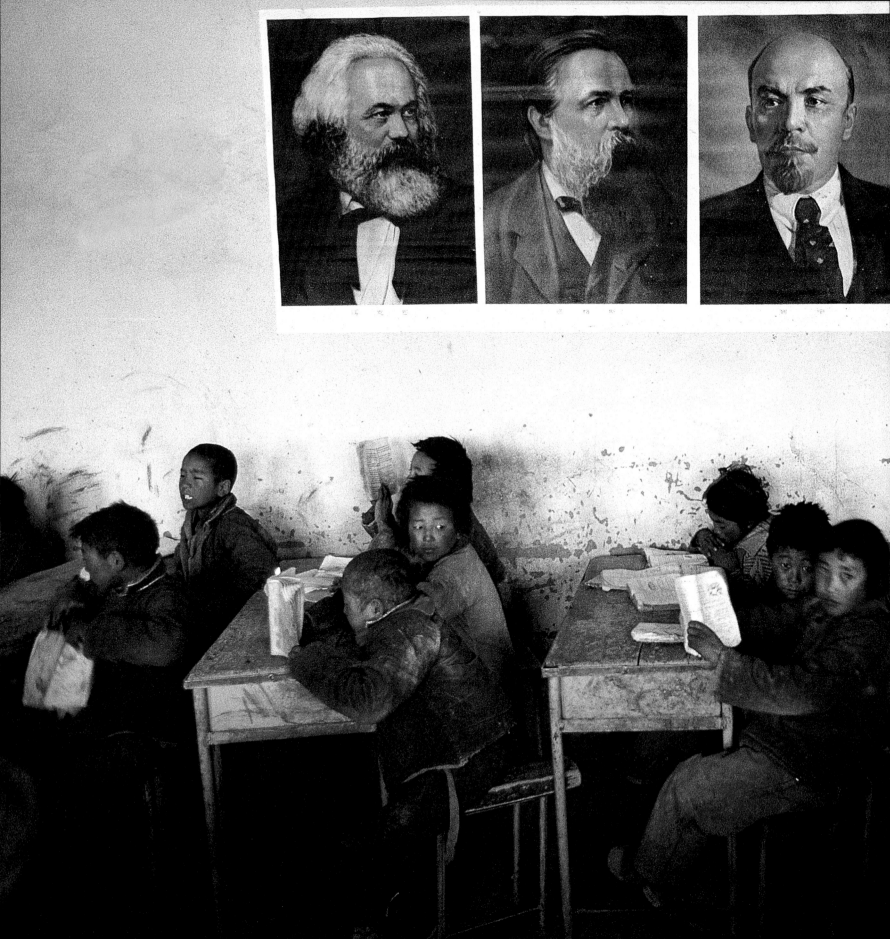

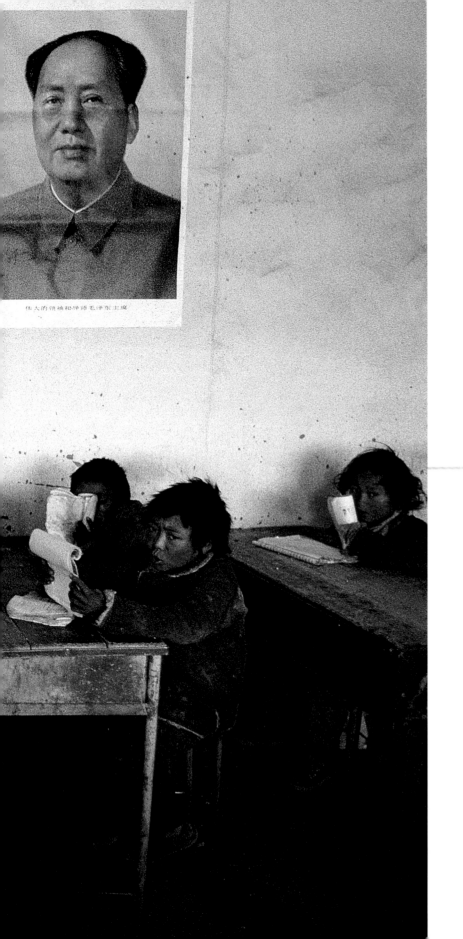

150-151　教室裡，全新的革命英雄肖像與久未洗澡的
學童形成強烈對比。西藏鄉村地區小學的學習環境非常
惡劣，或許因為如此，學童的出席率長期以來都很低。

岡底斯山

眾神之山，宇宙之軸

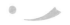

眾神之山岡底斯高聳於西藏西部的荒野上方。

第一次看到它是在1984年的一部電視紀錄片裡。我為之屏息。百聞不如一見，我聽過有關它的描述都不及它的萬分之一。不過，讓我盯著螢幕看的不是山，而是如此專注虔誠地朝它前行的朝聖者。其中有一個獨腳的印度人，他倚靠拐杖從加爾各答徒步前來，已經走了20年；他跛著步子、一步一步爬上喜馬拉雅山，現在已經到了5000公尺高的地方。這還不是唯一讓人覺得不可思議的壯舉。有些朝聖者是從西藏東部一路磕長頭而來，同樣地，他們的旅程也歷時20年。

這一切能夠在現代世界沛然不可禦的標準化之下延續是多麼奇異的一件事情──有人如此專心一致地為了追求更好的來生，可以毫不猶豫地投入一輩子的時間到岡底斯山朝聖。獨腳的印度人、俯伏在地蝸行前進的西藏朝聖者，他們都不是苦行的僧人，而只是樸實的普通人。岡底斯山牽引他們的魔力是什麼？不管是什麼，這座山我非得親眼一見。問題是，當

年要前往岡底斯山必須獲得特殊許可，在政治上、地理上，藏西內地都是地球上最難以進入的地方之一。

1990年5月，我的機會來了。我有一位擔任電視導演的朋友在喜馬拉雅山進行拍攝，正要前往岡底斯山。我發揮三寸不爛之舌，說服他讓我加入遠征隊。遠征隊前去的目的是拍攝藏曆4月15日的「薩嘎達瓦」（佛教殊勝月慶典，俗稱浴佛節），藏人透過這個節日紀念佛陀誕生、涅槃與證悟之日。那一年的浴佛節是西曆6月8日，也是中國的馬年。在每12年一次的馬年的薩嘎達瓦期間前往岡底斯山朝聖，可以修得至高無上的功德。

我的計畫是在尼泊爾首都加德滿都與四人電視小組會合後，一起前往位於邊境的藏木，在那裡等待的藏族工作人員將協助我們穿越邊界。想當然，麻煩是少不了的。我們的藏族翻譯一定是說了什麼話惹得中國的邊界警察不高興，他突然關閉了辦公室，就此不見人影，留下我們在藏木進退不得。兩天後我們才展開旅程。為了趕路，我們跳過原定的休息點，一路

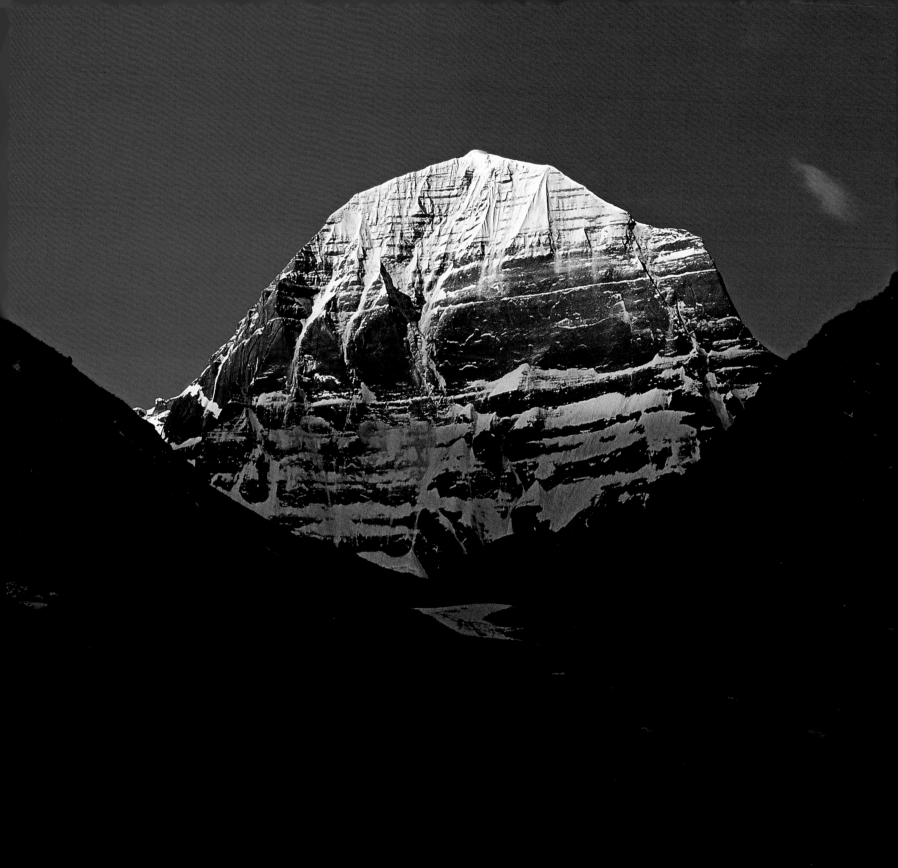

154　數不清的經幡標誌著一處聖地,朝聖者在這裡獻上祈禱。像這樣的經幡在西藏東部是常見的景象

157　磕長頭的朝聖者滿身塵土。

驅車前行，穿越5050公尺的隘口進入西藏高原。這對我的四個旅伴而言還好，因為他們在尼泊爾時已經適應了高海拔，對於尚無機會適應高海拔的我而言，則絕對是瘋狂之舉。

我在穿越山隘時的胸痛好不容易開始緩解時，頭卻痛了起來，而且全身發熱。我們一直開到黃昏才停下，然後在一片吹著風的平野上紮營。那已經不是前一天溫和的季風，而是寒冷的冬日強風。晚餐時我試著吃了點速食拉麵，但實在太噁心難受，什麼也吃不下。整個晚上我不停嘔吐，邊想著：好極了。高山症只有一個解方：回到低地。前方是綿延無邊的高地，海拔近5000公尺，一望無際。我們小小的帳棚在強風中嘎嘎作響。日出來臨，而我整晚沒闔眼。東方，鄰近聖母峰的卓奧有山頂（8201公尺）染上了深紅色；我看著山頂慢慢變成白色，但強烈欲嘔的感覺讓我連相機都拿不起來。

我們收拾起帳棚，再次上路。

銳利的晨光在光禿的山坡上投下鮮明的長影。我在沙漠裡經常看到這種影子，但在此處稀薄的空氣中，光線如刀尖般銳利，造成的效果也更戲劇化。野兔被侵入牠們荒涼棲地的車輛嚇得亂竄，驚慌逃逸中將我們遠遠拋在身後。野兔繁殖的速度像蝗蟲一樣，但篤信佛教的藏人不願殺生，並不干涉這些兔子。兔子早已消失後，我還記得牠們驚慌失措的景象。我的頭痛噁心毫無舒緩的跡象，手上、臉上出現小小的腫脹。這是我沒有好好適應高海拔所付

出的代價，整趟旅程都沒有好過。旅程結束時我瘦了近7公斤。

三天的車程後我們來到藏西的羌塘高原，平均海拔為4900公尺。季風雨到不了這片高地，因此這裡幾乎連草都沒有，遑論樹木。灰撲撲的谷地裡有一個湖，藍得詭異，天空空蕩蕩的，只有一朵形狀怪異的雲——讓我想起西藏宗教畫中有時會看到的奇怪的圓形雲朵。雪不斷飄下。

一度，大片雪花開始從清朗的天空落下，將周遭的一切變得模糊。是缺氧讓我眼花嗎？眼前的一切都讓我覺得自己產生了幻覺。

離開藏木後的第七天傍晚，我們終於看到岡底斯山。是駕駛指出來給我們看的。對我而言，第一眼看到的岡底斯山似乎毫不起眼，不值一顧。直到我們駛近時它才完全展現出遺世獨立、金字塔形的壯闊身影。

我們終於來到這裡，這奇異的山。沿山峰南面時而直向、時而橫向發展的裂縫彼此交錯，在落日下閃耀。有人說那是印度的卍字形，象徵好運。確實如此。好一座形狀特異的山，與其他山脈都不同。藏人稱它為「岡仁波齊」——雪之珍寶。凝視著它，我彷彿體會到朝聖者在漫長、艱辛而虔誠的朝聖之旅後仰望它時所感受到的狂喜。

古諺說，「望見喜馬拉雅山，所有罪惡都洗淨，因為岡底斯山與瑪旁雍錯都在那裡。」

位於岡底斯山麓的塔欽是朝聖者的基地。我們抵達時看到近500座帳棚，裡面住了5000

多名朝聖者。半夜，我被帳棚外的腳步聲吵醒，朝聖者出發了，目標是一條長52公里的環狀山路。西藏人以順時針方向繞行這條山路，10多小時後精疲力竭地返回營地。之後他們會休息兩、三天，然後重覆、再重覆這趟旅程，如此往復不已地繞行岡底斯山。透過一再地苦行懺悔，他們希望洗去自己的罪愆以求重新轉世為人，如此持續累積功德，達到了脫生死的終極目標。

受高山症所苦、掙扎著呼吸的我們連想都不敢想能夠跟上他們的腳步。在八名腳伕的幫助下，我們花了四天才繞行完一圈。佛教徒不僅是在岡底斯山朝聖時才順時針行走，而是到各處皆如此。反之，本教（早於佛教的西藏薩滿宗教）的朝聖者則是逆時針繞行。

轉山道一開始的坡度還算和緩，但每一次的上坡都讓我喘不過氣。出發後第二天清晨，我已經被才剛出發的朝聖者超前了。他們破曉前從塔欽出發，並打算在同一天傍晚回到塔欽。為求速度他們輕裝而行——除了小麥麵粉之外什麼也不帶。朝聖者默默行走，隨處可見臉上沾滿塵土的男女以磕長頭的方式前行。我驚訝地看到其中有不少年輕女子。

第三天下午我們準備穿越海拔5636公尺的卓瑪拉山口，這將是最艱難的考驗。我在冰沙般滑溜的雪中攀爬，瀕臨虛脫又受眩暈攻擊，呼息是急促的喘氣。我盡可能控制自己的呼吸，每一次最多前行20公尺。一個背著孩子的年輕母親超前我時，臉上的表情彷彿在說：

「這人是怎麼回事？」到底是西藏人的體格異於常人還是怎麼樣？

最後我們終於抵達山口。岩床上散落著大如房屋的巨石。到處可見經幡與旗幟。上面刻著經文的石頭一顆疊著一顆。經幡在風中飄揚——這表示朝聖者的祈禱正隨風傳送給天上的神明。

朝聖者此起彼落地呼喊「眾神得勝！」，邊將一捆捆彩色的祈福紙灑入空中。祈福紙在風中飄揚、振動，飛舞著迎向岡底斯山，好一幅美麗的景象。臉上煥發光彩的朝聖者獻上簡短的祈禱後啟程離開，快速大步走下山路。

岡底斯山在西藏人心目中是宇宙之軸，吸引不絕於途的朝聖者前往，完成更新與洗滌生命的宗教儀式。我有幸親眼目睹在那裡發生的一些片段，那些都是這趟艱辛的旅程中最精采的時刻。

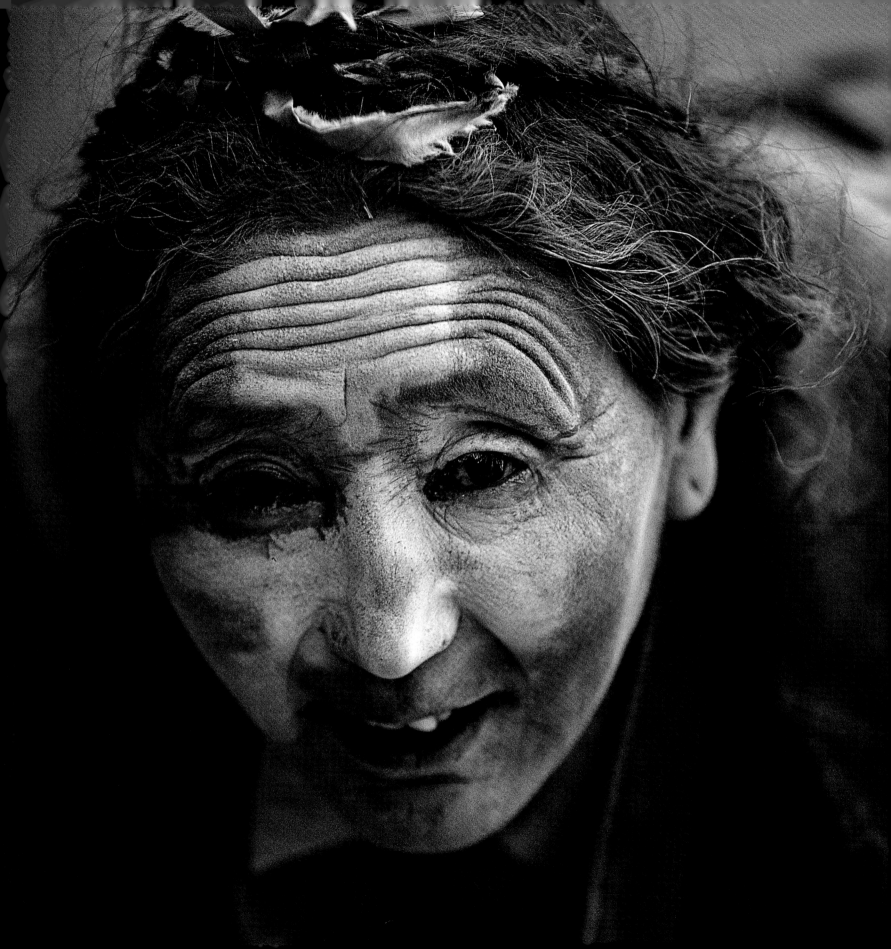

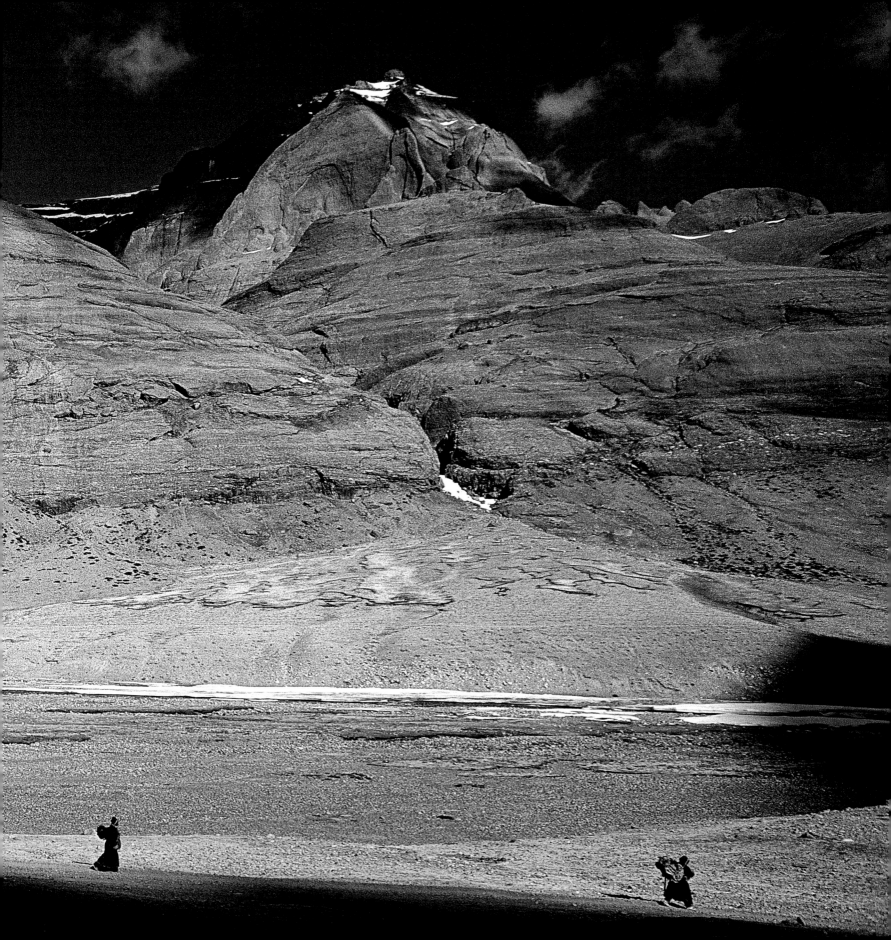

158-159　朝聖者繞行岡底斯山。佛教徒朝聖者一定以順時針方向繞行聖地。苯教徒則逆時針而行。轉山道一圈長52公里，體魄強健的西藏人只要一天就可以走完。

160-161　朝聖者以磕長頭的方式繞行岡底斯山，而且不論在什麼樣的地形上都如此，有時候會碰上艱險難行的凍土、小河與覆雪的溝壑。

162及163　繞行岡底斯山必須穿越海拔5636公尺、長52公里的山隘，費時約兩個星期。這位虔誠的朝聖者在山腳下短暫休息後，又再度出發轉山。

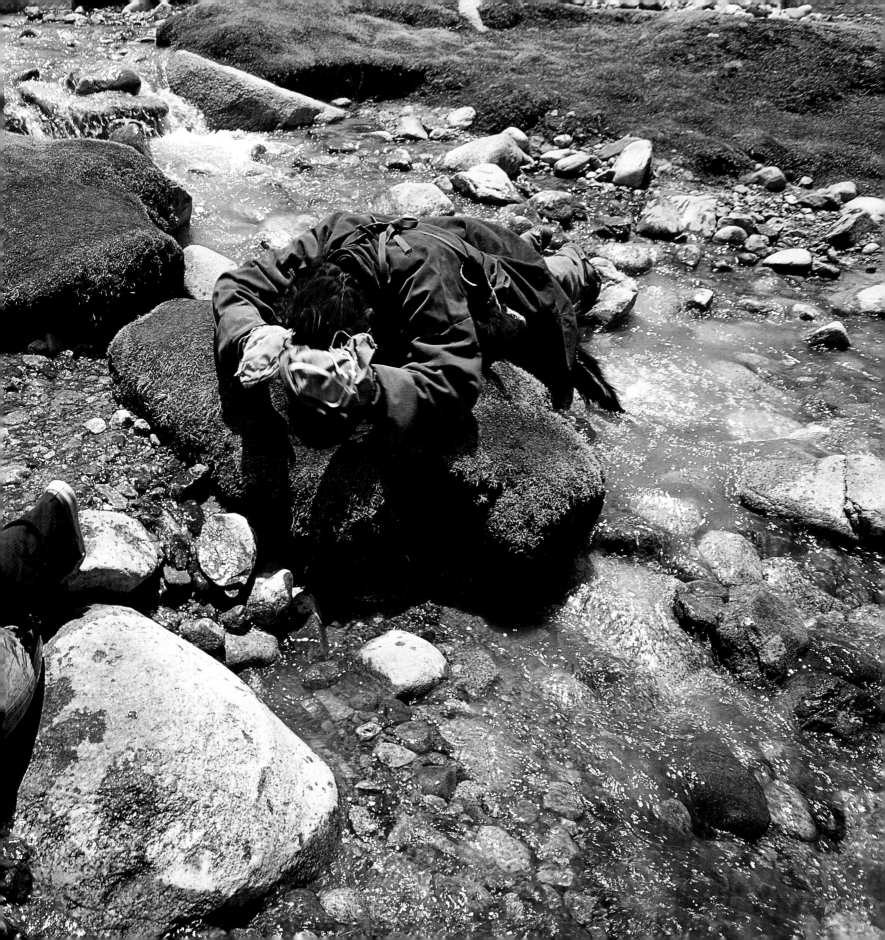

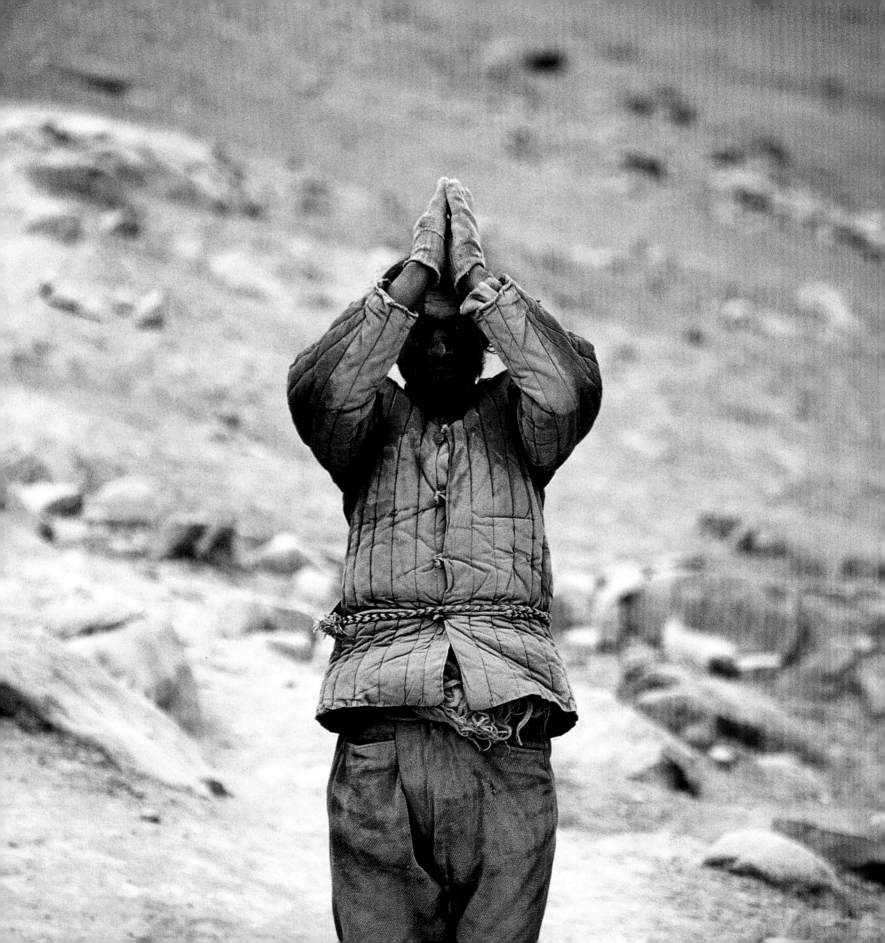

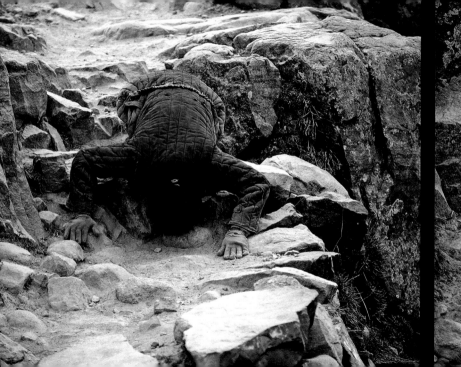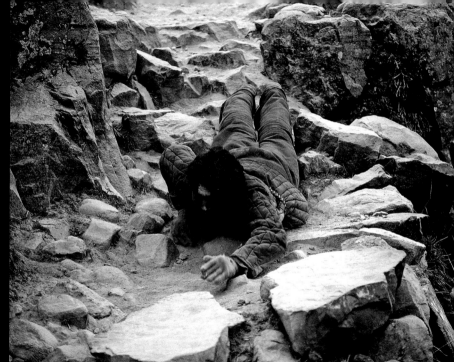

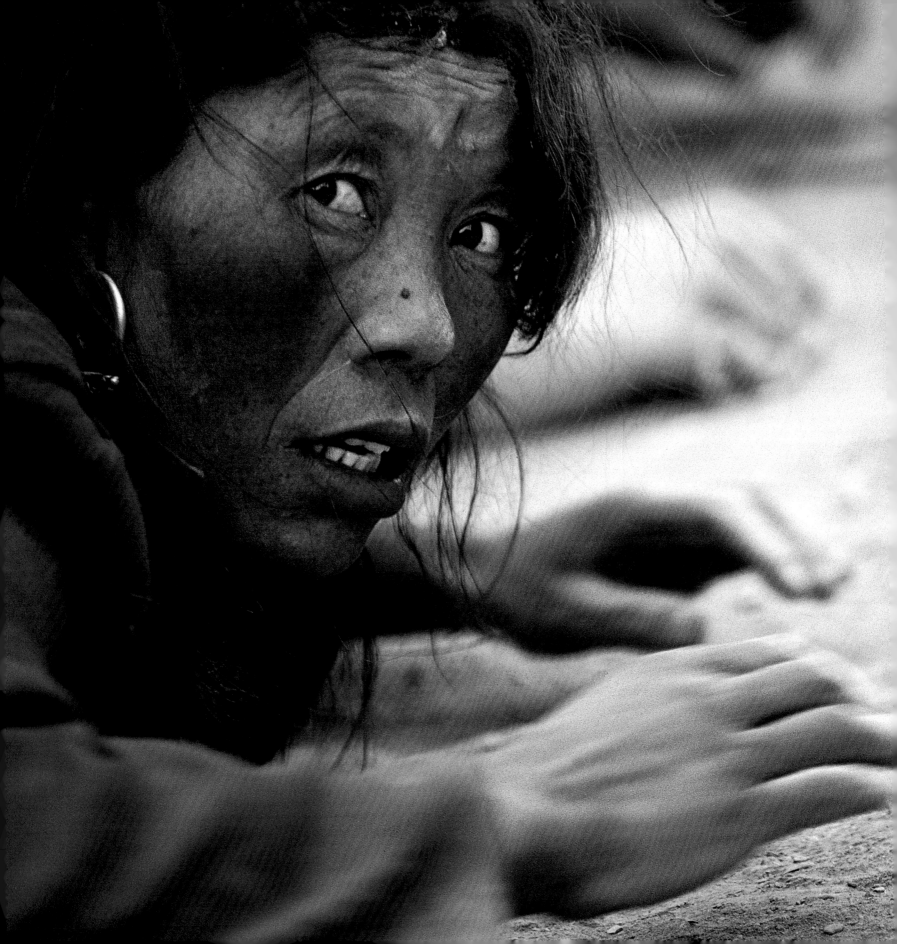

164-165　前往佛塔的朝聖者以手上的念珠計算自
己磕長頭的次數。

拉薩

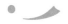

在拉薩的某日傍晚，我在一整天拍攝寺廟的工作後疲憊地返回飯店，擤鼻子時，我發現手帕染上了黑色的髒污。這是什麼？在高地純淨、清澈的空氣中，是什麼東西這麼髒？

原來，罪魁禍首是供奉用的酥油燈。西藏各地的寺廟都大量使用酥油燈，在寬敞的佛堂中燃點於佛陀與羅摩塑像前。最大的酥油燈放置在直徑達1公尺、像巨型淺鍋的燈台中，台子裡裝滿酥油。每一個燈台中都有好幾個棉花捻的燈心，成天點著。遇上節慶時，數百盞放在小碗中的酥油燈照亮了佛堂，也讓空氣中充滿煤煙與脂肪的氣味。

成群的朝聖者川流於廳堂中，一邊祈禱一邊將帶來的酥油虔敬地放在燈台中。地上是一攤攤灑出來的酥油，踩到時會在腳下噴濺並黏在鞋底。廳中厚厚的簾幕因為酥油而滿是髒污與油膩。這一切與日本的老寺廟大相逕庭，那裡的香煙、禪式庭園、障子門與清涼的木頭走廊所建構的容或是一種人工的佛教氛圍，但總是乾淨而清爽。

西藏寺廟佛堂中供奉的巨大佛像不僅帶著脂肪的氣味，還金光閃閃。這些多數是1980年代新造的，用來取代文化大革命中遭破壞的佛像。它們朱紅色的嘴唇與怒視的雙眼活力迸發，但少了些品味。失去光澤的佛像與羅摩像經常被塗上一層層金色油漆潤色。不過吸引信徒的並不是佛像有多美。他們穿過地上灑出來的酥油爬行，一路上發出潑刺的聲響，接近主要佛像時虔誠至極地念誦禱文，然後繼續磕長頭前行。

這樣的狂熱令人折服、又近乎可怕。但藏人的另一個特性是佛家哲學所孕育的溫柔敦厚。深植於這個特性中的是對因果報應的信仰。一切眾生永無止盡地輪迴轉世，這一世的轉化是前一世所做所為自然的結果，每一隻蟲子、每一隻鳥，都有可能是自己的親人轉世投生而成。

對一個認為眾生平等的民族而言，殺害蒼蠅、蚊子、甚至有害生物體這種事，是不可想像的。幸好，西藏乾燥的高地氣候並不適合害蟲生存。藏人從頭上除蝨子時會小心翼翼不要捏死牠們，總會拔兩三根頭髮下來將蝨子放生。

我曾經在酷熱的印度問過那裡的西藏難民，如何解決比在家鄉嚴重許多的蚊子問題，答案是他們會點可驅蟲的香，而且一定會開扇窗讓蚊子可以逃命。

有些虔誠的藏人會到屠宰場買下即將被殺的牲口，然後一直飼養牠們到壽終正寢為止。有親人生病的家庭可能會從屠刀下救牲口

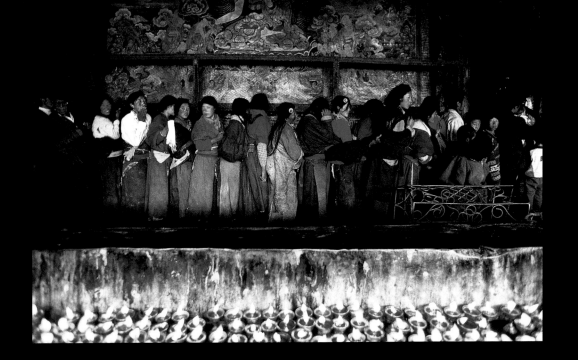

167　在拉薩大昭寺敬拜的朝聖者，大昭寺是藏傳佛教中地位最崇高的寺院。

一命，並相信如此獲得的功德可以幫助親人復原。西藏人一視同仁的慈悲心腸，會讓外國來的訪客留下深刻印象。1946年奧地利登山家海因里希‧哈勒抵達拉薩後，看到一個建築工地因為一隻昆蟲的出現而陷入混亂，為此大感吃驚。建築工事因為每個人都專注於拯救那一隻蟲子而告停擺。哈勒在自傳《西藏七年》中對這一幕有動人的描述。

168-169 來自西藏各地的朝聖者
擠滿了大昭寺，秋收後更是如此。

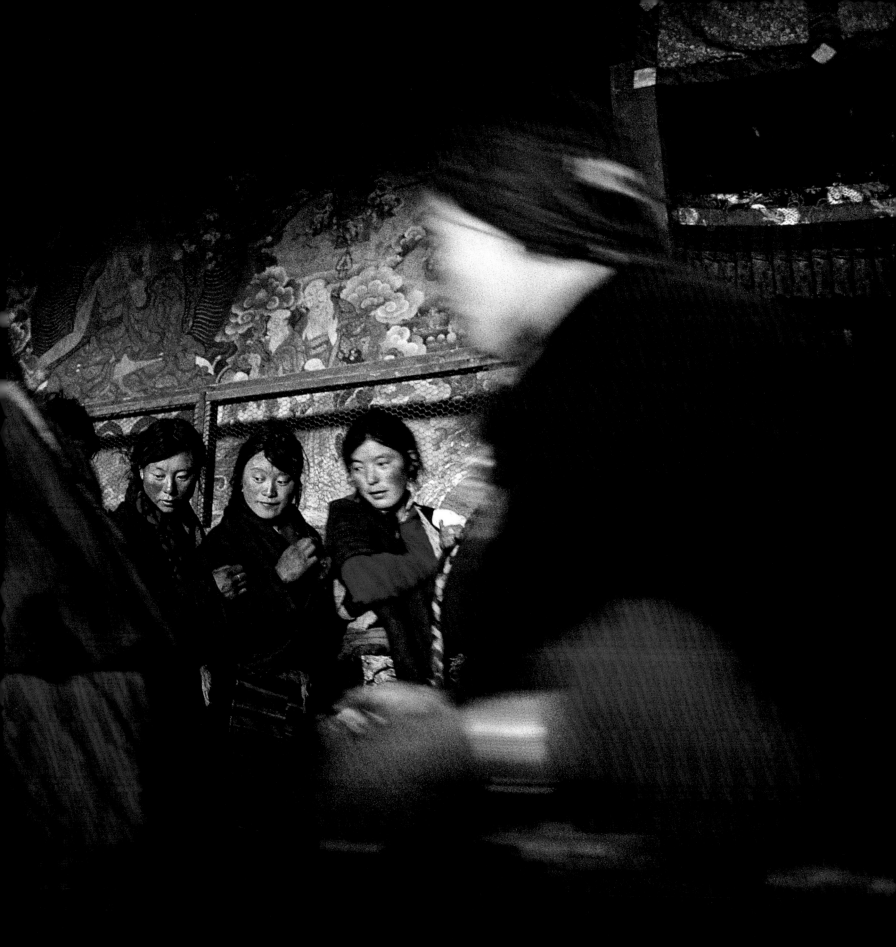

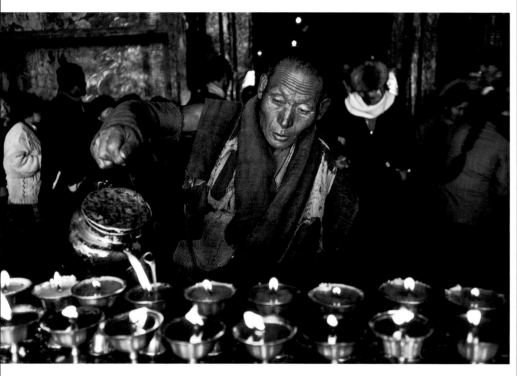

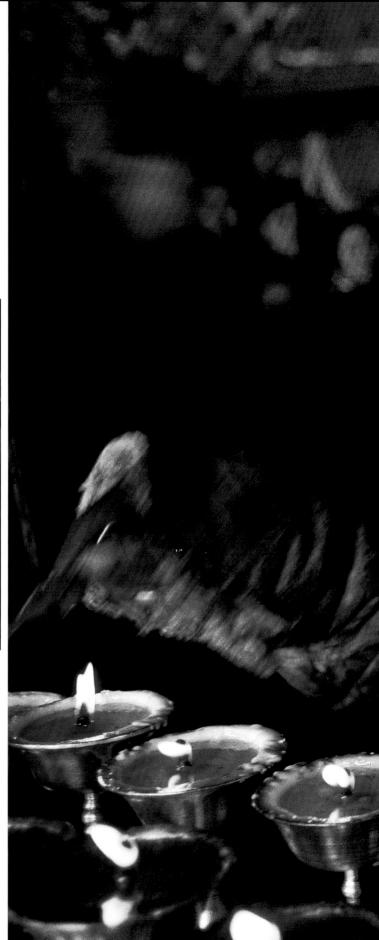

170及170-171　從四面八方來到大昭寺朝聖的藏人不論貧富，

都穿著鮮豔獨特的地方服裝，許多人特地帶了酥油，就是為了倒

入這裡供奉用的酥油燈。

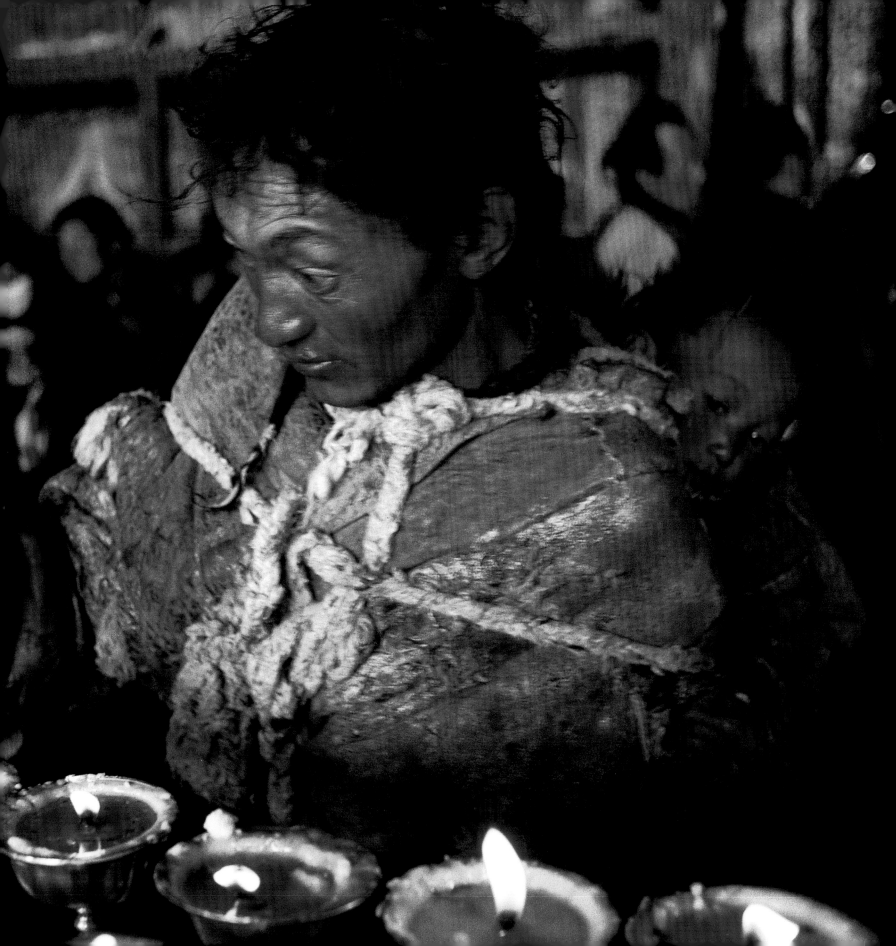

172

172-173　朝聖者將他的哈達（khata，禮巾）
展開。與高僧會面或在聖地祈禱時，朝聖者就會
「獻哈達」。

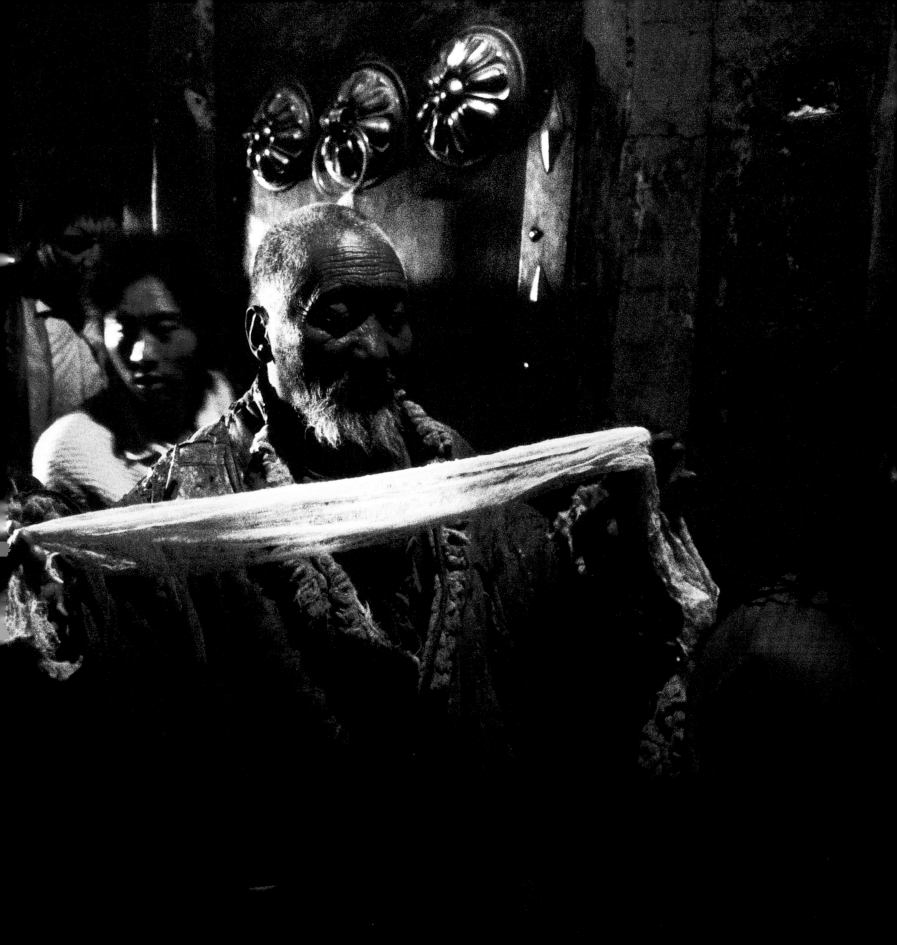

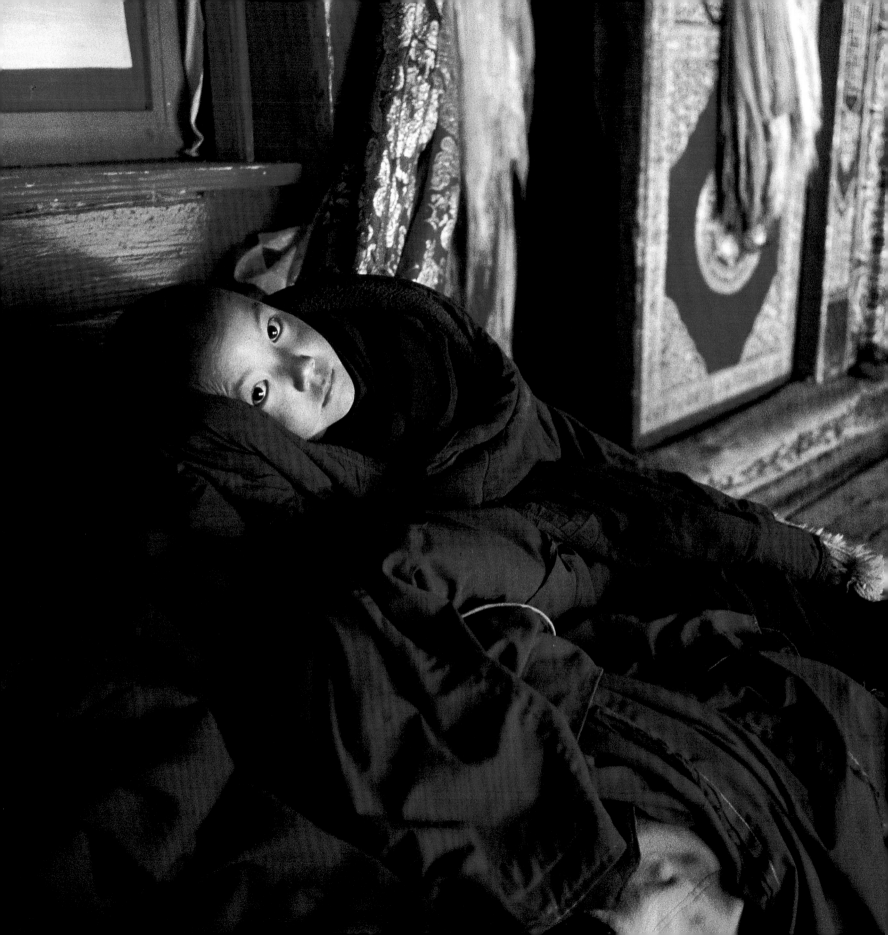

174-175　經過一個早上的認真禮拜後，年輕的僧人裹著一名年長的僧人先前穿著的僧袍小歇。

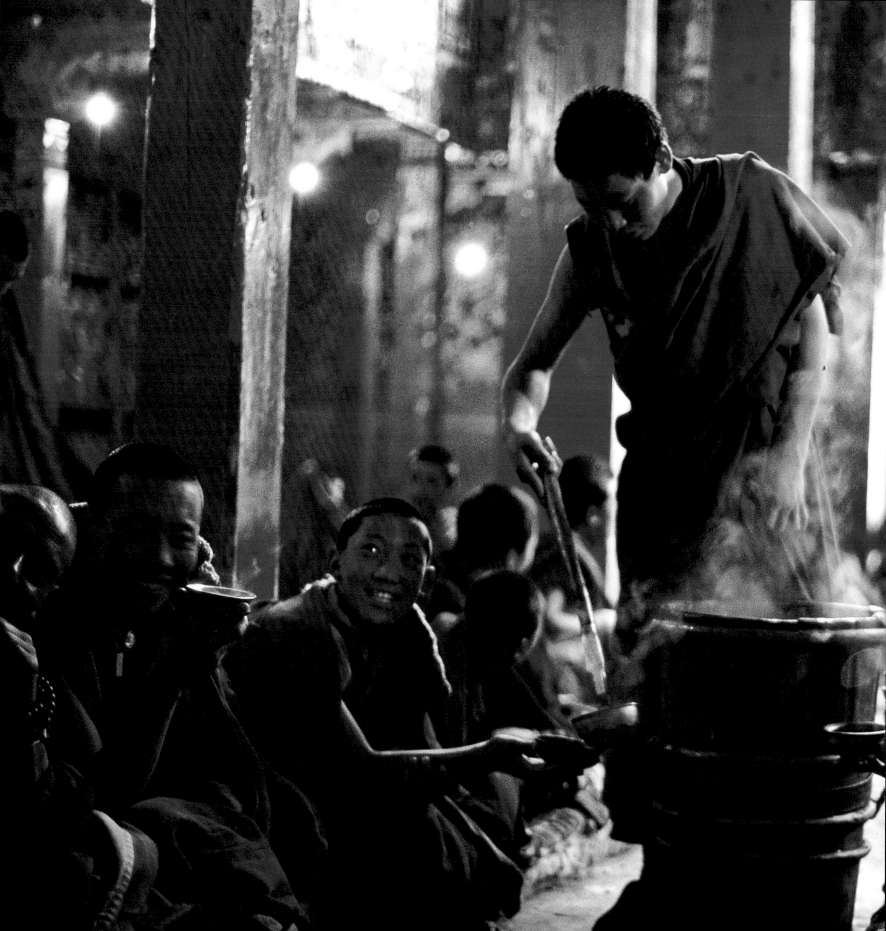

176-177　僧衆以奶茶解渴。在環境嚴酷的藏西，多數人喝的是高熱量的酥油茶，但藏東人偏好奶茶。

178-179　位於藏東的德格巴宮印經院藏有30多萬塊木刻印板。從前西藏境內有三座印經院，但其他兩座在文革時被毀，只餘德格巴宮留存至今。

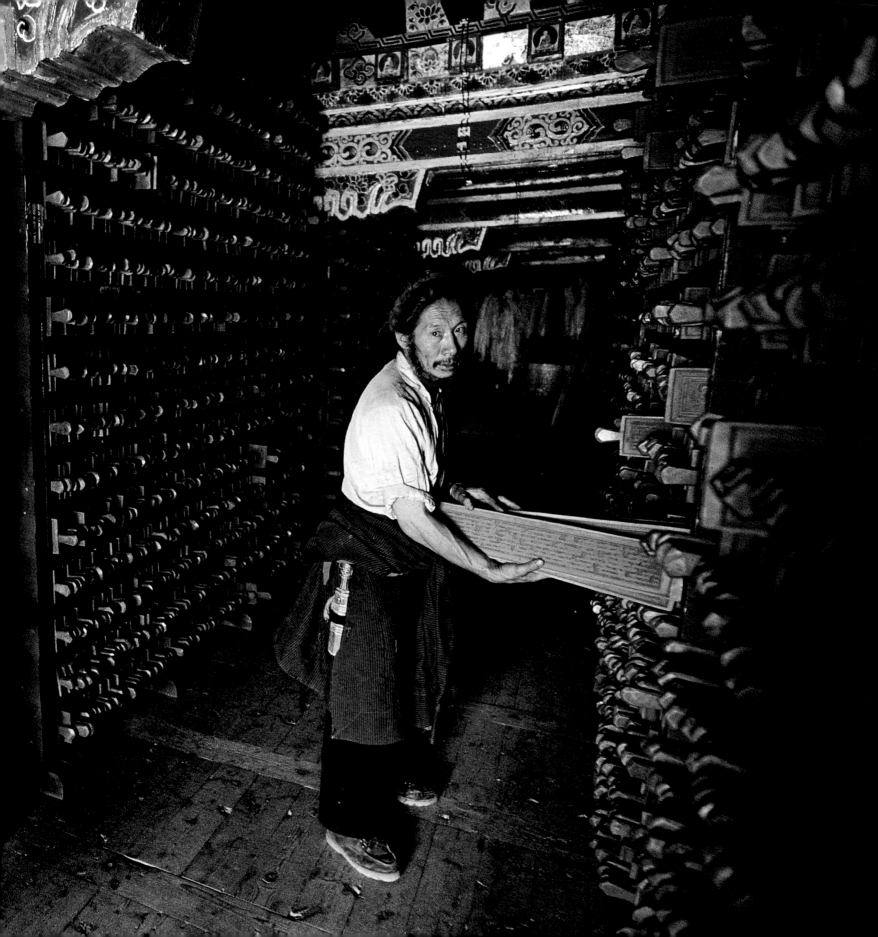

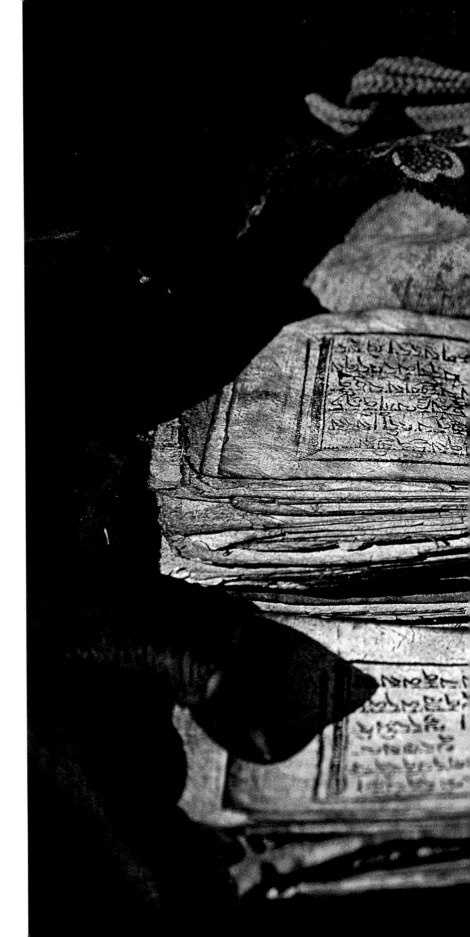

180-181　比丘尼握著經書（藏文稱為pecha）書頁的手上塗了牛脂，以保護雙手不受冬日的乾燥損傷。

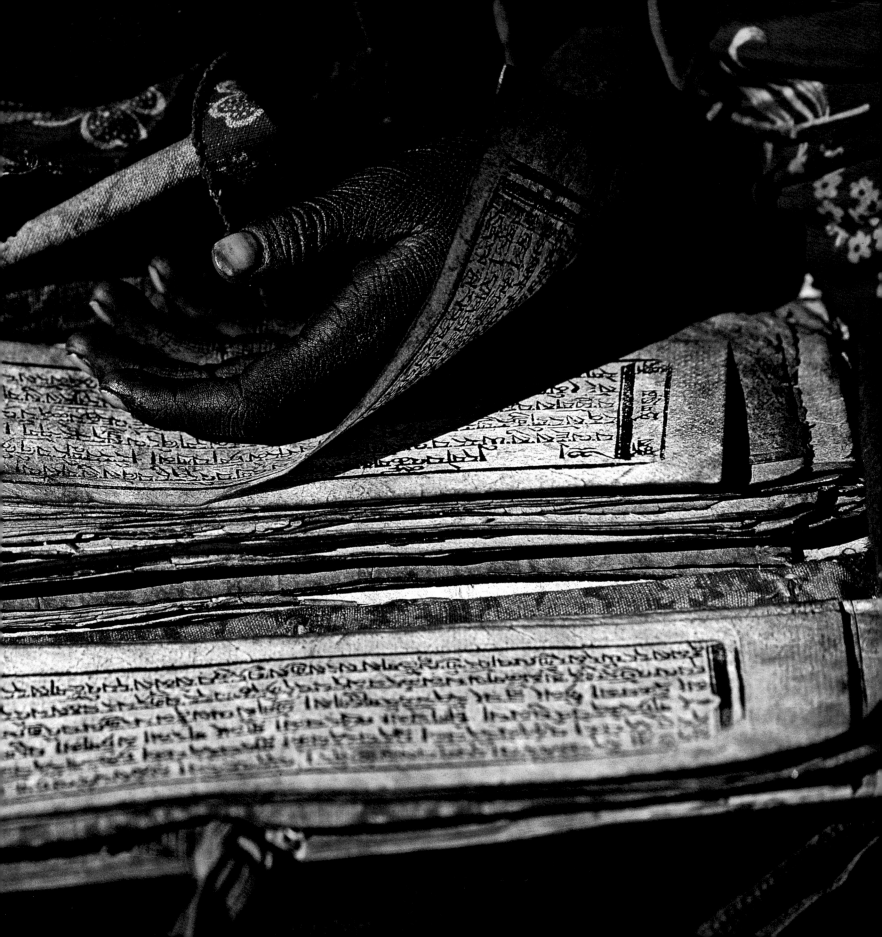

門蘭千莫

大祈願法會

拉卜愣寺位於西藏文化圈東北緣的中國甘肅省。2002年2月下旬，拉卜愣寺裡擠滿了前來慶祝稱為「門蘭」（Monlam）的大祈願法會。

門蘭始於藏曆新年的第四天，並在跨越第13、14及15天的盛大高潮中結束。官員想出以門蘭為節目吸引觀光客前往聖城拉薩，但許多僧人反對這個主意，雙方為此產生的摩擦引發了1989年的暴動，最後導致戒嚴。直到今天，門蘭在拉薩仍是不被慶祝的節日。然而在拉薩以東，藏人與漢人相安無事已有很長歷史，在這裡，門蘭仍盛大隆重的上演，一如往昔。

我在1989年首次造訪拉卜愣寺。13年後我二度造訪時，第一個注意到的是朝聖者的服裝變了。從前，朝聖者前往聖殿時，身上裹著髒兮兮的毛皮長袍「秋巴」以抵禦攝氏零下15度的低溫，看起來就像是餓鬼和阿修羅。今天，拜經濟發展之賜，這些游牧人穿得體面，臉上也多了世故的優雅。

還有一個改變：敬拜者中多了漢人的朝聖者。從前，在西藏寺廟中不可能看到中國人。但近年的經濟發展與伴隨而來的諸多矛盾使人躁動不安，需要可以信仰的事物。

宗教在俗家人中日益普遍，常見的電子用品也滲透了宗教。現在有些僧人會攜帶行動電話。拉卜愣寺前的街道沿路都有卡式公共電話，可以直撥日本。從東京傳來的聲音如此清晰，幾乎就像置身當地一樣。可是突然你的目光轉移到路上，又看到兩名女性朝聖者在塵土中磕長頭，表達她們虔敬的信仰。

西藏正身處劇烈改變的陣痛中。過去，中國共產黨無情的壓迫可能有讓西藏人團結一心的效果，但現在，面對繁榮甜美的誘惑，藏人似乎已經無力抵抗。

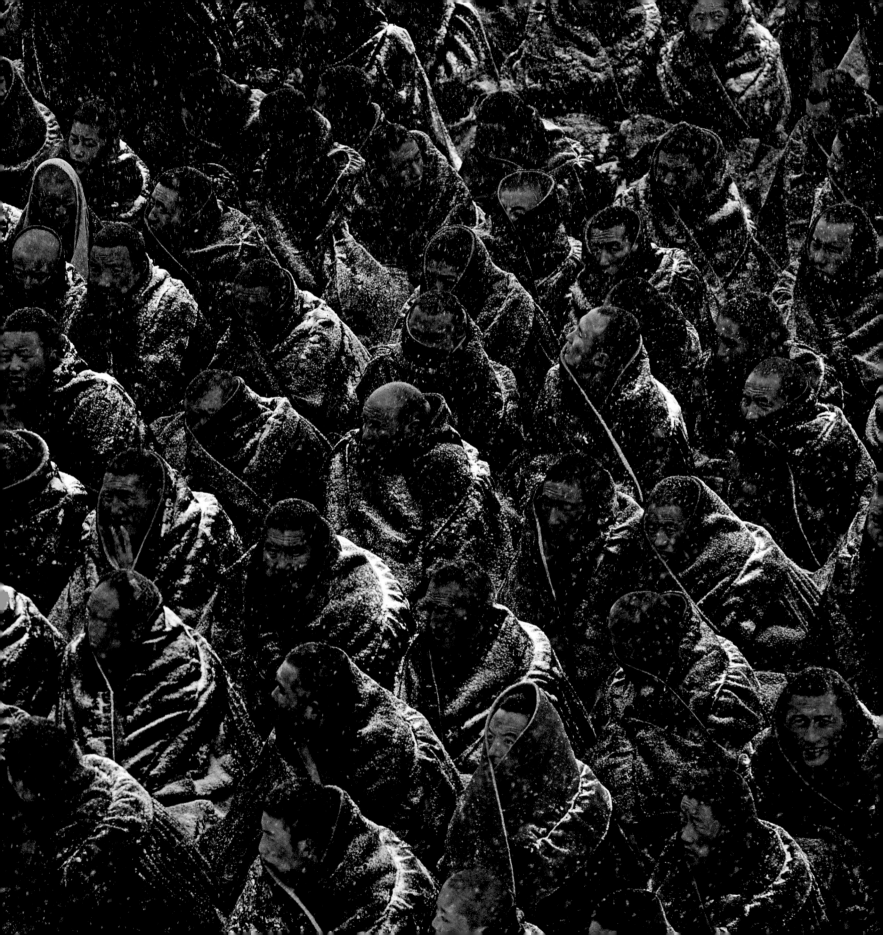

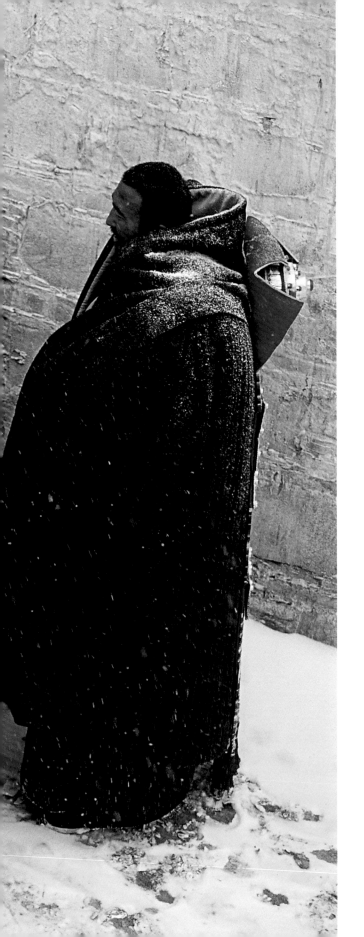

184-185　魁梧的執法僧人獨特的服裝讓人一眼就可辨

識，他們負責統籌管理大祈願法會並維持秩序。

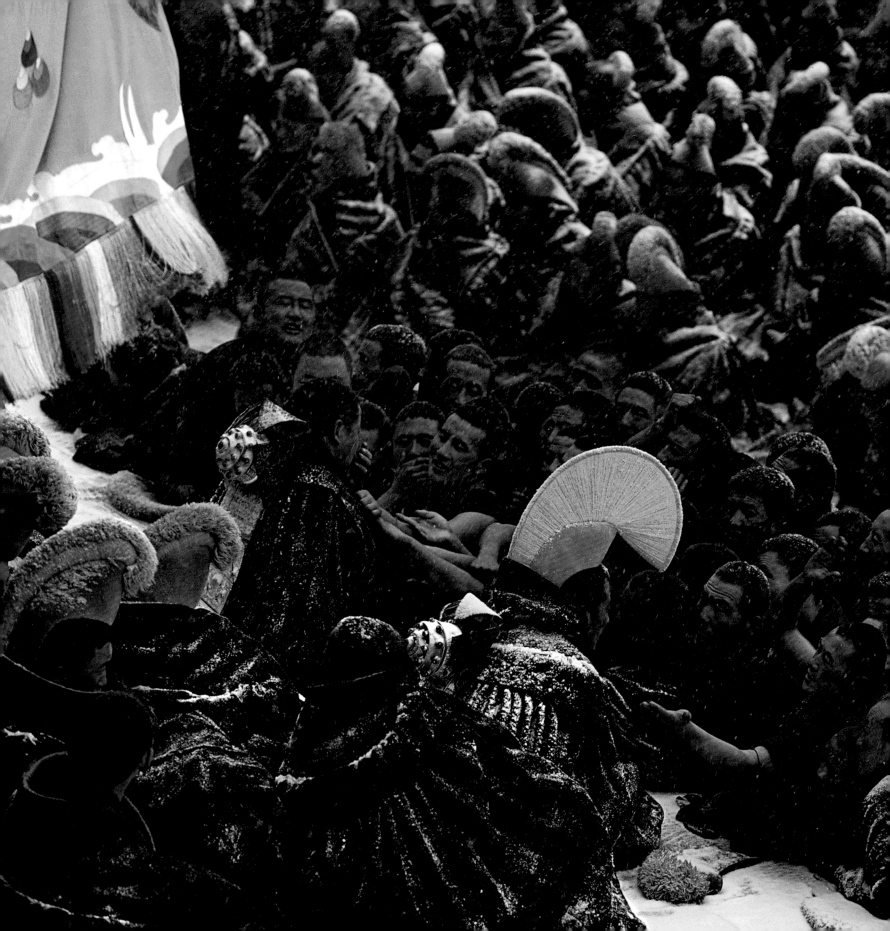

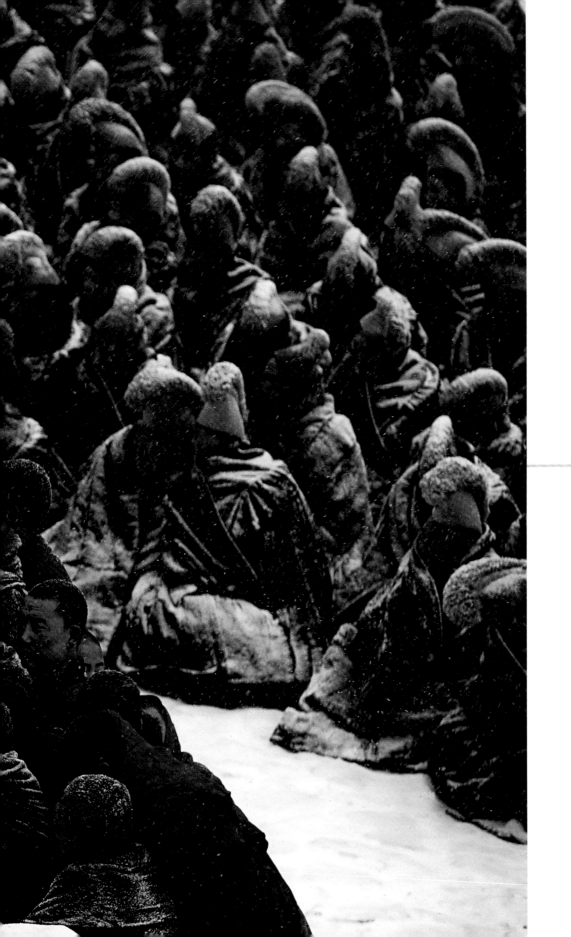

186-187　藏曆1月15日的大祈願法會中，依照慣例由兩名上師以問答方式進行辯經詰問。僧人以擊掌的方式提出詰問。

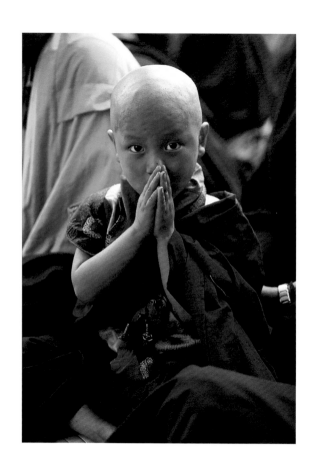

188及188-189　小活佛與僧眾。西藏自達賴喇嘛以
降有超過1000名活佛。大型寺廟中的活佛被視為他
們的前任者轉世而成，掌管寺中大小事務。

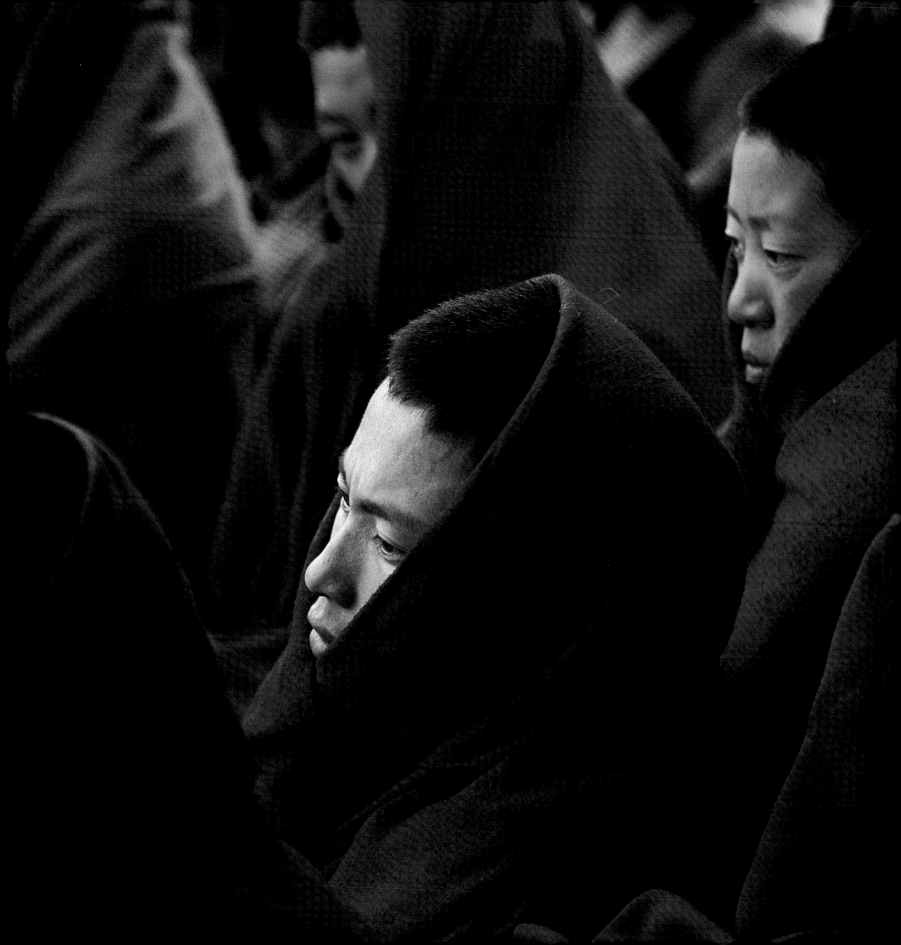

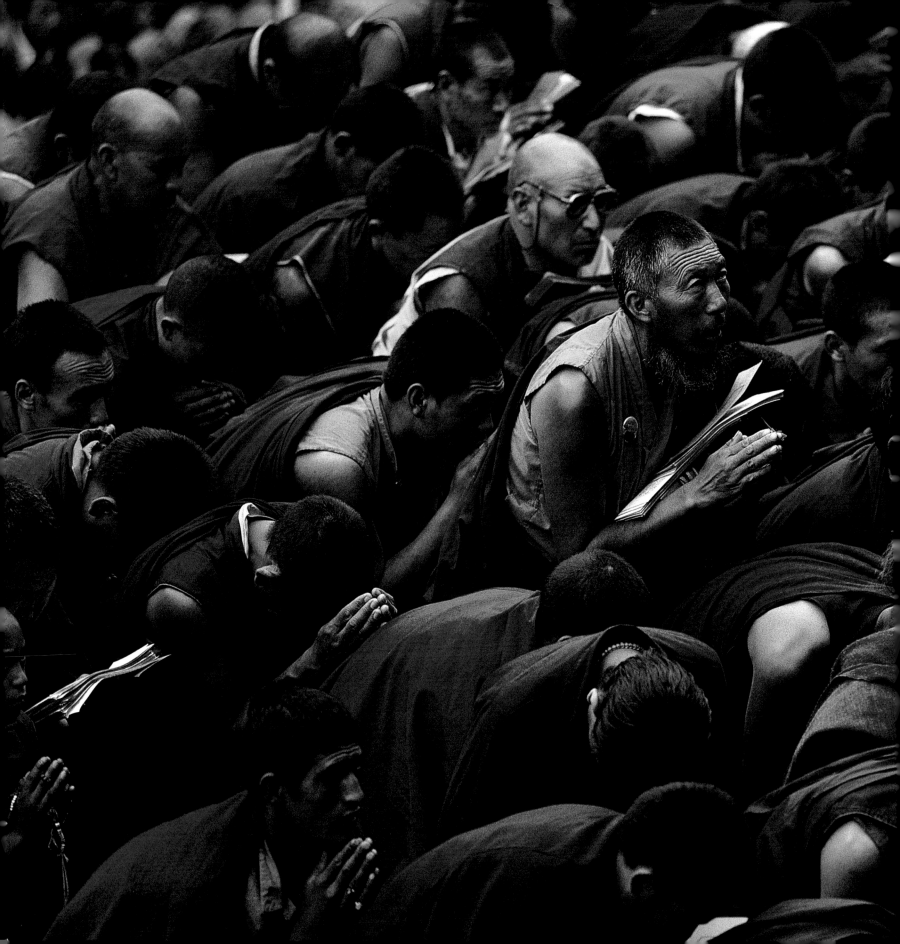

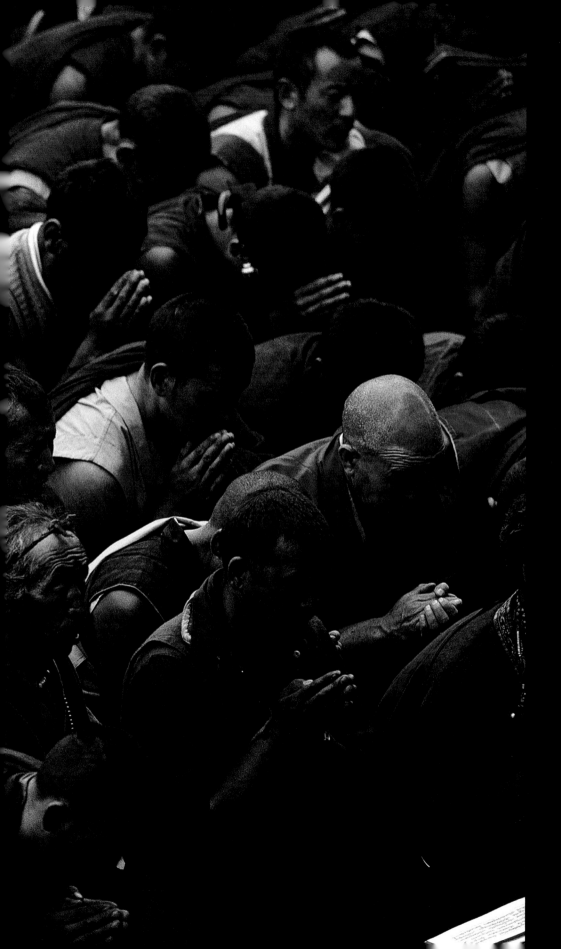

190-191　祈禱的僧眾。曾經，西藏
總人口中有70萬都是僧人。如今在中
國統治下，僧人的數目已大幅減少。

192-193　僧眾扛著巨幅的貼花唐
卡。每年一次，這幅唐卡會在拉卜愣
寺的門蘭（大祈願法會）中公開展
示。

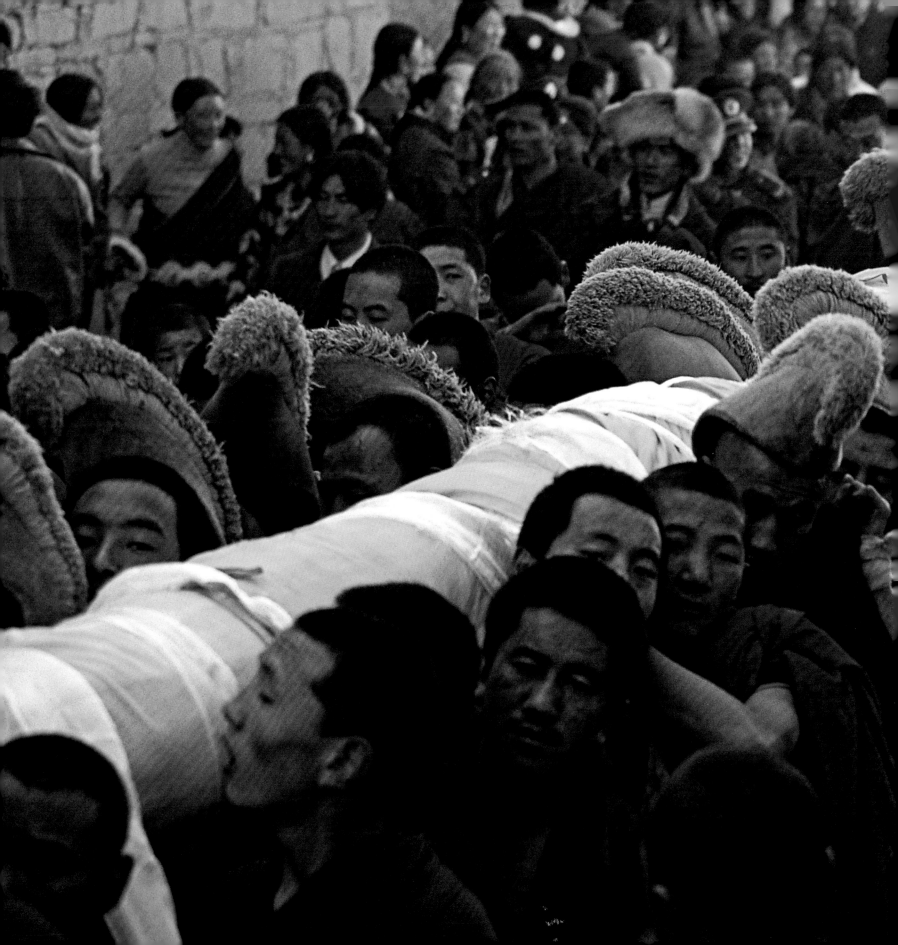

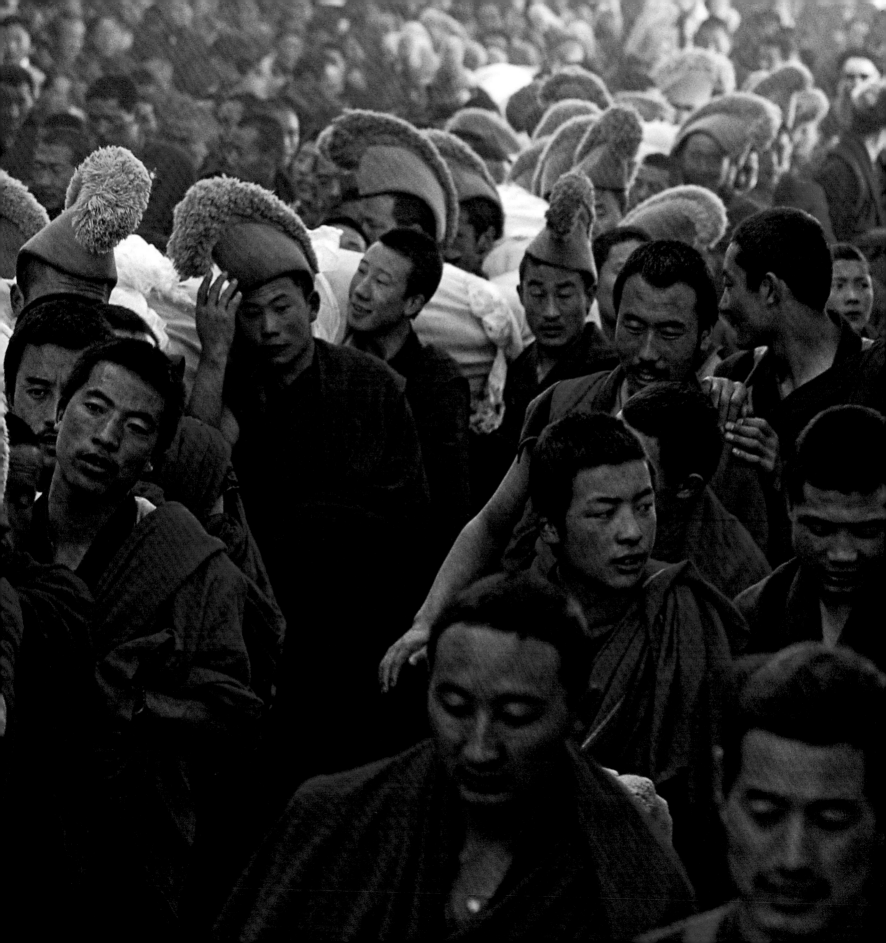

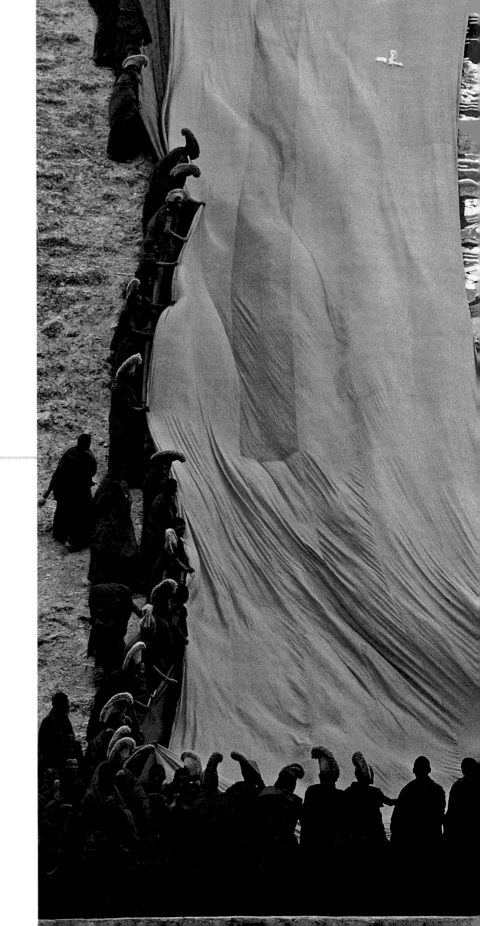

194-195　巨幅唐卡展掛在山坡上。唐卡一開始被簾幕遮覆，揭露時，期待已久的信眾紛紛俯身祈禱。

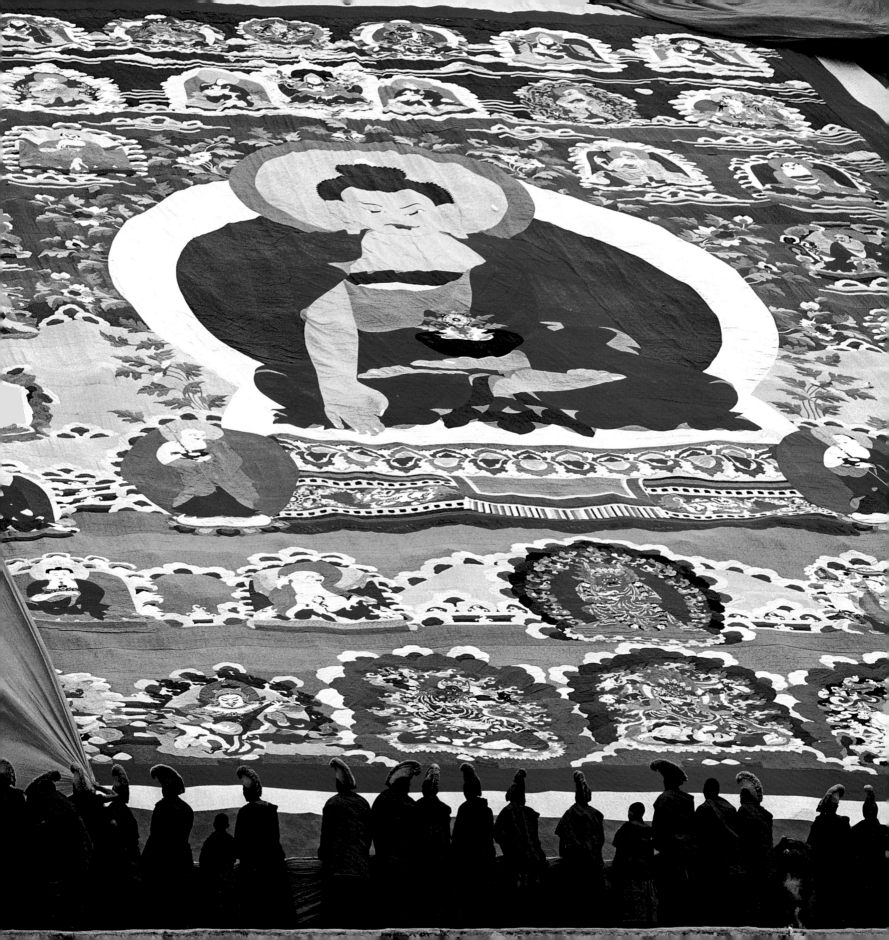

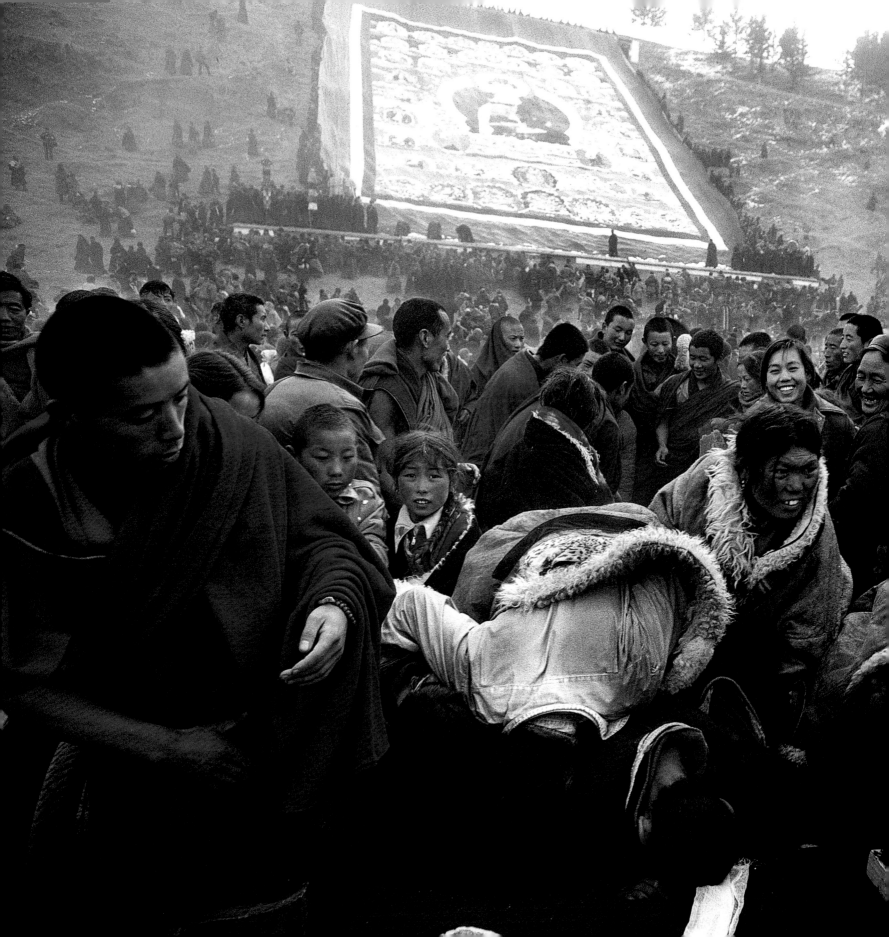

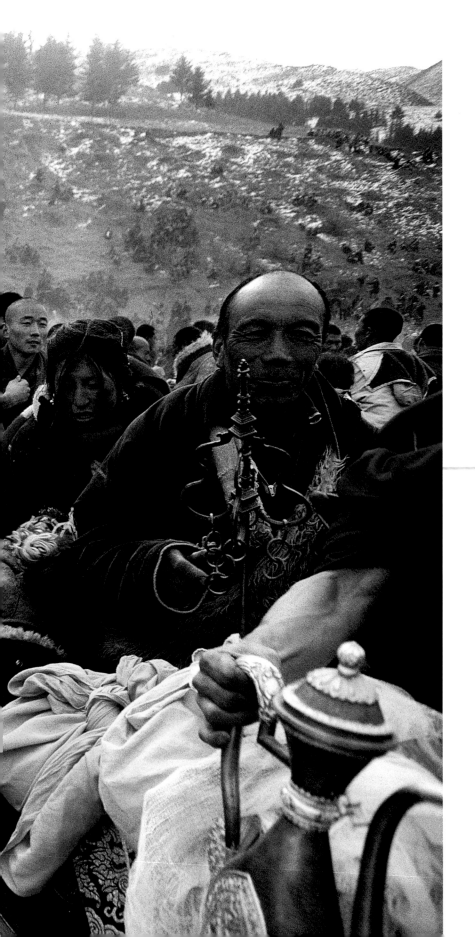

196-197　位階崇高的活佛主持過宗教儀式後離開，信眾群集在他留下的空位旁。藏人相信，觸碰活佛接觸過的物品會帶來好運。

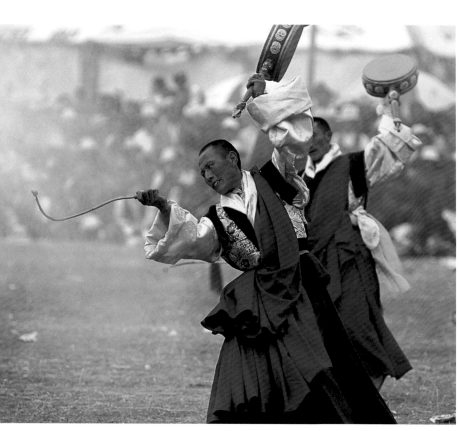

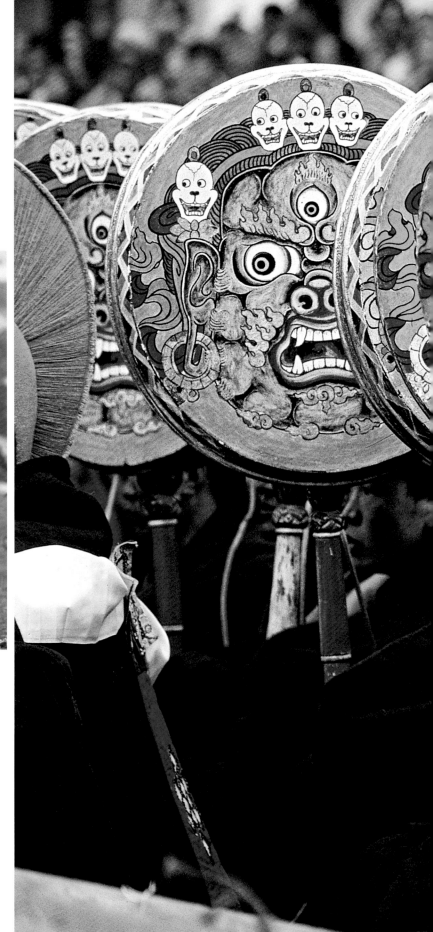

198及198-199　長柄鼓「朗加」（langa）上繪有怒
目而視的守護神。朗加用於宗教慶典，並在日常的禮
拜中與鐃鈸配合使用。

200-201　節奏緩慢、沒有唱詞的「羌姆」（cham）
面具舞於藏曆1月的第14天演出，以驅魔降邪。

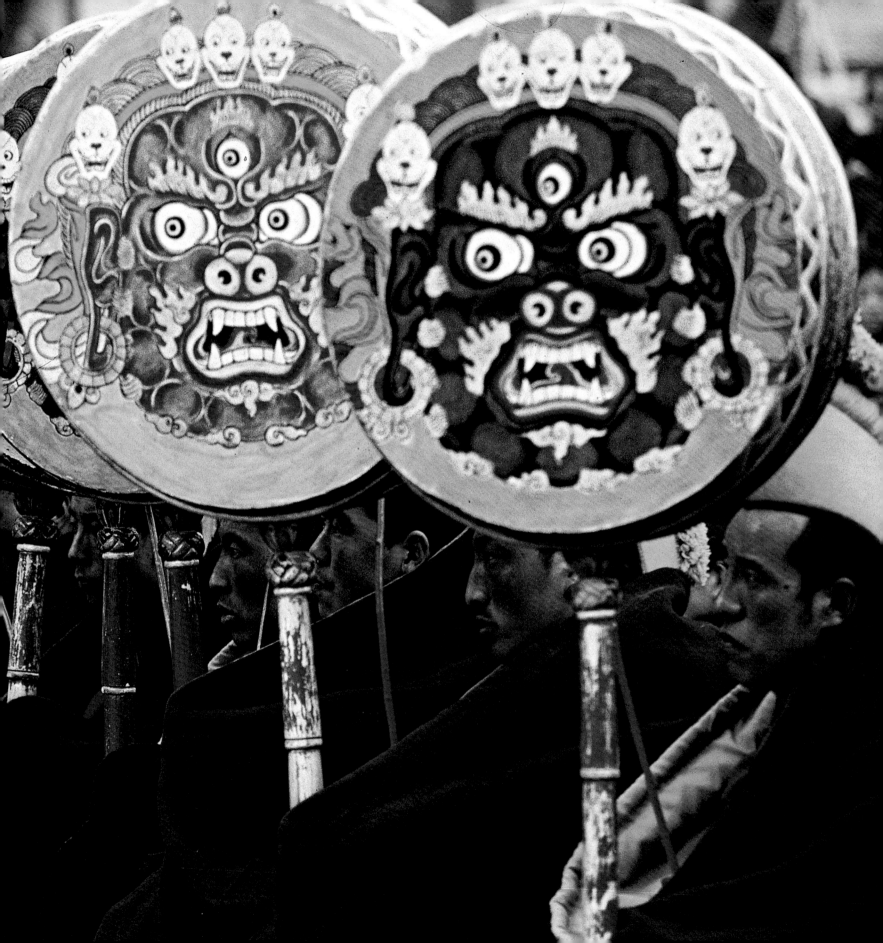

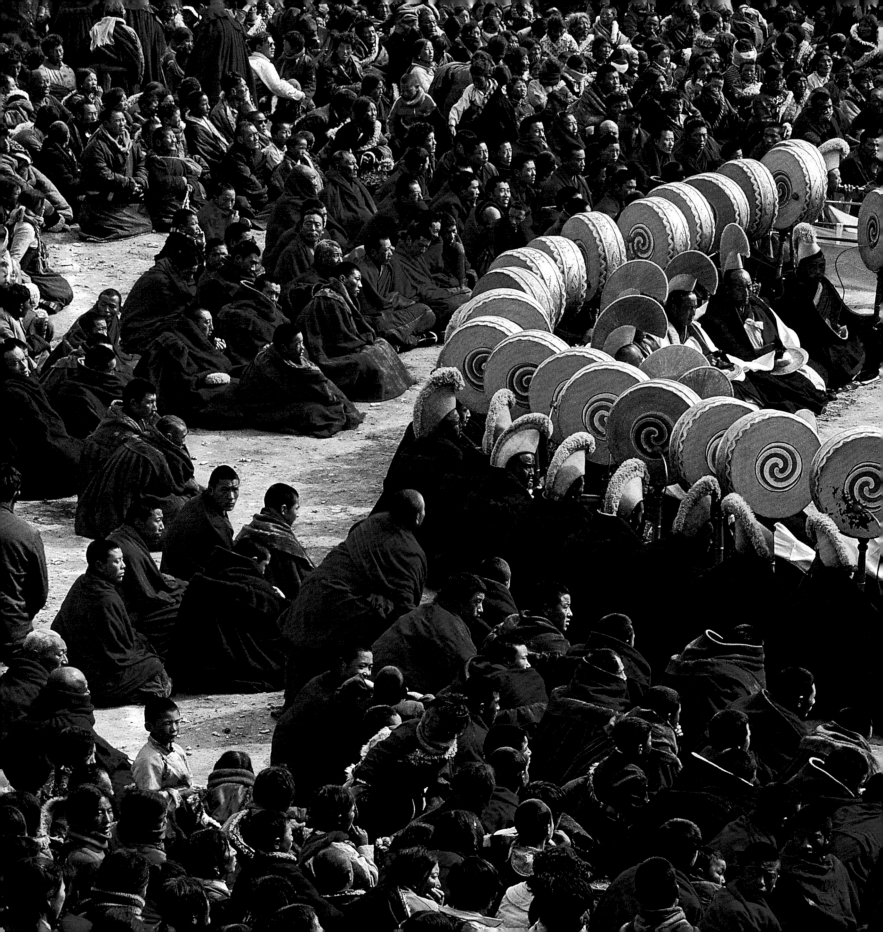

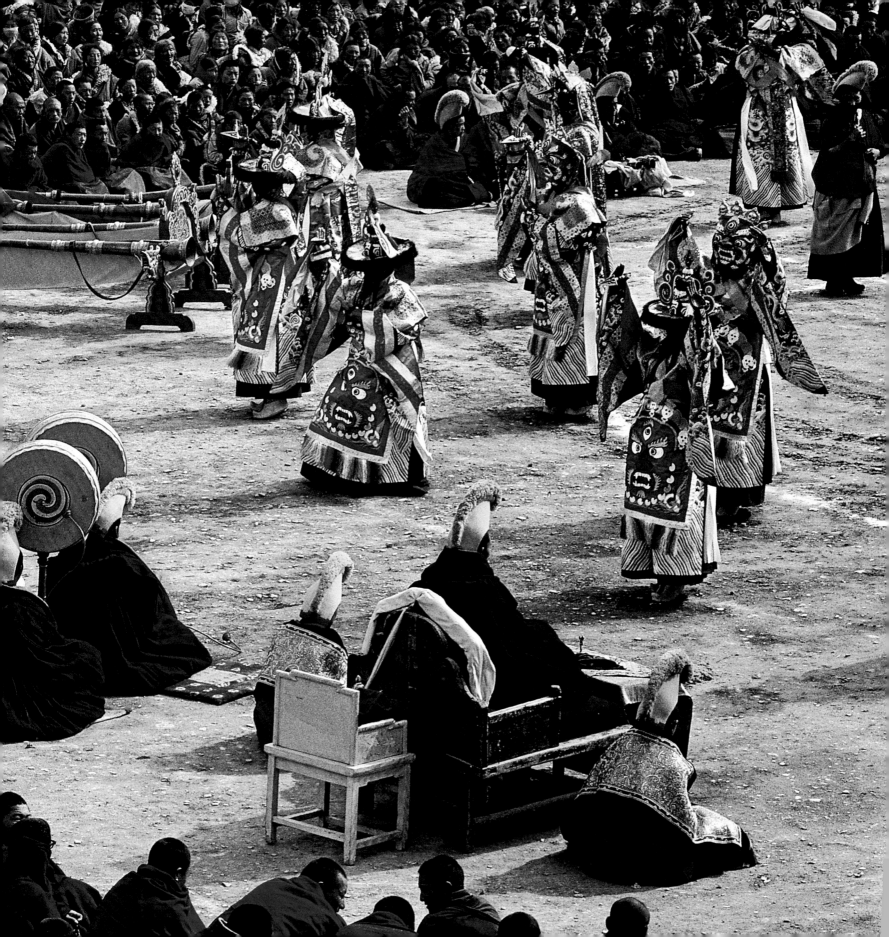

母親河

印度

不朽甘露

印度

不朽甘露

四月近尾聲了，季風還要一個月才來，全印度都在準備迎接一年中最熱的季節。這也是收成時節。

大地瑟縮在太陽熾烈的照射下，龜裂、乾燥。沙塵在灼熱的風中旋轉。溫度上升到攝氏45度。街道上滿滿的都是朝聖者，正是所謂的人山人海。朝聖者頭上頂著一捆捆、一袋袋的必需品，懷裡抱著嬰兒，專心致志地從一個聖地跋涉到下一個聖地。

在中印度的聖城烏佳恩（Ujjain），每隔12年就會慶祝印度教最盛大的沐浴慶典「大壺節」（Kumbh Mela），最近的一次在2004年4月。在為期一個月的節慶中，有五天特別神聖。在這五天中朝聖者從印度各地湧入烏佳恩，有500萬到700萬人之多，形成一股盛大的人流。

印度教的創世神話中敘述，眾神與魔族以巨蛇婆蘇吉（Vaskii）纏繞曼陀羅山（Mt. Mandala）後各執一端拉扯，以曼陀羅山攪拌乳海（Milky Sea），從中生出了太陽、月亮、天與地。最後出現了永生不死的甘露。眾神與阿修羅大打出手搶奪甘露時，甘露濺了出來，滴到四個地方：阿拉哈巴德（Allahabad）、哈里德瓦（Haridwar）、納西克（Nashik）與烏佳恩。信徒認為，當太陽、月亮與行星的排列一

如當年甘露潑灑出來時，永生之水的魔力就會在聖地的河水中重生。

大壺節的日期係根據精細的星象計算決定。kumbh在印度語中是容器的意思，指的是盛放永生甘露的容器；mela則是朝聖。四個聖地中，每一處每隔12年都會舉辦一次大壺節。四地輪流舉辦的制度確保每三年在印度某處就有一次大壺節，自古以來運行不墜。2001年在恆河與雅木納河匯流的阿拉哈巴德舉辦的大壺節，是每144年一次的超級大壺節，因為天體完美的排列方式而格外神聖。印度教徒相信，在超級大壺節時於聖河沐浴，來生就能夠了脫塵俗羈絆。

流過烏佳恩的錫布拉河（Sipra River）是雅木納河（Yamuna）的支流，雅木納河又流入恆河。這條聖河沿岸的聖地都有可回溯至古代的輝煌歷史，如大黑天寺（Mahakala Temple），而朝聖者排成長長的隊伍就是為了朝拜供奉在此處的守護神。河岸上方便信徒到河中沐浴的水泥階梯，同樣也擠滿了朝聖的人群。

乾季最盛時，水位降低，河水停滯彷彿完全沒有流動，儘管如此，日復一日還是有數百萬人在其中沐浴，從衛生的角度來說將河水弄得污穢不堪。亟欲求取來世幸福的沐浴者無視於此，仍將身體浸泡在河中並飲用河水以滌清

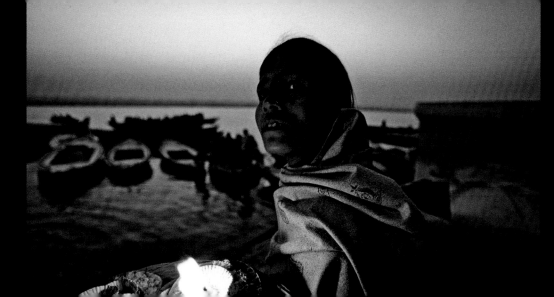

目的是數千名天體苦行僧，他們與其他苦行□最大的不同就是身上一絲不掛。

平常他們會在腰間纏一塊布，但是在與諸□面對面的宗教慶典中他們就「以風為衣」，□就是不穿衣服。他們就這樣精赤條條出現在□眼前，因苦行而瘦削的身體上蓋滿了灰。第□眼看到他們我有些卻步，但透過翻譯跟他們□起來之後，我發現他們出奇地友善。我可以□他們，沒問題，他們說。不消三、四天，我□他們已習以為常，看到他們袒露的生殖器也□再讓我渾身不自在。許多女信徒再自然也不□地前來獻上虔敬之意。顯然，她們的行為引□

鼓聲伴隨下，遊行開始了。

苦行僧在河岸階梯上列成一隊，然後在領□導者發出訊號後，大聲呼喊並躍入水中。他們□因寒冷而發抖，也為洗去體內地不潔而歡欣顫□抖，將聖灰撒在濕漉漉的身上。聖灰飄揚在空□中，在早晨的陽光下閃耀。

來到印度前，我拍過伊斯蘭教的朝覲，看□到主管當局如何控制200萬人潮，但為期一個月□的大壺節從印度各地吸引而來的人潮，是這個□數字的十倍。另一方面，在麥加，朝覲是一年□一度的盛事，有既有的一套系統能夠容納大批□人潮；相反的，烏佳恩每12年才舉辦一次大壺□

處可見炊火閃爍。經過白天的高溫與騷動後，平靜的夜晚好不容易讓人有機會喘口氣。樹叢間與牆邊堆滿了小山般的排泄物。在麥加，朝拜前必須潔淨身體，因此只要是朝觀者行經之路，沿途都有沖水馬桶。在印度不然。

　　路邊，瘸子與流浪漢坦露著傷口博取同情。在已開發國家，這些人多少會受到照顧；在印度，他們無人可靠，只能自己想辦法填飽肚子。從德里陪我前來的嚮導告訴我，印度28.5%的人口一天湊不足三餐。從外表來看，這裡的許多朝聖者就屬於吃不飽的那一群人。除了向諸神祈禱、寄所有希望於來生，他們還能怎樣？

　　苦行僧與其他朝聖者一起祈禱，在神聖的錫布拉河中浸浴。錫布拉河流入雅木納河，雅木納河又在阿拉哈巴德與恆河交會。恆河源自喜馬拉雅山上的冰河，一開始清澈的水流在吸納無數支流後成為混濁、壯闊的河流，又在吸入這片次大陸上每一個角落的印度人在混亂競爭的日常生活中所累積的罪惡與污穢後，停滯不動。屍體、污水──在恆河流淌2500公里匯入孟加拉灣途中，所有污穢之物都可能流入它。恆河就是印度。它是印度教信仰的大河，而這片廣袤土地5000多年來所產生的一切，最後都為這條河流所吸納。

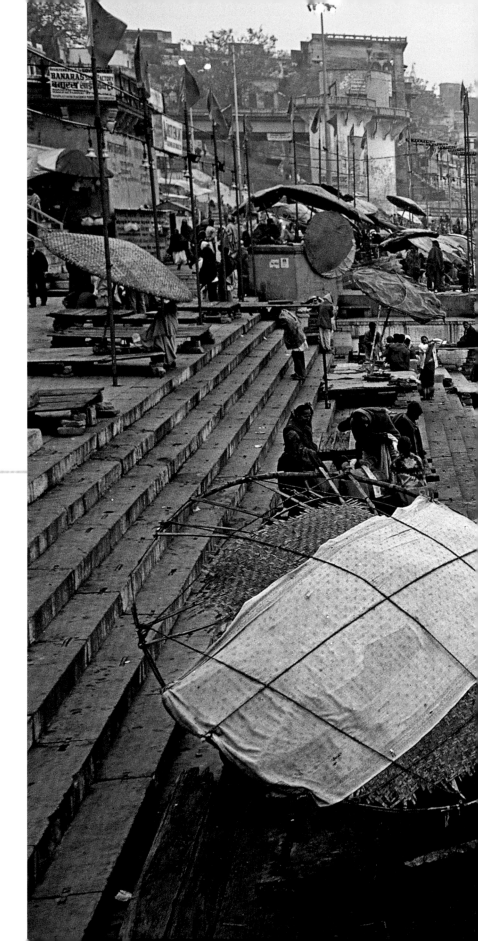

208-209　清晨的達薩斯梅朵河階
（Dashashwamedh Ghat）。在印度教最神聖的
聖地瓦拉納西，至少有60處稱為河階（ghat）的
沐浴地。

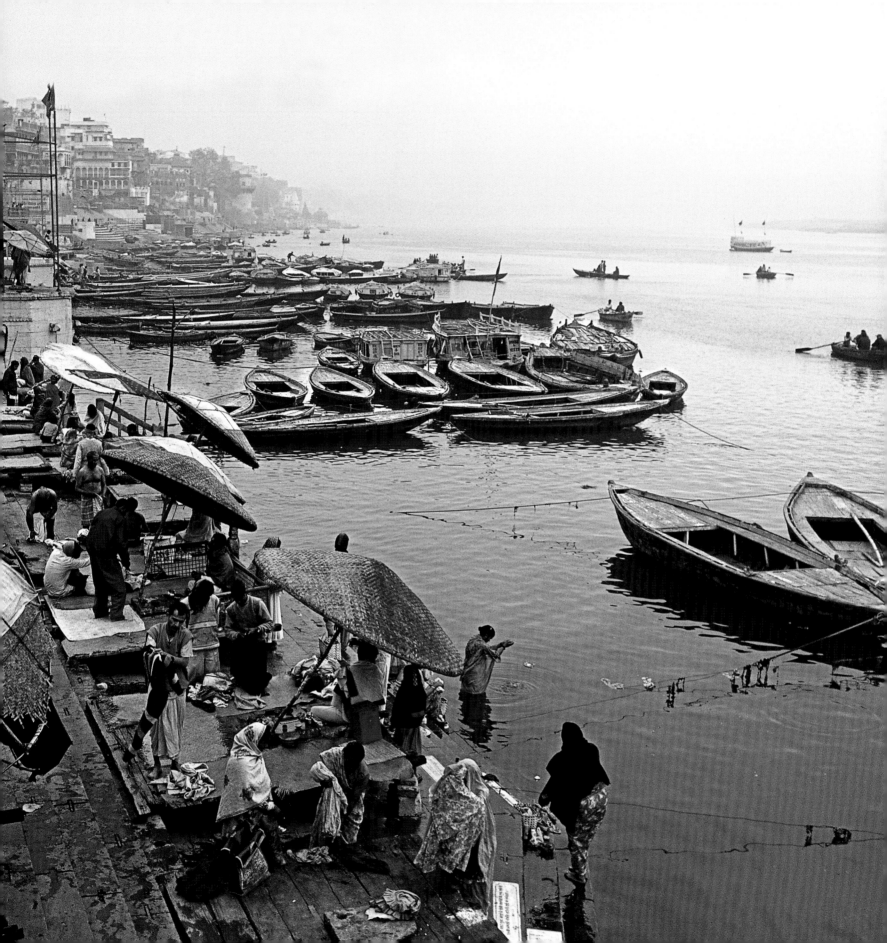

211　日出下的沐浴。據說在神聖時節於恆河中沐浴，能洗去一個人所有的罪惡。

212　印度教的苦行僧在河畔冥想。印度教可粗分為兩大派別：濕婆與毘濕奴。毘濕奴派的苦行僧會進行特別嚴格的苦行。

213　苦行僧在額頭畫上U形，這是毘濕奴教派的象徵。

214-215　抽乾燥大麻的苦行僧。他與其他苦行僧為了2004年4月於中印度聖城烏佳恩舉行的大壺節而聚集一處。上一次的烏佳恩大壺節在12年前舉辦。

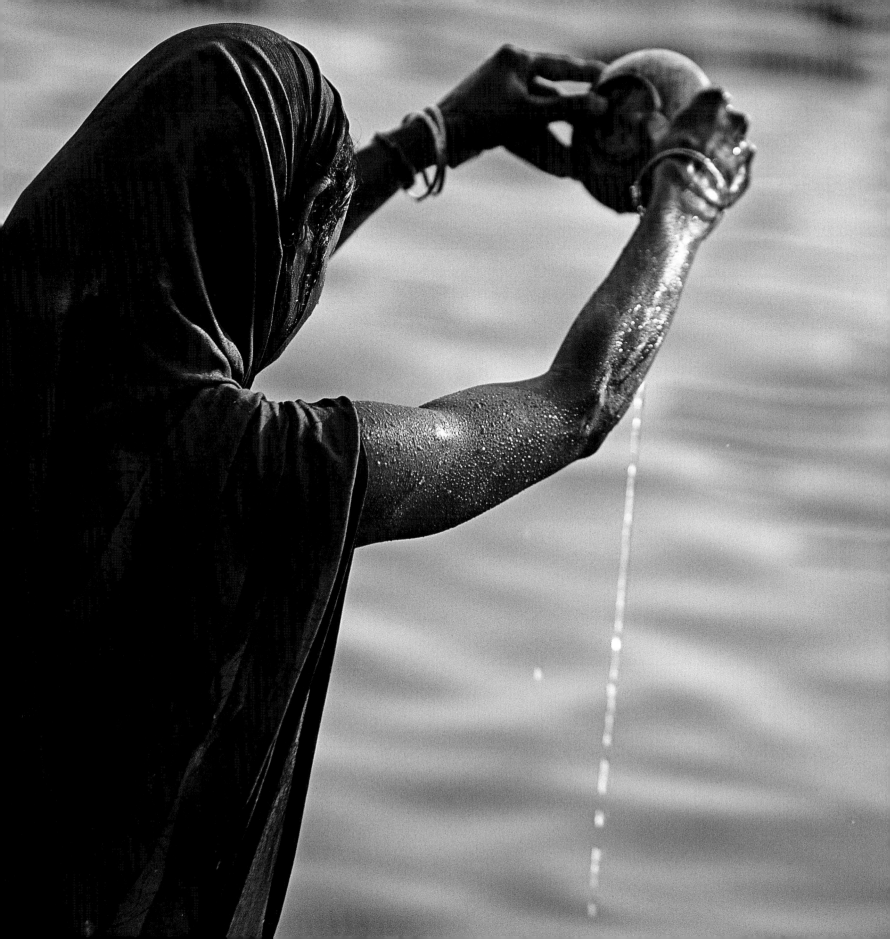

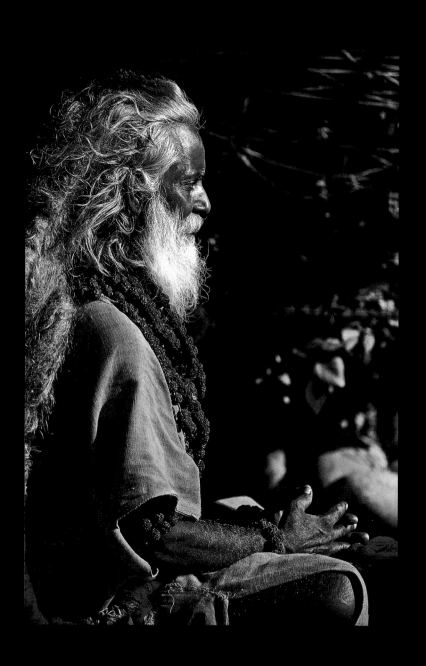

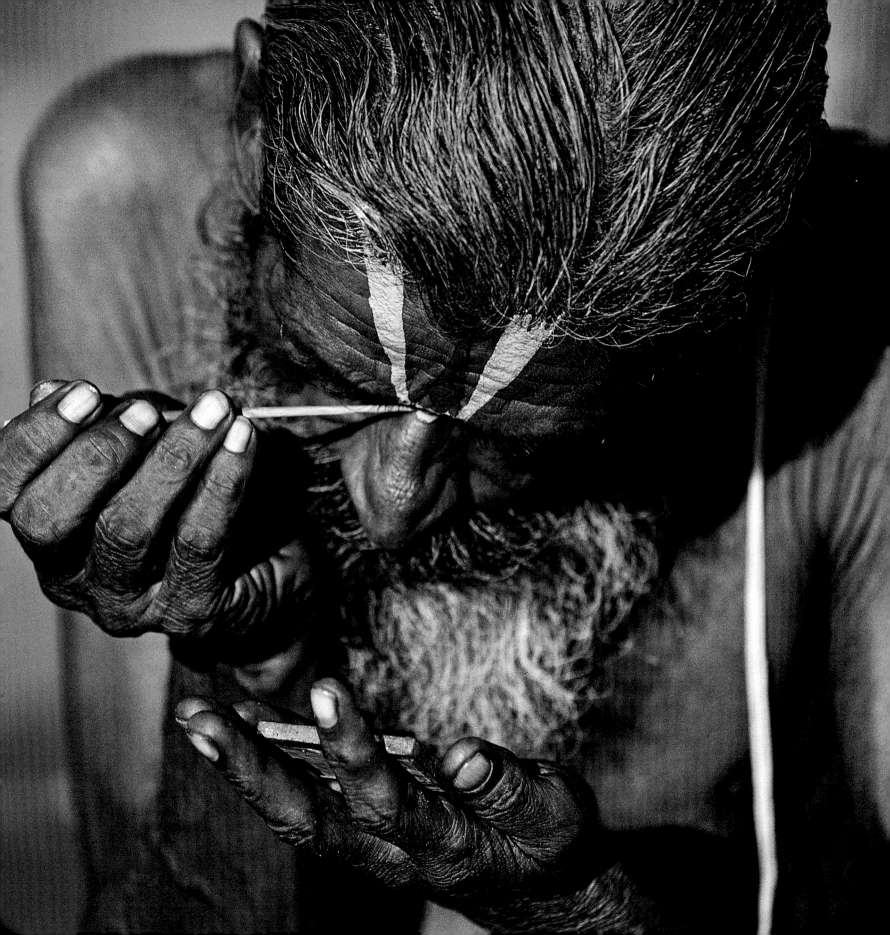

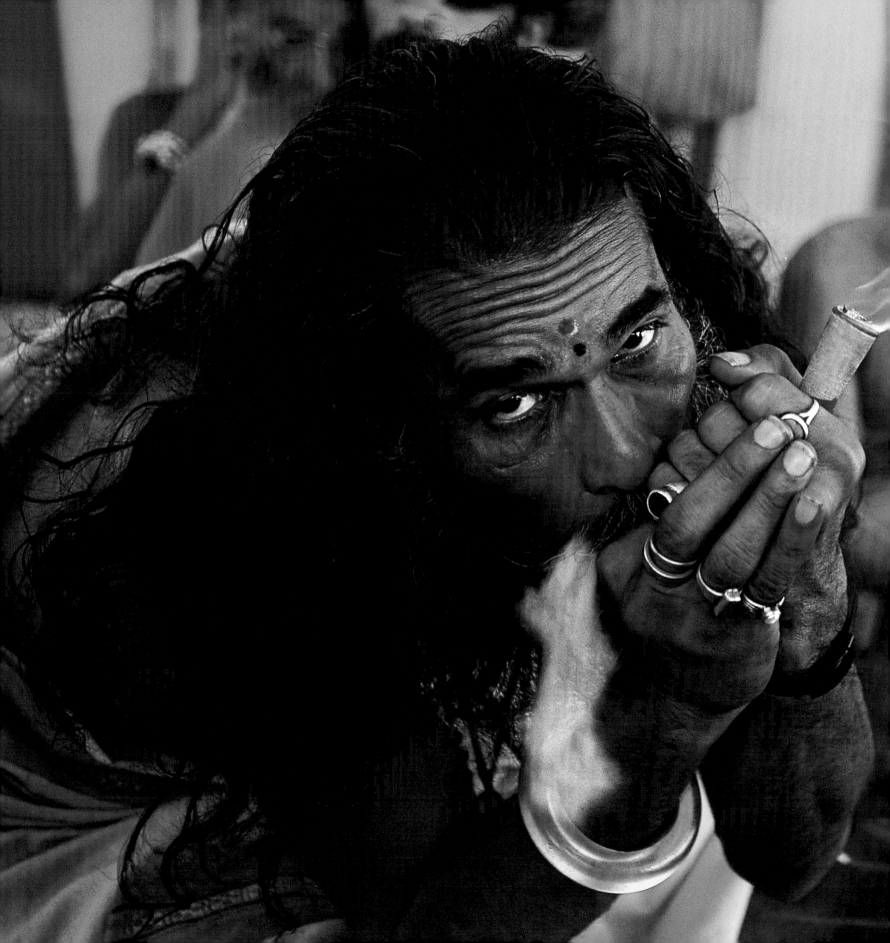

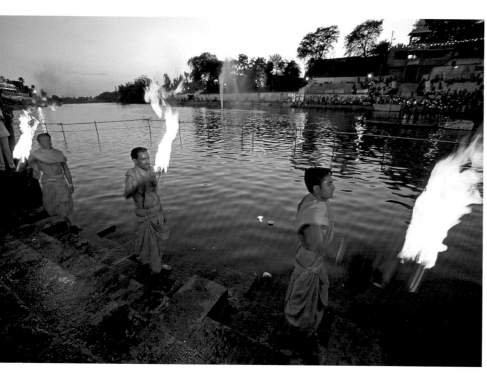

216及216-217　日落時在烏佳恩的河畔舉行的供奉儀式。
婆羅僧誦念經文並以火供奉時，普通人也在一旁祈禱。

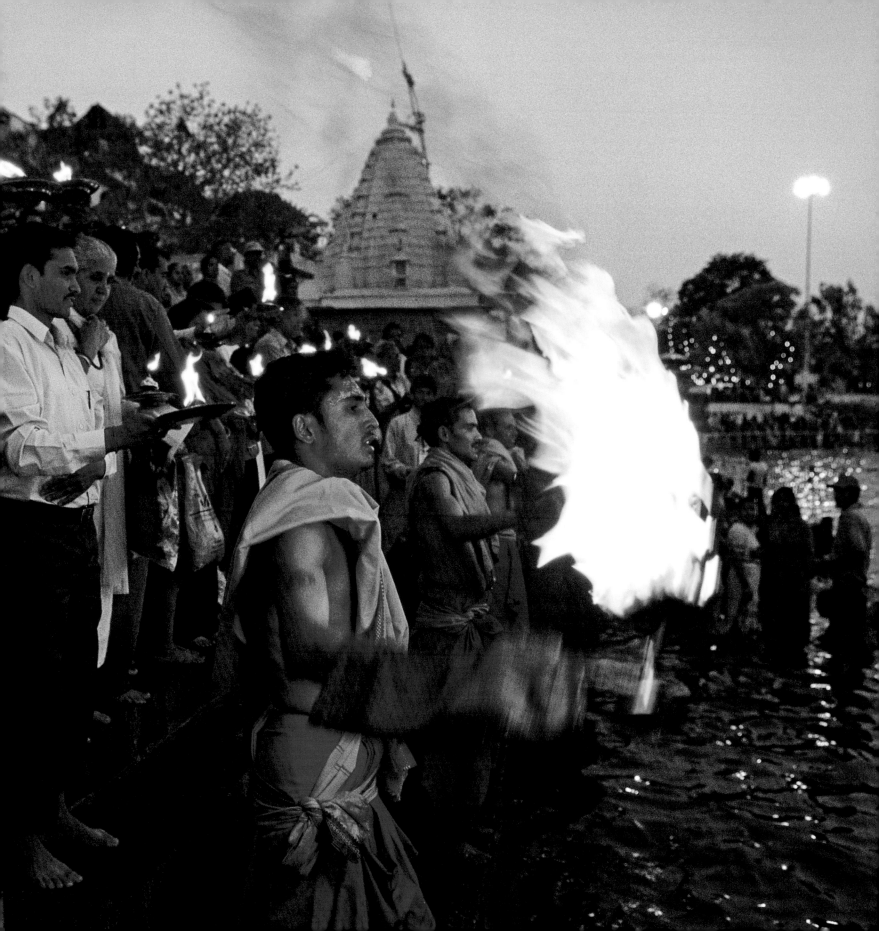

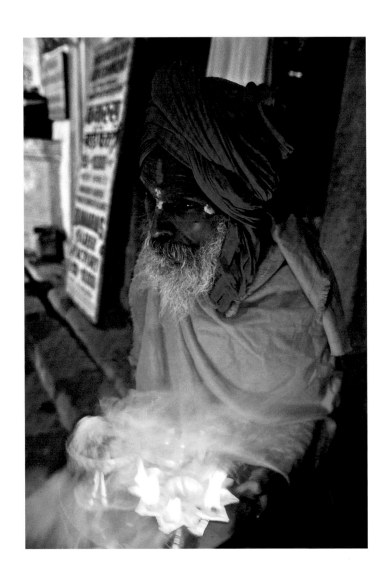

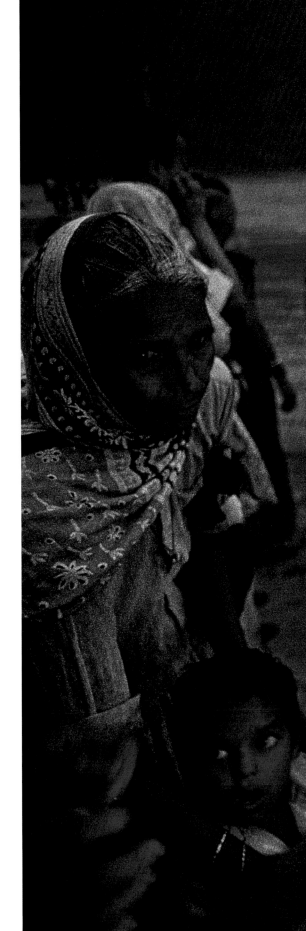

218及218-219　恆河沿岸的所有聖地都會在日落時舉行供奉儀式。左圖攝於瓦拉納斯的一座寺廟；右圖攝於流貫上游聖城瑞詩凱詩的清澈水畔。

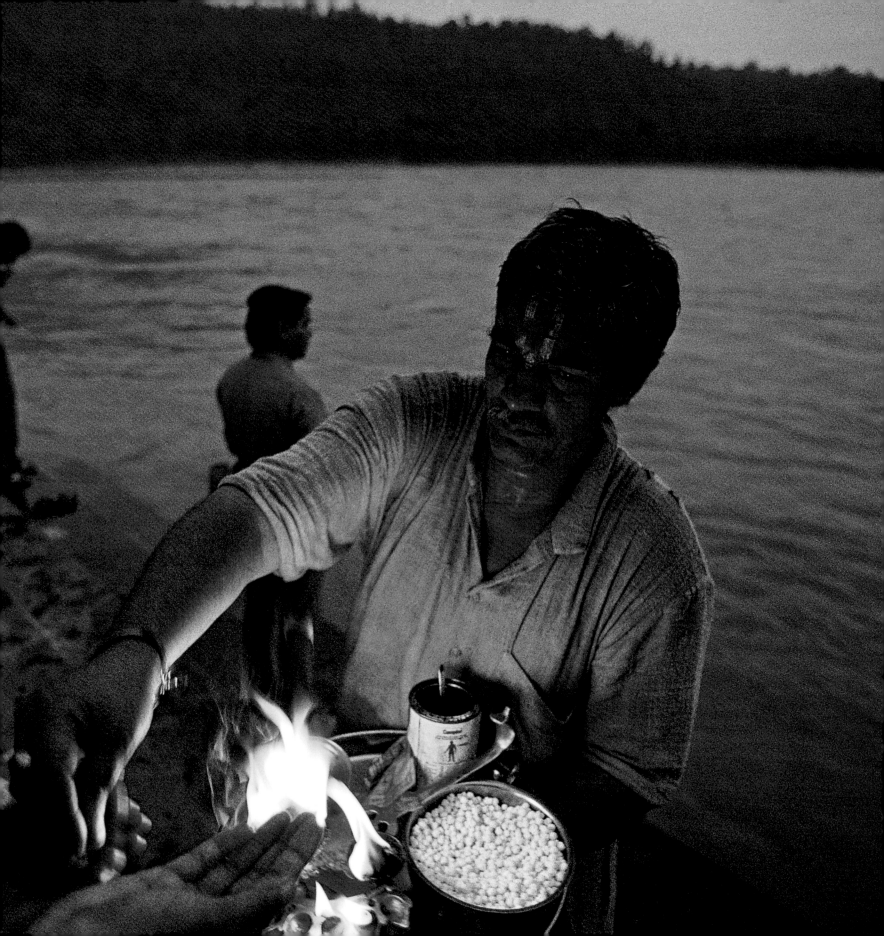

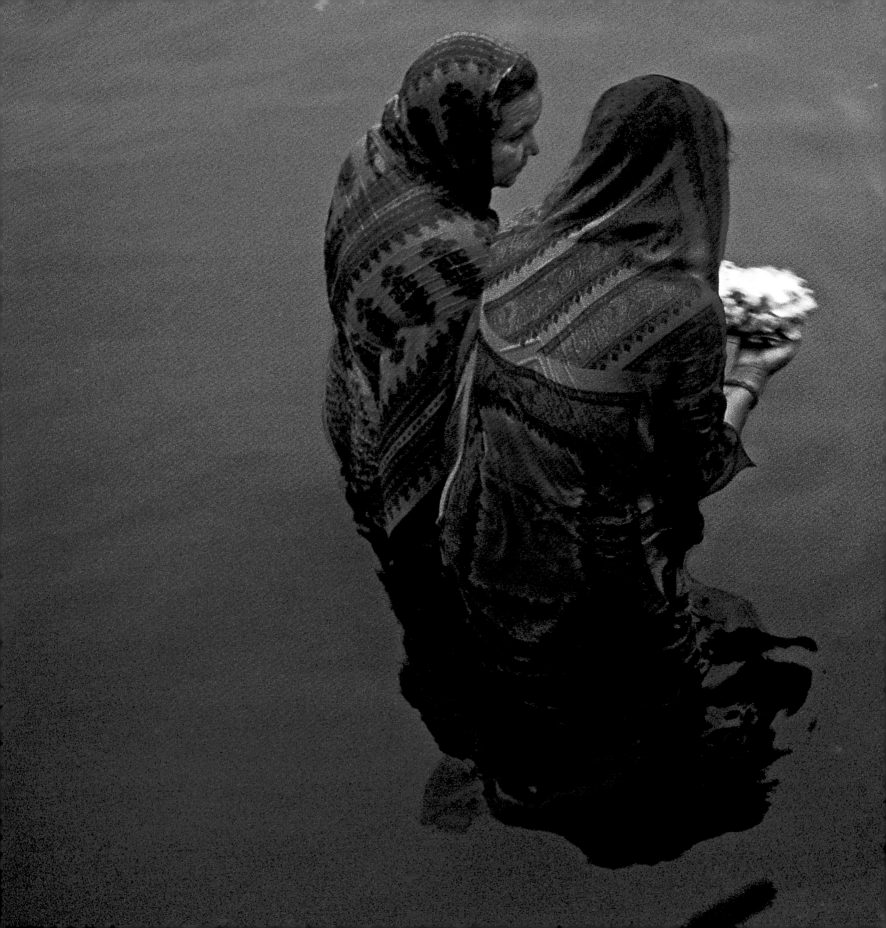

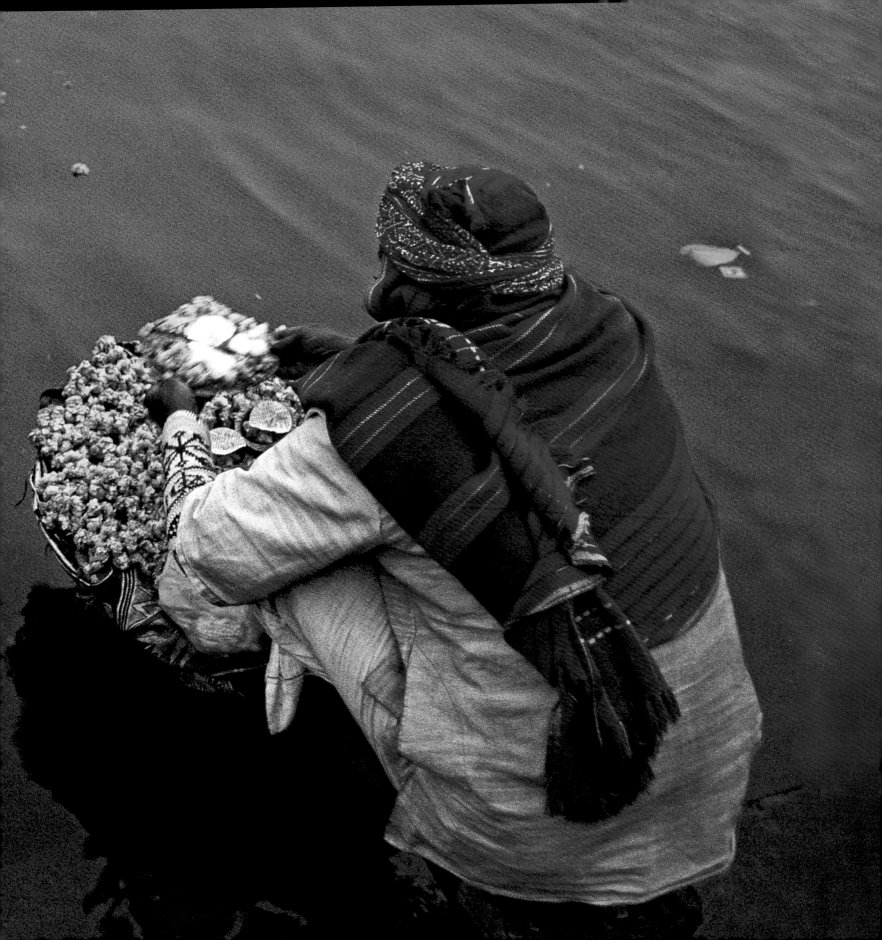

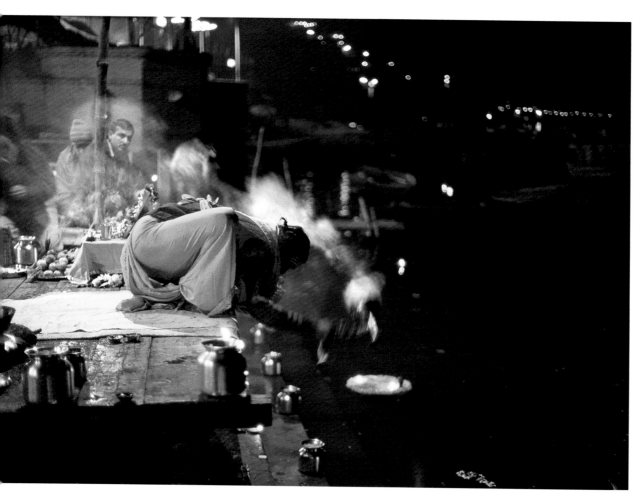

220-221　瓦拉納西的清晨，女人點起以葉子與花朵裝飾、象徵祖先的小油燈放入水中。

222及222-223　瓦拉納西的puja法會，puja在梵語中是「禮拜」之意。法會的開端是獻牛奶給恆河，一旁的群眾則一邊誦念經文，一邊搖鈴。

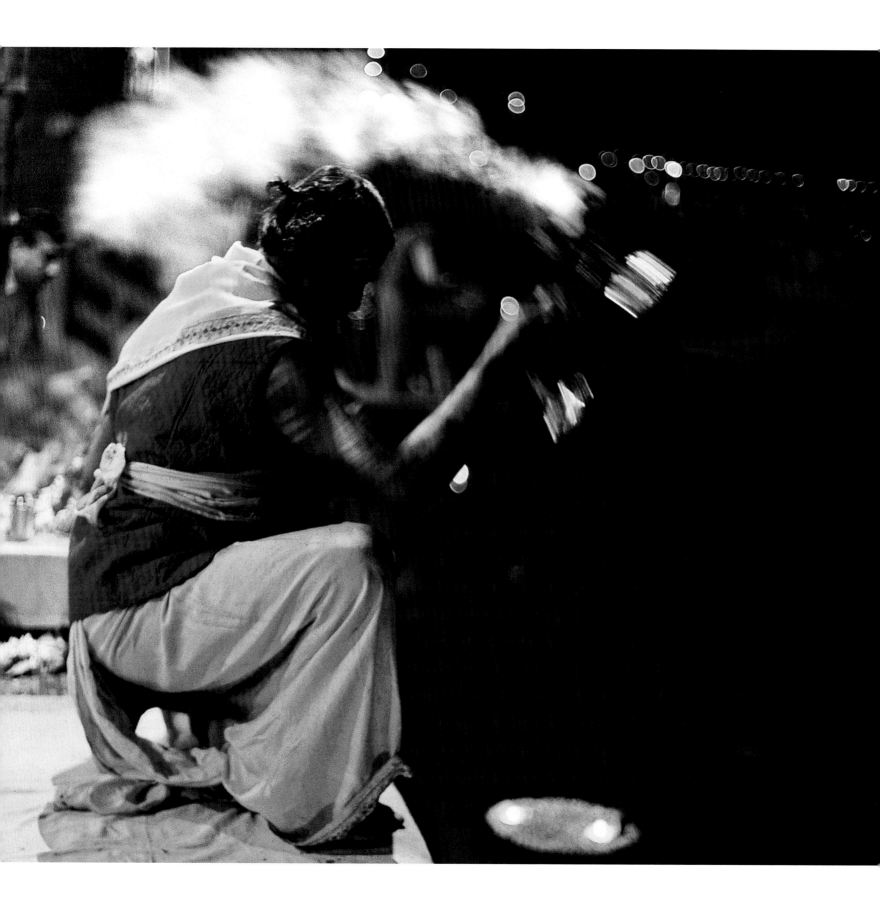

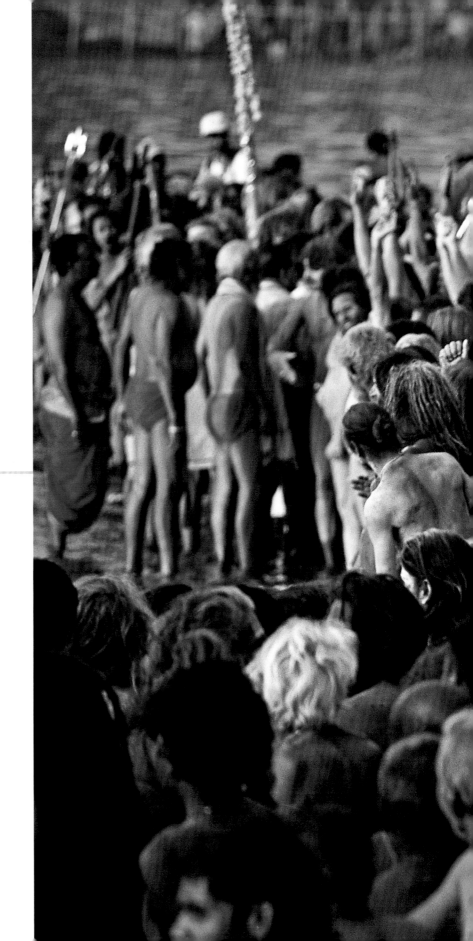

大壺節
苦行僧的沐浴

224-225　為期一個月的大壺節中最神聖
的一天是Shahi Asnan，即「國王沐浴
日」，也是大壺節的高潮。苦行僧以清晨
的沐浴展開這一天。

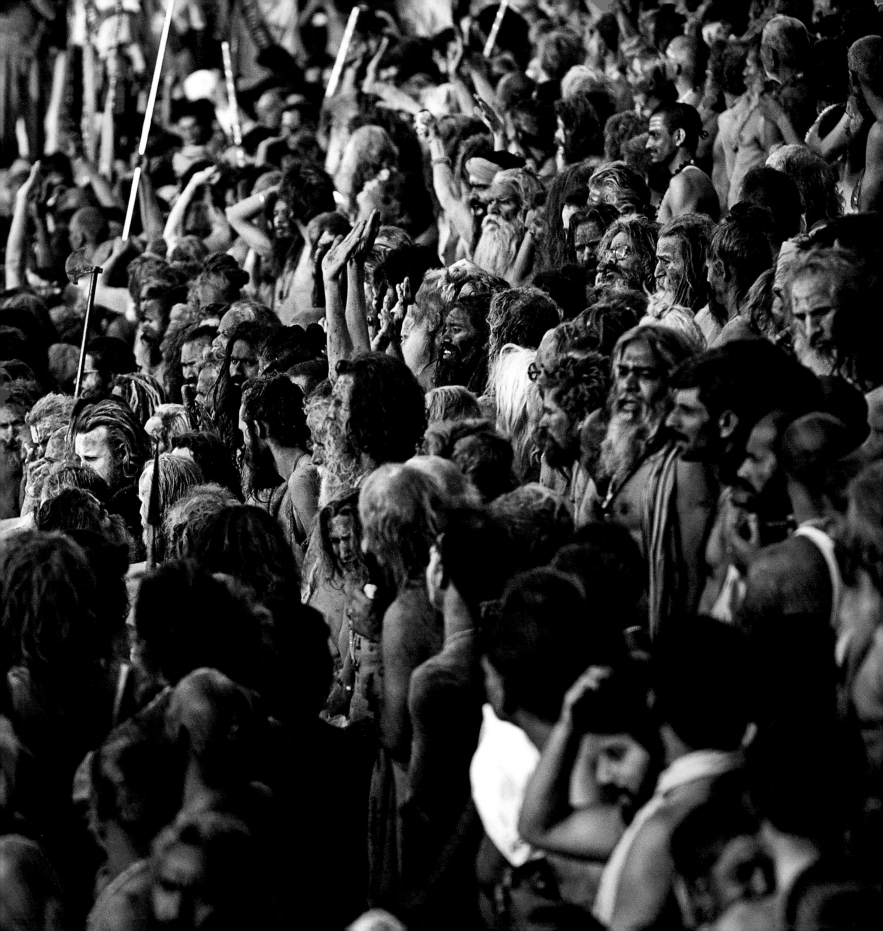

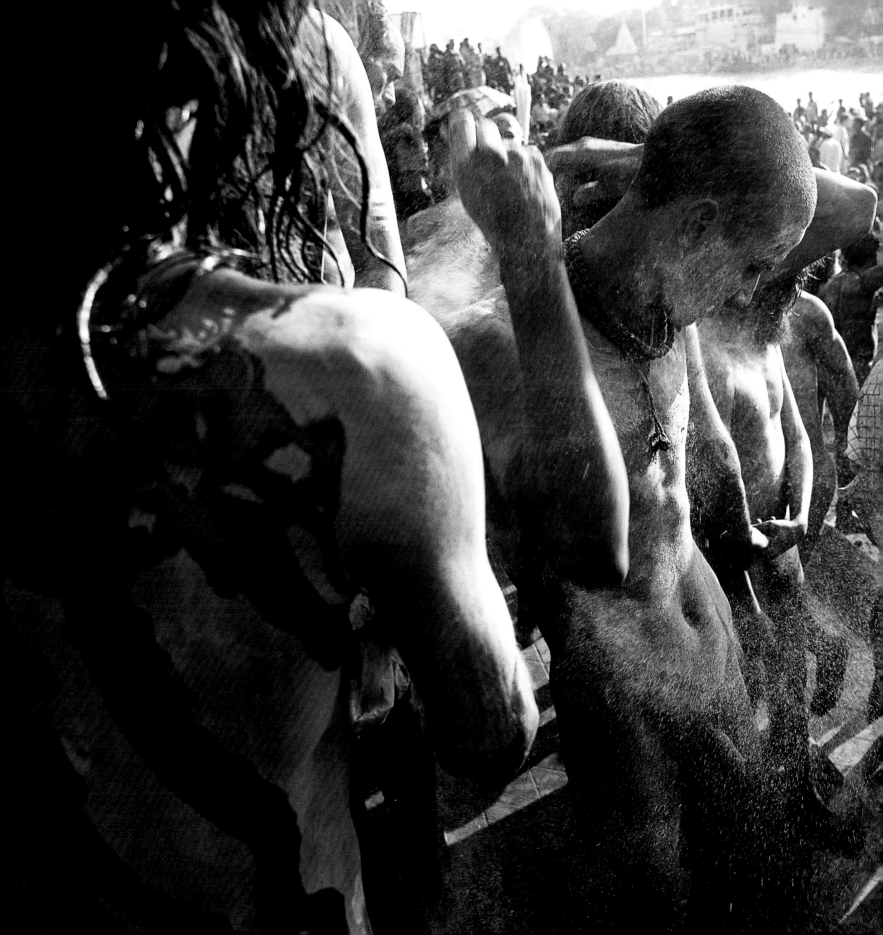

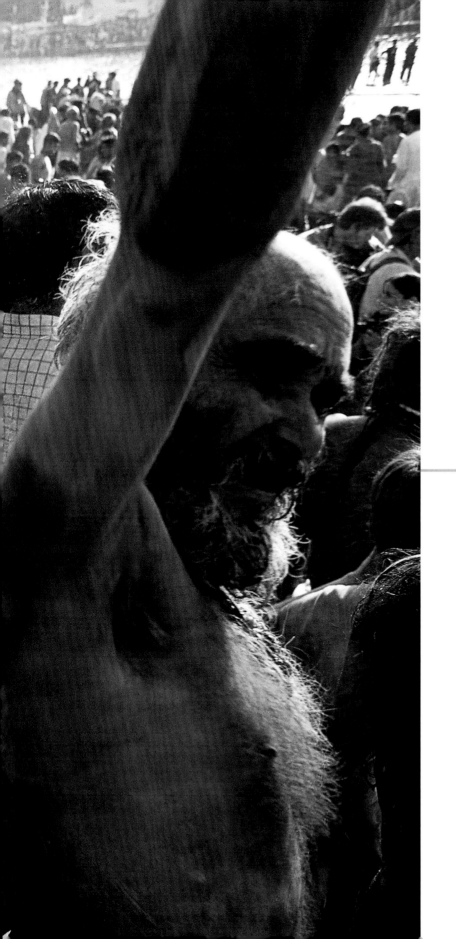

226-227　近10萬名苦行僧群集於大壺節。他們在日出前就開始沐浴，延續一整個早上，之後再將聖灰撒在身體上。

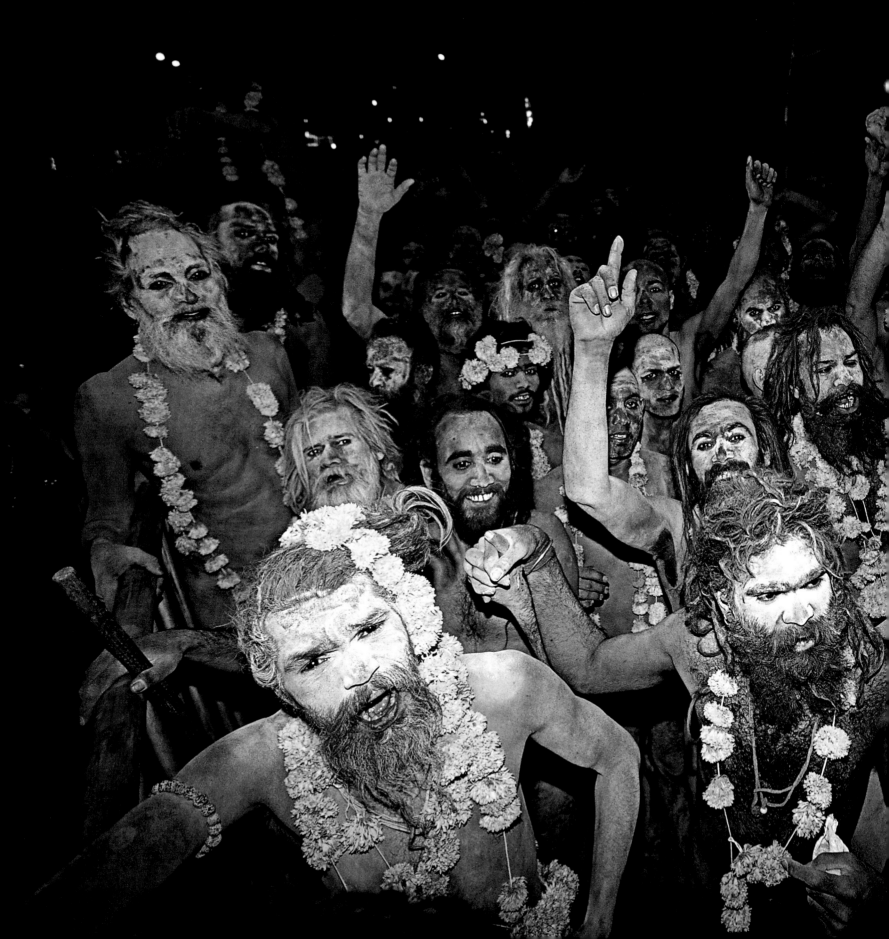

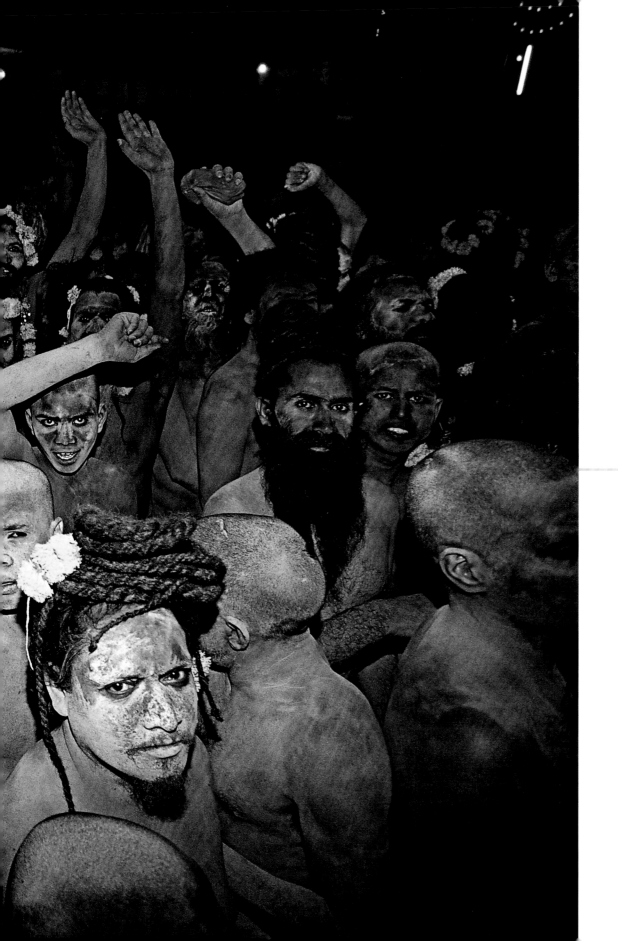

228-229　國王沐浴日清晨4點，天體苦行僧站到人群最前方，抖擻精神準備出發。

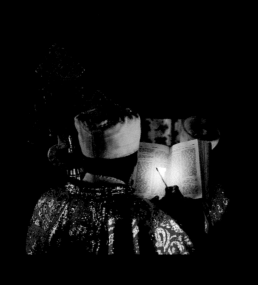

衣索比亞

《舊約》傳統的保存者

衣索比亞

《舊約》傳統的保存者

在 1981年接近1月底時，我初次造訪聖地拉里貝拉，該地以沿著岩床開鑿的地下教堂著稱。

我原先打算記錄1月19日在當地舉行的主顯節（timqat Festival），但衣索比亞當時仍是封閉的社會主義國家，旅行需取得官方許可且曠日費時。當我抵達首都阿迪斯阿貝巴稍事歇息時，主顯節已落幕，令我感到十分失望。但我抵達兩天後，碰巧遇上拉里貝拉慶祝聖喬治日，有人告訴我，在聖喬治教堂（Bet Giyorgis）這座十字架形的地下教堂裡，會舉辦類似主顯節的慶典。儘管心中存疑，我還是去了教堂。

預定的時間一到，大批村民聚集圍觀，號角響起，教士頭頂著一塊tabot從石刻教堂走出來。（tabot是刻有十誡的石板的複製品，十誡石板是神於西乃山和摩西立約的證明。每間教堂都有tabot，人們相信它就代表神。）信奉聖喬治、身著鮮豔袍子的教士排成長列，號角聲揚起，他們開始前行。隊伍是以十字架領頭，再來是用華麗織錦包裹住的tabot，tabot後面則是一幅聖喬治騎在馬背上屠惡龍的畫像。當隊伍前進，群眾逐漸集結，廣場的教士開始起舞，向Tabot表達敬意。每位教士左手牽著一名成員，右手拿著叫做sistra的鈸，鈸會配合舞蹈的節奏敲出聲響。教士緩緩吟誦的祈禱文乍聽之下類似日本佛偈。隨著鼓聲加入，氣氛愈發熱烈，身著彩袍的教士開始瘋狂轉圈。這種舞蹈我從來沒有看過，這種文化我也不曾接觸過，它竟得以在衣索比亞的偏僻山區村落保存至今，真是不可思議。我是否已穿越時光回到遙遠的古代呢？

回日本後我才知道以上所見所聞全都可追溯至3000年前的以色列大衛王統治時期，《舊約》中也留有記載：「大衛和以色列的全家在耶和華面前，用松木製造的各樣樂器和琴、瑟、鼓、鈸、鑼作樂跳舞。」（《撒母耳記》下，6：5）

宗教慶典在晴朗的藍色天空下、放眼望去不見一根電線杆的麓山帶之間展開，村民打著赤腳，身上的部落服飾似乎已融入他們身體。他們的日常生活比起舊約時代，幾乎沒有任何

230　德布雷達莫修道院（Debra Damo monastery）的修士。

233　據傳是法櫃存放地的阿克森教堂，每逢節日會搬出複製品。

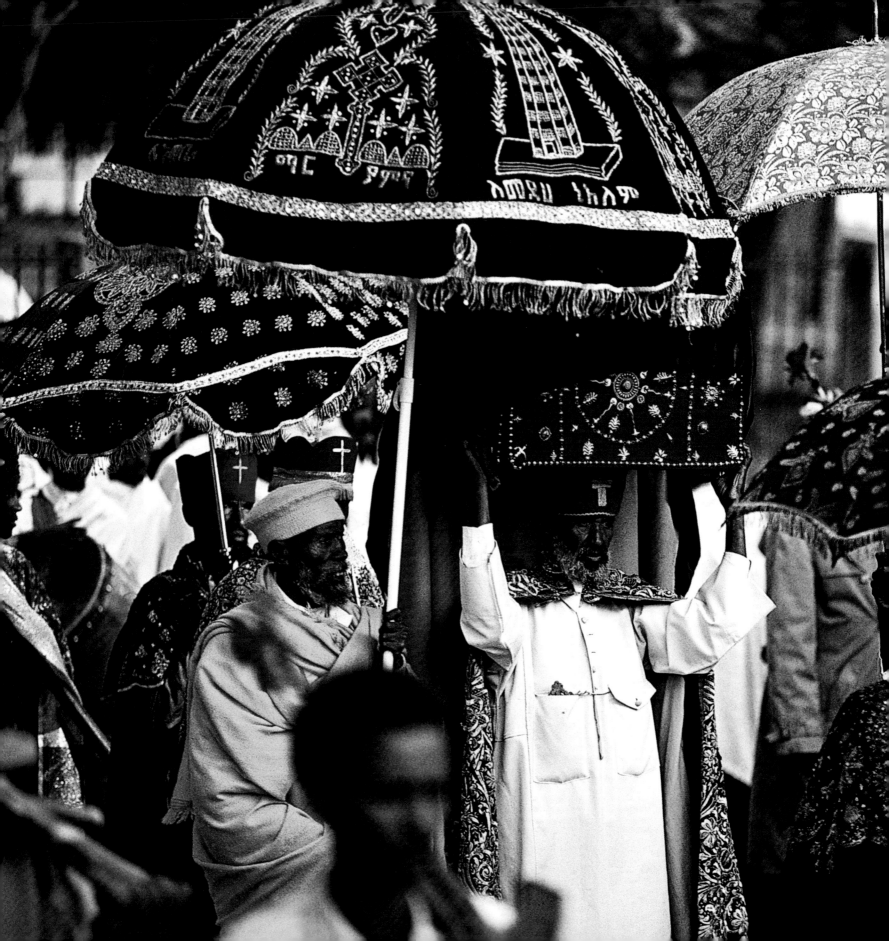

改變。

電燈尚未引入拉里貝拉村，簡陋、有點搖搖欲墜的房子沒入山坡投下的陰影。破敗的村落和沿著岩床開鑿、規模龐大的教堂群形成強烈對比。世界上沒有任何地方，可以跟這片開鑿紅色火山岩床而成的蜂巢狀岩窟教堂群相提並論。

主要的教堂建築直接由巨大的岩床刻成，周圍是一個既深又廣的院子。教堂內部（聖壇、天窗等）代表工程最後階段的成果。教堂群由11個岩窟教堂組成，透過複雜的地下通道相連，其中最大的教堂馬得旁‧阿蘭教堂（Bet Madhane Alam）結構龐大，能容納上百名祈禱者。外觀壯麗的聖喬治教堂也毫不遜色，聳立的十字架高達300公尺，長方形的庭院也頗有可觀。

這些教堂可追溯到公元12世紀，據說於札克威（Zagwe）朝代建成，其開朝先祖曾在一場王權爭奪戰中敗下陣來，逃到耶路撒冷，在那裡待了五年後返國奪得政權，並開始打造拉里貝拉為「衣索比亞的耶路撒冷」。顯然耶路撒冷對他們的影響很大。拉里貝拉擁有自己的橄欖山、約旦河和骷髏地，《聖經》的讀者想必不陌生。

星期日清晨，我前往教堂參加禮拜，與村民一同步下石階時，突然從黑暗中傳來令人同情的乞討聲。是乞丐。

「Sella Mariam, Sella Krestos……聖母馬利亞，耶穌，保佑我們。」髒兮兮的手伸向了我

們。這些乞丐的生存繫於信眾的憐憫，他們躲在教堂的屋簷下避雨。教堂灰暗的內部閃爍著蜂蠟蠟燭的火焰。悶熱的空氣中飄散著乳香的濃郁香氣，像是燃燒的松脂。隨著沉重的鼓聲響起，眾人開始祈禱，緩慢的節奏再次讓我想到日本佛偈。但這裡的氣氛完全不同於文雅的西歐基督教，那種狂喜像是從黑暗深處冒出來的，受原始衝動驅使的祈禱方式。

衣索比亞的教堂以兩種建築風格為代表——長方形和圓形。拉里貝拉的岩窟教堂和其他地方的教堂為長方形，內有一處聖潔之地奉祀tabot，與祭壇的最末端以布簾相隔。圓形教堂為非洲常見的圓形個人居處的改良版，圓形教堂裡有環狀長廊，正中央有一正方形的房間用以放置tabot，四周圍上布幕。所有的教堂皆規定進入前須脫鞋。歐洲教堂鼓勵信徒放開心胸，光線昏暗的衣索比亞教堂卻瀰漫著一股神祕、令人畏懼的氣氛，教堂裡的tabot也被視作正統古猶太教中嚴厲、剛強的上帝化身。我有一個朋友是虔誠信徒，他曾對我說：「我年輕時連靠近教堂都不敢。」

耶誕節前一週（東正教的耶誕節為1月7日），拉里貝拉將擠滿朝聖者，湧入的人潮很快就衝到當地8000位居民的三至四倍。我看到的朝聖者大部分是步行前來，啟程地點可遠至蘇丹邊界。走山路過來可能需時兩週，夜幕降臨何處，朝聖者便就地在何處過夜。

住在山中村落的朝聖者，平日僅能勉強維持溫飽，所以旅行時身上沒帶半毛錢，以

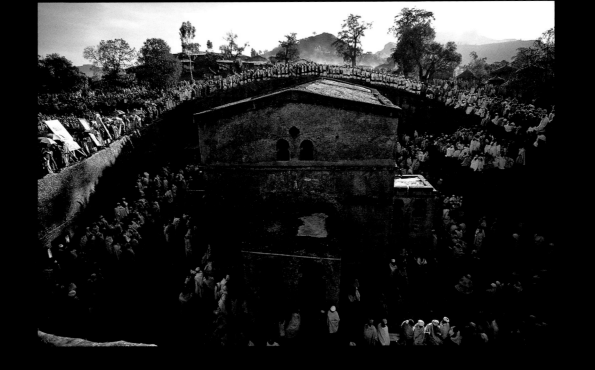

他們隨身攜帶的豆子和穀類為食。抵達拉里貝拉後，他們聚集在教堂附近的空地，等待耶誕節的到臨。隨著每一日人數上升，信眾愈聚愈多，暮色低垂時可見他們預備晚餐的火光。從遠處看，這是寧靜的一幕，當他們用完簡單的一餐，便把自己裹在薄被中，抵抗夜晚的寒意。

他們於破曉前起身，逐一造訪拉里貝拉的11所教堂。

根據傳統，他們會站在教堂的入口脫下涼鞋（如果他們原本不是打赤腳的話，不過大多數人是如此）。他們親吻教堂的柱子以祈求神恩，並用摸過教堂牆壁的手撫摸身體。當他們在街上遇到教士，會請求他允准他們敬拜十字架。待教士把繫在袍間的十字架解下後，朝聖者便以充滿敬意地親吻它並將它緊貼額頭。

日復一日，朝聖者排隊參加各教堂祈禱的儀式，路上擠滿乞丐，乞求信徒的施捨。

信徒的穿著沒有比乞丐好太多，但他們仍遞出零錢，以示願意共同分擔世間的苦難。衣著寒酸的神職人員出現，於街邊向信徒講道。此時身處拉里貝拉，彷彿置身《聖經》中的場景。

位於教堂群正中央的聖馬利亞教堂（Bet Mariam），到了耶誕節的前夕，信徒讚美主的祈禱聲和教士的舞蹈就開始了。

讚美詩的單調旋律，以及伴隨詩歌、偶爾因為休息而暫停的舞蹈，會一直持續到耶誕夜。

破曉時朝聖者湧入聖馬利亞教堂。十字架、聖母和聖子肖像高高懸掛在教堂四周的牆面上。上千名的婦女發出狂喜的叫聲。當大約80位身著深紅和純白的袍子的教士，在石牆上排成一列時，耶誕節進入高潮，他們開始跳祈福舞以慶祝耶穌誕辰。衣衫襤褸的朝聖者著迷地凝視這壯觀的一幕，身在其中的我也覺得這種美妙的舞蹈似乎只應天上有，舞者好像就快飛向天際消失於藍天中。

衣索比亞東正教的宗教活動中，最神聖的節日就屬紀念約旦河畔耶穌受洗的主顯節。

主顯節於1月19日舉行，在前一日，所有教堂的tabot一個接著一個被運送到泉水旁的帳棚。Tabot奉祀於帳棚內，供信徒前來獻上祈禱。

到了主顯節的早上，教士會在一個水池旁祝聖池水，並將十字架浸入聖水中。狂熱的信徒趕到池旁，藉由浸在池中，他們參與了耶穌

的洗禮。這是主顯節的高潮。

一般來說，tabot是刻有十誡的石板複製品，但在阿克森這座拉里貝拉北方約250公里的小鎮，tabot是神命令摩西製造用來存放十誡石板的法櫃，而非在節慶中被展示的石板本身。

法櫃失蹤讓古代猶太人深以為憾，惋惜之情甚至超過3000年前耶路撒冷神廟的消失。衣索比亞人深信，法櫃被帶到衣索比亞，直至今日仍藏於阿克森教堂的地下室裡。根據衣國的口述傳說，《舊約·列王記》所記載的示巴女王造訪所羅門王一事，其實是阿克森女王，而她跟所羅門王生的孩子曾前往耶路撒冷，將法櫃帶離神廟，留下一個複製品在原地。世人相信他的後裔就是黑皮膚的衣索比亞猶太人，即法拉沙（Falasha）——Falasha在衣索比亞古語中的意思為「移民」。法拉沙人住在衣索比亞北部的山區，據說曾達5萬人，直到1984年以色列人展開大規模的營救與遷移行動，將大部分的法拉沙人空運至以色列。

衣索比亞人相信，神的榮耀顯現於示巴女王和所羅門王之子帶來的法櫃。據傳錫安聖馬利亞教堂（Mariam of Zion Church）——這間教堂所舉辦的tabot遊行很有看頭——旁邊一間小教堂的地下迷宮藏有真正的法櫃。但可以一窺法櫃真面目的人只有守護法櫃的教士，而且他的視線一刻都不能離開。他逝世後，守護法櫃的責任就交棒給繼任者。我攔下一位年老的教士，想問問他關於法櫃的事情，但他怎麼也不肯透露。他說，不可談論法櫃，無可奉告。

衣索比亞北部的提格雷省（Tigray Province）山區有無數的岩窟教堂，許多教堂孤立於懸崖上彷彿是老鷹的巢。要前往教堂得困難地沿著岩壁下降，再徒手攀岩和利用繩索往上爬才到得了。

我之前就聽說過這些岩窟教堂，但在1974年衣索比亞的社會主義革命後，提格雷落入反政府游擊隊提格雷自由前線的掌控，接著內戰爆發，戰況激烈且曠日經久，這片土地對外國人而言就成了禁區。冷戰結束後，衣索比亞自蘇聯的羽翼脫出，社會主義政府崩壞。1991年前，反政府游擊隊控制了整個國家。內戰結束三年後，外國人獲准進入提格雷。1996年我終於能夠造訪夢想已久的山間教堂。

經多次乾旱和長年內戰的蹂躪，當我造訪時，提格雷已形同廢墟。每一次我看到廢棄的坦克或屬於前政府的砲管——平原與路旁盡是散落的殘骸——我就想到於交戰達到高峰的1984至1985年間餓死的上百萬人民。隨便一臺坦克的造價或許能拯救許多生命。

熔岩高原散落在衣索比亞北部各地，因侵蝕作用而與周圍地形相隔，看起來猶如一座座孤島。許多天然洞穴就藏身於這些高原和垂直的峭壁中。基督教於公元4世紀傳入衣索比亞前，當地盛行在洞穴內舉行敬拜儀式，早期基督徒或許就是受此影響，動手鑿建屬於他們的山間洞穴教堂，而每間教堂都有一個寬敞的聖殿。

90分鐘的陡峭山路將我帶到阿布納·艾隆修道院（Debra Abuna Aron），位於彷彿孤島般的熔岩高原邊緣。修道院四周雜草叢生，看起來很淒涼，以茅草搭成屋頂的破舊小屋裡住了四位修士。

多節的柏樹和橄欖樹散布在高原上，或許已有千年之久。紅色和綠色的鳥在高原上很罕見，牠們的顏色鮮豔到讓人懷疑是假造的，在熾烈的陽光下掠過扭曲的樹枝。平靜主宰一切。這片祥和迷人的景致使人聯想到遭人遺忘的廢棄伊甸園。

我告訴修士，我想要看洞窟教堂。他們告訴我，你必須等到下午的祈禱時間。供應午餐的地方是在其中一間小屋。教士要我嚐嚐一種磨碎、經發酵的穀粥enjera，我小心翼翼地嚐了一口，但這種超酸的粥讓我難以下嚥。這是我的第一口也是最後一口。

教堂設於一個天然岩洞內，高10公尺。其中一名教士雙眼全盲，但是他清楚知道路在何方，在黑暗的石室內移動對他來說很輕鬆，反而是他身後的我困惑地摸索著方向。馨香的油膏燃燒，蜂蠟蠟燭的火焰更凸顯由天花板鑿出的洞射進的昏暗光線。祈禱開始，教士誦念抄寫在大張羊皮紙上的《聖經》經文。數百年的使用使得羊皮紙因指印而發黑。

10分鐘過去，陽光突然從天花板上的洞傾洩而下，滿室生光，也照亮《聖經》飽歷時風霜的羊皮紙。修士的聲音揚起，因無法抑制的狂熱而顫抖著。陽光持續了15分鐘，然後彷彿是已達成戲劇效果似地漸漸消失，教堂又恢復

平時的幽暗。

祈禱結束，修士臉上流露出因靈魂被上帝撫摸而得到平靜的表情。這群修士說，無論外面下多大的暴雨，不曾有一滴雨水從天花板的洞滴入室內。經由手電筒的導引，我們穿越迷宮般的小徑到達岩窟的深處。在那兒，岩壁上的每一個洞都躺著一具用破布包裹住的發白屍骨——這些是於此長眠的死去修士。這群為了聆聽上帝旨意而選擇與世隔絕的人，他們將來的命運也是如此。我不禁想知道，究竟上帝是以何種形式向他們顯靈呢？

貧窮、饑荒、部落戰爭……自創世紀以來，這片長年受苦之地幾乎沒有太多改變。這裡的現實是由暗無天日的生活累積、混合而成，唯有在祈禱中才能獲得喜悅。

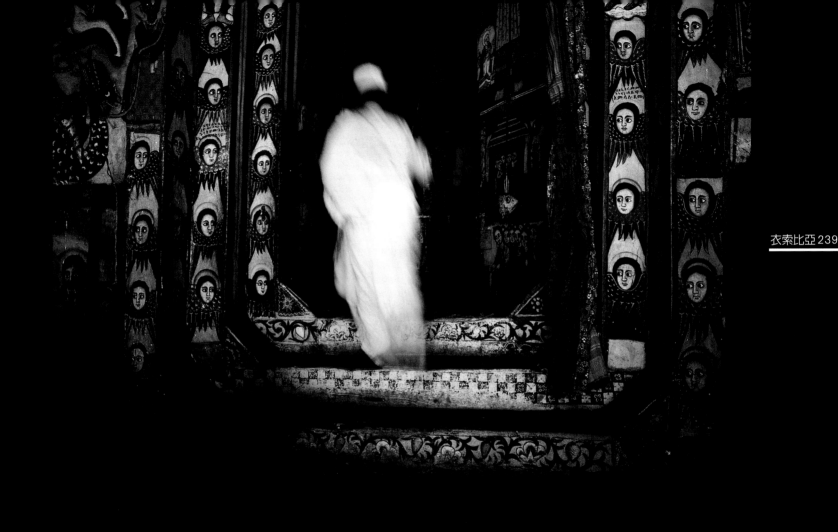

239　一位教士進入至聖之地（Maqdes），也就是教堂內奉祀 tabot 的地方。左右兩邊畫的是長有翅膀的天使。

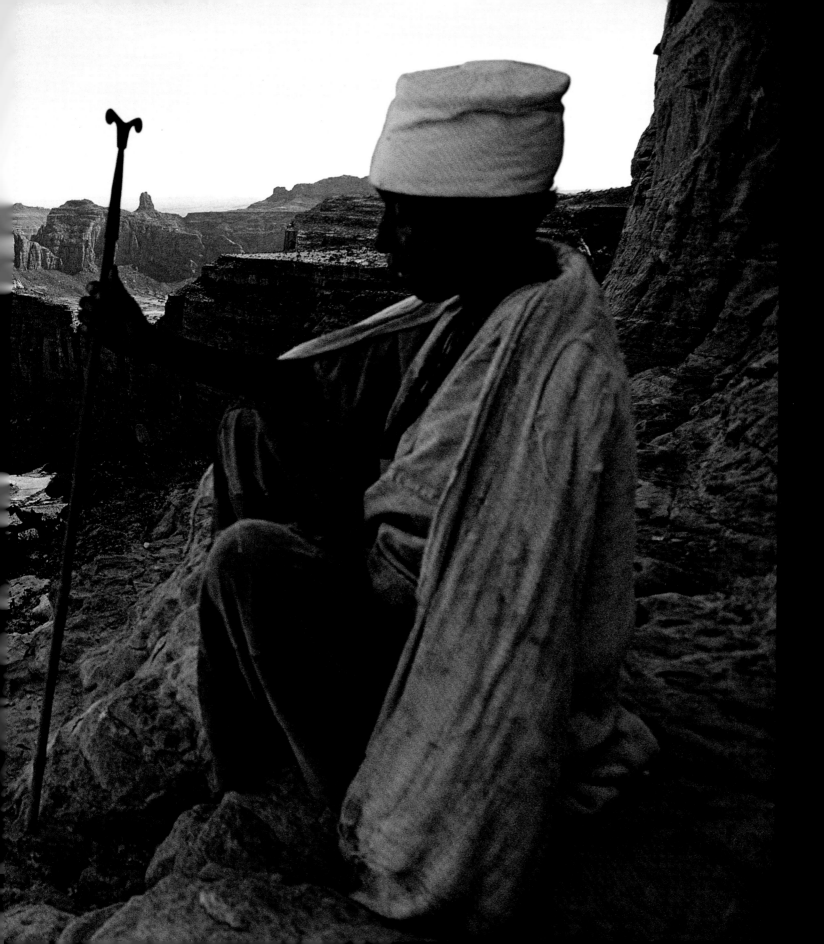

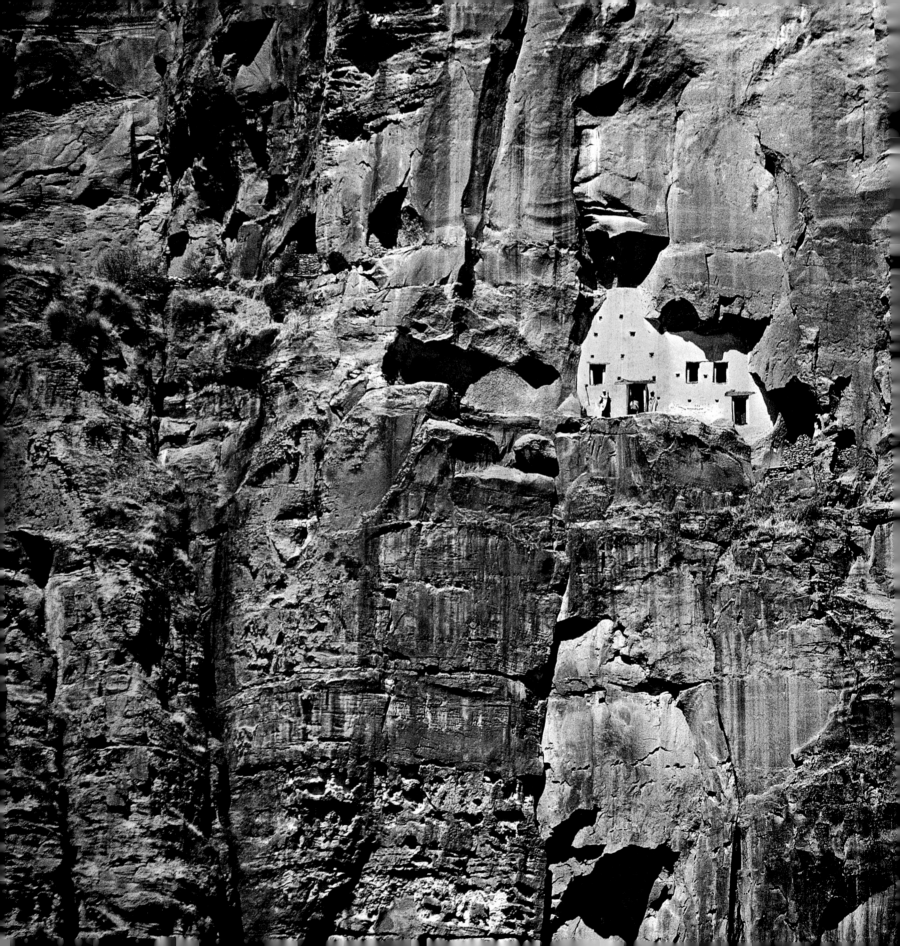

240-241　這位修女在30年前進入山間女修道院，從此再也沒有離開。舉目所及之地皆慘遭乾旱與內戰的蹂躪。

242-243　從提格雷省一處垂直峭壁鑿出的阿巴·猶哈尼斯（Abba Yohannes）教堂。通往教堂內部的地下通道位於左上方。

244-245 造訪德布雷達莫這間衣索比亞最古老的修道院之一的唯一方式,是用一條自言崖頂垂下的牛皮繩索,沿著15公尺高的峭壁爬上去。

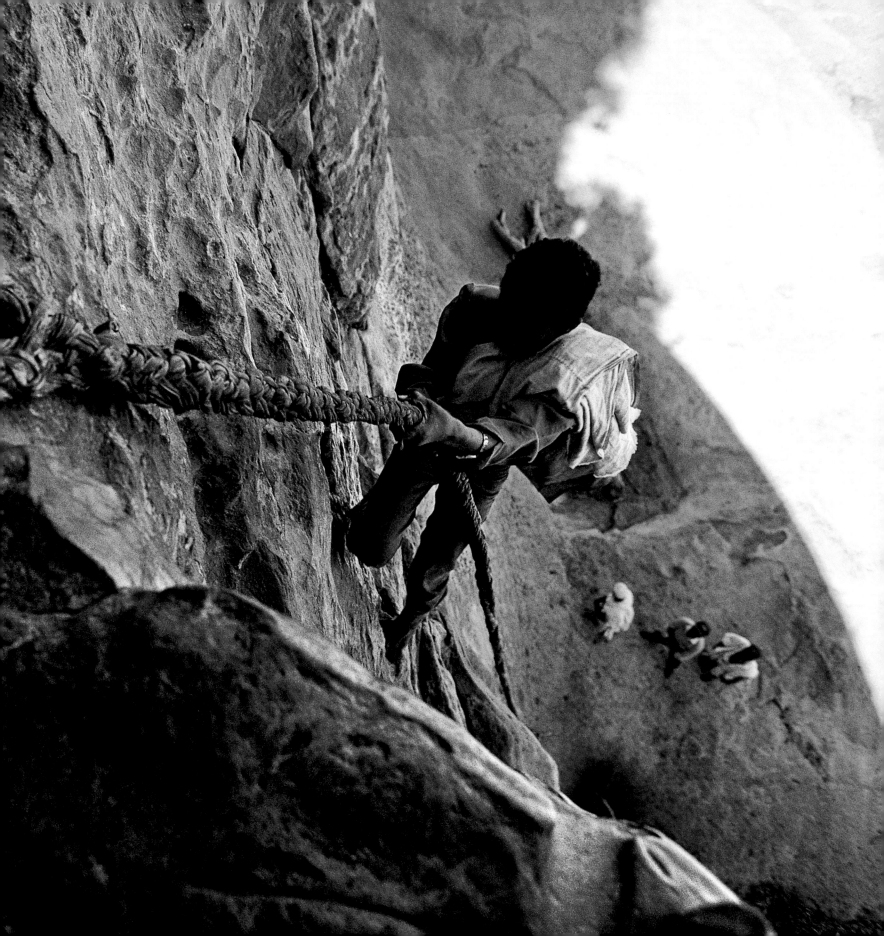

246-247　用玄武岩打造的教堂
鐘。大部分的古老山間教堂都有這
樣的鐘。鐘聲則因石頭的形狀而
異。

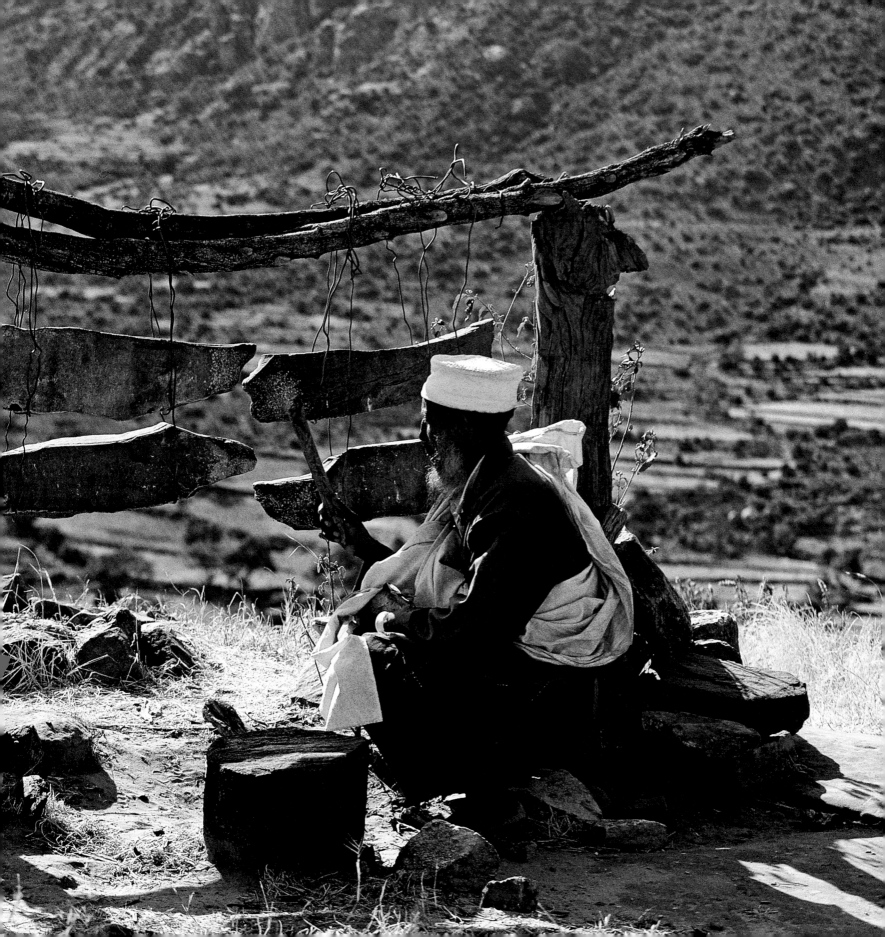

修士在風中聽見上帝的聲音

249 在衣索比亞北部的提格雷省，杳無人煙的山間，苦行修士透過刻苦修煉，以求聽清楚上帝的聲音。

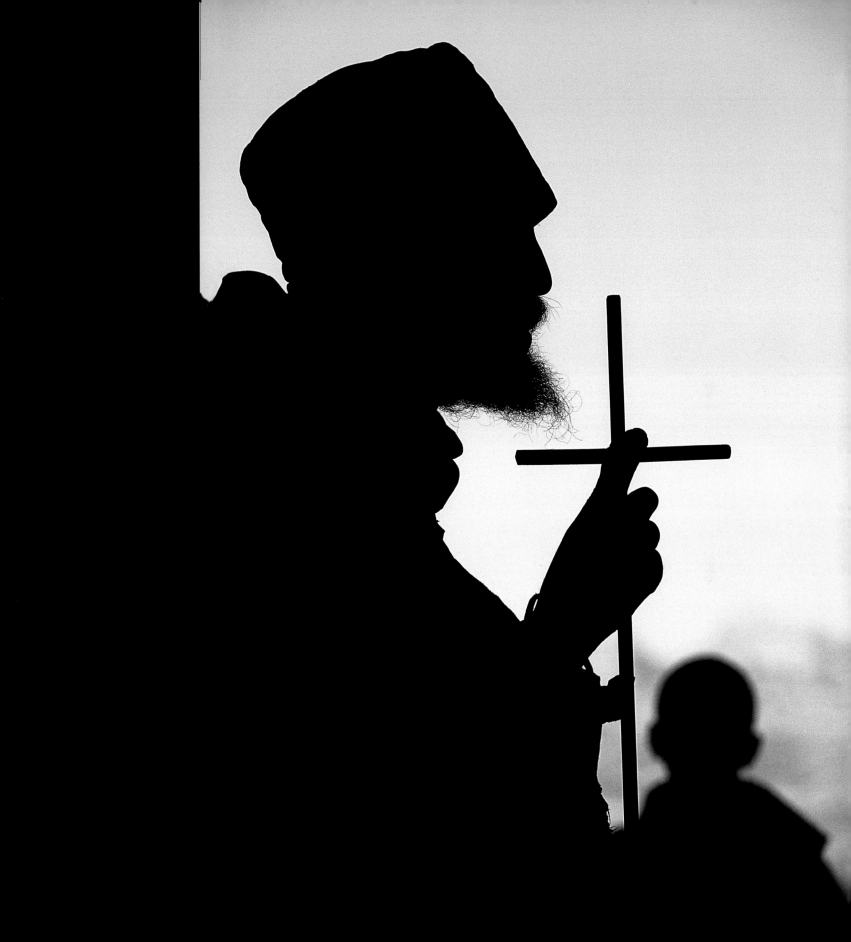

251 　岩床教堂阿布納‧艾隆修道院地處偏遠，位於拉里貝拉西南方 60 公里處，每天下午剛過 1 點，陽光會從天花板的洞射入，照亮幽暗的室內，時間僅有 15 分鐘。

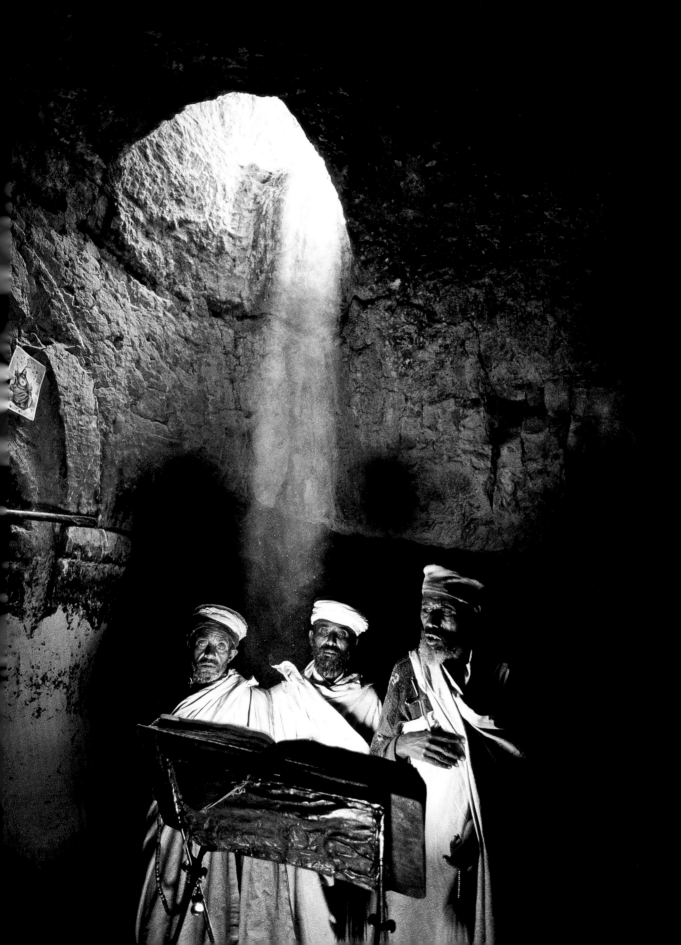

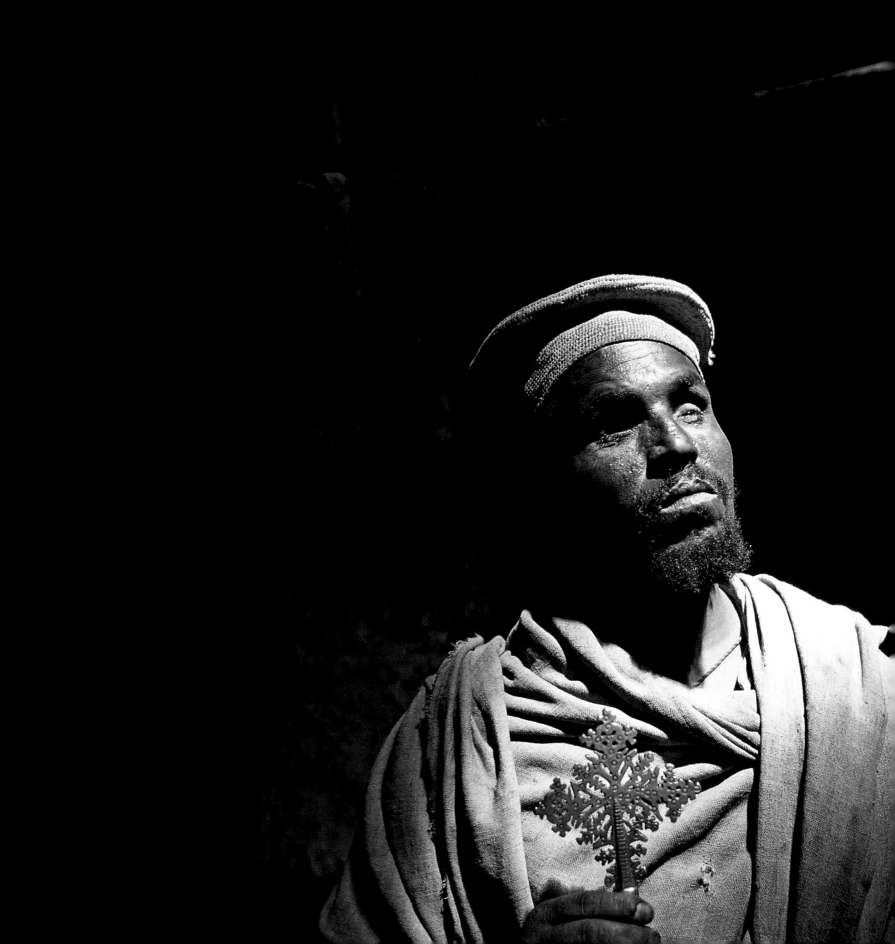

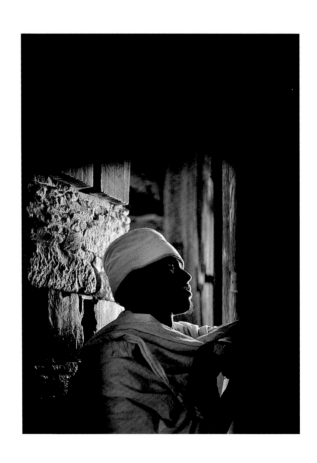

252-253　這名阿布納‧艾隆修道院(Debra Abuna Aron)的盲修士能夠隨心所欲地在黑暗的岩窟內移動。

253　一位修士於復活節前長達55日的「主要齋戒期」進行禁食與祈禱。

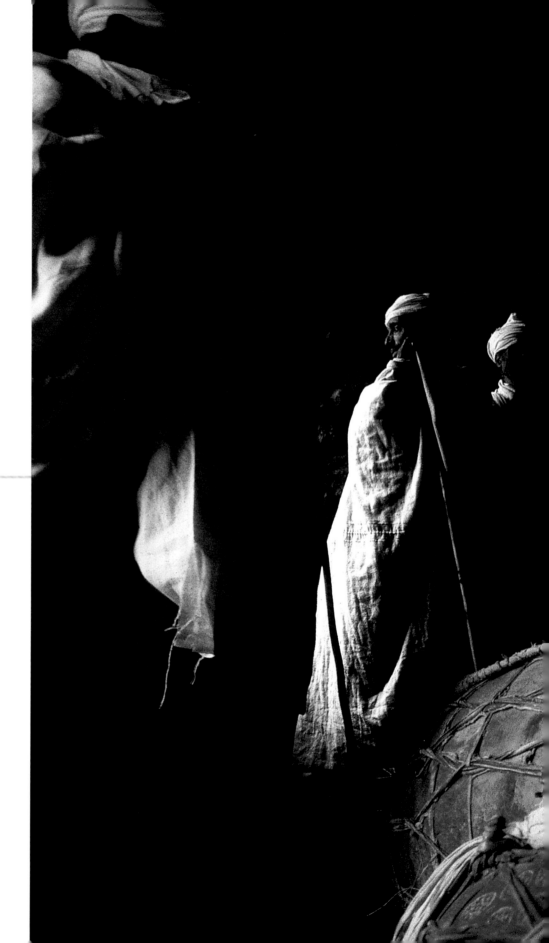

254-255　修士在拉里貝拉的教堂石窟
內吟詠慢板的讚美詩。

256　中世紀的畫扇，由超過30張的羊
皮紙組成，繪有聖母瑪利亞、十二門徒
和其他聖經人物。

257　阿布納耶瑪塔（Abuna Yemata）
是從100公尺高的峭壁鑿出的岩床教
堂，裡面有十二門徒和其他聖人的岩
畫。

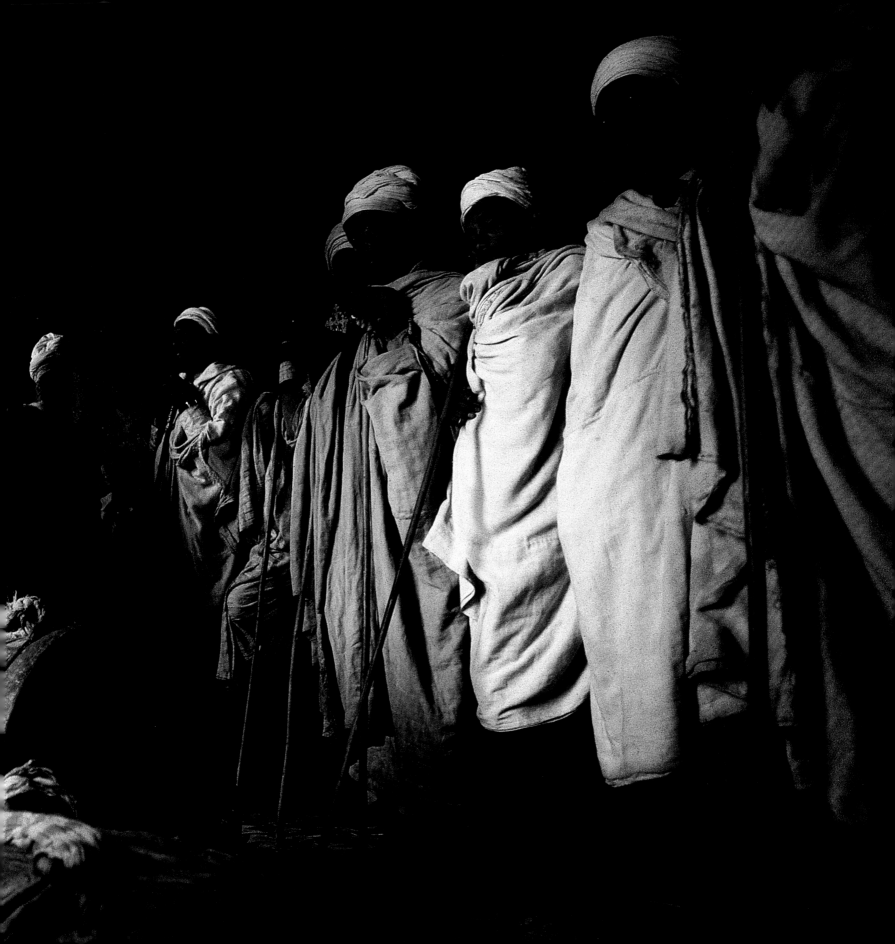

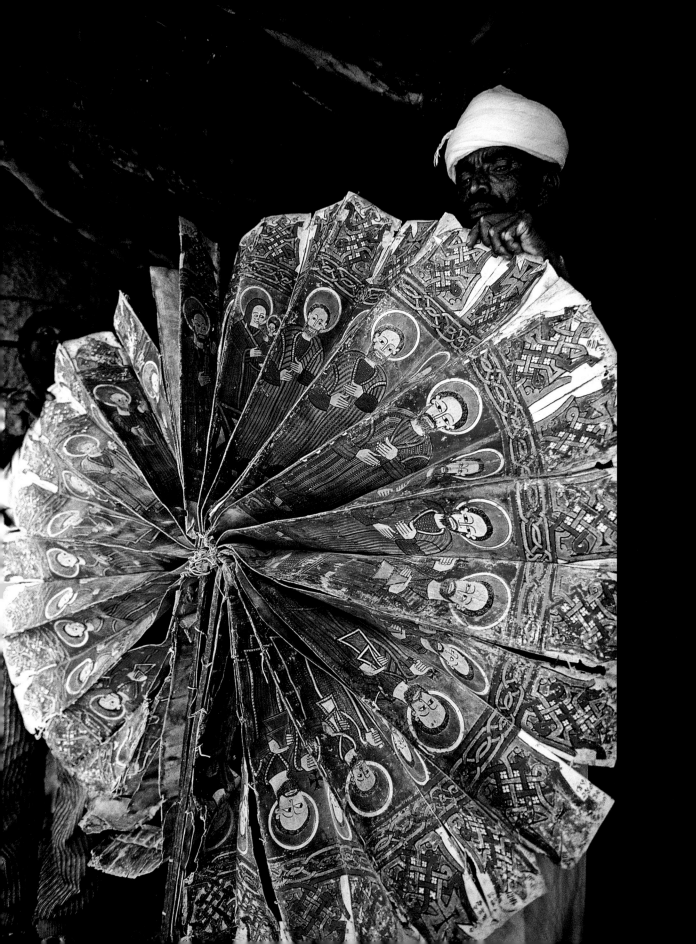

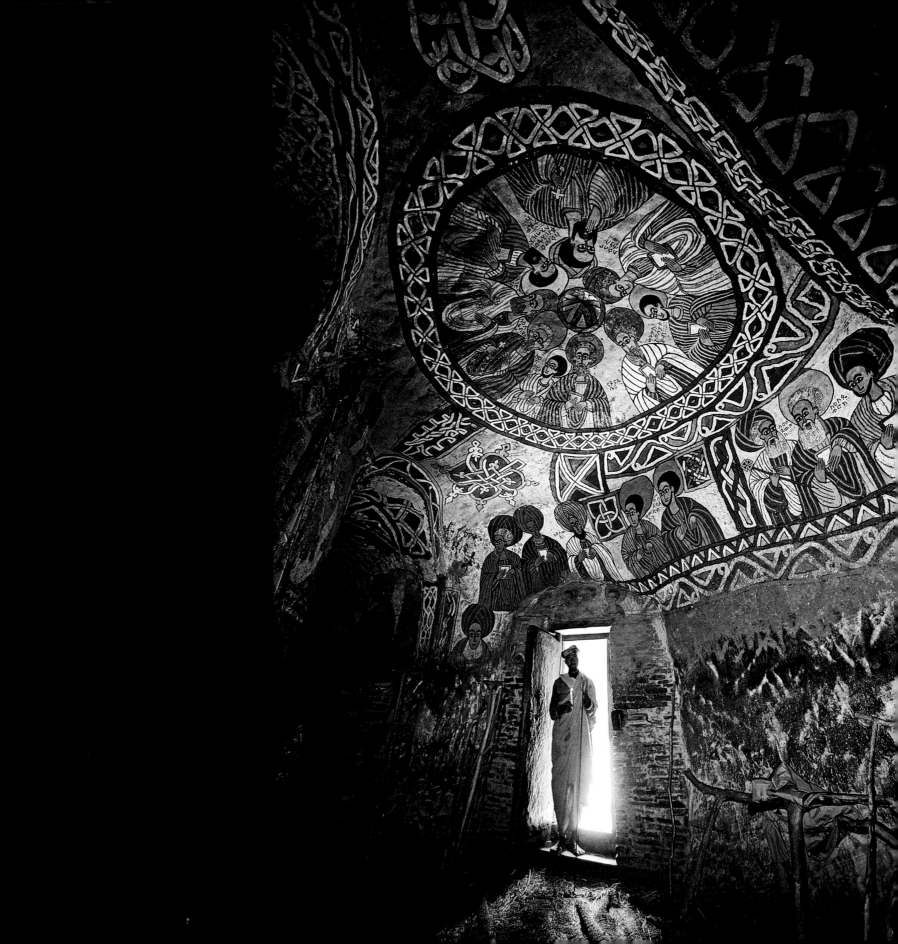

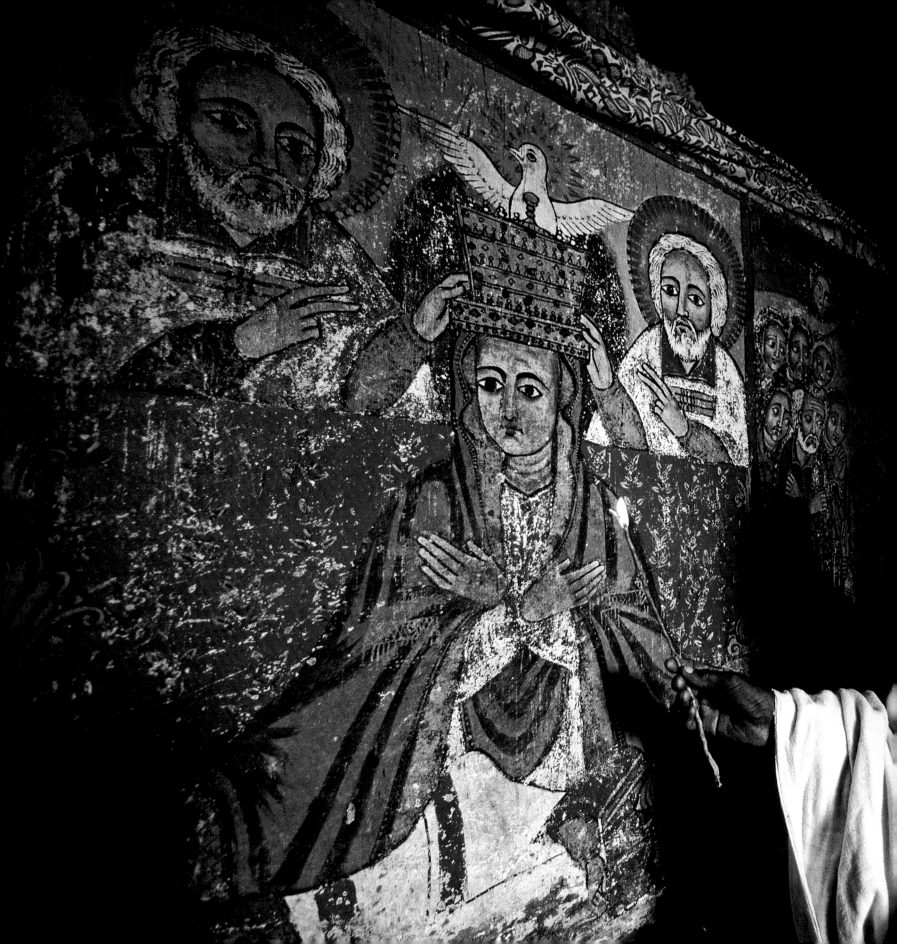

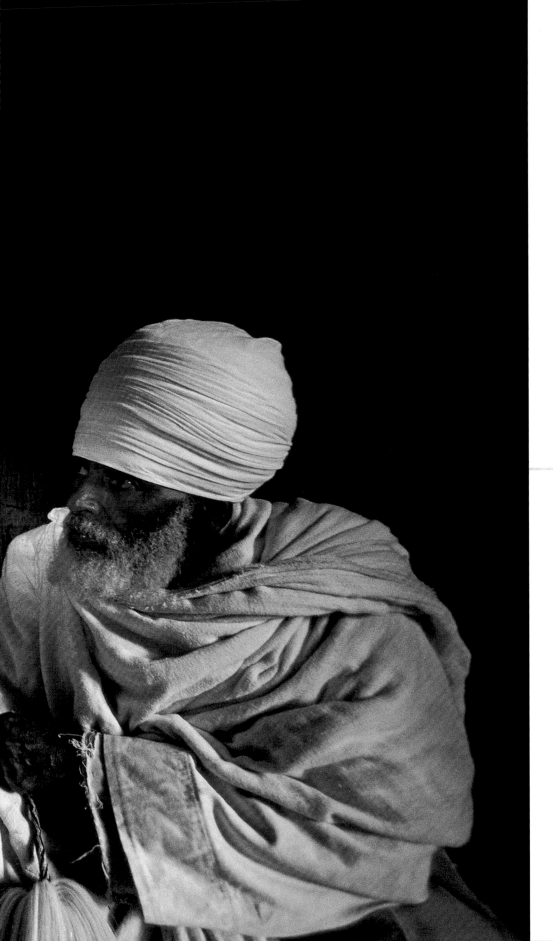

258-259　18世紀的畫作將三位一體中的
聖父與聖子描繪成一模一樣的老人，聖靈
則為鴿子。

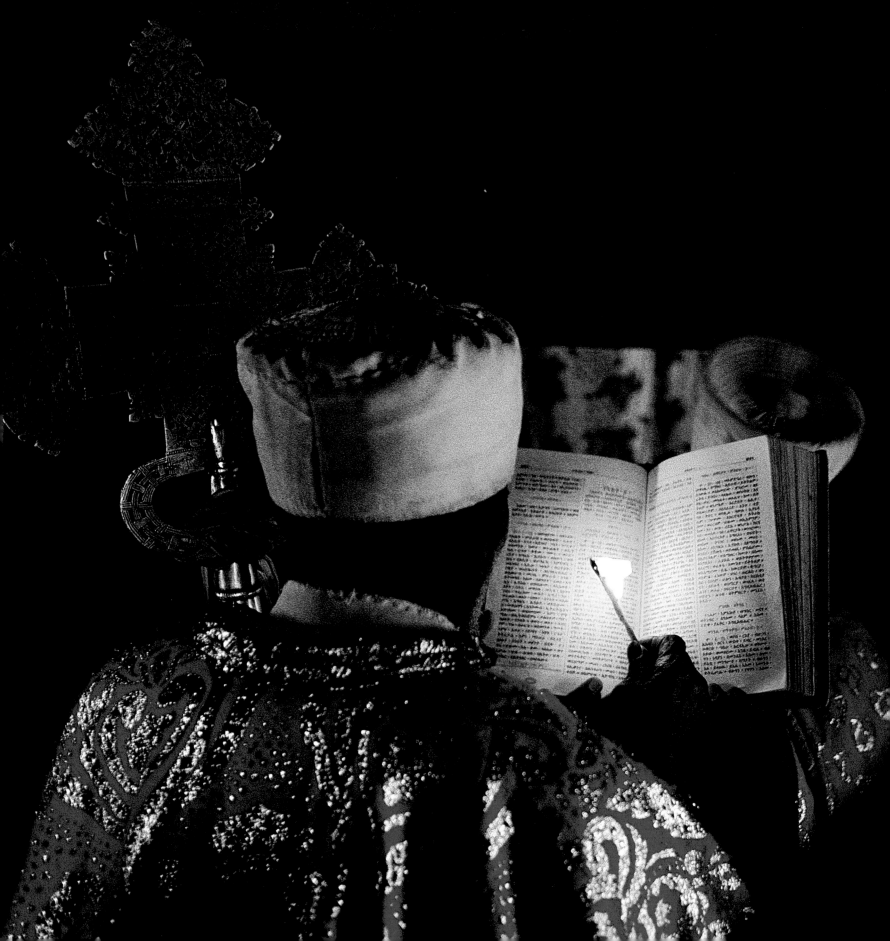

260-261　德布雷達莫修道院的修士於主要齋戒期祈禱。在復活節的前 55 日，修士每日僅吃一頓簡單的餐食，時間在下午 3 點鐘一過。

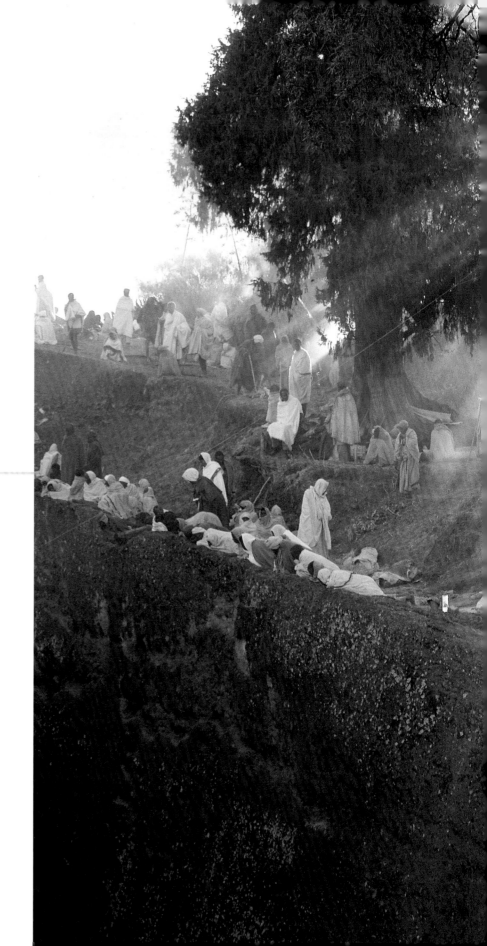

拉里貝拉
非洲的耶路撒冷

262-263　擁有11座岩床教堂的聖城拉里貝拉，每個地方的名字都是直接取自《聖經》，例如橄欖山、約旦河和骷髏地。

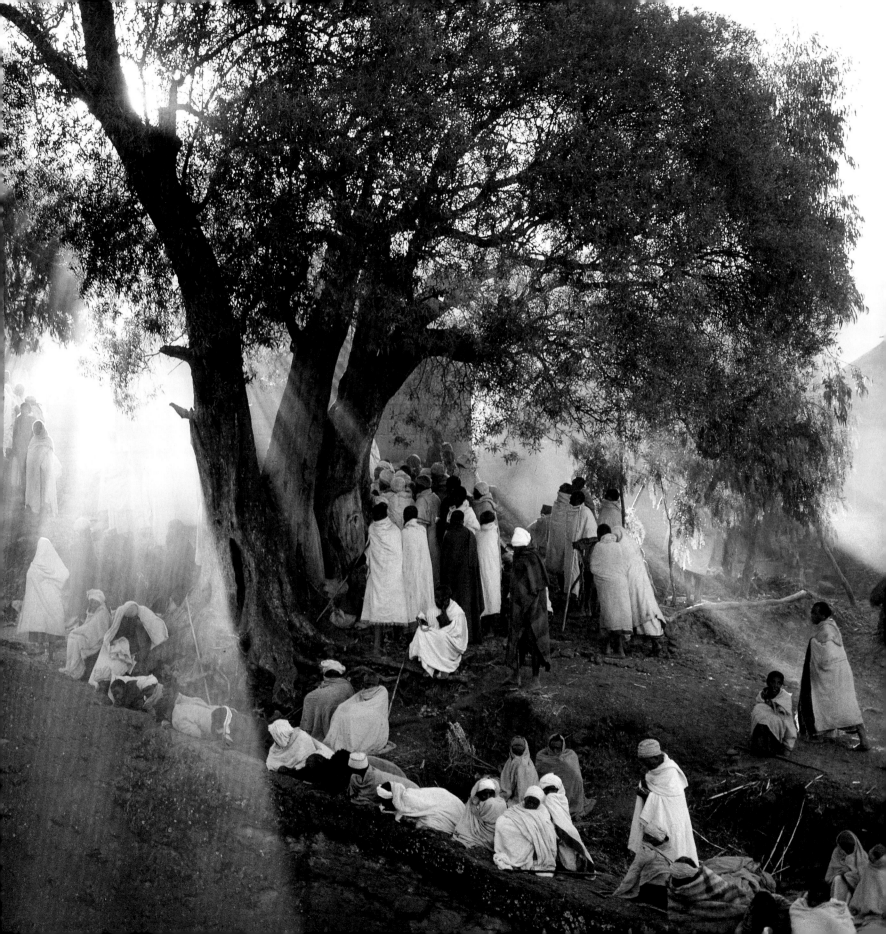

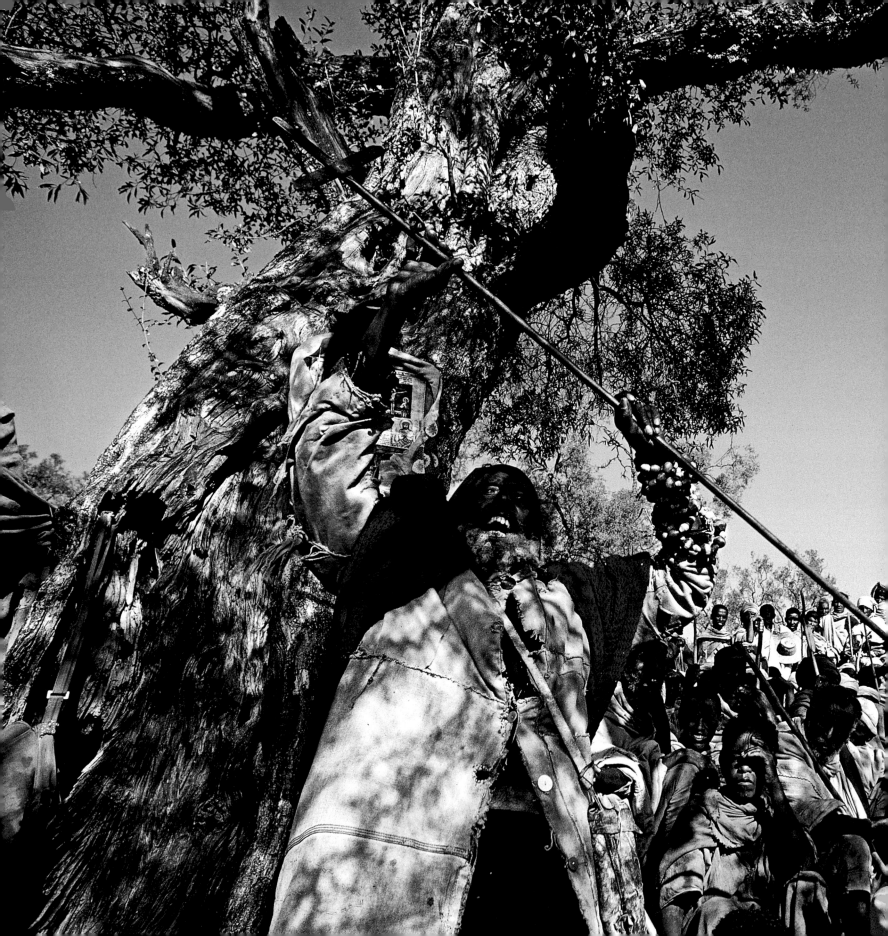

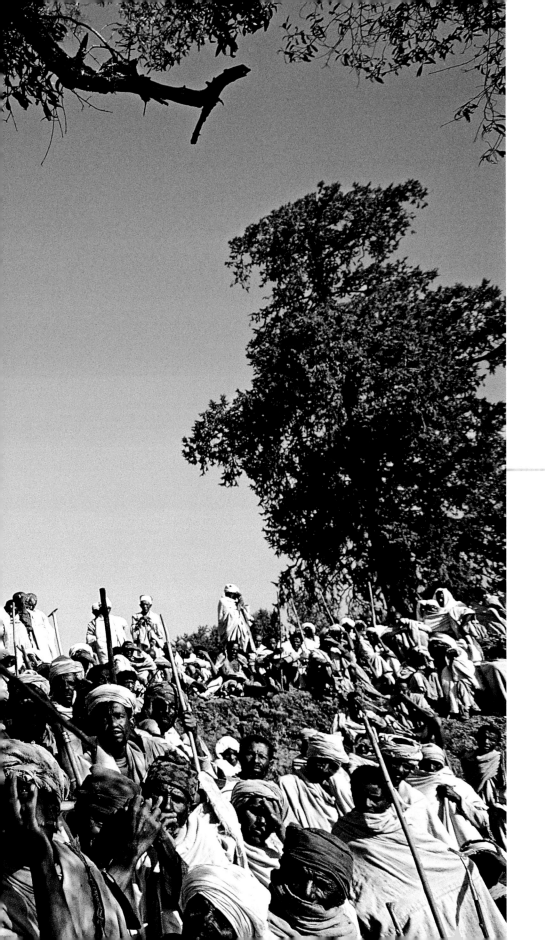

264-265　修士向耶誕節的朝聖群眾講道。每年此時，四處流浪的修士都會來到拉里貝拉，使進城的朝聖者數量大增。

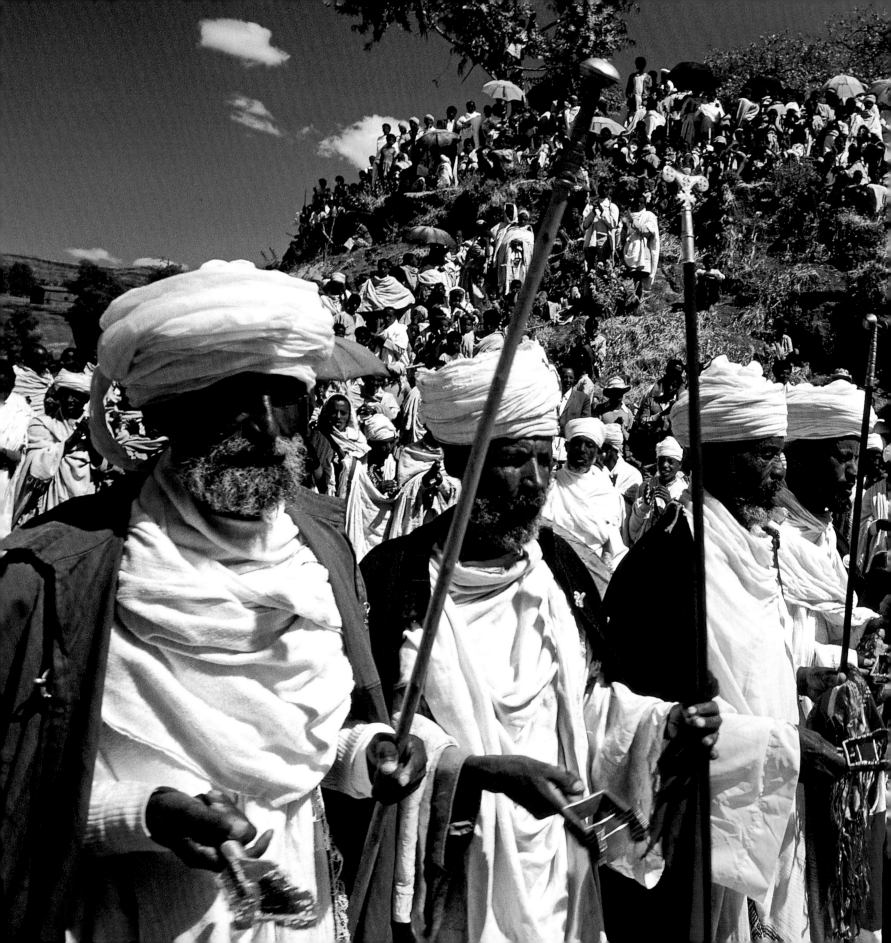

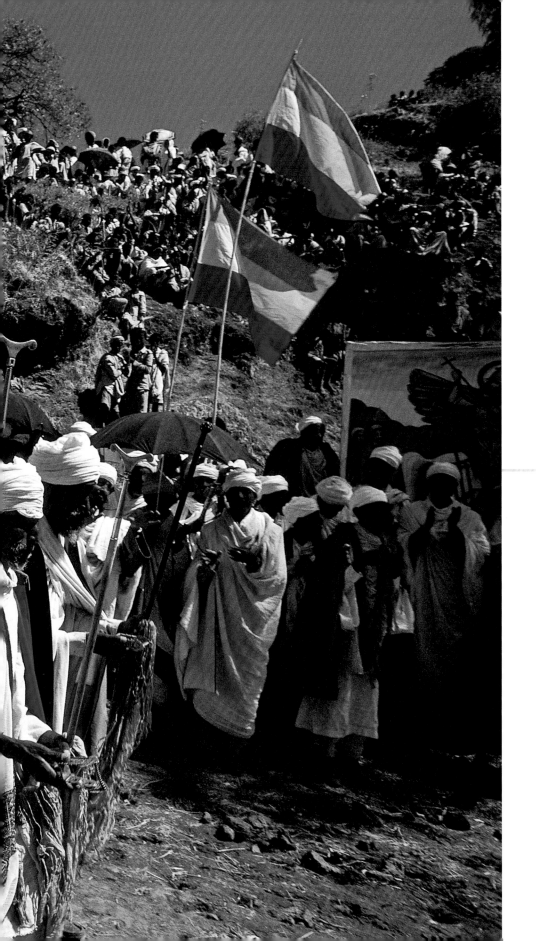

266-267　教士跳舞向tabot表達敬意，
一開始節奏緩慢，最終則在狂熱的鼓聲
中熱烈收場。

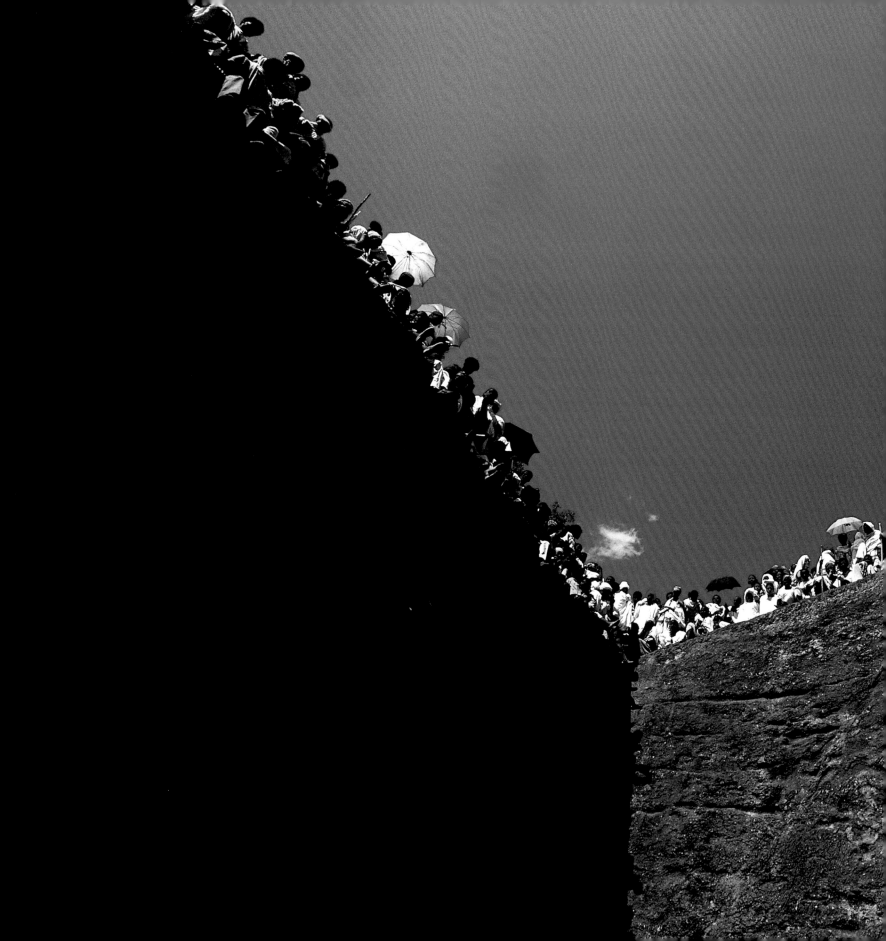

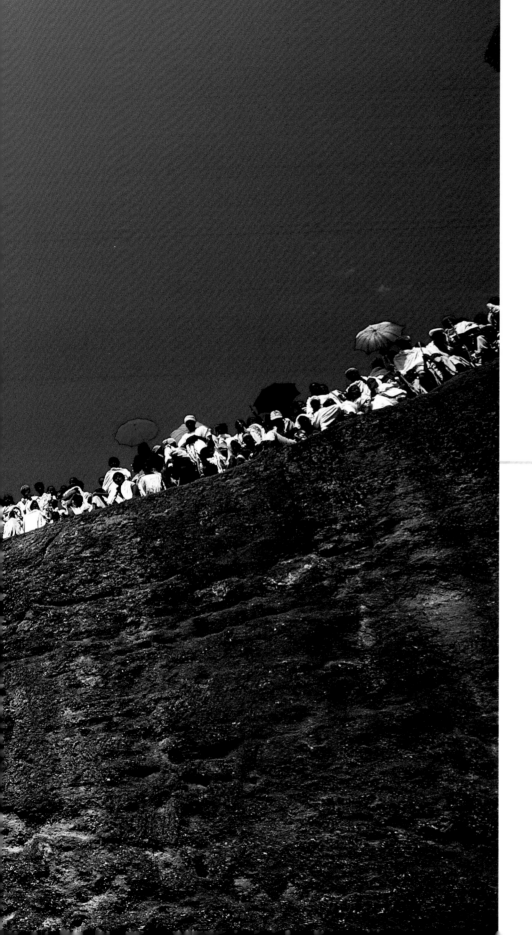

268-269　民眾聚集在拉里貝拉聖喬治
教堂的石牆周遭聆聽教士講道。

270-271　主顯節那天，阿迪斯阿貝巴
各教堂會將tabot運送到一個公共廣場，
晚上暫放於帳棚內，隔日便送回教堂。

272-273　包覆彩布的tabot從存放的
教堂搬出，由教士頂在頭上。除了得
到授權的教士，任何人不可以看或碰觸
tabot。

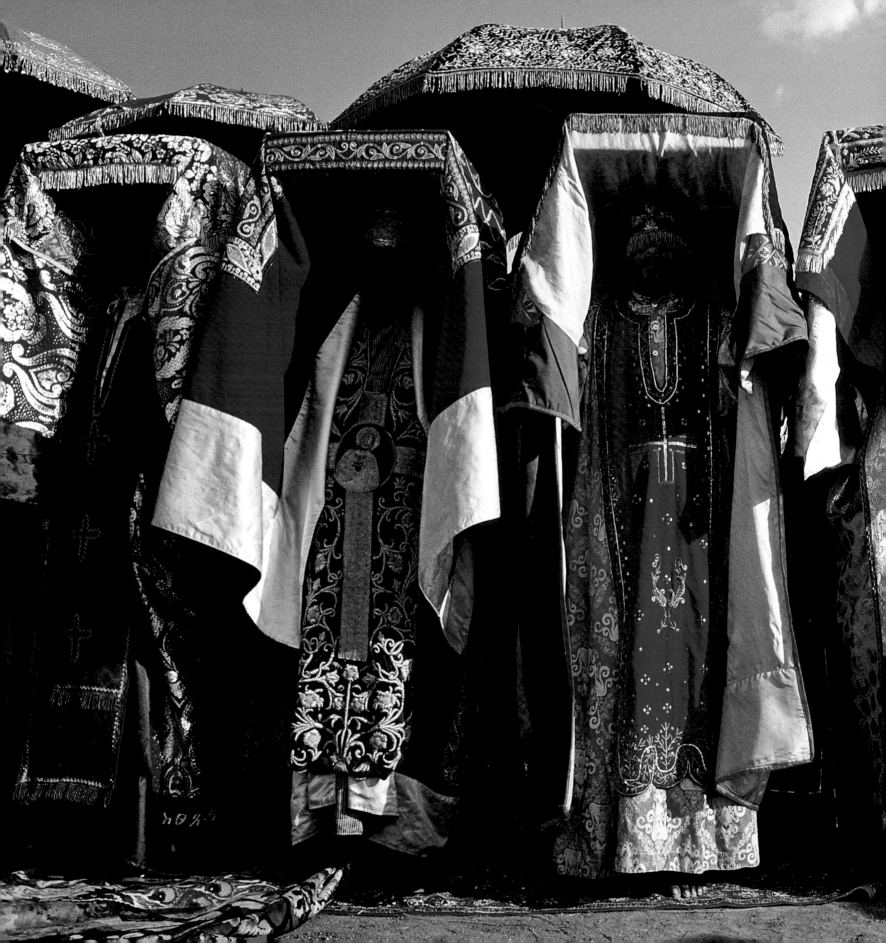

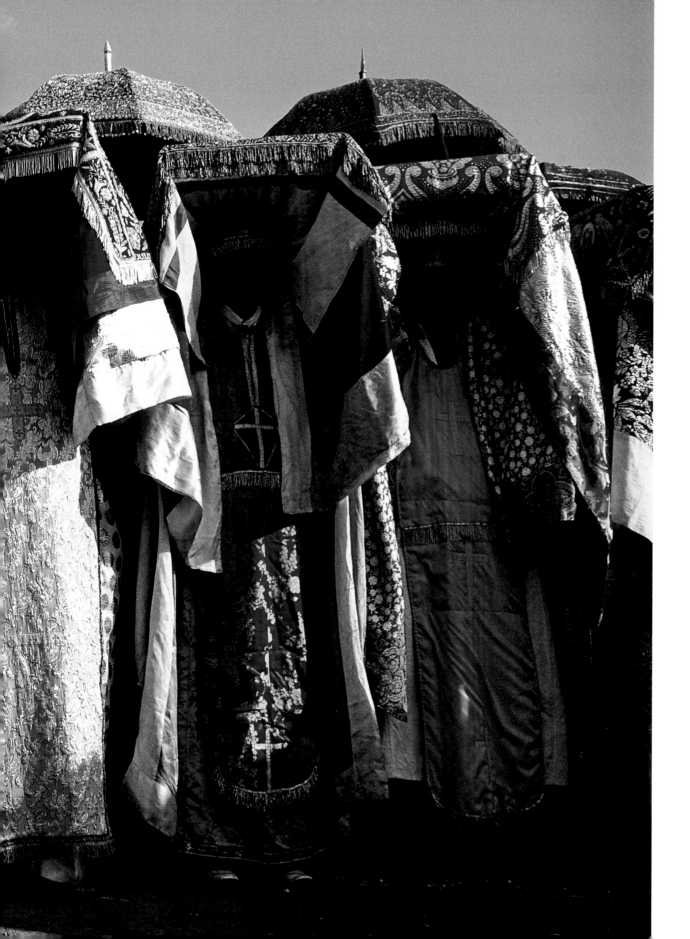

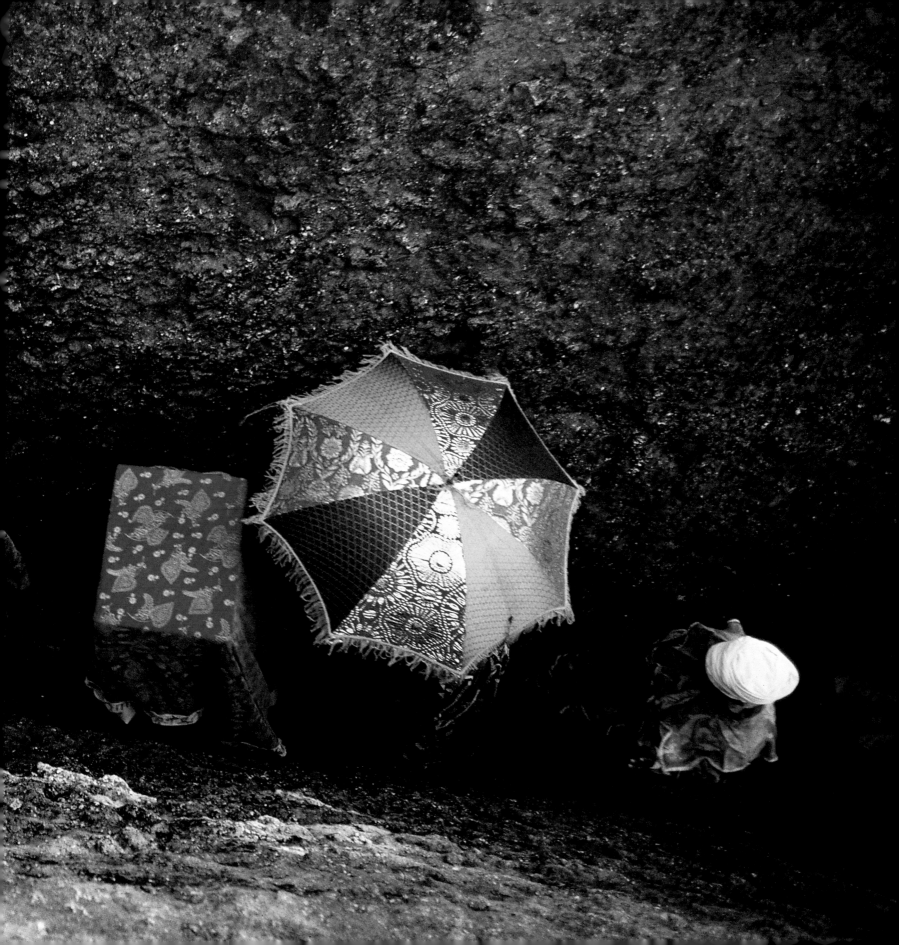

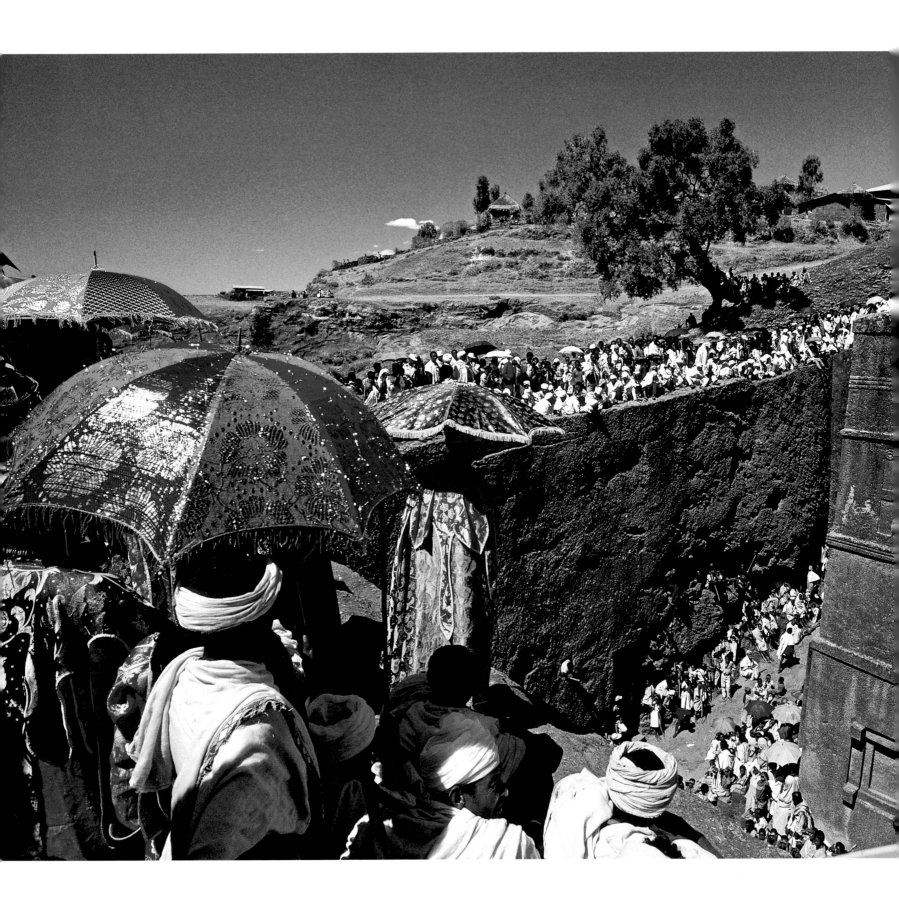

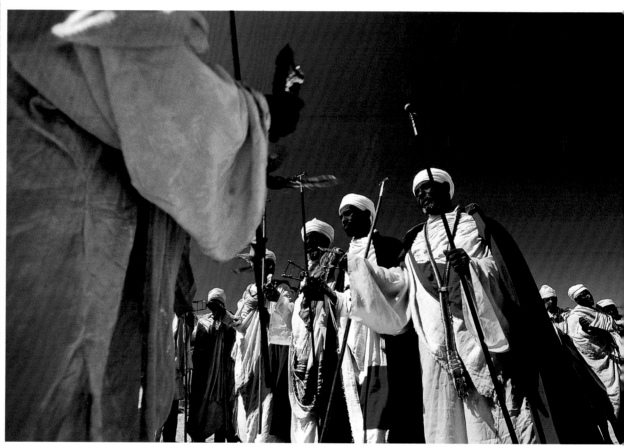

274-275及275　送tabot回聖喬治教堂的路上，教士跳舞致意，表情虔誠。該教堂由石壁鑿刻成十字架的形狀。

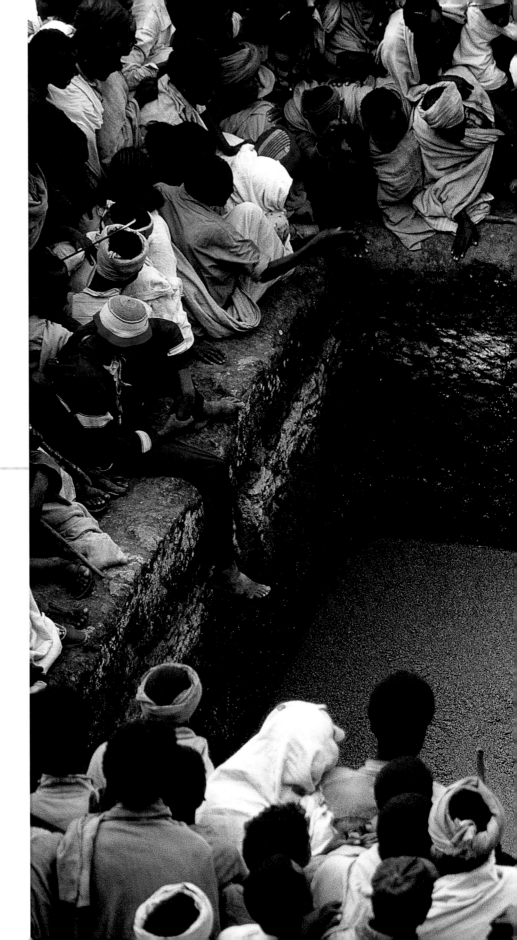

276-277　根據當地信仰，女性若在耶誕節前日在教堂庭院的水池裡沐浴，就能順利懷孕。抓著一根安全索，這名女子沉入了長滿綠藻的水中。

278　這名朝聖者於山區跋涉一週後，終於抵達拉里貝拉。夜晚他露宿野外。

279　這位女性朝聖者的額頭上有個十字架的刺青，她來自衣索比亞北部的農村。

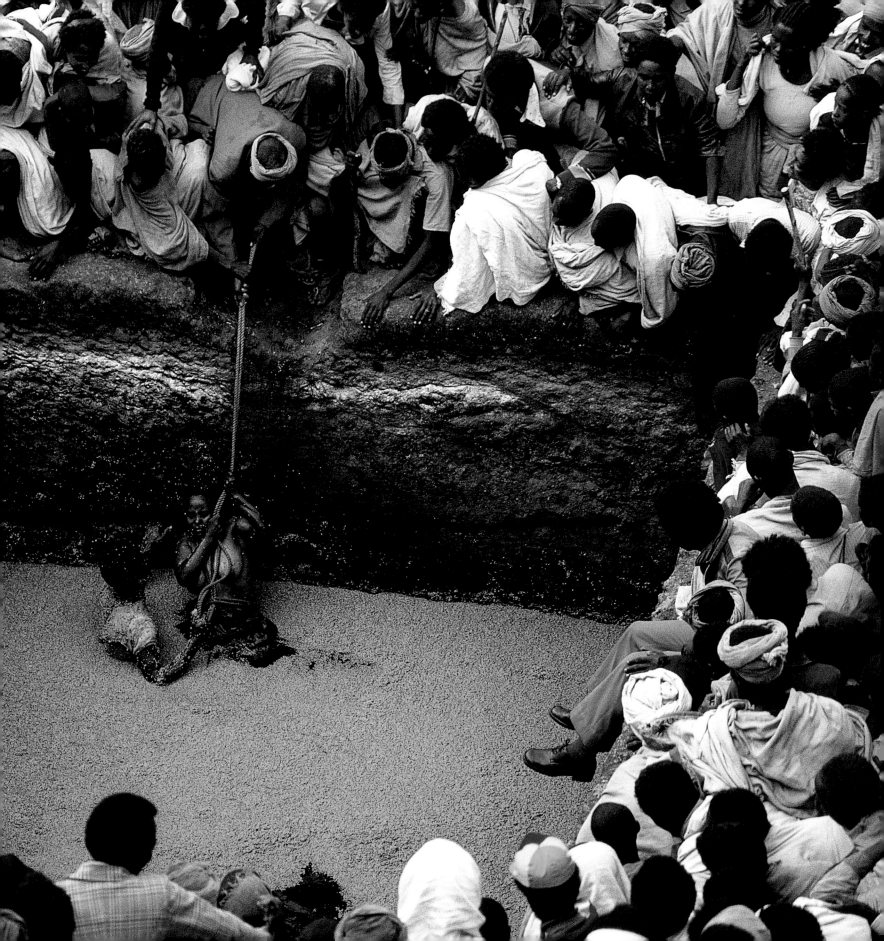

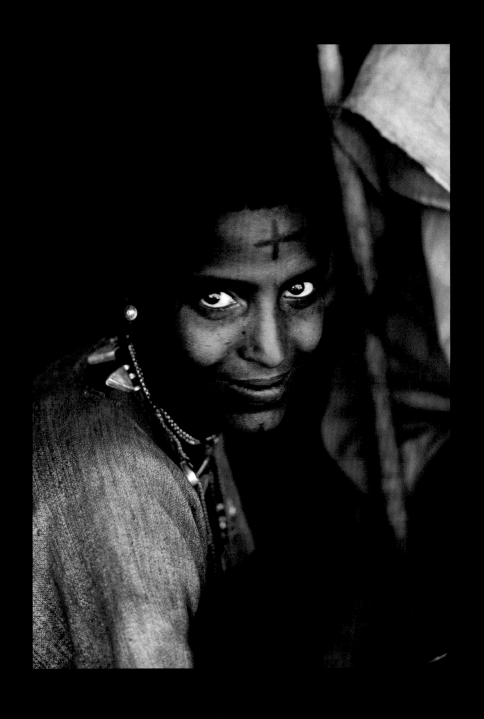

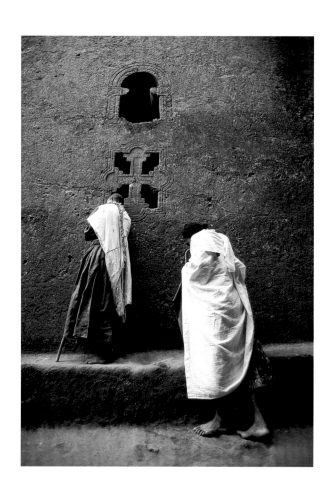

280　耶誕節的朝聖者緊貼著一座教堂的牆祈禱。牆上
開了類似窗子的洞，組成各種十字形的裝飾圖案。

280-281　俯伏在地祈禱的女人背後的石牆，據說是人
類的祖先亞當之墓。

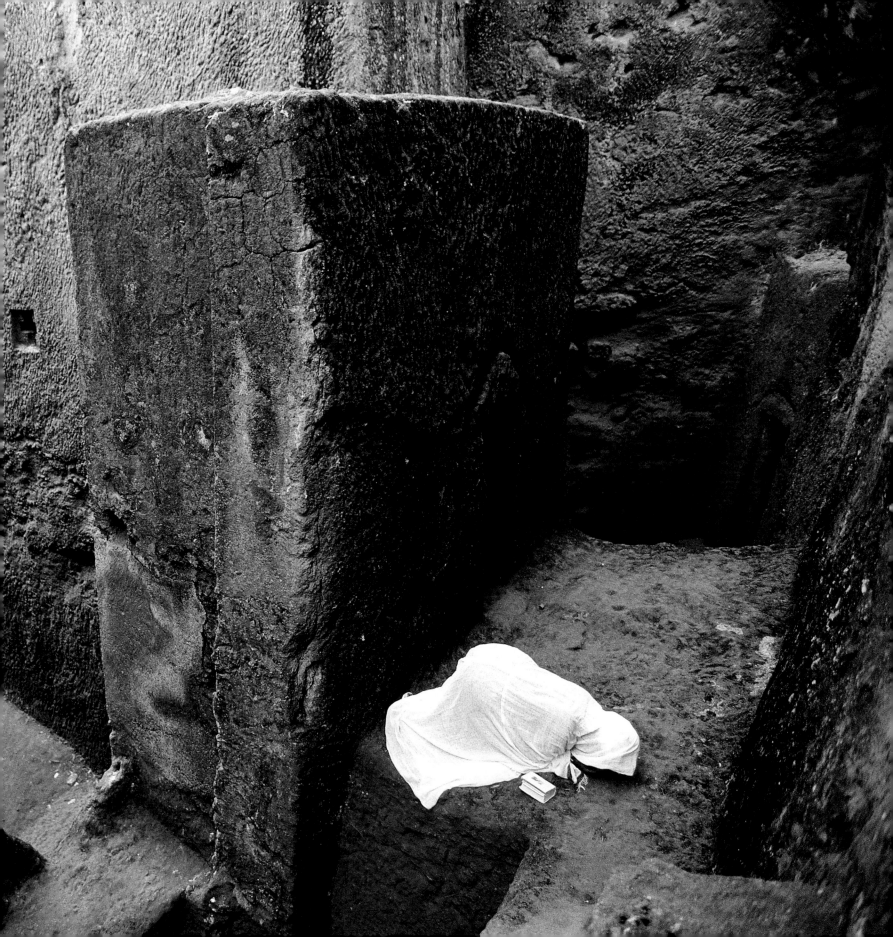

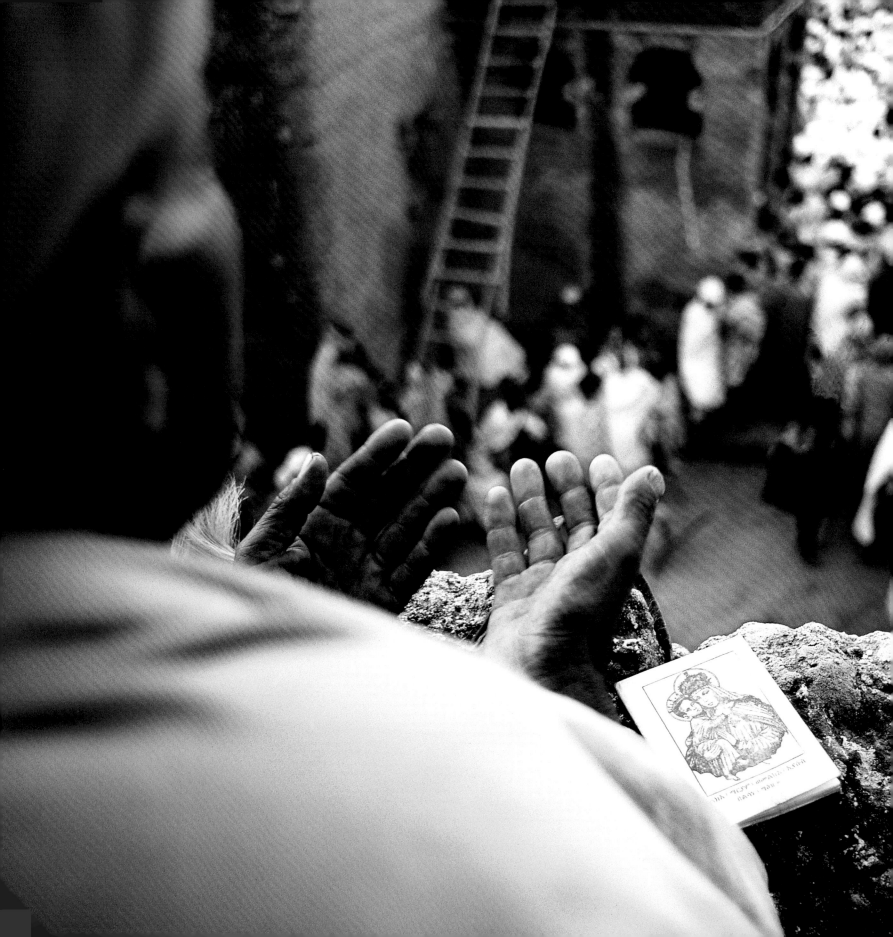

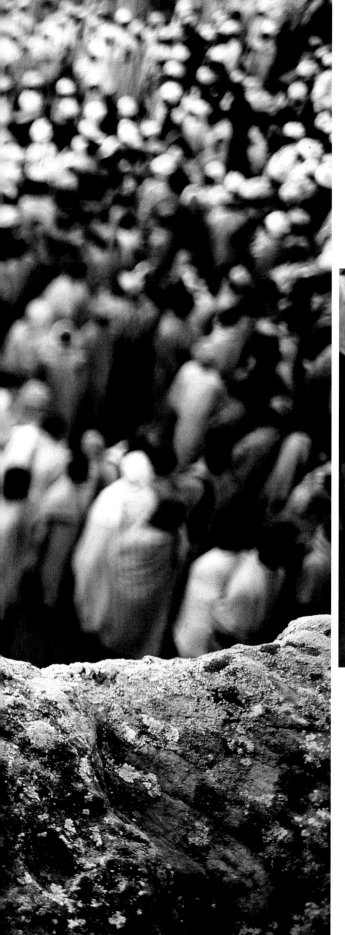

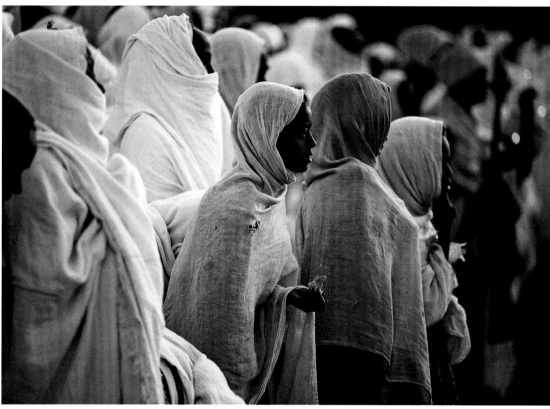

282-283及283　耶誕節的早晨，領受了教士的祝福後，朝聖者就離家啓程，沿路形成長長的隊伍。其中有些人住在靠近蘇丹邊境的村莊，路程需要兩週，露宿野外。

雨來得太遲

烏

雲籠罩著衣索比亞高原。雨季來了。三年來，人們飽受旱災折磨，苦苦等待一個甘霖將至的徵兆。如今雨終於來了，卻為時已晚。

饑荒像是地方性流行病肆虐著這片土地，山區農民咬牙苦撐，吃野草與樹皮充飢。一些住在主要道路附近的村民拆掉他們的茅屋，再把殘餘物堆放在路旁，充當燃料販售。聽說某處開設了一個救濟所，村民就背井離鄉湧入鎮上。衣著襤褸的難民隨處可見，散布不安與混亂。

對於一無所有的難民而言，每年此時刮起的衣索比亞特有暴風是一個詛咒，一場死亡之雨。難民成群躲在臨時搭建的小屋裡，根本擋不住冷冽的雨水。飢寒交迫的孩童一個個氣虛體弱，接連感染了傳染病倒下。

活活餓死的人據說高達百萬，其中大多數為孩童。

他們就像季節交替之際死去的昆蟲。僥倖存活的人也沒有力氣表達絕望，他們已因不堪長期飢餓而精疲力盡。當我透過觀景窗看著他們的臉，我又一次領悟到生命是何其脆弱。

287　飢餓、筋疲力盡、飽受生活摧折，人們虛弱到沒有力氣趕走身邊的蒼蠅。

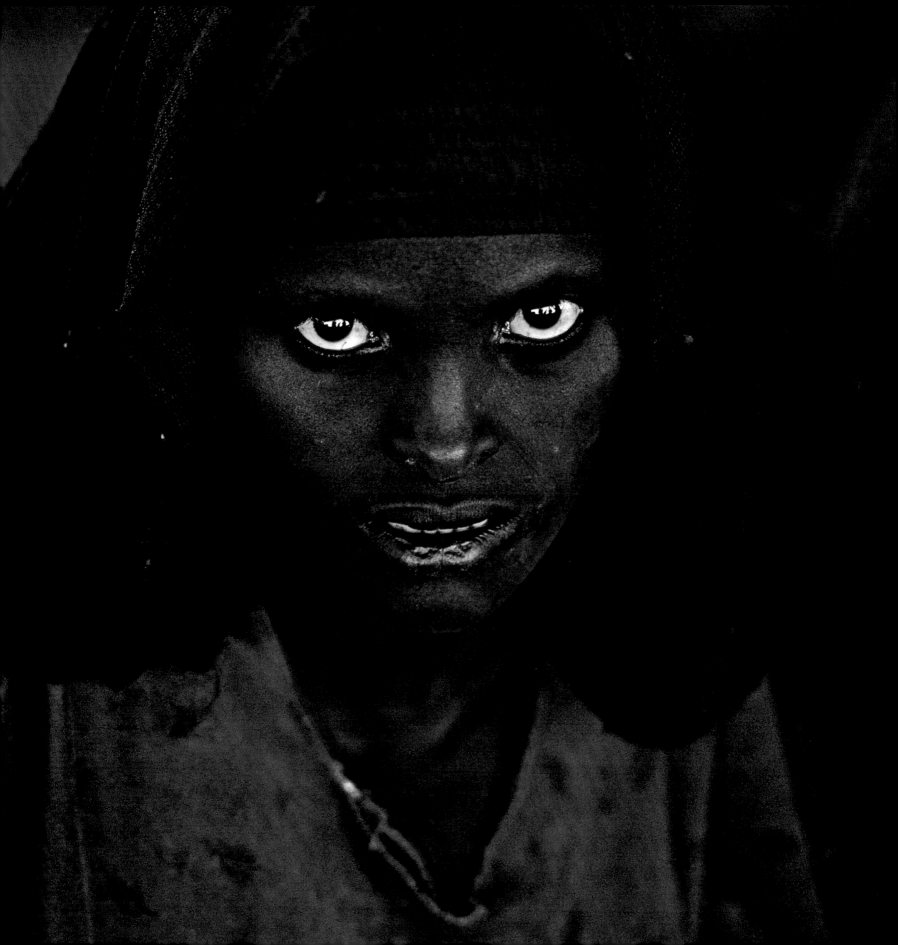

288-289　少女無助地看著她生病的母親。早夭的
孩童很多，而父母雙亡淪落為孤兒的孩童更多。

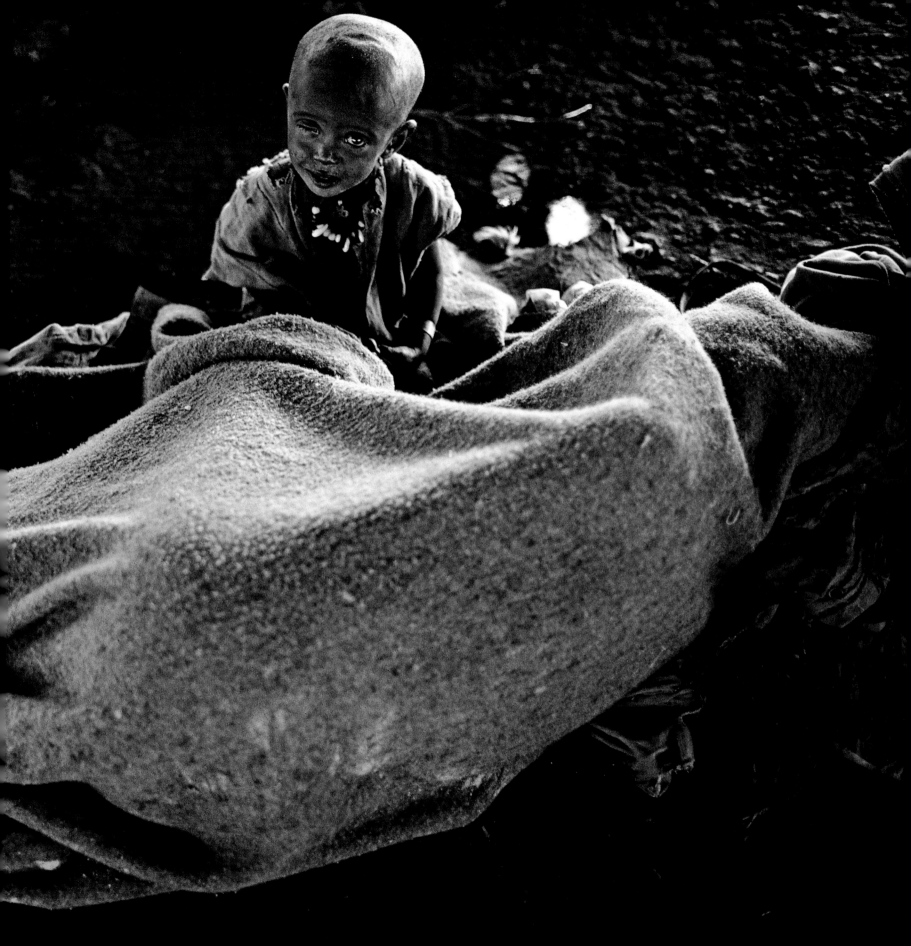

291　一對母女頂著正午的烈日，加入等待醫療救護的隊伍。

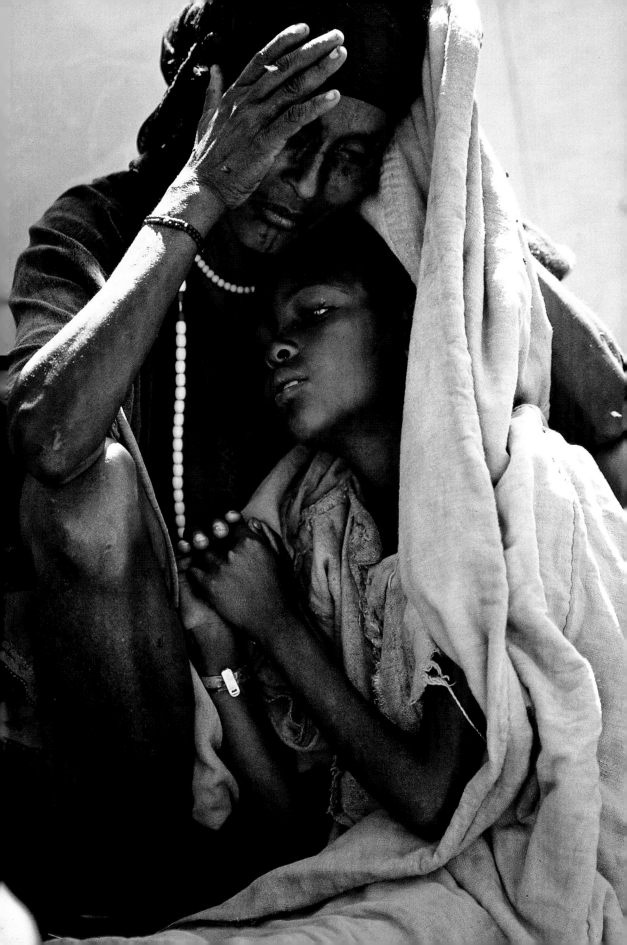

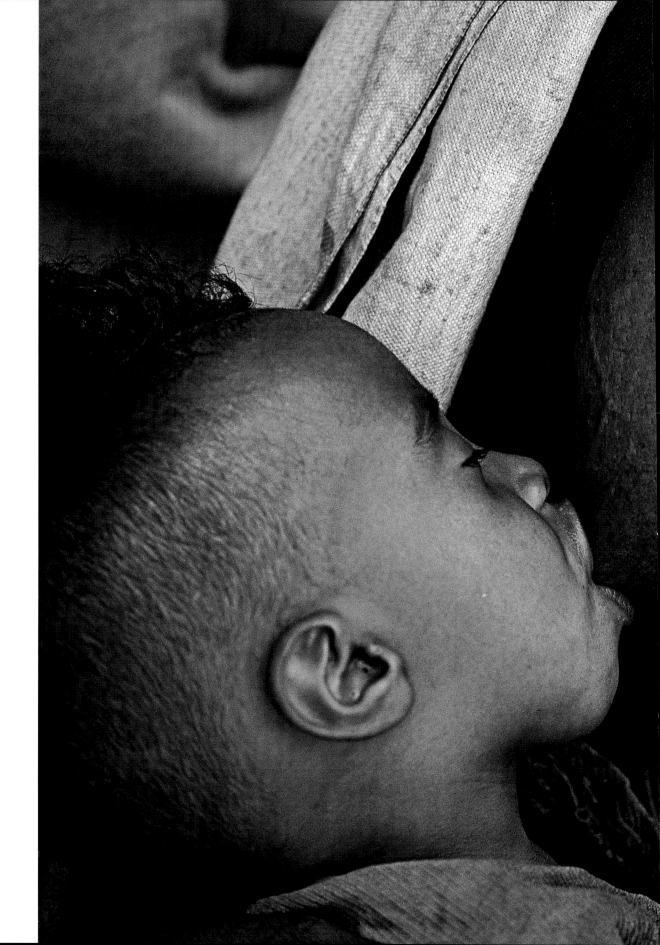

292-293　一位母親帶著
她的雙胞胎等待食物配
給。食物短缺至今仍是衣
索比亞的一大難題，只要
天旱不雨，便面臨饑荒的
威脅。

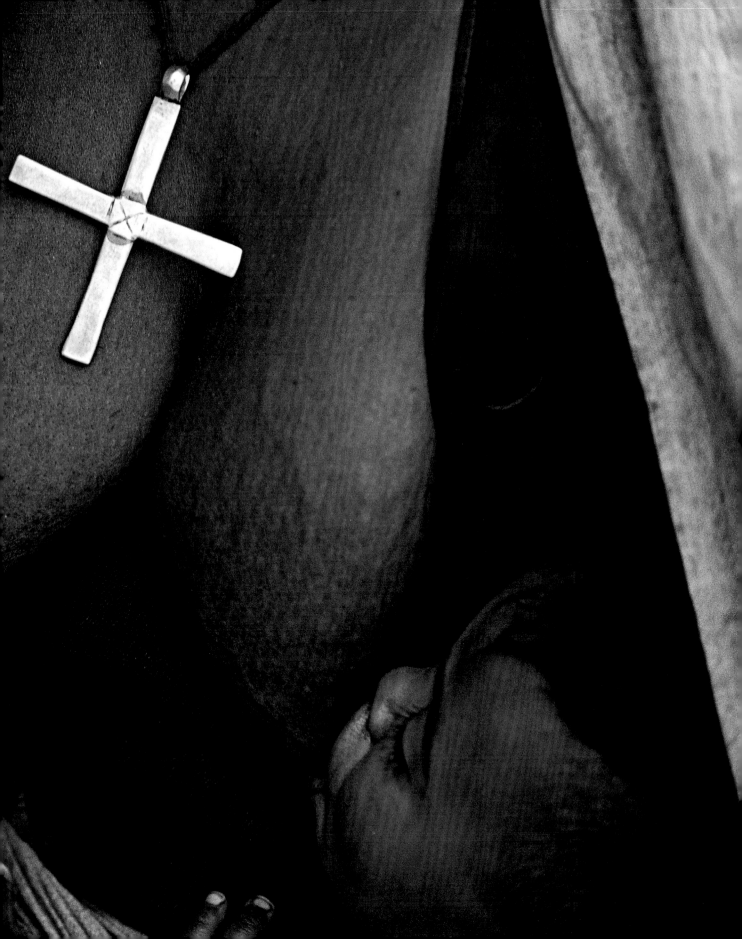

伊斯蘭最神聖的城市

麥加與麥地那

伊斯蘭世界的支柱

麥加與麥地那

伊斯蘭世界的支柱

最讓我意想不到的事發生了。我一生四處旅行，任由好奇心馳騁，已看過這世界許多地方，但麥加這座伊斯蘭聖城似乎是不可逾越的雷池。

直到1994年10月，我收到一個做夢都沒想到的邀請，而且是來自一個素昧平生的沙烏地阿拉伯人。

公元610年，神向麥加商人穆罕默德顯靈，世人熟知的伊斯蘭教於焉誕生。在穆罕默德的指示下，非信徒永不得進入麥加和麥地那這兩座伊斯蘭最神聖的城市，久而久之自然引起異教徒的強烈好奇，但多半無法得到滿足。有些異教徒改信伊斯蘭教，有些只是假裝信教，冒著生命危險就為了一窺聖城。數百年來，他們的行跡留下了寶貴的紀錄。

我從撒哈拉沙漠出發，從東非旅行至中亞，穿越一大片信奉伊斯蘭教的地區，但伊斯蘭世界的中心——麥加和麥地那——則不在我所能拍攝的範圍內。

連絡我的阿拉伯人當時正預備開出版社，起初他感興趣的是麥地那，而非麥加。他計畫出版一本關於麥地那的攝影書，希望由我掌鏡。他看過我之前在歐洲出版的攝影集，認為我可以勝任愉快。但問題是，身為異教徒的我要如何進入聖城呢？他叫我不用擔心，他已從官方取得非正式的默許，只有清真寺的內部我不得進入。

我心中暗想：如果麥地那可以，麥加有何不可？有可能成功嗎？如果成功了，這將是美夢成真——我終於有機會拍攝麥加朝覲！但為了達成目的，我得改信伊斯蘭教。

我曾四處遊歷穆斯林世界，因此很熟悉伊斯蘭教的世界觀。我並不排斥嚴格的一神信仰。儘管心中仍有疑惑，但我還是去了東京世田谷區的伊斯蘭中心，遵照各種儀式，包括以阿拉伯語宣認信仰：「除了阿拉別無真神；穆罕默德為真神的先知。」

完成儀式後，1995年1月我前往沙烏地阿拉伯。吉達（Jeddah）為伊斯蘭信徒前往聖城麥加朝覲的主要入口，驕傲地展示因石油收入累積的財富。波斯灣戰爭結束四年後，生活復歸平靜，但戰爭的陰影仍留在人們心中。

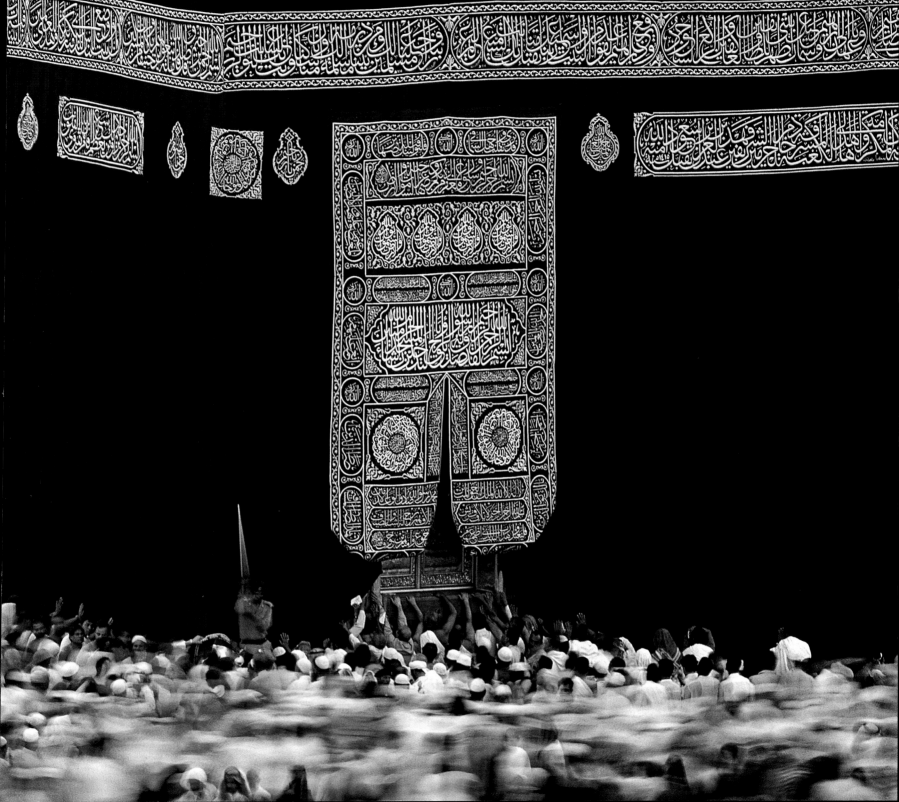

「不就是美國把海珊扶植為無人能控制的獨裁者的嗎？就為了利用他來牽制伊朗。」這是在沙烏地阿拉伯普遍可聞的觀點，人們認為波斯灣戰爭給了美國永久駐軍此地的機會，目的在控制阿拉伯半島的原油。阿拉伯人民對美國的仇恨將在六年後的九一一事件爆發。

在我超過40年的攝影師生涯，有一幕在我腦海留下揮之不去的印象：百萬人在權能之夜（Laylat al-Qadr）同聲祈禱。這是在1995年的齋月，我當時站在麥加大清真寺上高96公尺的尖塔上，看著人們以卡巴天房（Kaaba）為中心圍成一圈又一圈，當神學導師穆拉（mullah）大喊「真神是偉大的」，眾人同時伏地之際，我卻還站著，想到自己膽敢僭越惟神獨有的據高點，不禁因恐懼而顫抖。

帶領我上尖塔頂端的守衛離開，留下我獨自一人。我凝視祈禱的眾人，穆拉的聲音，似乎受到某種超自然力量的驅使，宏亮地迴盪在夜空中。可以確定的是，眼前這一幕代表人類靈魂旅程的高潮，自人類出現以來，從來沒有比這更完全、更絕對的順服於神。

權能之夜是紀念穆罕默德於麥加城外的希拉山上的洞窟裡默想時，初次接受天啟的夜晚，自此穆罕默德從一名商人變成神的先知。穆罕默德當時40歲，那天則是公元610年，齋月的第27日。

在權能之夜進入神聖的清真寺內敬拜一次，據說可抵1000個月的祈禱。因此每逢這個晚上，朝觀者會從世界各地來到麥加。他們進入大清真寺後，首先進行tawaf儀式，也就是從天房東南角的黑石開始，逆時鐘繞行七圈，此為信徒必須遵守的儀式。(佛教徒的行進恰巧則為順時鐘)。

相傳天房是宇宙的中心，位於連接人間與天堂的軸線上。以黑布覆蓋的天房，某種意義上而言，是一個黑洞。它在伊斯蘭世界所扮演的角色獨一無二且無可取代。每天有12億的穆斯林朝著天房的方向朝拜，無論他們身在何處。如果在亞洲，就朝西方；如果在非洲，則朝東方。

根據伊斯蘭的口述傳說，天房是由上帝的僕人易卜拉欣（Ibrahim，基督教稱亞伯拉罕）和他的兒子以實瑪利所建。隨著時間流逝，人開始墮落，麥加變成崇拜多神的萬神廟，天房裡供奉了360座偶像。穆罕默德最終成功撥亂反正，打碎偶像，把天房還給阿拉。從今而後，天房成為信仰唯一真神阿拉的象徵。儘管一般認為伊斯蘭教的直接源頭是猶太教與基督教，崇奉一神論也是受到這兩個宗教的影響，但信徒堅稱亞伯拉罕才是他們信仰的根源。猶太教在穆斯林眼中已退化為一個封閉且原始的宗教，而基督教因擁抱三位一體的教義而不應被視作一神教。

真神阿拉是超乎人類想像的超越性存在，賦予祂形象被嚴格禁止，因此天房的內部空無一物。

天房的金色大門每年會打開兩次，並舉行隆重的淨化儀式。包括代表國王的麥加省省

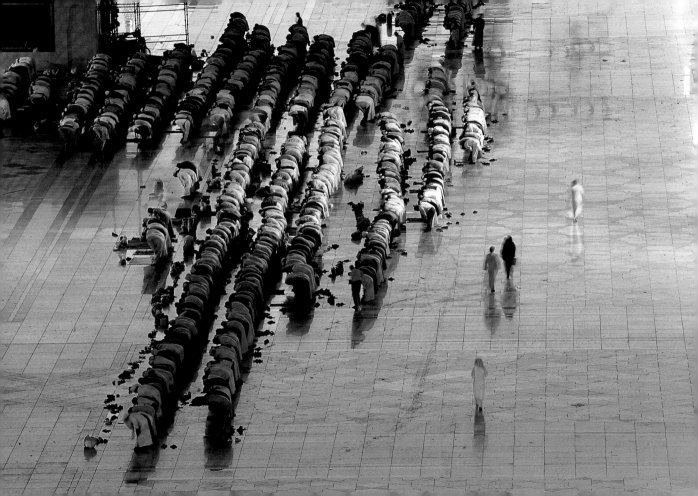

長等高官顯要進入天房打掃內部。我也在這種情況下獲准進入。天房由純白無瑕的大理石打造，室內有三根金色圓柱撐起天花板。接近天花板處，圓柱間掛有金屬線，垂墜著裝有香油的金瓶。

1400年間，這裡沒有任何東西擾動時空。伊斯蘭教崇敬永恆的超越性存在，時間對它來說只有兩種成分：永恆與當下。

當曙光撒落在祈禱者身上，就代表權能之夜的守夜祈禱已告結束。5公里外希拉山崎嶇的山形，隨著東方天空亮起而浮現，已完成祈禱的朝觀者圍著天房再次進行tawaf儀式。一圈又一圈向外擴散的人潮以天房——伊斯蘭世界亙古不移的宇宙中心——為中心旋轉，就像是太空中的銀河系沿著軌道前進。天房彷彿也蓄積了tawaf儀式所產生的能量，似乎要掙脫塵世的束縛直衝天際。

1999年3月26日。在麥加城外米納谷（Valley of Mina）的帳棚村上方，天色逐漸發白。根據穆斯林的時曆，這是1419年的第二個月，正是偉大的一年一度朝觀（Hajj）之時。

朝觀的高潮為阿拉法特日（Day of Arafat）。

才剛過清晨4點半，暫棲在帳棚城的200萬名暫時居民已經醒來，在街燈的強烈燈光中，龐大的人潮湧向阿拉法特。一半的人是步行，另一半人是搭乘交通工具，車頭挨著車尾塞成一團。鐘聲響起，離前方的阿拉法特還有約13公里，人流似乎沒有終點。人聲匯聚成大合唱，朗誦Tardiya祈禱詞：「喔，真主阿拉，我們服侍您。」

這一天，朝觀者會聚集在阿拉法特的空地，向真主祈求赦罪——這個儀式稱為Uuquf，是朝觀過程中最重要的一環。沒有參與這個儀式，就不算完成朝觀。阿拉法特有一座花崗岩的寬恕之山（Mount Rahmah）。日出時，山上滿是蟻群般的朝觀者。山頂矗立著一根白色的柱子。公元653年，先知穆罕默德感知到他的生命快步入終點，便展開了一趟離別前的朝觀之旅，並在此處對著10萬名跟隨者布道，此即後人所稱的「離別布道」（Sermon of Parting）。

他說：「須知道，天下穆斯林皆是兄弟，你們當不分你我。你們之間若有地位高低之分，那僅是因為你們對真主的虔誠程度有所差別。」

語畢，他先知的使命算是圓滿達成，他宣布伊斯蘭教已燦然大備。我們今日目睹的年度朝觀為離別的朝觀之旅的忠實重現。

朝觀之前，朝觀者必須移除所有顯示個人身分或性格的衣物和配件。在指定的地點沐浴淨身後，就穿上兩件式的無縫邊白袍，即朝觀服（ihlam）。他們也會把鞋換成橡膠涼鞋。卸除所有的人為象徵後，現在可以一對一的面對真主了。他們向神懺悔，求神大發慈悲並懇求寬恕。在這一日，聚集於阿拉法特的朝觀者，身穿朝觀服，排成長列並同聲祈禱，超越了種族、語言和社會地位。他們藉此重新確認皆屬同一個社群，彼此都是伊斯蘭社群的一份子。

穿上朝覲服就代表進入禁欲狀態，流血衝突、打架鬧事與性行為是絕對的禁忌。朝覲期間也禁止任何形式的口舌之爭。朝覲服也是穆斯林的壽衣，朝覲之後，朝覲者會把聖朝服帶回家。終有一日，這件朝覲服將覆蓋在此人赤裸的屍身上，死亡已剝除了他所有的個人特質。朝覲服將成為他的陪葬品，隨著赤裸的他回到真神的懷抱。

信徒啟程朝覲之前，必須償清債務。古時候，朝覲之旅是與商隊結夥同行，一起穿越阿拉伯的沙漠；由於無法確定能否活著回去，因此出發前須妥善處理個人事務。今日多數的朝覲者只要登上飛機即可，不確定性大幅降低，但責任仍須履行。

朝覲者於日落時離開阿拉法特，在阿拉法特與米納之間的中途點穆茲塔里發（Muzdalifah）稍事休息，也會蒐集石塊為米納的扔石頭儀式作準備。午夜過後、太陽還沒升起前，他們再度啟程，目的地為米納谷的加馬拉橋（Jamarat）。橋是由三根石柱支撐，朝覲者朝著一根叫做亞喀巴（Aqaba）的石柱投擲石塊，這個儀式象徵穆斯林抗拒惡魔誘惑的決心。由於人潮太過擁擠怕發生危險，老人和婦女可指定別人代為執行，事實上，每年都有為數不少的朝覲者遭踩踏而死。

投擲石塊的儀式結束後，朝覲者剪去頭髮，代表他們已完成旅程。大部分的人只剪個一撮就算履行了義務，但將近有半數的男性會剃光頭髮。獻祭牲畜的肉會分送給朝覲者——

屠宰牲畜現在是由穆茲塔里發專業的屠宰師傅操刀。分食儀式是宰牲節（Id al-adha）的重頭戲，朝覲也在這伊斯蘭最盛大的慶典中畫下句點。伊斯蘭世界各地的家庭在這一天獻上家畜。朝覲者在米納的帳棚村再待上兩日，於朝覲月第12天的落日前離開米納，前往天房做最後一次的繞行之禮，然後就告別麥加。

從事交易以支應朝覲的費用絕不會招致反感。在過去，商隊從伊斯蘭世界的四面八方而來，想區隔朝覲和貿易是不可能的。就某個程度來說，這一點至今仍不變。來自東南亞的女性朝覲者販賣大量的仿冒配件，廉價波斯地毯和俄羅斯相機的熱絡交易也是朝覲的熟悉景象。

米納的朝覲者沉浸在完成一生心願的滿足感裡。甫完成朝覲的信徒（hajjis）有一種恢復了自由之身的輕鬆感。先前，身穿朝覲服跟真神一對一交流讓他們很緊張；現在他們換回平日的裝束，穿上最好的衣服歡慶宰牲節。當我打量米納的帳棚村，我再次驚嘆聚集在這裡的民族的多樣性，形形色色的服裝充分反映出伊斯蘭的多元。

來自世界各地的朝覲者匯聚於麥加，再次展現伊斯蘭世界的團結後，現在要返回母國了。參與齋月朝覲的人數至少有300萬，也有一些人會在非齋月期間自發前往聖地，他們年復一年蜂擁而來又四散而歸，這樣的週期確認了伊斯蘭世界的共同基礎。也讓伊斯蘭教可以不斷更新和開枝散葉。換句話說，自從伊斯蘭創

立的1400年來，麥加彷彿心臟一般，為信徒的
社群組織不斷注入新血。加入朝覲行列讓我意
識到伊斯蘭世界的廣大，也體認到麥加是這世
上最神聖的地方。今日信奉伊斯蘭教的人數約
占全世界人口的六分之一強。

303　麥地那的先知清真寺內，擠滿吟誦傍晚祈禱詞的女性。

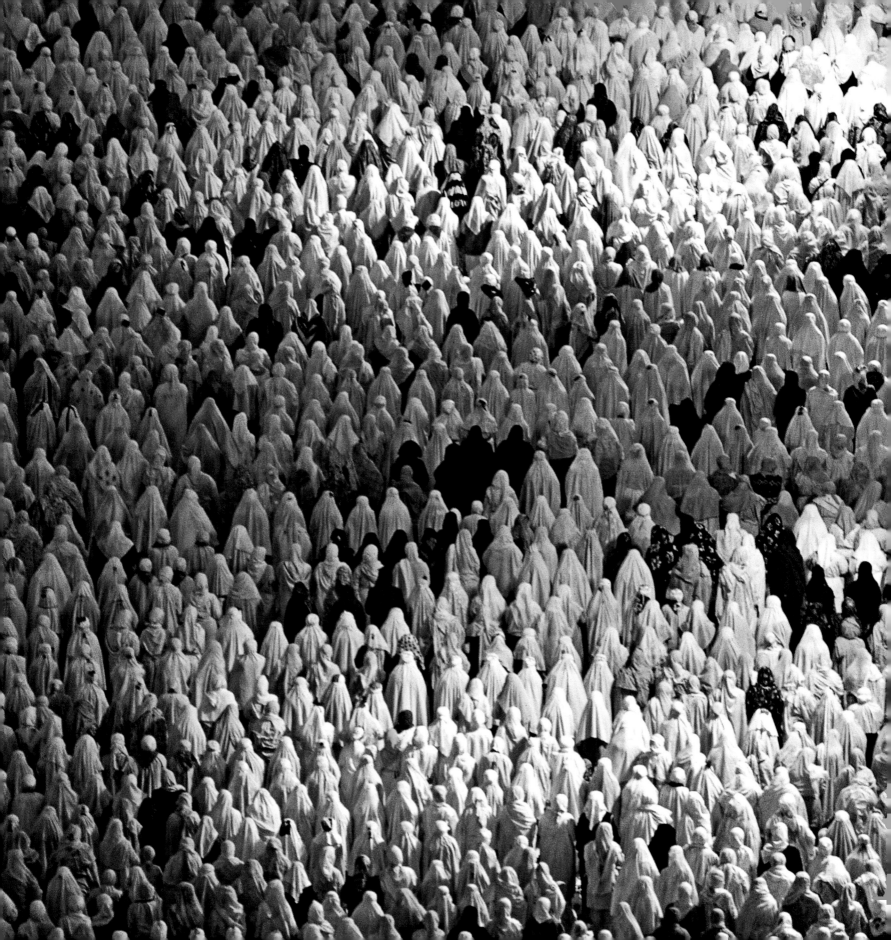

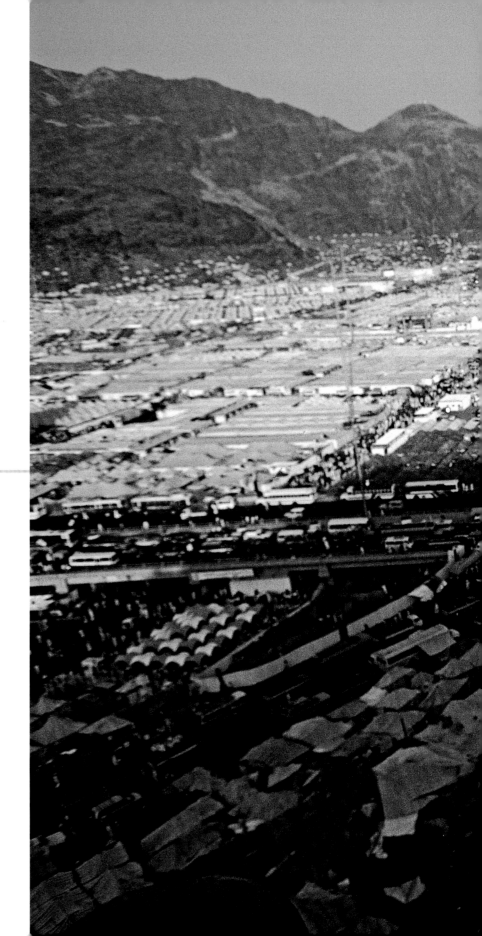

麥加
兩百萬的朝覲信眾

304-305　兩名朝覲者逗留在一座可俯瞰米納（Mina）帳棚村的山丘上。朝覲者會在帳棚村停留五日。

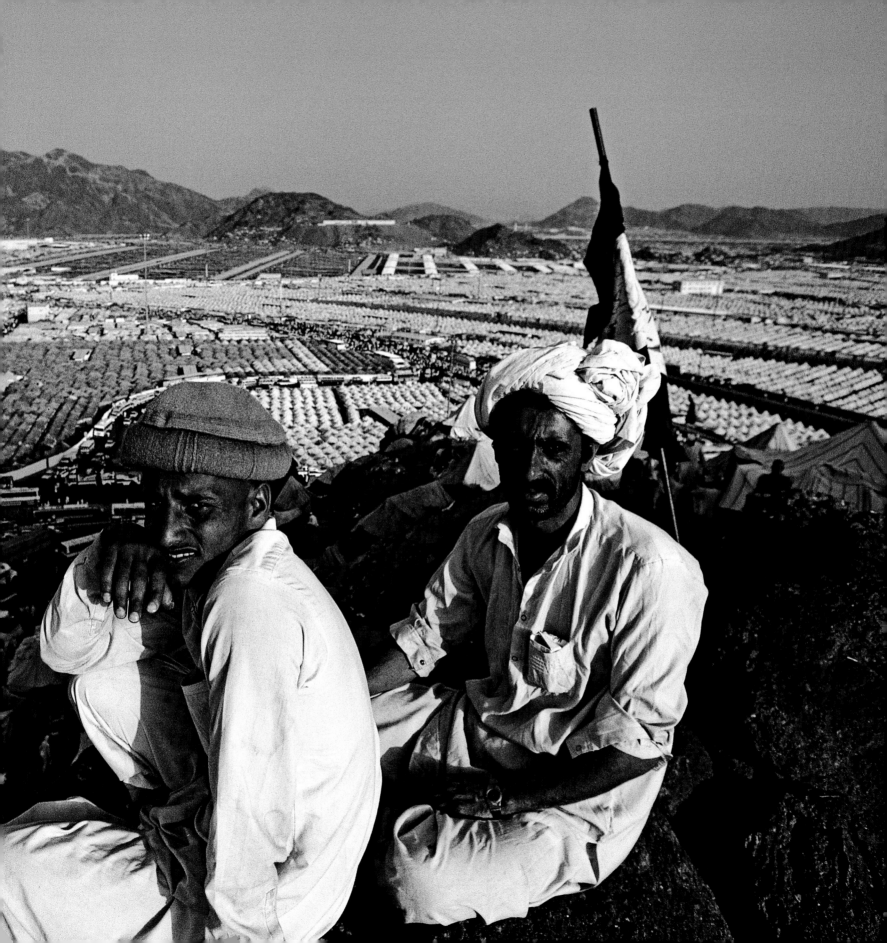

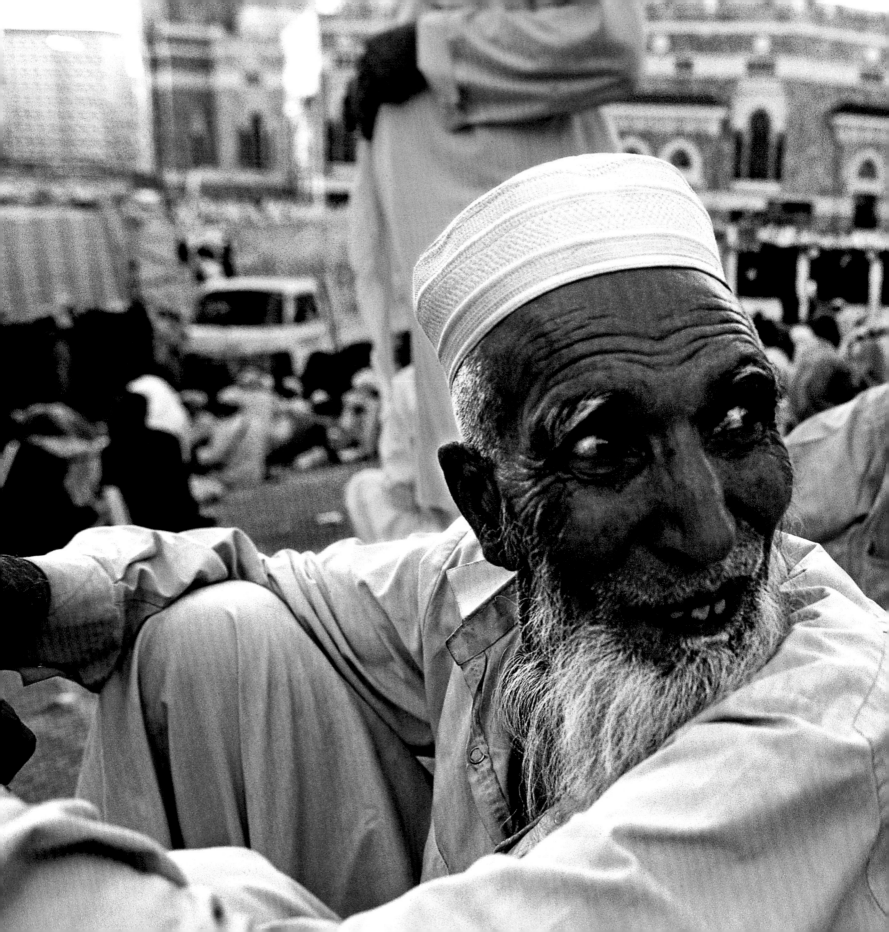

306-307　神聖的清
真寺裡，來自巴基斯
坦的朝覲者坐在地上
等待祈禱開始。凡至
宗教聖地，口舌之爭
是嚴格禁止的。

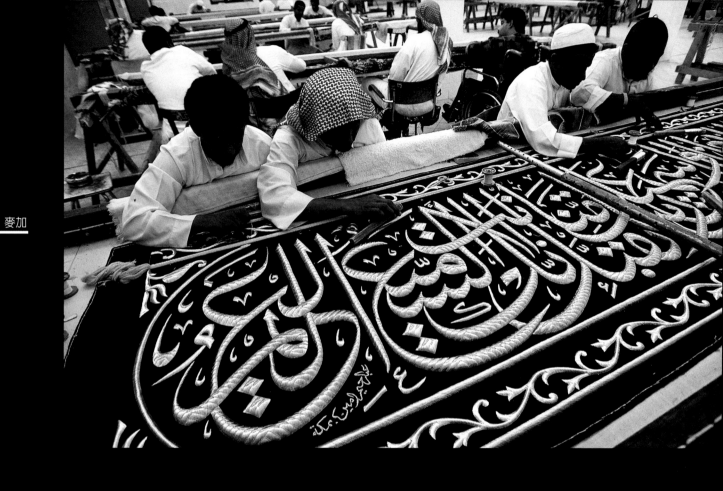

308　麥加一間工廠的工人用金色絲線親手在覆蓋天房的黑布（Kiswah）上繡花紋。

309　一群朝觀者得到站在天房門前祈禱的殊榮。

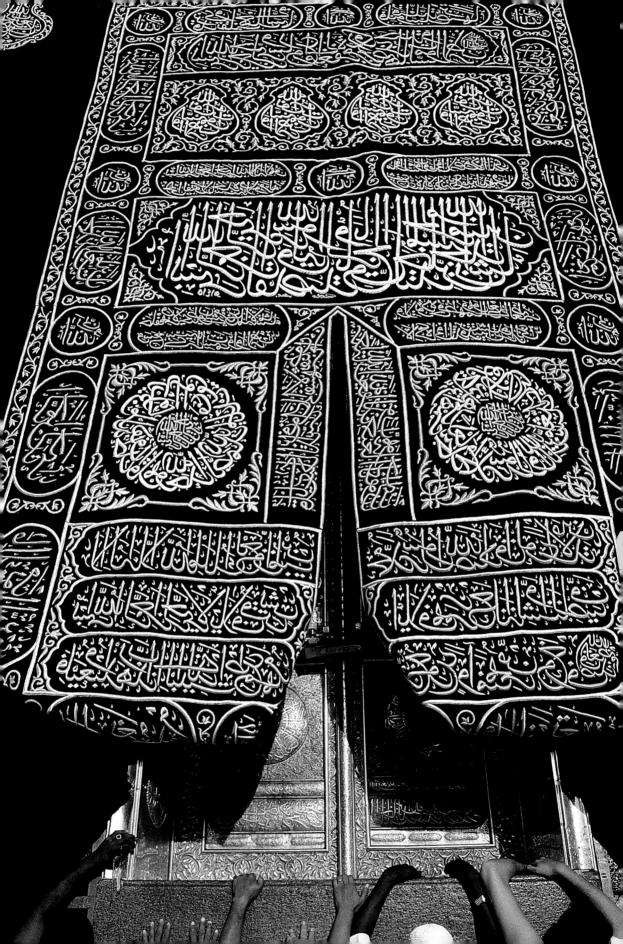

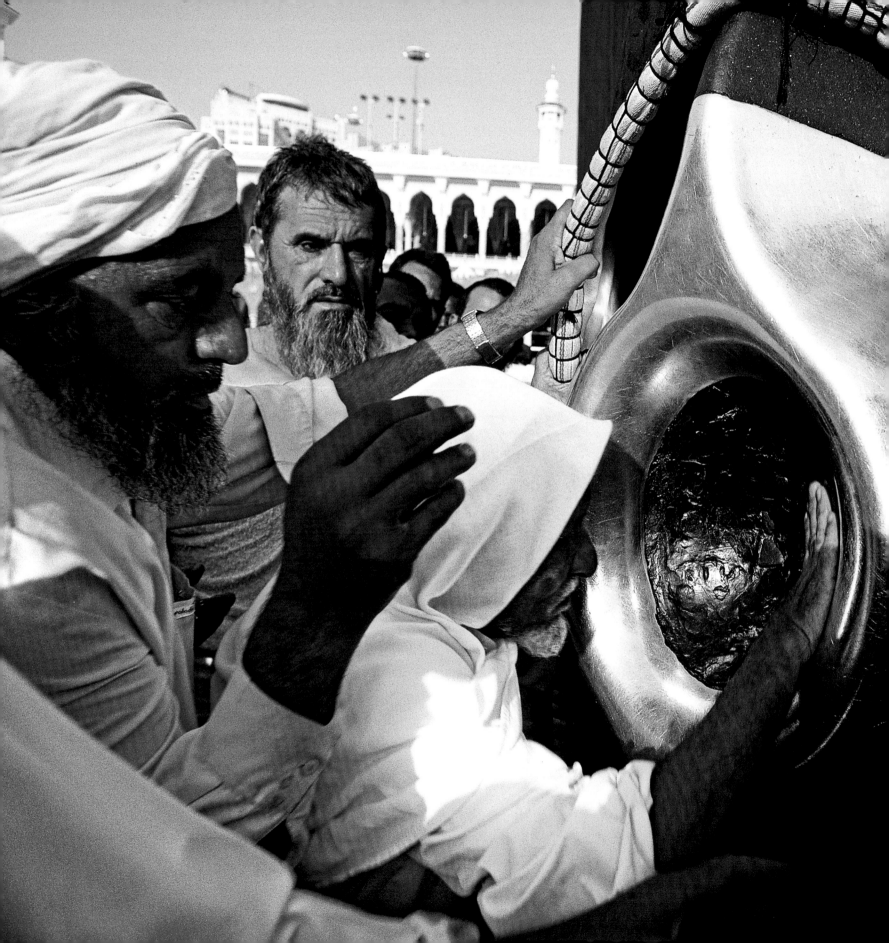

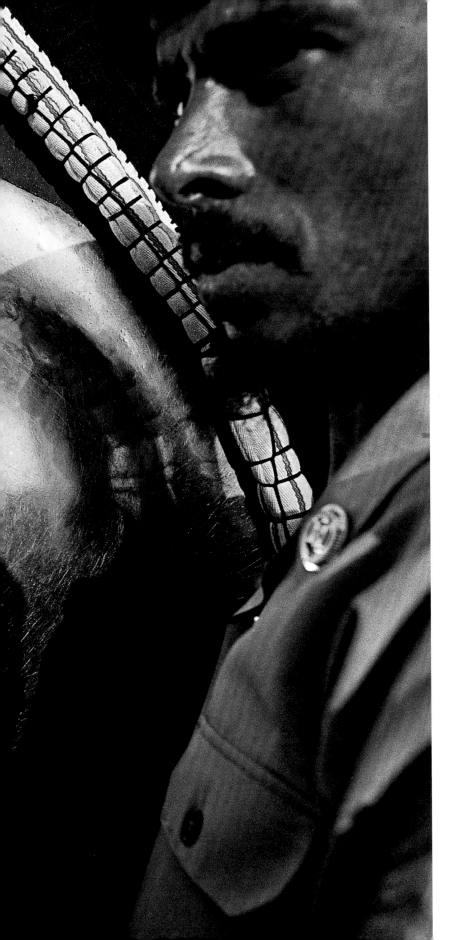

310-311　穆斯林相信黑石來自天上，是真神和亞當及
其後裔立約的象徵。

313 朝覲者一邊祈禱，一邊把手伸向覆蓋天房的黑布，身上穿著由兩片白布組成的朝覲服。

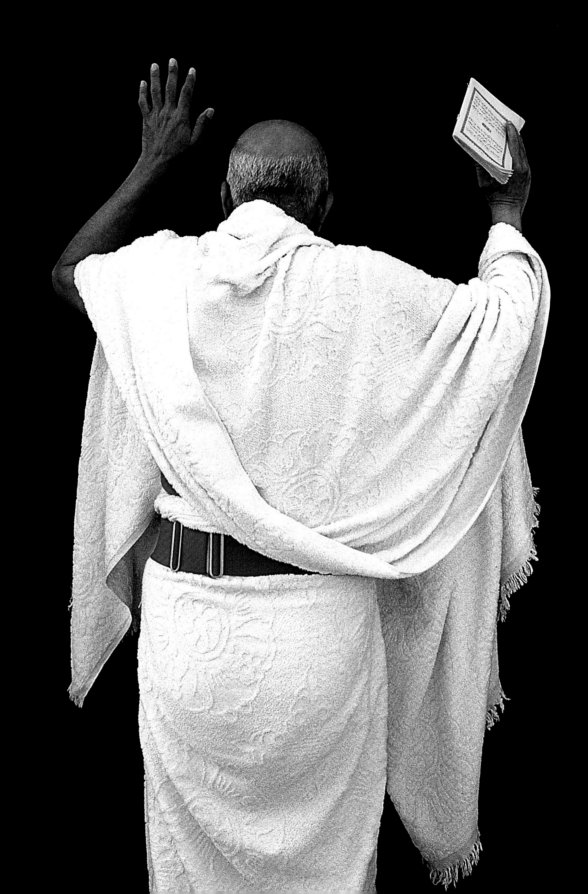

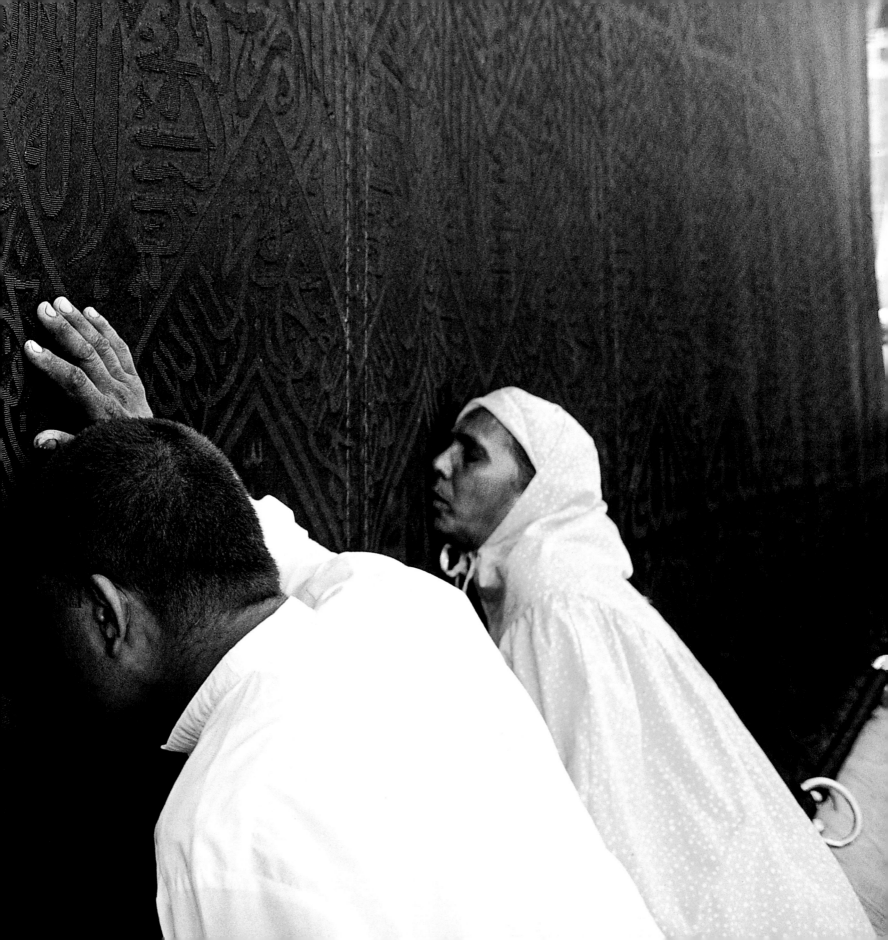

314-315　一對來自巴基斯坦的夫婦祈禱時，把頭靠在覆蓋天房的黑布上。這塊布是由一片片黑色絲織品縫製而成，每年在朝覲月的第九日更換。

316-317　朝覲者剪去頭髮，表示他們已完成朝覲。女性通常只是象徵性地剪去幾縷青絲，但男性多半會剃個大光頭。

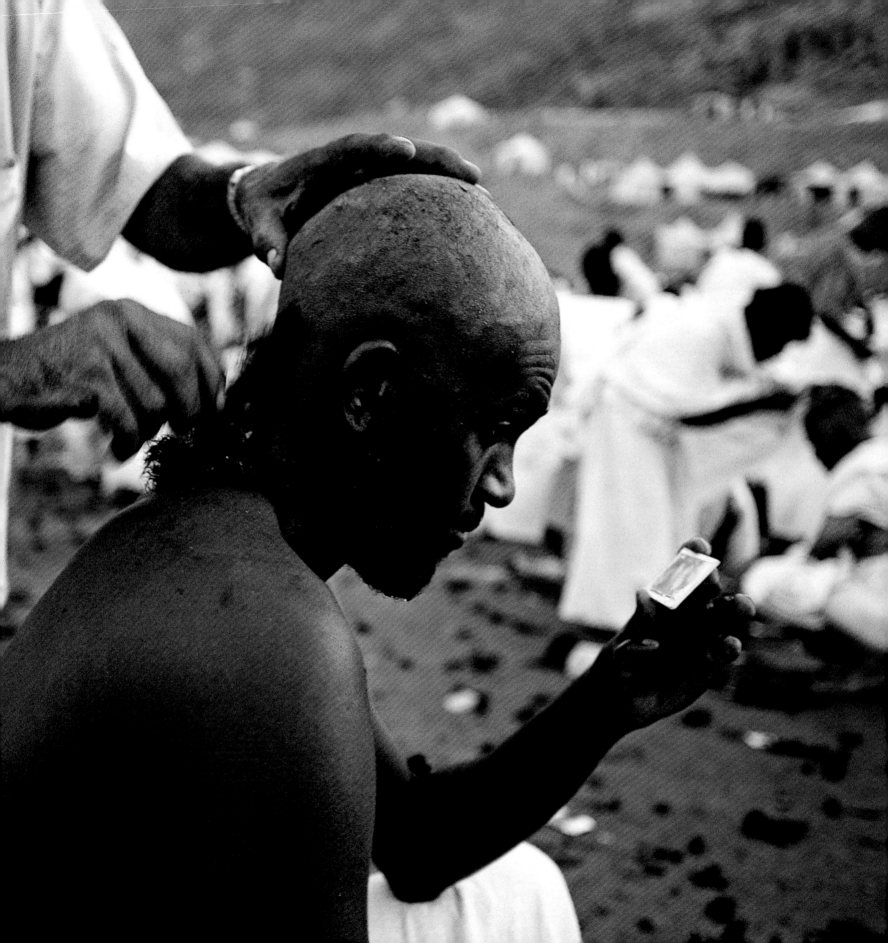

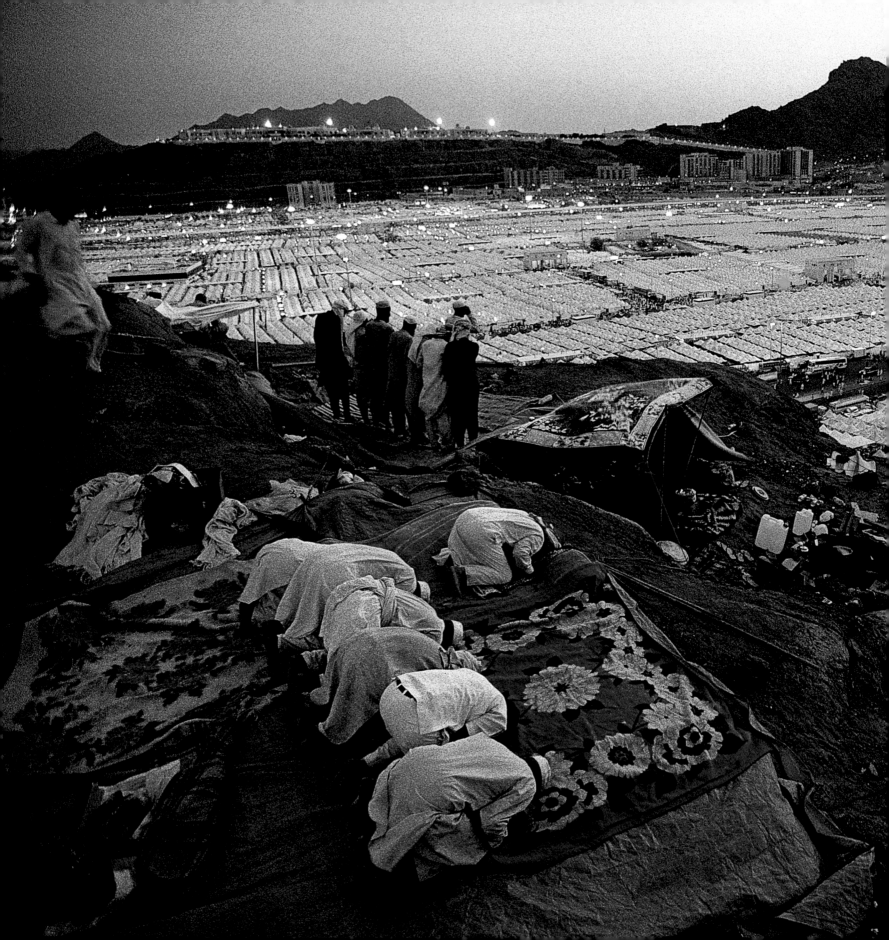

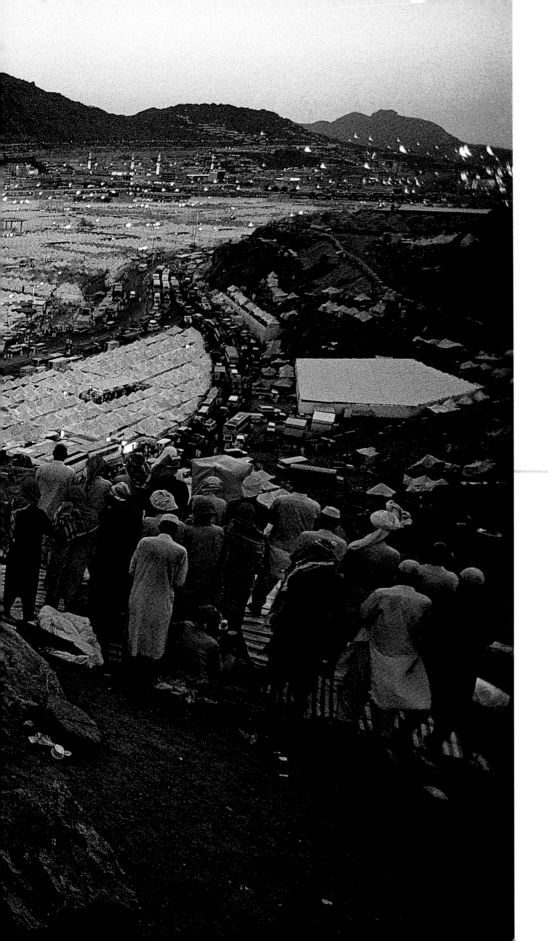

318-319　日落時分，米納的朝觀者營地在進行昏禮，也就是黃昏時的禮拜。一系列關於朝觀的規定可追溯至穆罕默德時代，用意在號令信徒走上先知及其跟隨者於公元632年走過的路。

321　一名男子在朝覲進入高潮時激動落淚。對一個穆斯林來說，去麥加朝覲等同履行對真神的誓約。

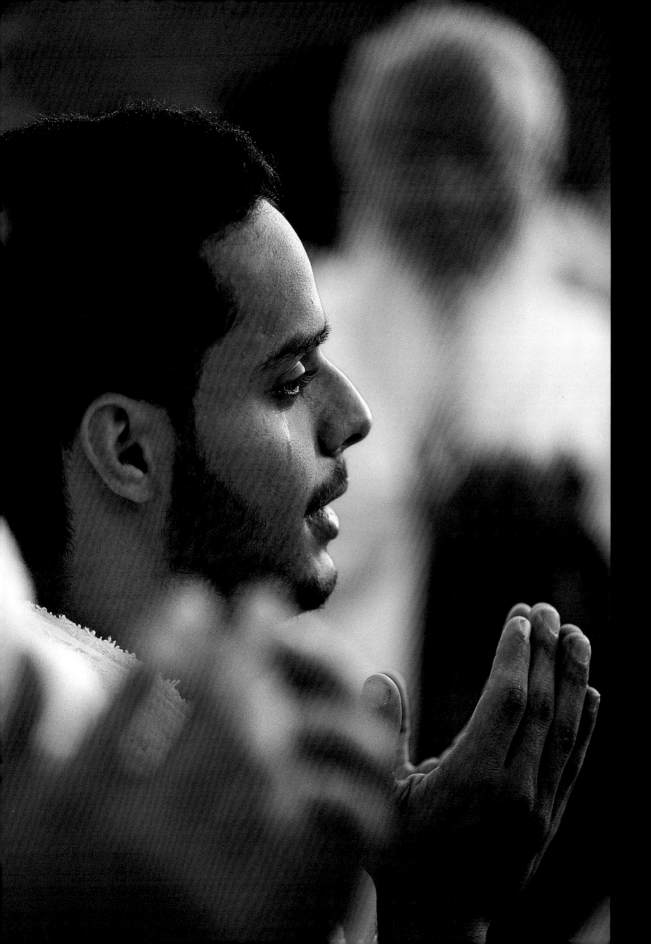

322-323　齋月的第27夜是穆斯林
年曆中最神聖的一夜，因為先知
穆罕默德是在那一夜首次接收到
《古蘭經》的啟示。

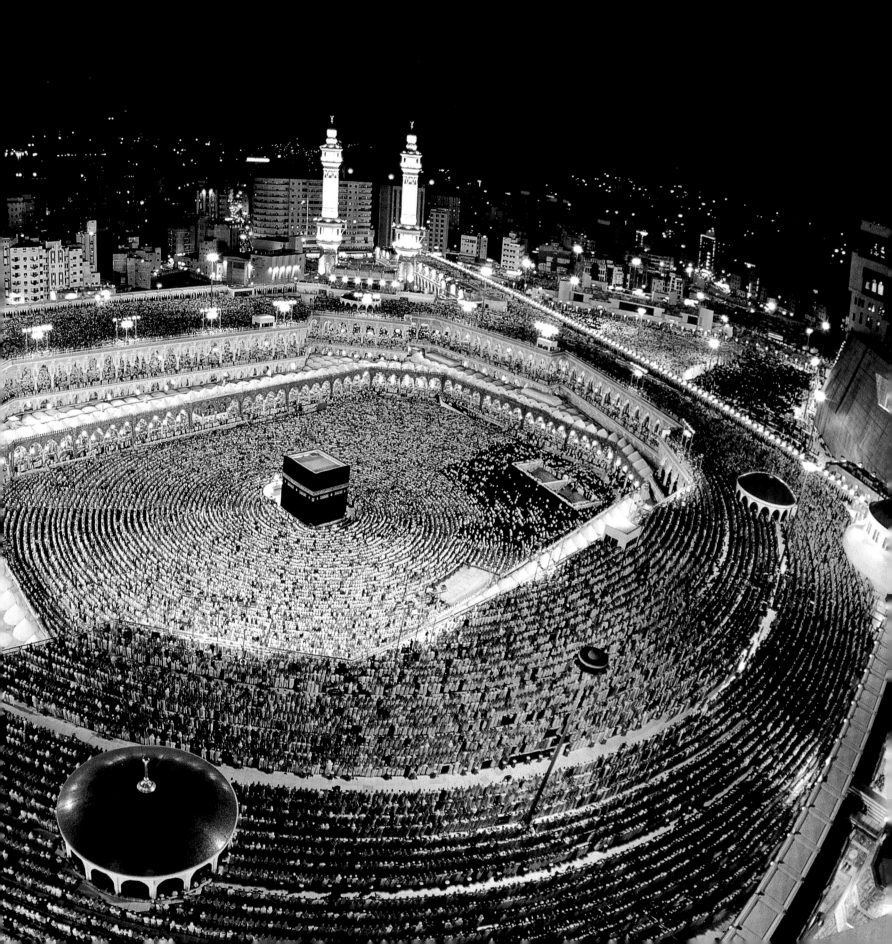

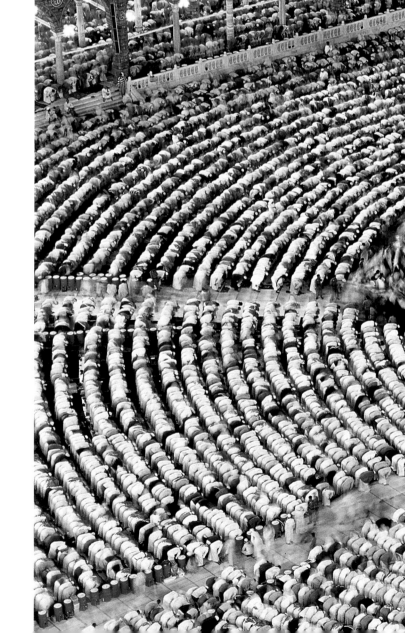

324-325　權能之夜時，祈禱聲將持續一
整夜。朝觀者進行逆時針繞行天房七圈
的Tawaf儀式。

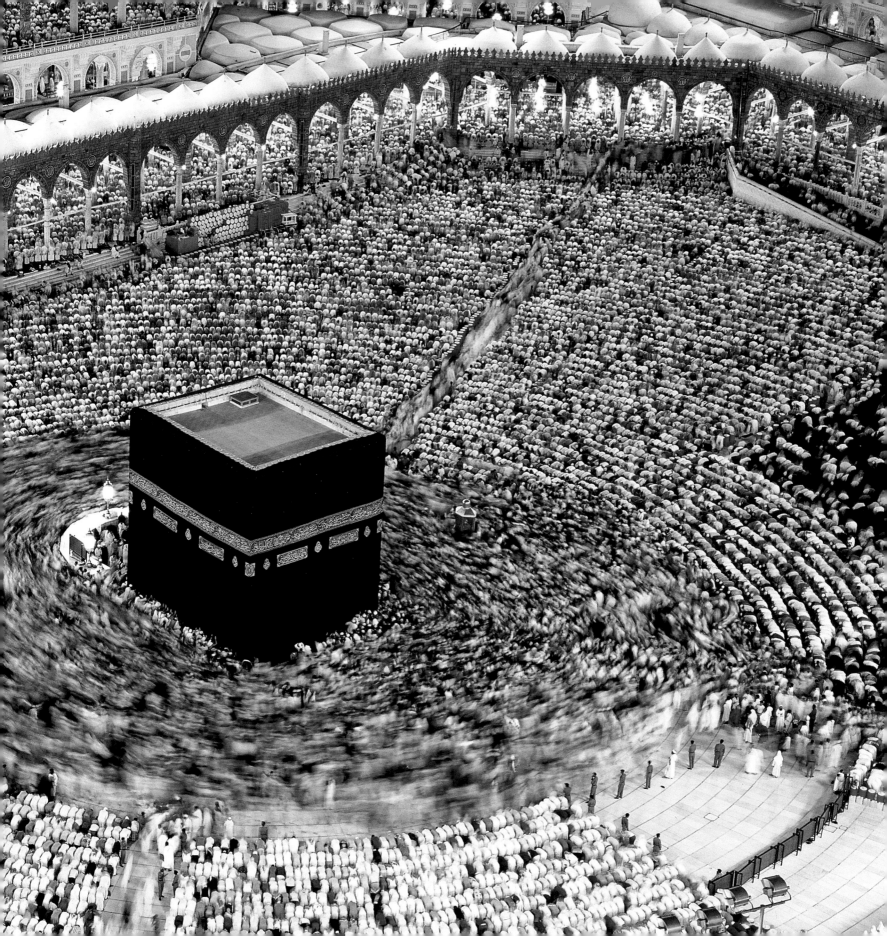

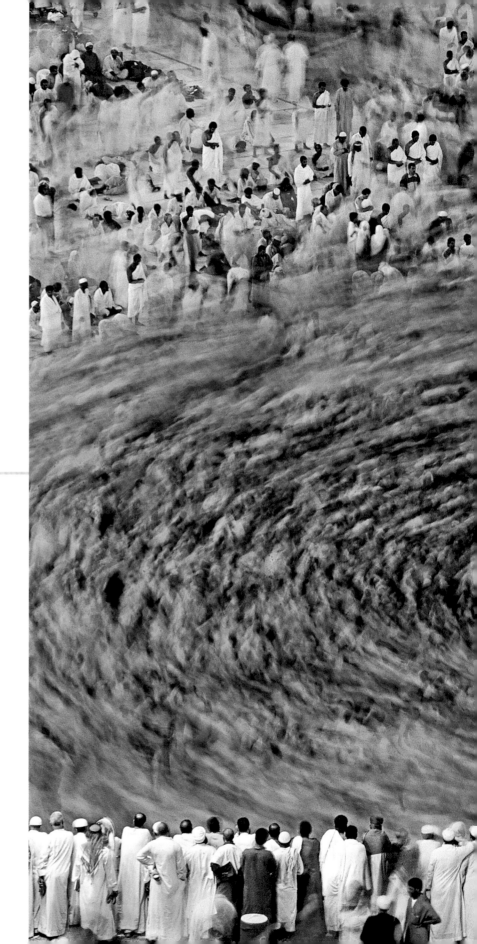

326-327　當祈禱暫停，從屋頂往下看，繞行天房的行列彷彿是一個巨大的漩渦。

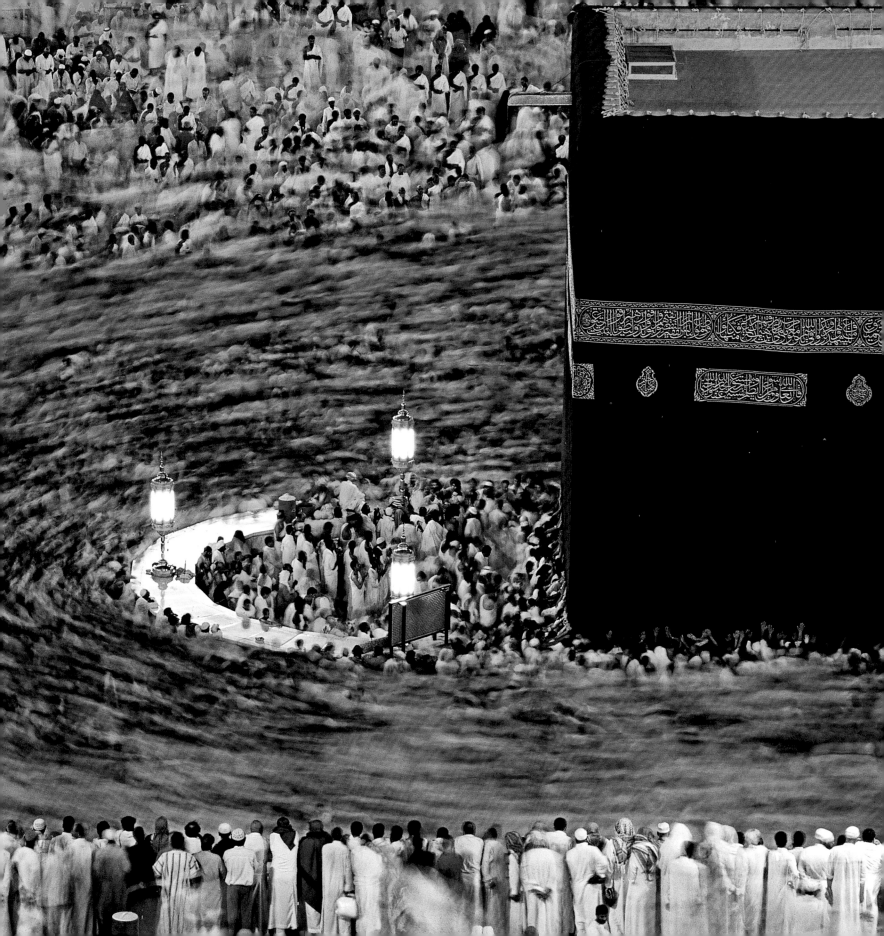

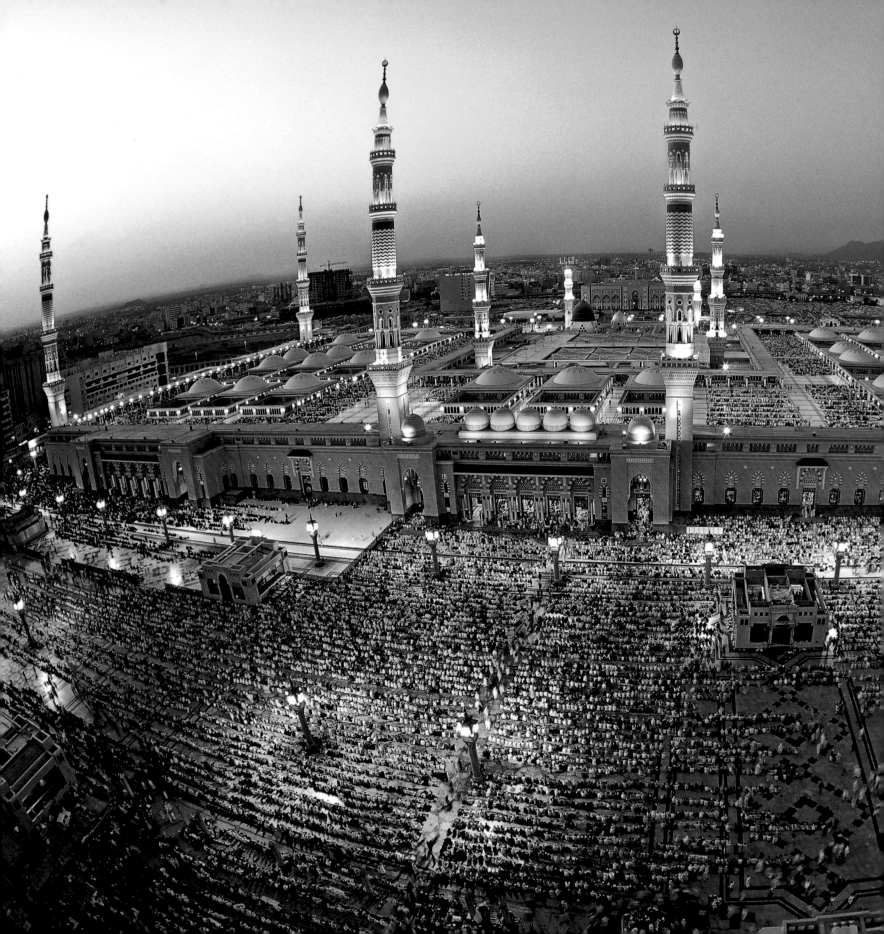

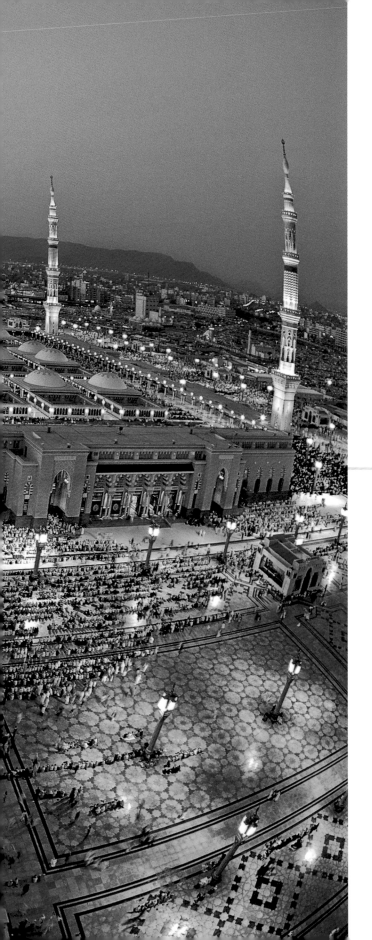

麥地那
伊斯蘭第二聖城

328-329　先知寺環繞穆罕默德的墓而建，墓地就在清真寺中央的綠色圓頂下方。這裡拍攝的是於開齋節（Id al-Fitr）清晨祈禱的信徒，代表齋月結束了。

331　一名奈及利亞朝觀者在先知寺門畔祈禱。去麥加朝觀的信徒理所當然會將麥地那納入行程。

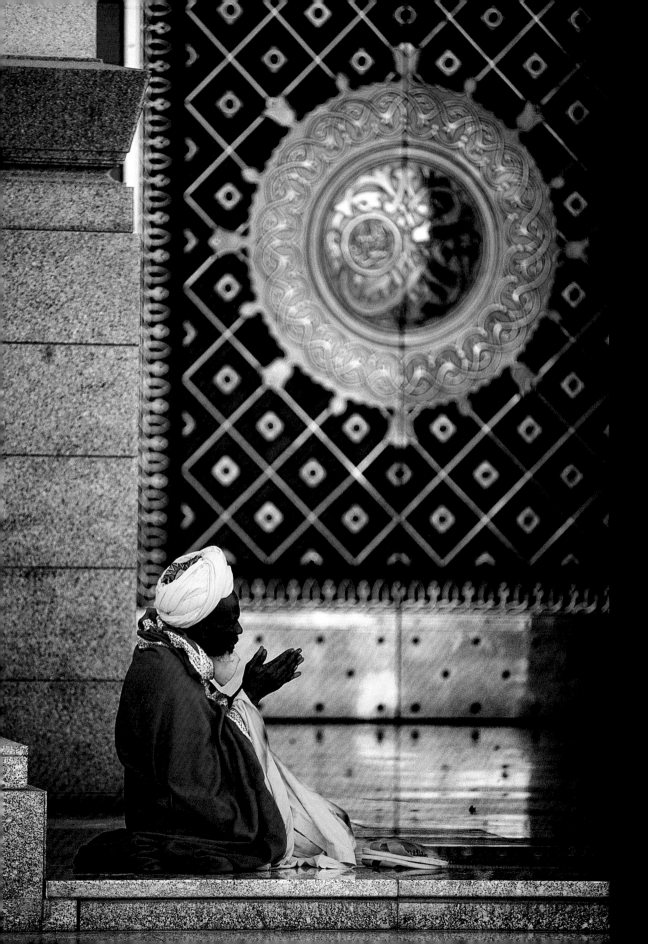

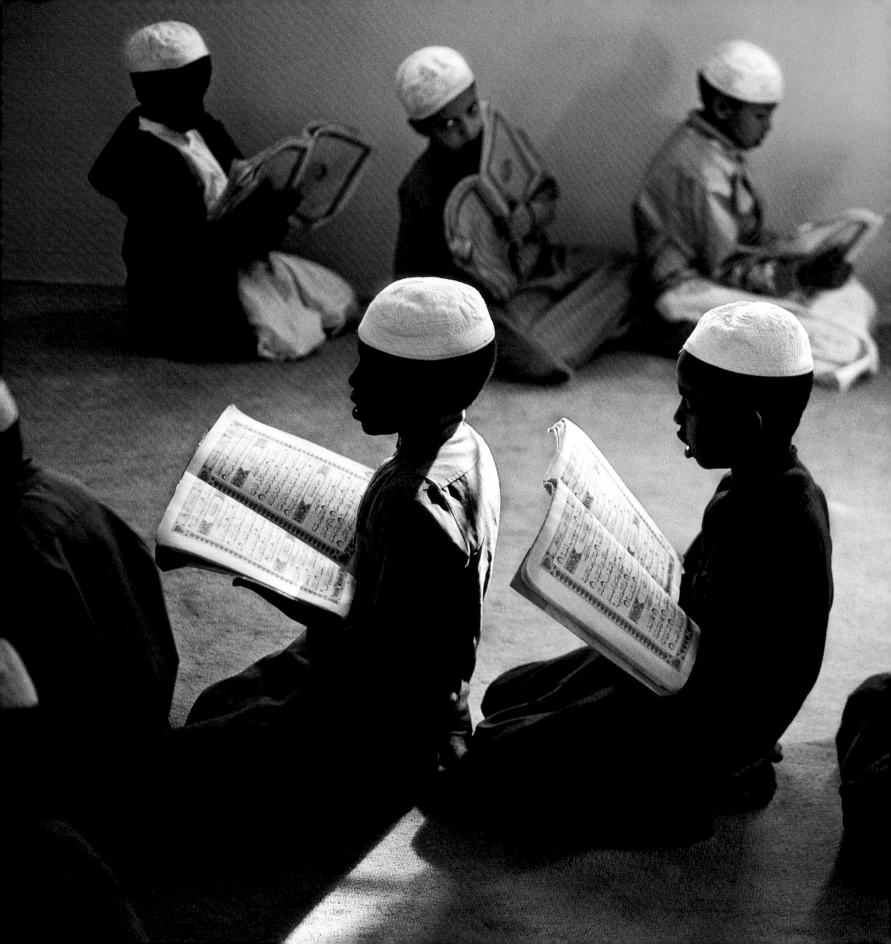

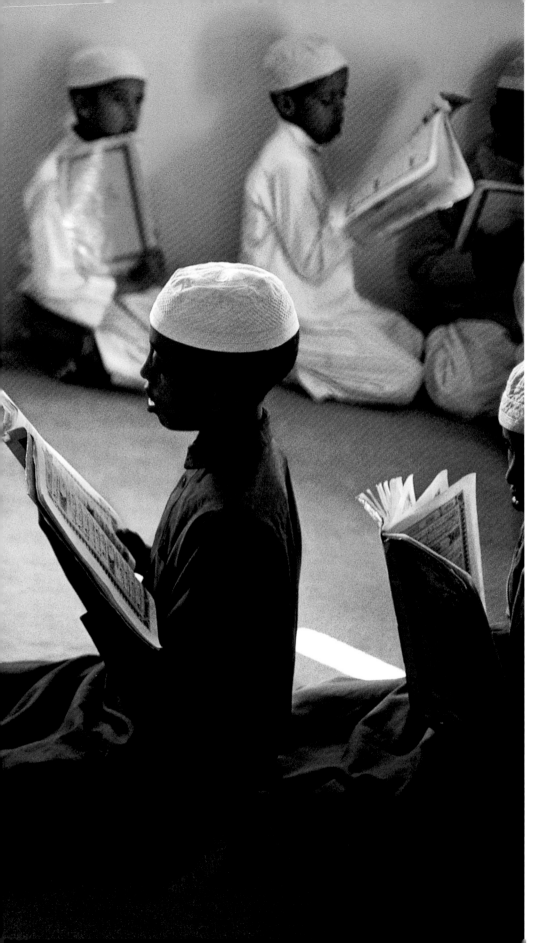

333-333　外國勞工的孩子在麥地那的一間古蘭經學校讀書。很多麥加和麥地那居民的祖先是來自世界各地的朝觀者，結束朝觀後他們沒有返家，而是永久居留該地。

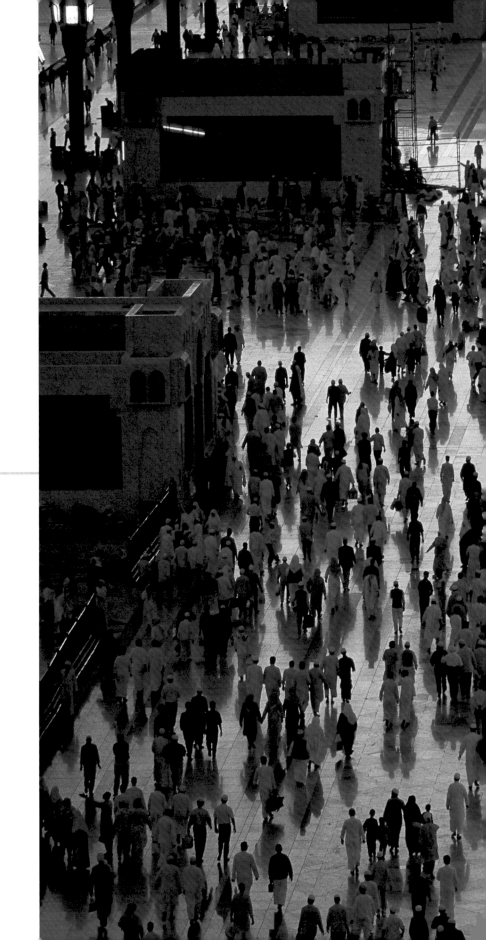

334-335　信徒在清真寺廣播聲的催促下，匆匆走過大理石庭院，參加先知寺的傍晚祈禱。

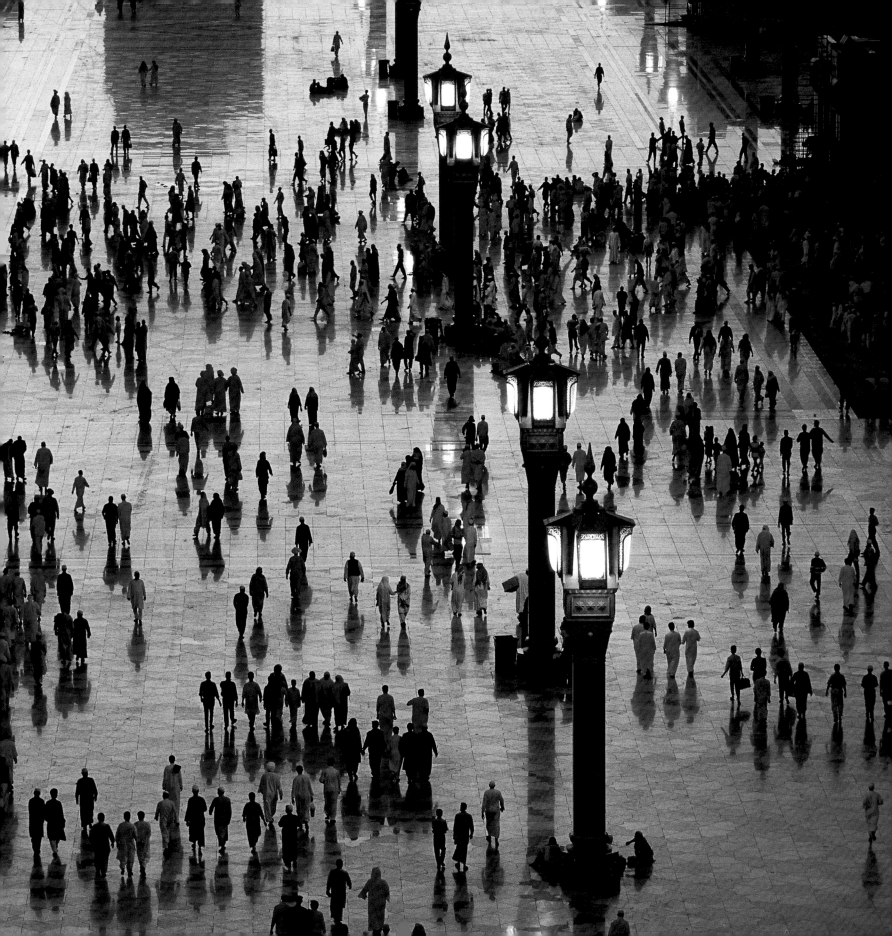

336-337　朝觀者享用開齋飯（Iftar）──齋月期間每日禁食結束的傍晚餐食。開齋飯的食物是由麥地那的慈善家捐贈。

338-339　朝觀者在先知寺的地上食用開齋飯。每一個平安熬過禁食的信徒在開動前，會簡短禱告一下以示感謝。

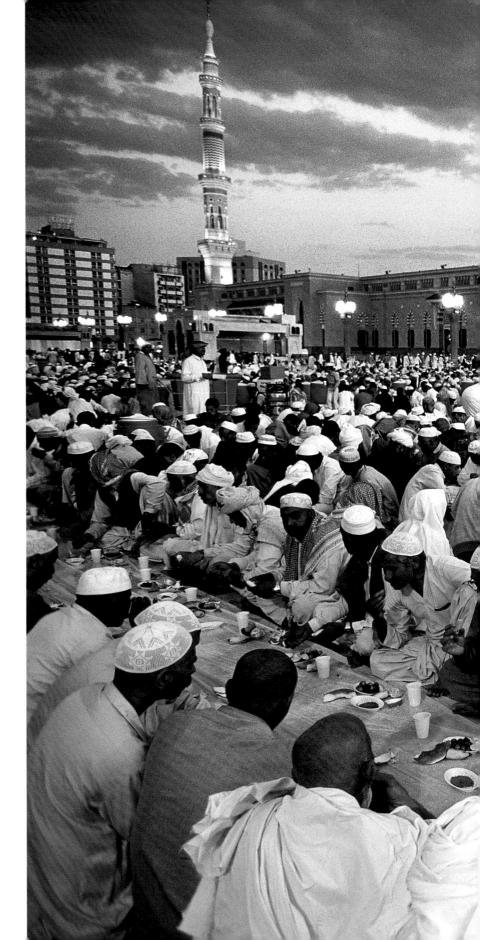

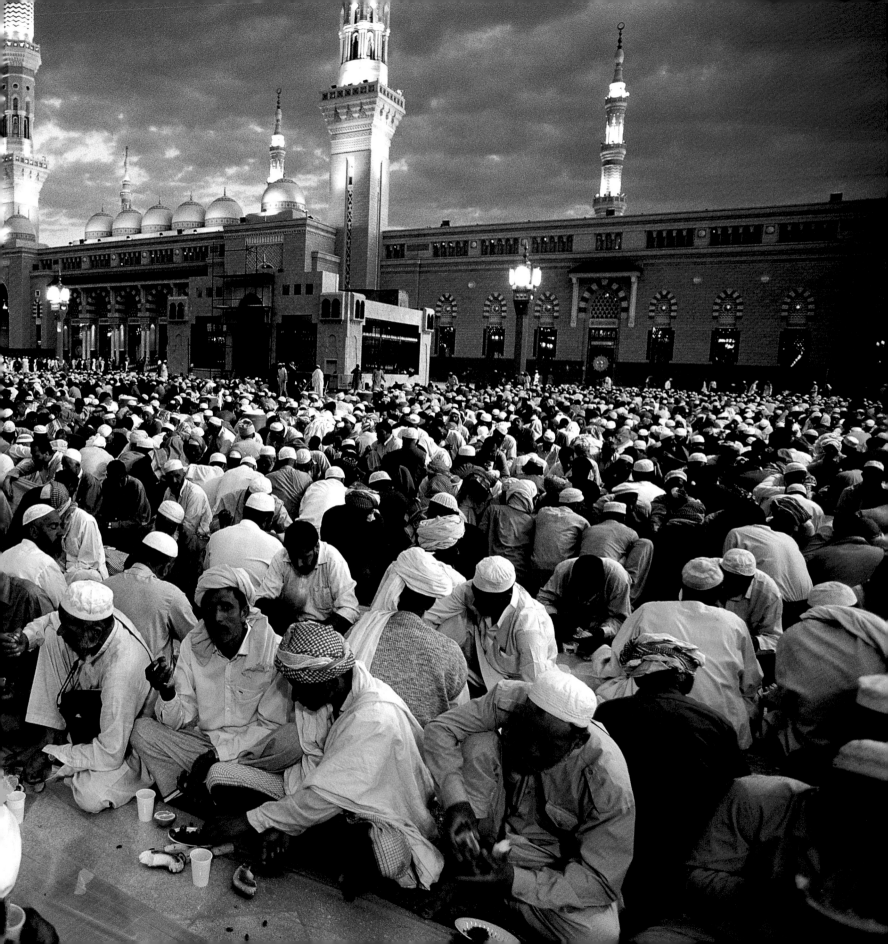

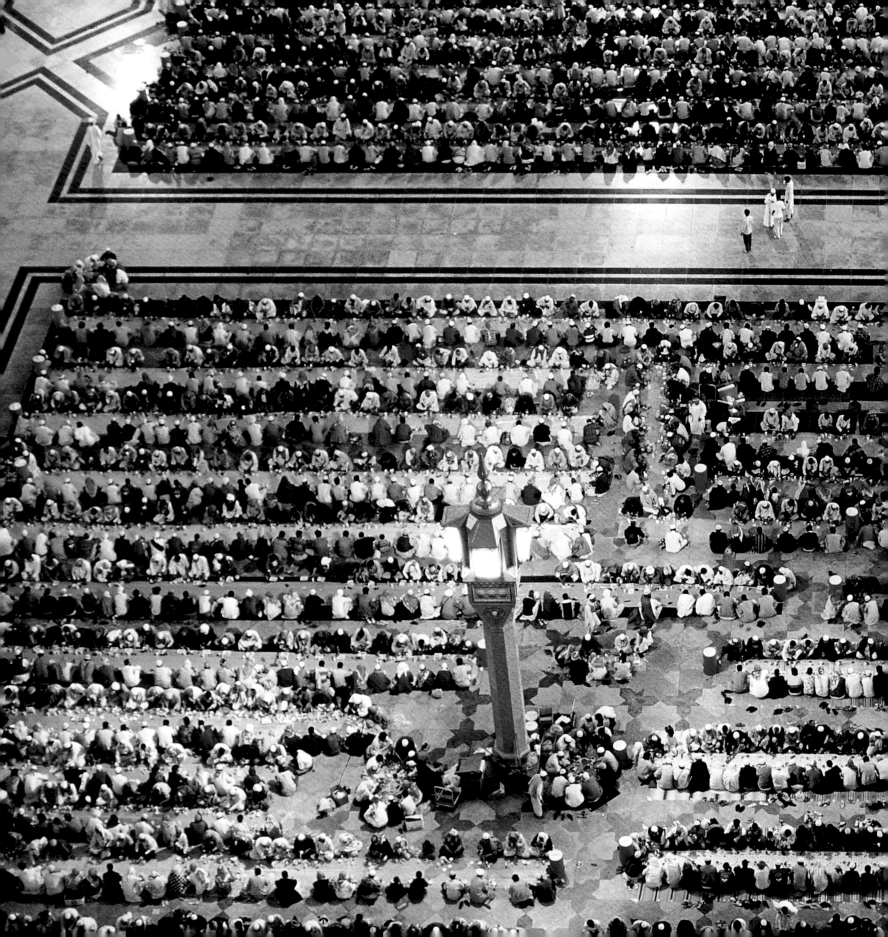

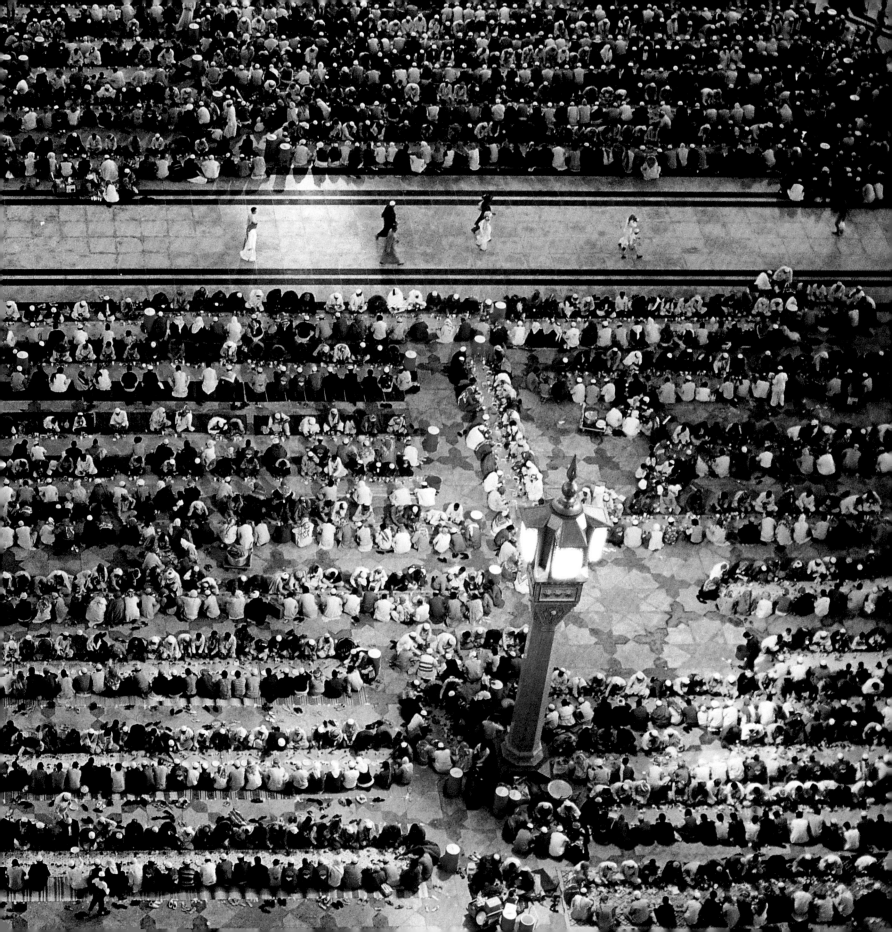

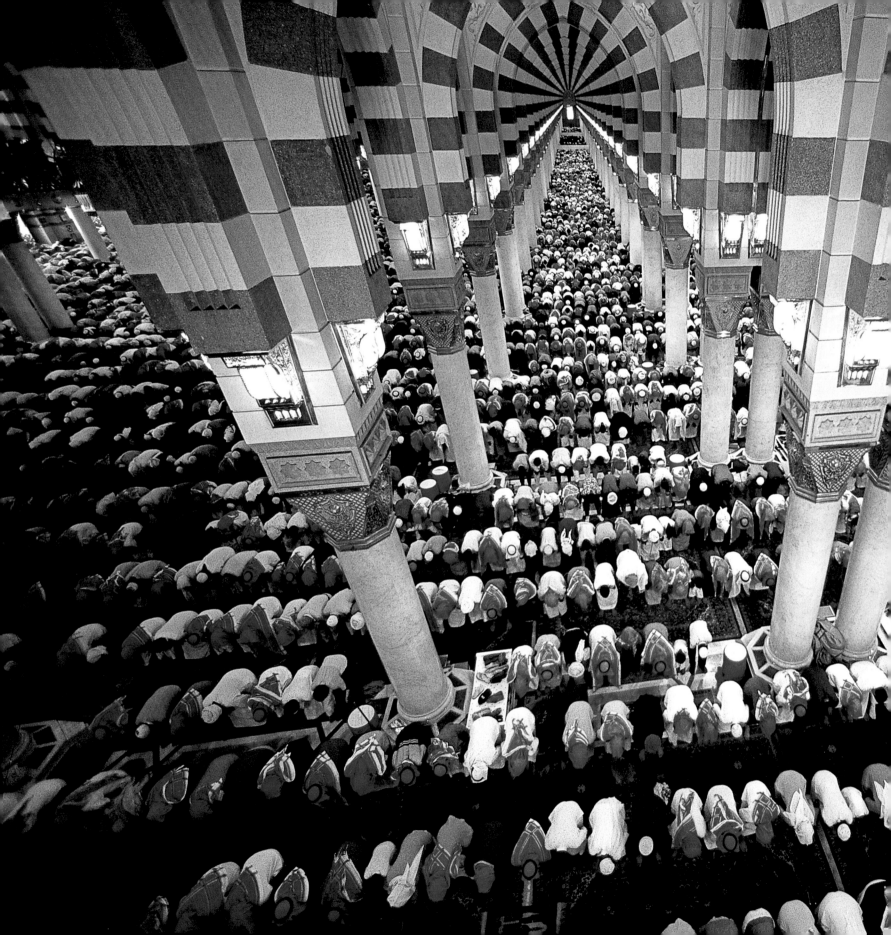

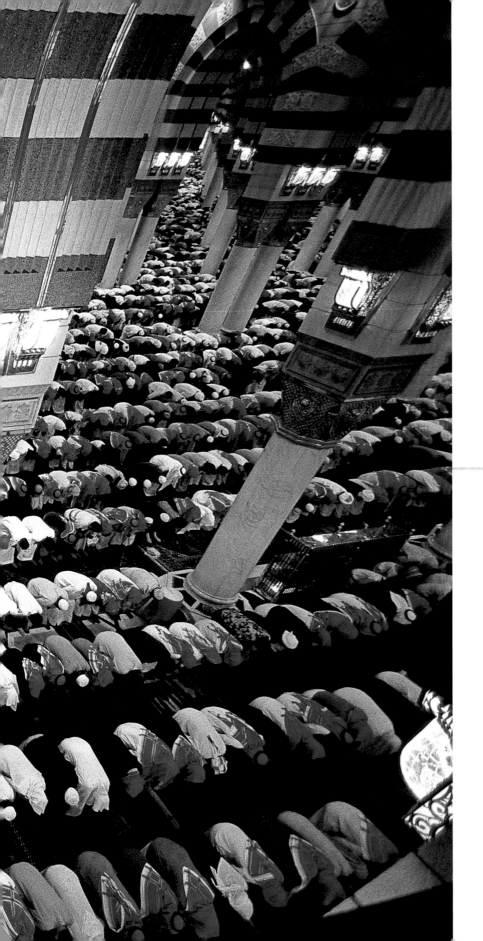

340-341　所有出席週五祈禱大會的人動作一致
（而且不僅是麥地那），在祈禱開始之前伊瑪目
（Imam）會講道半小時。

342-343　朝覲者穿上
朝覲服，以示其虔敬之
心。穿戴妥當後，朝覲
者就可以啓程了。

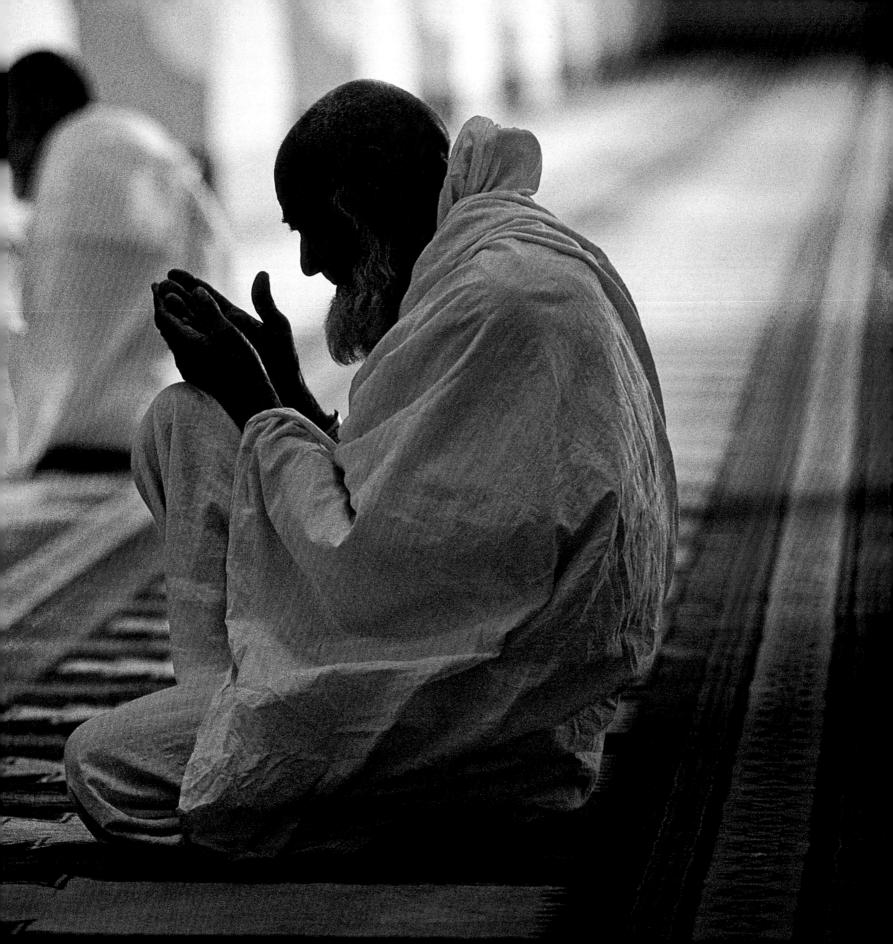

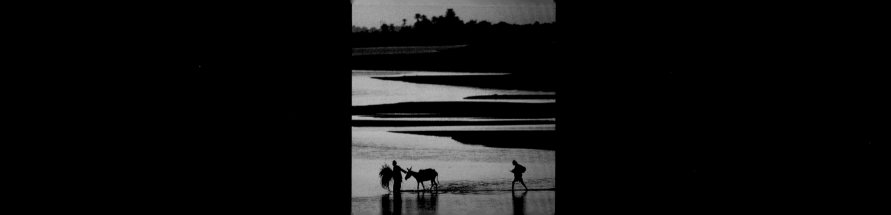

尼羅河

文明之河，原始之河

奴比亞

尼羅河氾濫

人們受到某些地方吸引的原因往往十分不可思議。我第一次被尼羅河給感召，是在撒哈拉沙漠中一條小溪的溪畔。

1975年8月的某一天，氣溫高達攝氏50度；我已在沙漠待了一年，盤纏用盡。我請一位朋友匯錢好買汽油返回歐洲，我在椰子樹蔭下紮營等待，那裡位於設有郵局的綠洲邊緣。這筆救命錢是否永遠不會匯來？

小溪有一部分已乾涸，裸露的河床上到處是小小的死水塘，因為鹽分太重連洗澡都不行。當我的目光穿過熱靄、百無聊賴地停駐在水塘時，腦中突然靈光一閃：「尼羅河！」寬廣的尼羅河以高速流過撒哈拉沙漠，由南向北綿延4000公里，而且從不乾涸！

每年6月中，埃及沙漠的溫度高到令人難以忍受，天狼星在即將破曉前出現於東方天空，便是尼羅河開始氾濫的時刻到了。如同古埃及時期，河水氾濫留下的肥沃土壤代表重生。在我等待時，隨熱風飄來的每一絲腐敗鹹味，似乎在我腦中不斷產生新的尼羅河景象，而我卻被困在這裡，活脫脫是沙漠的囚徒。

1980年10月，我終於展開尼羅河之旅，這已是五年後的事了。這是趟從河口逆流而上回溯至源頭的旅行。

駕著我們在歐洲買的Land Cruiser休旅車橫越埃及後，我帶著助理在埃及最南端的城市阿斯旺（Aswan）搭渡船，船將橫渡納瑟湖（Lake Nasser）進入蘇丹國境。納瑟湖是座人工湖，長度可觀，從北至南長400公里，為阿斯旺水壩的附帶產物。

我所搭乘的船糟透了，會被拿來當渡船是因為容量夠大可載運車輛，這艘老舊得驚人的船也充分預示了探索非洲內陸將險阻重重。它沒有船名，也沒有船艙，30公尺高的鋼製甲板上已停放四輛車，左右船舷的上緣用繩子綁著兩艘沒有引擎的破船——由廢棄鐵片和層板草草拼湊而成。船上非常擁擠，簡直到了爆滿的程度——在埃及打工的奴比亞人，提著大包小包，準備衣錦還鄉。船上完全不見任何導航設備，入夜後靠岸，破曉時便發動引擎啟航。因此不意外的是，這樣的交通工具，使得一趟不到400公里的旅程花了整整三天。

途中隨著每一分鐘過去，沿岸的垃圾山愈來愈高。蒼蠅盤旋其上，老鼠飛快竄過。乘客對於殺蟲劑噴灑在他們四周一副逆來順受的模樣，啃著帶在身上的麵包，用空罐頭從湖中舀水喝，似乎相當享受旅程。看著他們，我不禁深深感動。這就是非洲，真實的非洲。

瓦迪哈勒法（Wadi Halfa）位於納瑟湖靠蘇丹的那一側，可藉由一條遍地黃沙的路通往

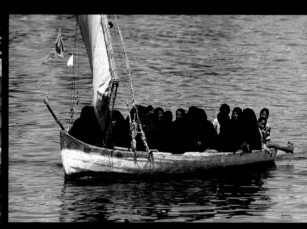

1000公里外的蘇丹首都喀土穆（Khartoum）。
整個尼羅河谷，沒有任何地方的環境比蘇丹北
部的奴比亞地區更為嚴酷。綠洲零星散布在

落圖騰刻記在雙頰上，而且男女皆然。各部落
的圖騰不同，但一般來說，通常由三個很深的
水平或垂直裂縫組成。男人目光如炬，面容又

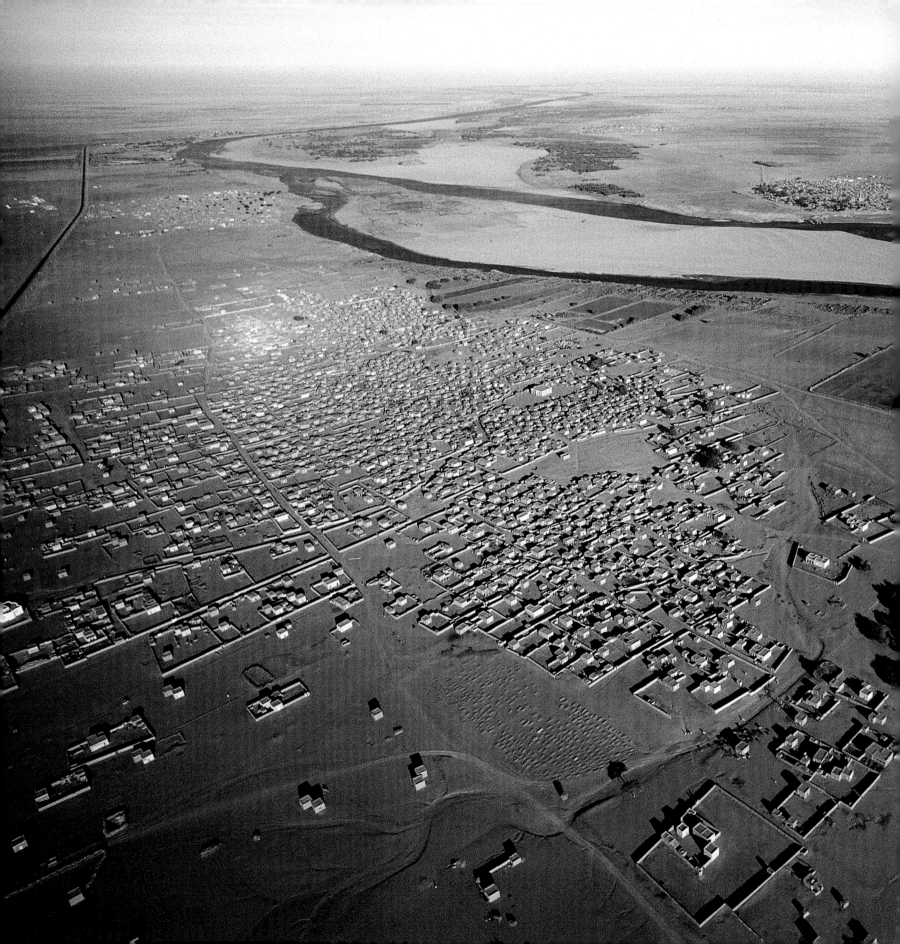

藍色尼羅河
流經沙漠的生命之河

348-349　藍色尼羅河從衣索比亞高地流向蘇丹沙漠。在太陽炙烤與沙暴橫行的地表，尼羅河是讓生命得以延續的唯一水源。

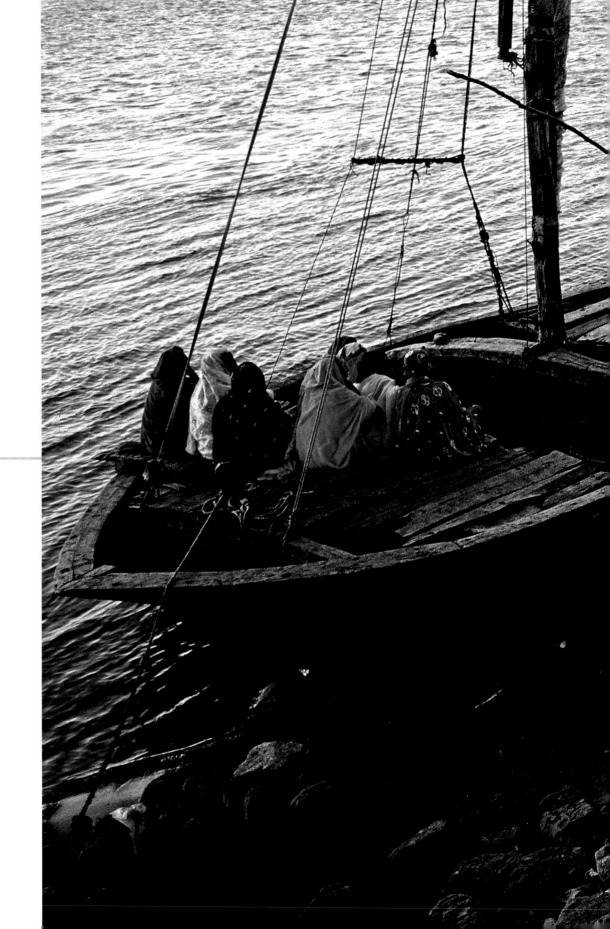

350-351　靠近北蘇丹棟古
拉（Dongola）的某地，一
名男子試圖誘使驢子上船。
從喀土穆到亞斯旺，尼羅河
上一座橋樑也沒有。

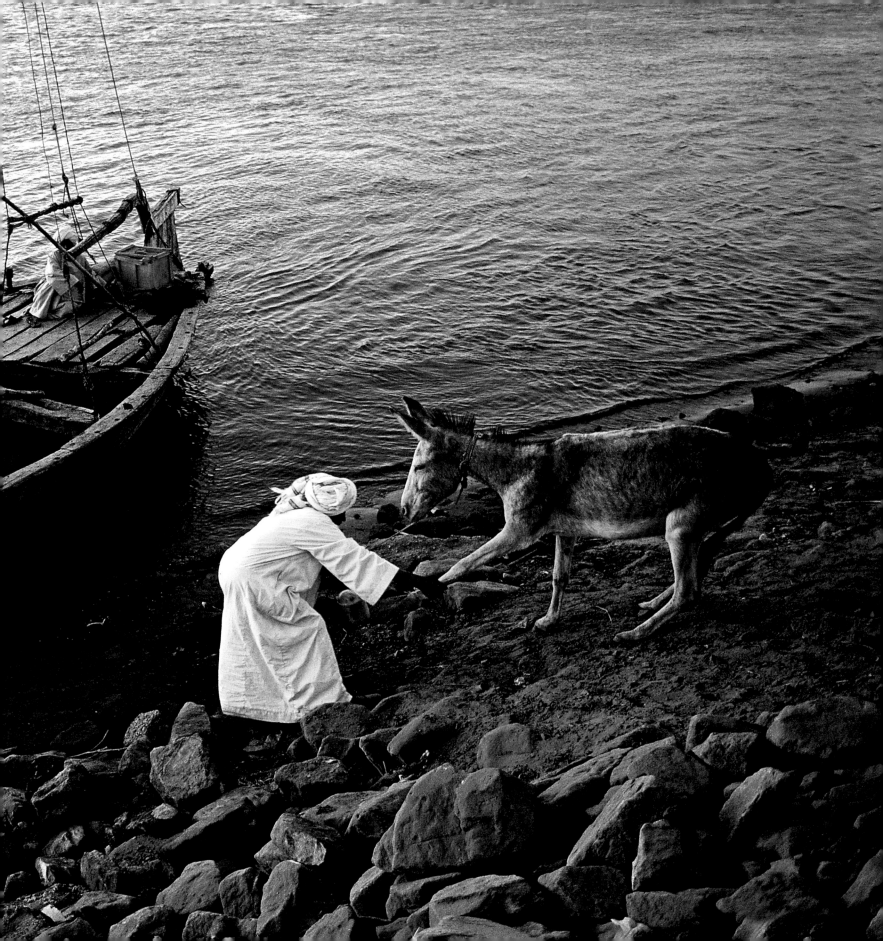

352-353　航行於黎明時分的三桅小帆船——尼羅河上永恆的生活一景。

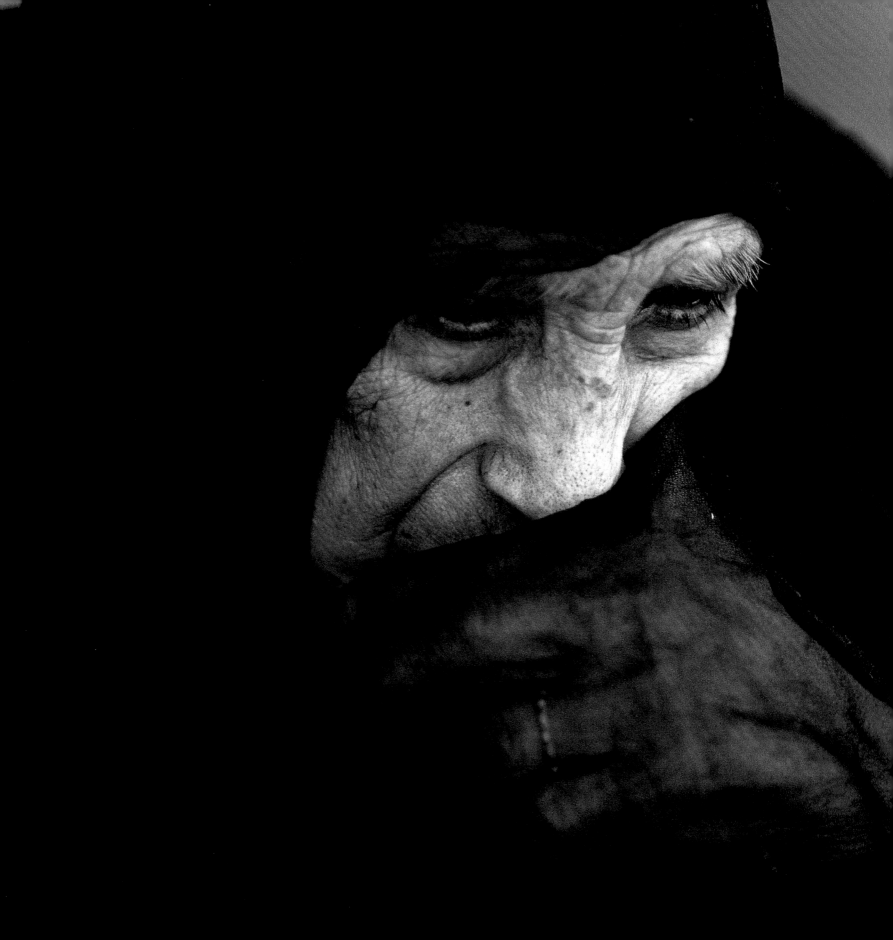

354-355　一名老婦在清真寺的聖人墓旁表達敬
意。對年長的信徒而言，清真寺是休息與敞開心胸
沉思的地方。

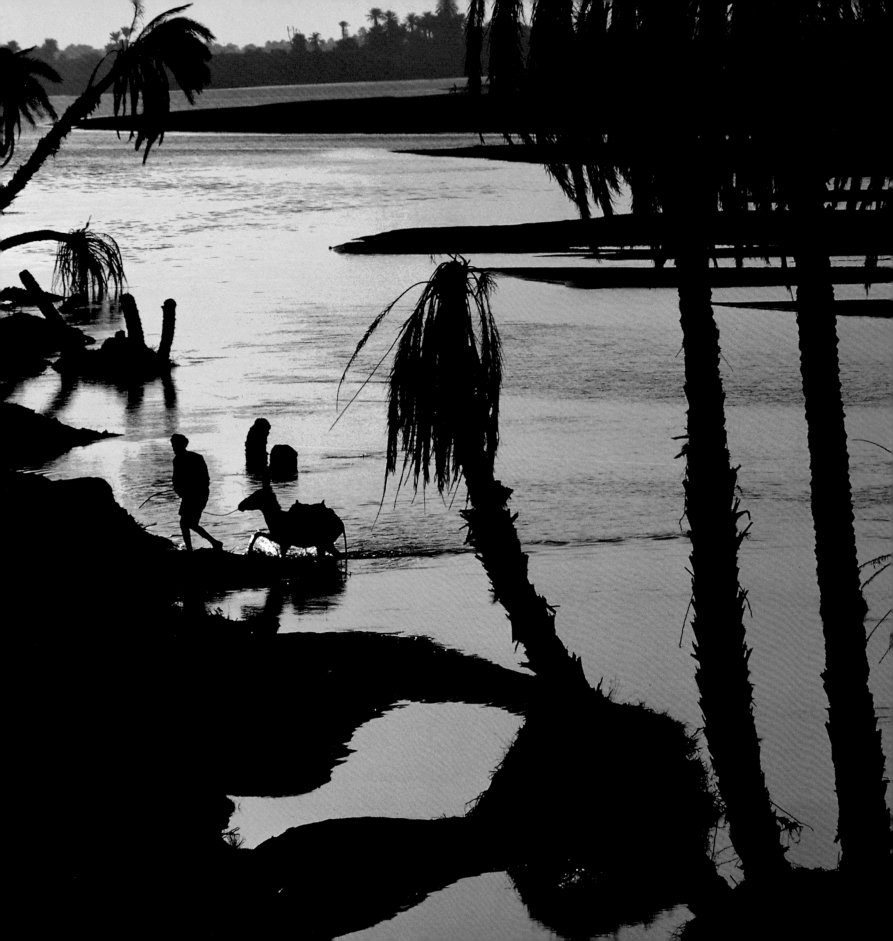

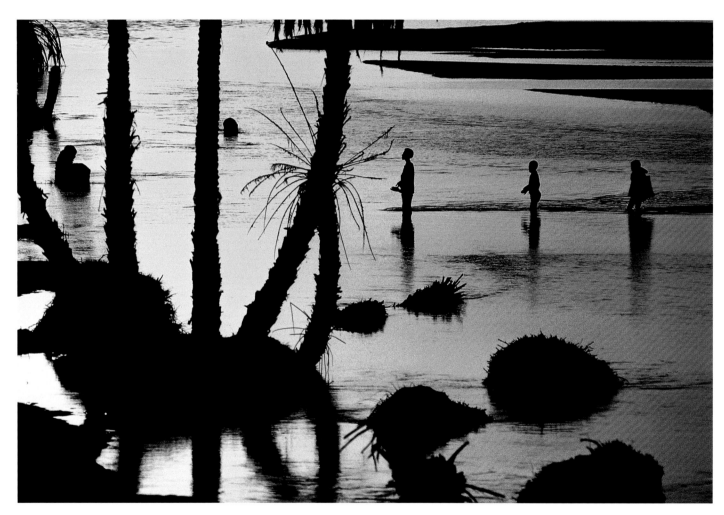

356及357　農民涉水渡過幾近乾涸的阿特巴拉河，當地人稱這條河為黑尼羅河。河水經常在雨季暴漲，待雨季一過，水就會退去，甚至幾乎消失。

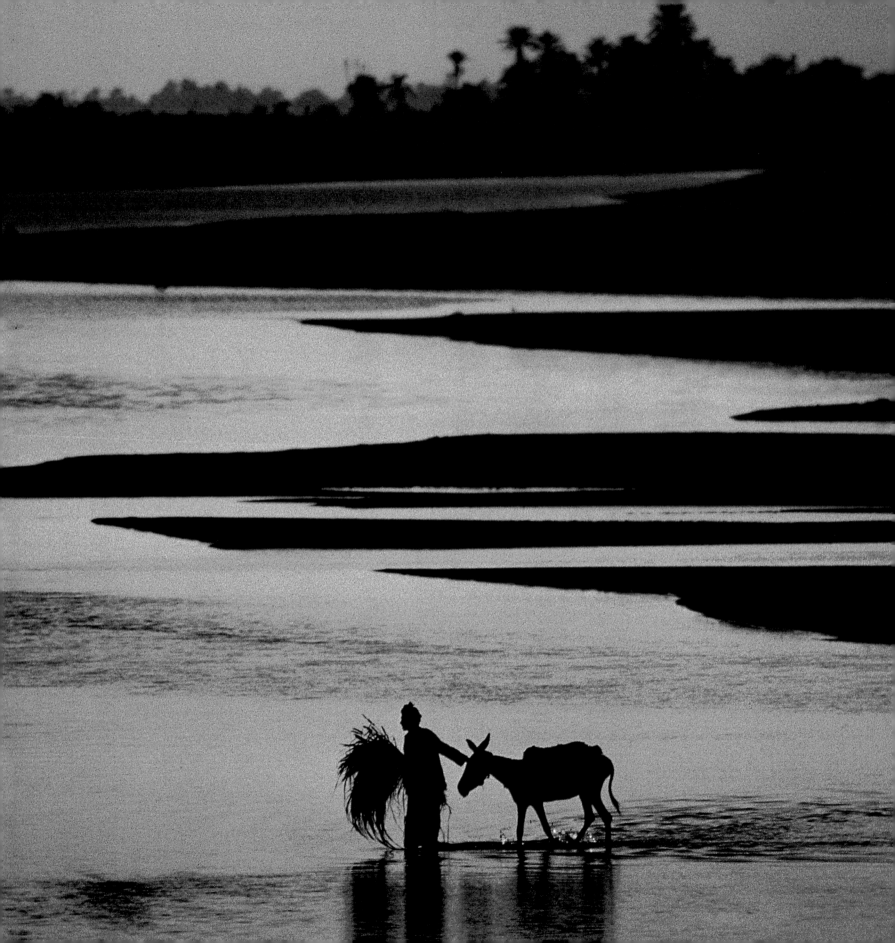

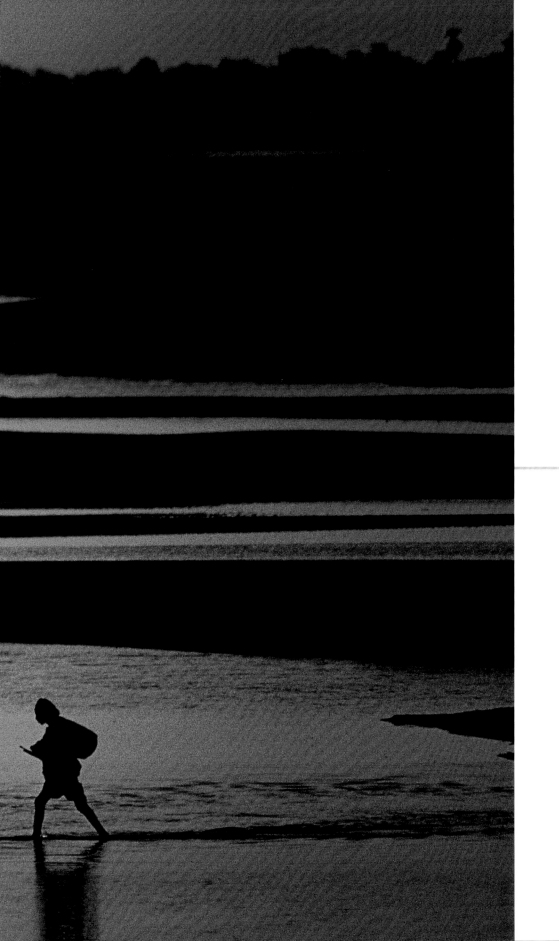

358-359　在阿特巴拉河和尼羅河的交匯處附近，農民橫渡淺灘返家。埃及文明誕生自沙漠與水源。

努巴族

莽原之上的山村

南蘇丹的科多凡（Kordofan）莽原的面積跟北海道相仿，努巴（Nuba）山脈的低丘零星分布其間，最高峰都不到1000公尺，裸露的花崗岩使景色更形冷峻。

努巴地區居住了約50萬的努巴族原住民，令人吃驚的是，他們可再分為50個亞群，各自說著截然不同的語言。住在山這一邊的努巴人無法和居另一邊的努巴人溝通。由於風俗習慣相差甚遠，努巴人自稱他們的祖先本就分屬若干個部落，廣布於尼羅河畔到莽原一帶。

在過去某個時期，殘忍的奴隸販子開始從北方湧進努巴地區，人類學家與歷史學家認為，當時各部落都有人為了躲避奴隸販子而逃到山區避難，他們就是今天努巴人的祖先。文明很晚才滲入偏遠的山區，40年前他們還不知道有衣服這種東西，在這之前，那裡的人習慣裸體。男人和女人身上的裝飾，都是用刀割皮膚後留下的疤痕，形成各式各樣的花紋和圖樣——這種打扮方式傳承自數千年前的蠻荒非洲大陸。

身體崇拜是努巴美學的核心，對肌肉力量最具代表性的禮讚就是摔角。摔角比賽是收穫祭的重心，我於11月拜訪時正好碰上在小米收穫祭尾聲舉辦的摔角比賽。

我完全不會講當地方言，只能用很破的阿拉伯語在六天內穿梭於各村莊間。曾有一次我撞見一群年輕人，他們充滿力量的身體塗上了灰、手中持矛、準備穿過乾枯的原野。「埃烏荷馬」（El Uheimah），他們說，手指向遠方一座陡峭的岩山。隆隆鼓聲從埃烏荷馬山腳處傳來，在早晨靜止的空氣迴盪。摔角比賽馬上要開始了。

摔角比賽在剛採收後留下一片殘梗的小米田舉行。摔角選手聚集時，會展現勇猛（雖然很奇怪）的身形，抹上灰的身體穿著色彩鮮豔的褲子和一條一條的布，背上綁著矛和老式的槍。服侍他們的少女全身塗滿了油，美麗、野性的黝黑皮膚在午後的烈日下閃閃發亮。他們頭頂的瓶子裝了當地人稱作馬利斯（Marise）的啤酒，將獻給比賽冠軍。

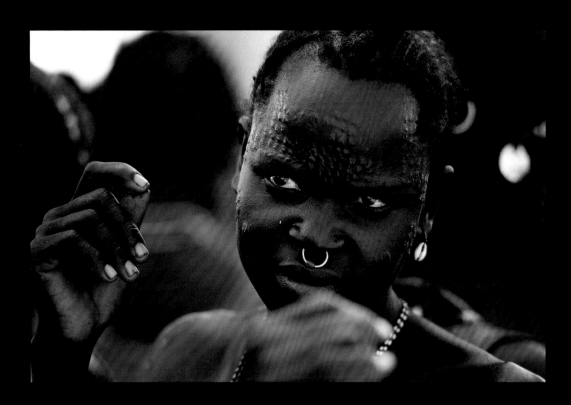

當下午3點一過，太陽開始下山，幾個代表各村掌旗的男子衝進田裡，傾倒神聖的灰燼。信號一出，包括摔角選手和村民等數百名男性，如同一波巨浪衝進場中，踩踏枯草。號角嗚嗚作響，男性的呼喊聲增強為咆哮聲，穿透因他們而揚起的漫天灰塵。待巨大而混亂的漩渦平息，摔角比賽終於開始。摔角手似乎染上了某種狂喜，他們的吼叫聲幾乎不像是人發出來的。場上男人在激烈搏鬥，女孩子則在一旁唱歌跳舞。得勝的摔角手被支持的群眾扛在肩上，耳邊響起女孩子的歡呼聲。輸家的支持者不滿地大喊並失望踩腳。

勝利者會被獻上刺槐的嫩枝。他的背上塗滿聖灰，在夕陽餘暉下閃爍著金色光芒。

362-363　少女在村裡猴麵包樹下的空地玩耍。猴
麵包樹的果實嚐起來像非常酸的糖漿。

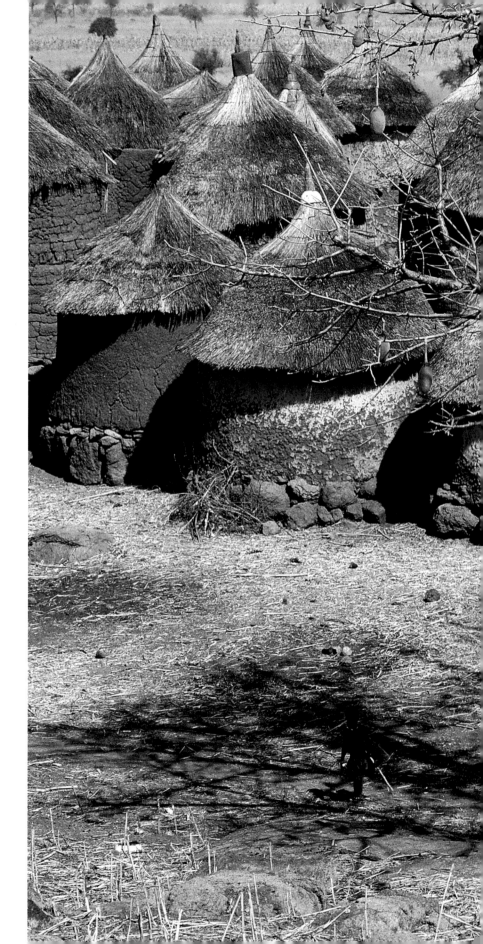

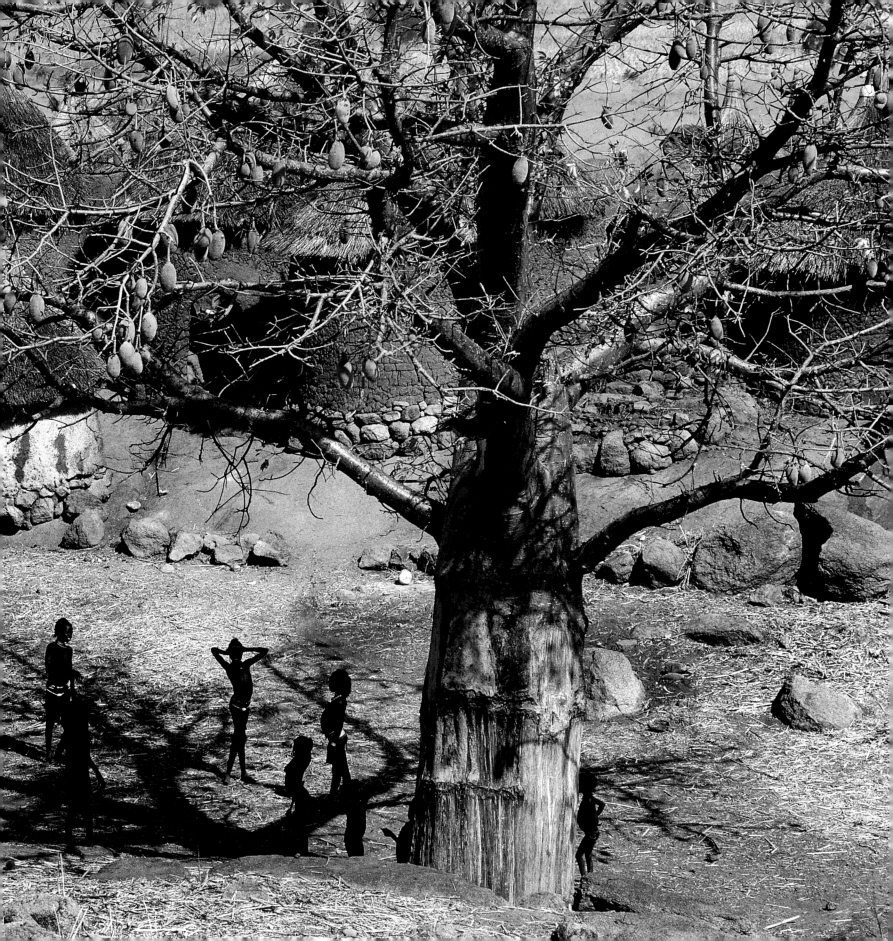

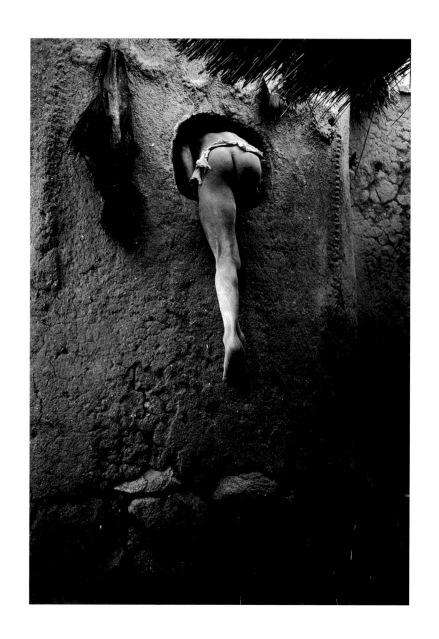

364及365　為了防範老鼠，穀倉的入口設置在很高的地方，而且非常狹窄，只有孩童才進得去。當穀倉不使用時，入口就用蓋子堵住。

366及367　烹製食物的努巴族女性。民房由環繞庭院的四到五個圓筒形建築組成。

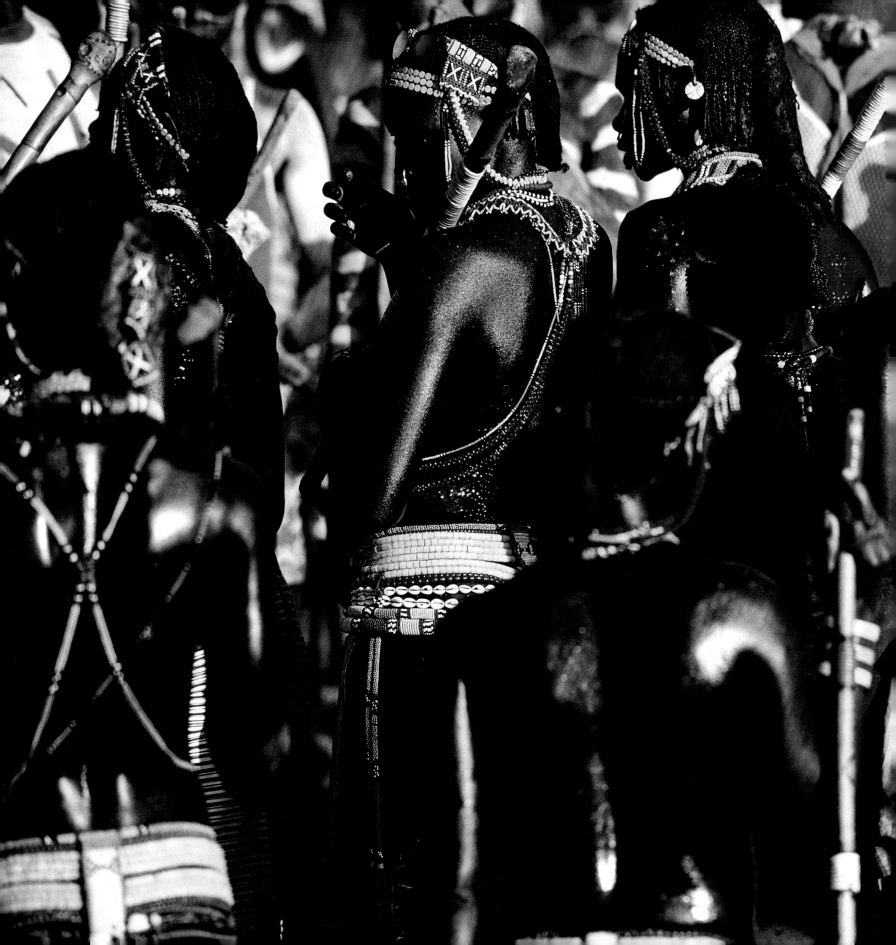

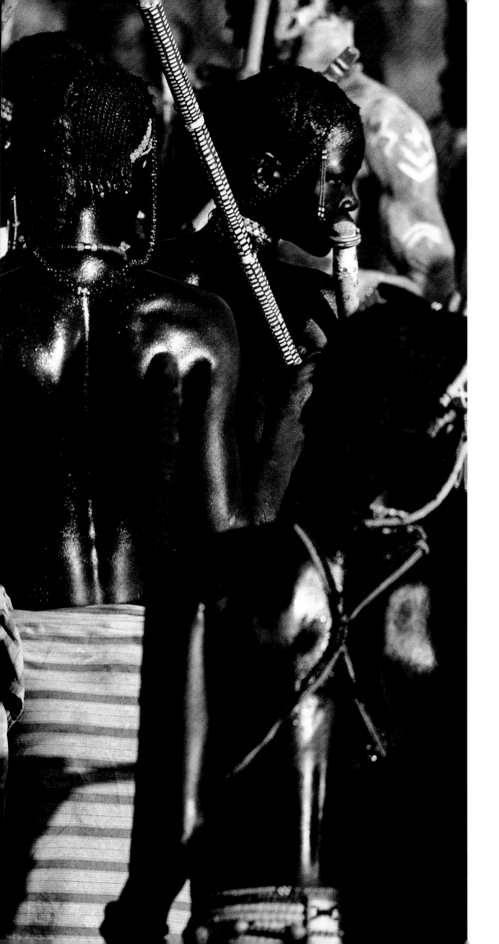

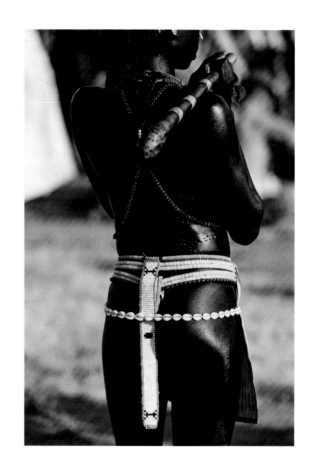

368-369及369　努巴族少女圍觀摔角比賽,為心儀的勇士加油。少女的黝黑肌膚因抹了油而閃耀著光芒,身上還穿戴珠子和瑪瑙貝作為裝飾。當支持的摔角選手勝出,女孩發出喜悅的呼喊,簇擁著勝利者凱旋而歸。落敗選手的支持者則哀嘆連連並懊惱地跺腳。

莽原上的摔角手

371　努巴摔角比賽是收穫祭的活動之一，每年在收成後的 12 月舉行。努巴人視男子氣概為最高美德。

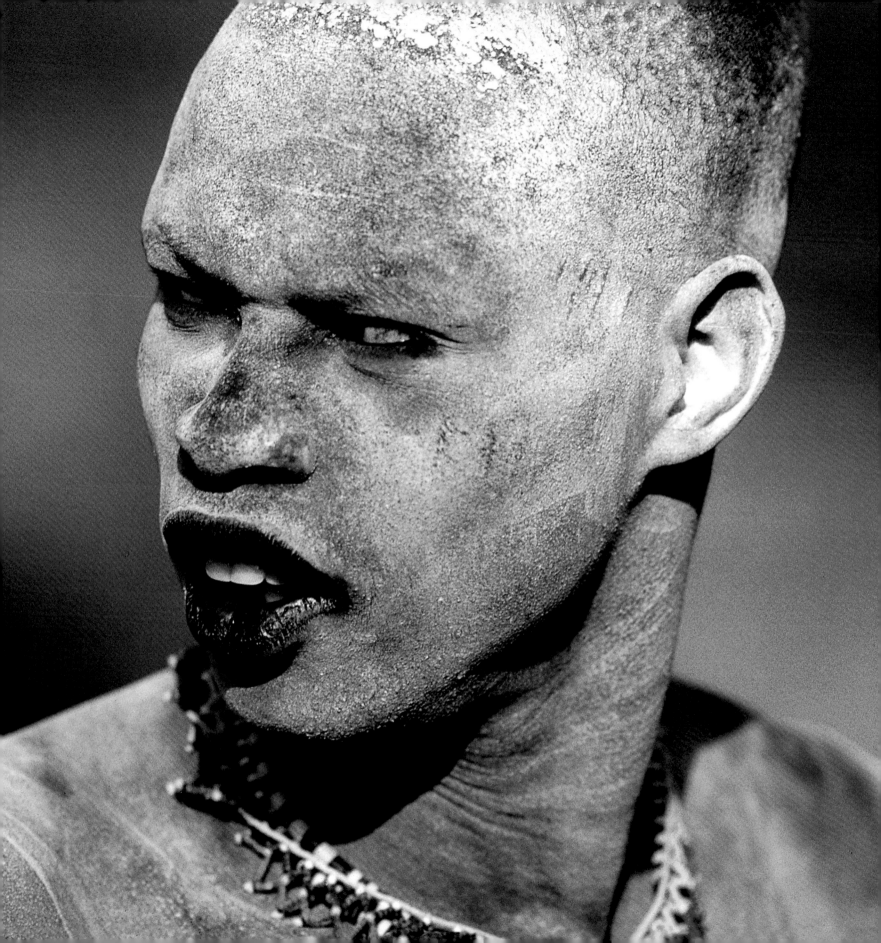

373　摔角選手將全身塗滿焚燒刺槐樹枝椏而得的聖灰。勝利者會重新塗上一層勝利之灰。

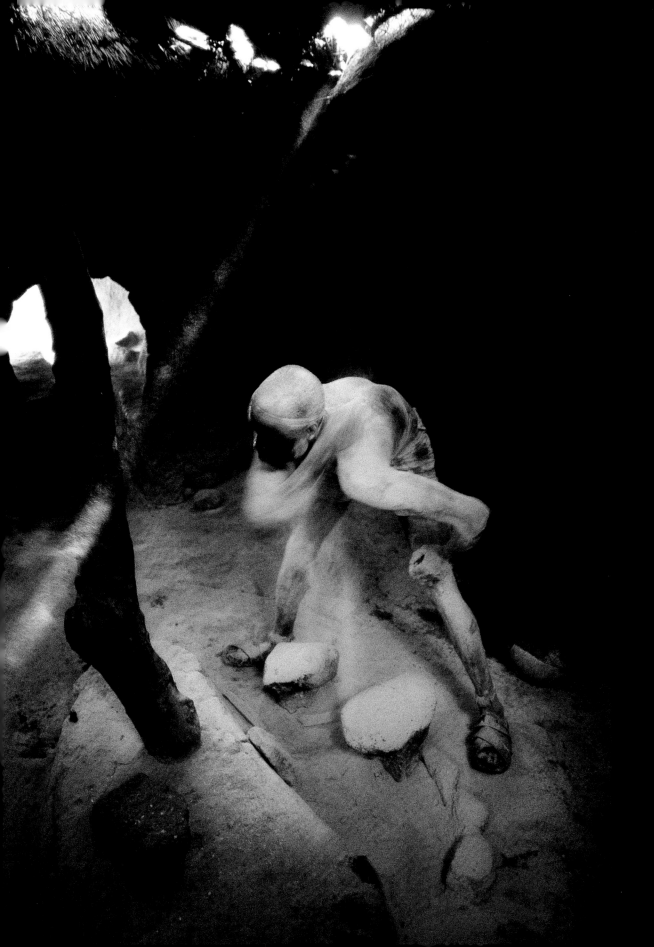

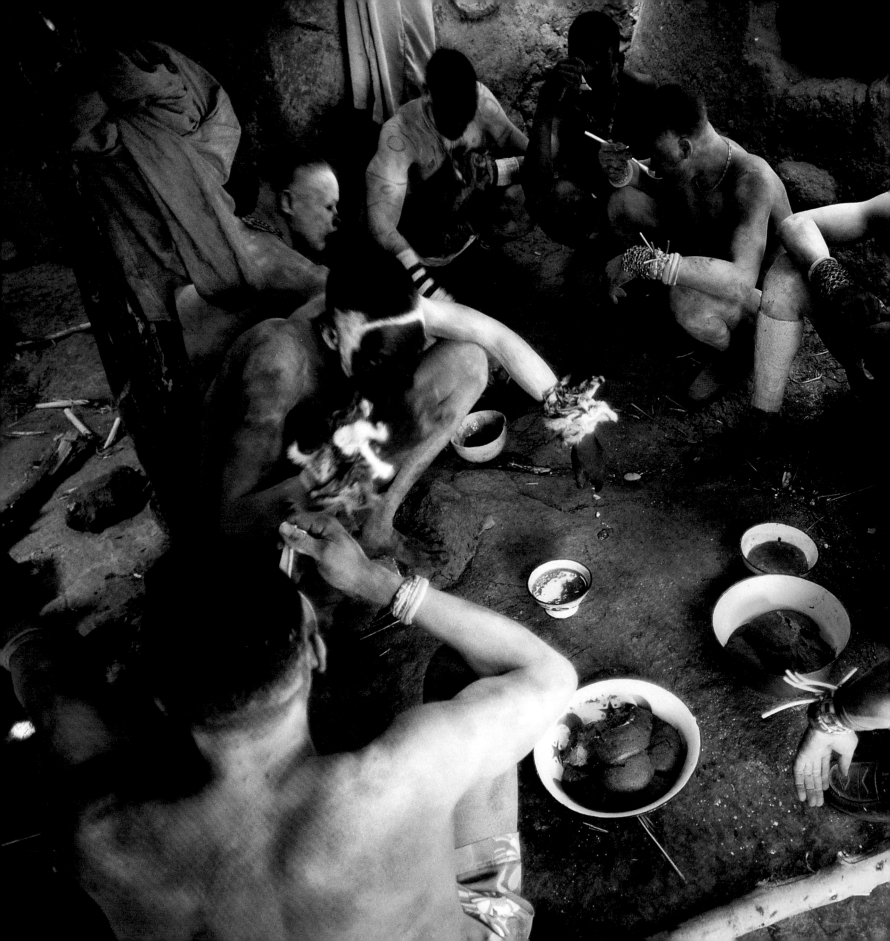

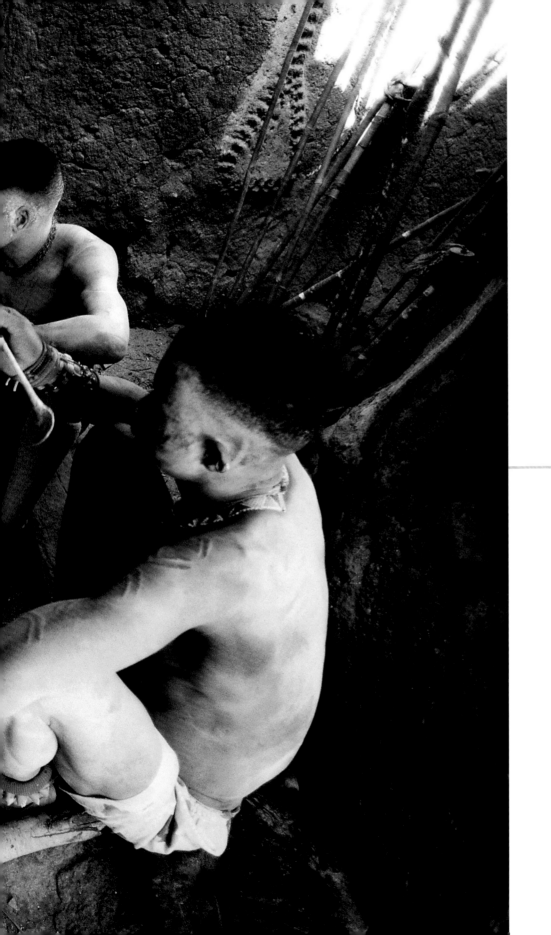

374-375　比賽開始之前，選手大啖小
米糕與秋葵湯。

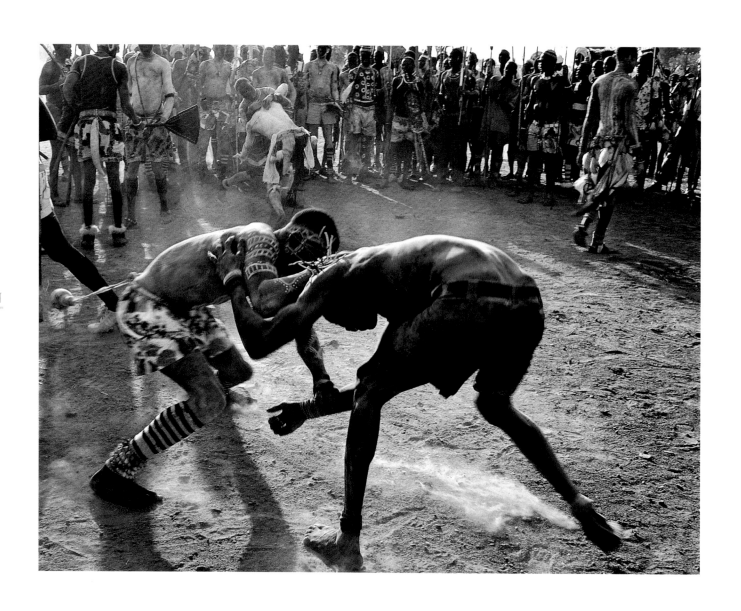

376　努巴摔角只准用站姿搏鬥。勝利者要接著迎戰下一位挑戰者。

377　勝利的選手被支持者扛回家中，並抹上勝利之灰。

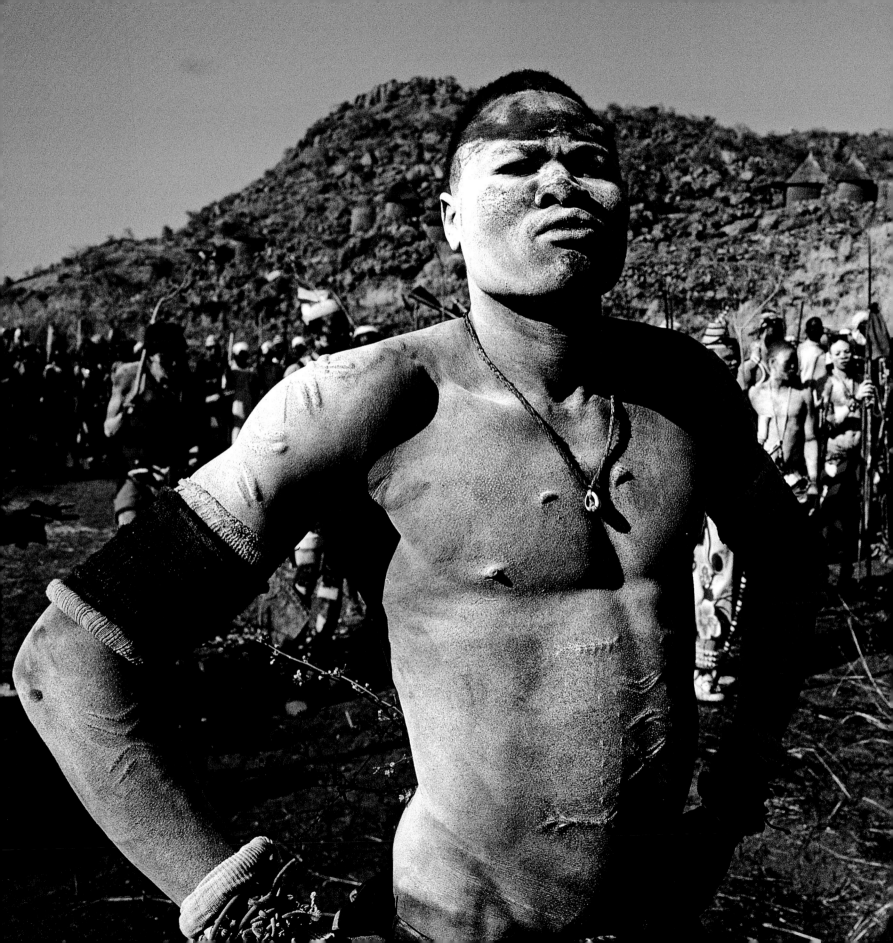

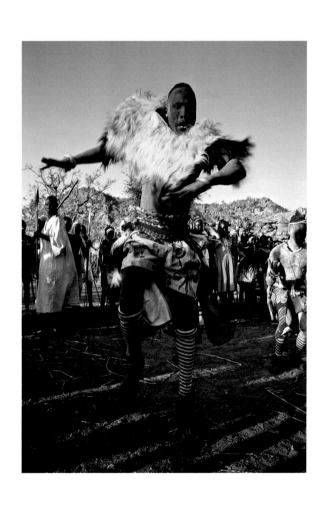

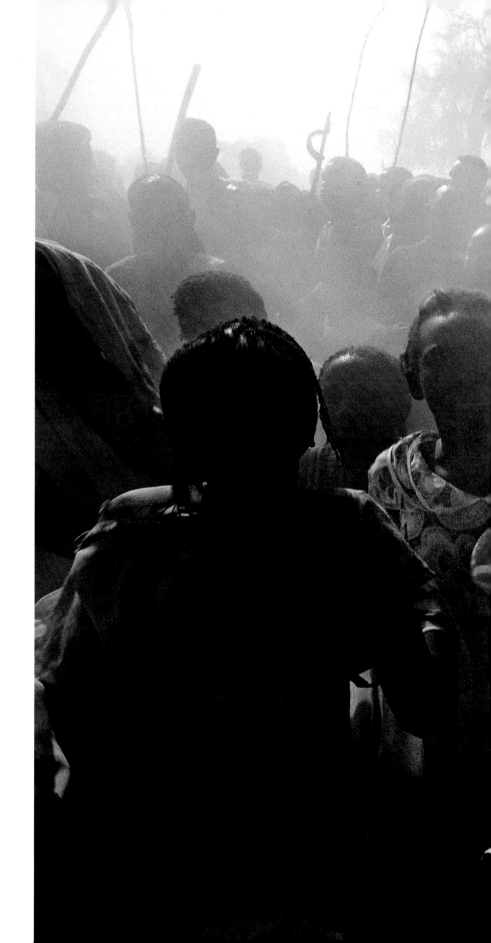

378及378-379　向勝利摔角手表達讚美之情的慶賀舞
蹈。這段舞蹈的時間很長而且節奏激烈，群眾會將錢
塞進跳得最好的女孩的胸衣內作為獎賞。

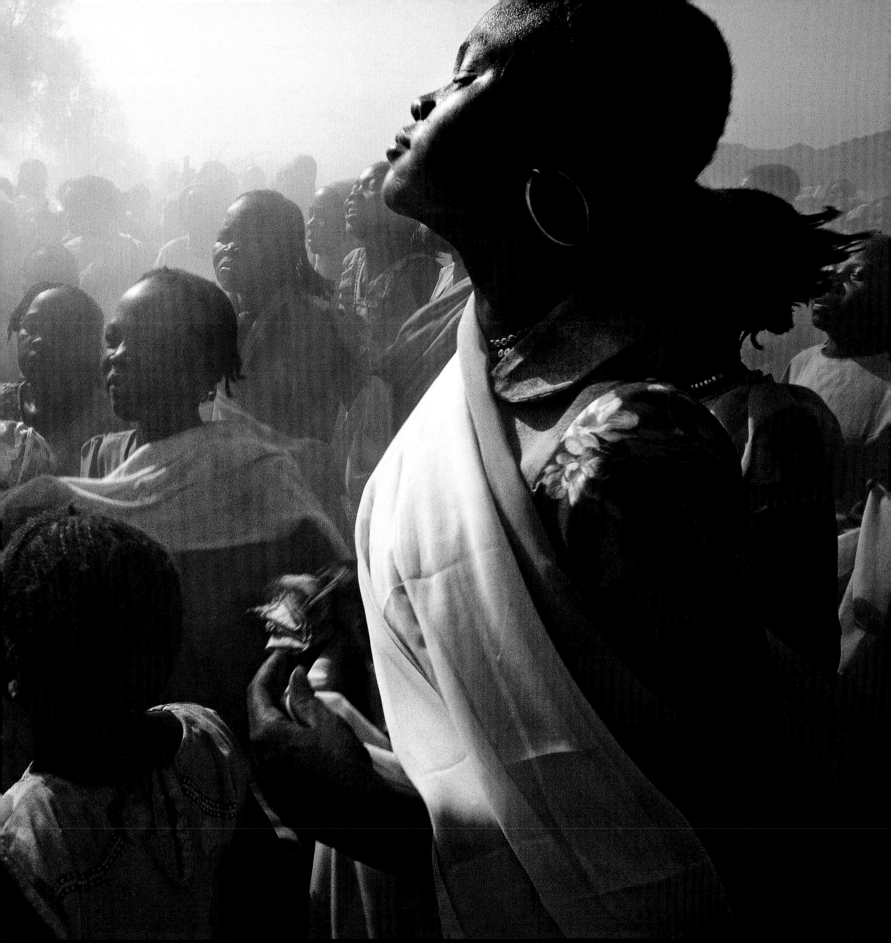

丁卡族與努爾族

人群與牛群和諧共存

搭乘西斯納公司（Cessna）出產的小飛機飛行四小時後，便抵達位於喀土穆南邊的蘇德（Sudd）大沼澤。白尼羅河由南向北蜿蜒穿越莽原，在這裡與表面覆滿紙莎草的沼澤會合。

在阿拉伯語中，Sudd的意思是指有障礙物的封閉空間。蘇德沼澤被熱氣和溼氣給包圍，從上游漂過來的植物和紙莎草也堆積在這裡，形成無數浮島，隨著風向和水流，小島不斷解體又重組。

雨季期間，尼羅河的氾濫與蘇德地區的暴雨會淹沒地勢較低處，沼澤隨之擴大成相當於日本的面積——37萬7815平方公里。雨季將持續半年之久，陸上交通因此窒礙難行。不難想像，文明很晚才進入該區。直到今日，這裡仍被視為世界上少數尚未開發的區域之一。理查·波頓（Richard Burton）、約翰·史匹克（John Speke）、山繆·貝克（Samuel Baker）等19世紀知名的探險家，他們前仆後繼，為了尋找尼羅河的源頭，大膽深入上游，但辛苦走到蘇德沼澤後卻被浮島阻斷了去路和退路，很多人因此餓死，或是染上當地疾病而客死異地。

我們的飛機持續航行，底下僅有一望無際的河水與水生植物。突然一艘獨行舟出現。兩個男人一前一後，以槳拍打灰色的河水，泛出

漣漪。我們在上方盤旋，低飛想要看個仔細。兩個男人停止搖槳並往上看。他們全身赤裸。飛機一面盤旋一面下降，其中一個男人把槳當成矛一般的揮舞。他顯然認為這隻奇怪的機械鳥是危險的。

他們是在蘇德沼澤捕魚的丁卡族（Dinka）漁夫。稍後我們造訪他們其中一人的聚落，水邊50公分高的土丘上坐落著乾草屋頂的小屋。底部架高的設計讓他們在雨季不受洪災侵擾。族人使用簡單的漁網，日復一日地捕魚，而且只捕聚落居民所需的量。其中一個人的大腿少了一塊肉，他說是被一隻鱷魚吃掉的。

有一天，他們表示要去獵河馬，問我是否有興趣加入？他們手持魚叉，划兩艘小舟出發，抵達一座寬約1000公尺的浮島。走在浮島上相當危險，若腳步踏得太重會掉入水中。「不要發出聲音，」他們說，讓我走起來更是小心翼翼。在浮島的中央，獵人將草分開，弄出一個河馬的呼吸孔，隨後為了把河馬趕到那裡，就沿著浮島放火。接著，獵人聚集在呼吸孔周圍，手中的魚叉蓄勢待發。我們等了兩個小時，大氣都不敢喘一下，我準備好要拍照，預想將發生狂暴又血腥的一幕。但河馬不曾出現。筋疲力盡的我們回到小舟。傍晚的火紅天空彷彿在燃燒。我心想，尼羅河這條孕育文明

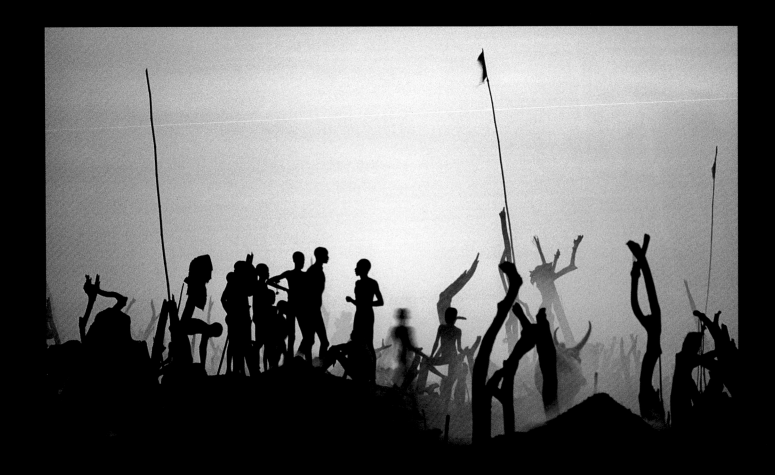

381　傍晚時的丁卡族牛營地。焚燒牛糞所產生的煙能驅趕蚊子。

之河，在流經蘇丹時，卻變得多麼原始啊！

我於4月走陸路抵達蘇德，此時正當旱季結束之際。莽原的草已轉為枯黃，到處都能看到當地人點火燒草，灰燼將為雨季冒芽的新草提供養分。當夜幕降臨火堆上，咚咚作響的規律鼓聲從鄰近的牛營地傳出。對我來說，這彷彿是一齣充滿野性的非洲歌劇，讓我完全入迷，一直觀賞到深夜。

生活在蘇德地區的丁卡族和努爾族（Nuer），生計都與牲畜密切相關。而且他們跟牲畜住得實在太近，人類學家因此認為他們具研究的特殊性。

雨季時，當大水橫流的白尼羅河把低地變成了沼澤，丁卡族和努爾族就退居他們位於高地的村莊；當旱季來臨，他們則在水邊的低窪草原紮營。在這裡，人畜休戚與共。蘇德地區時時飽受瘧疾威脅，但部落居民想出了防範瘧蚊的有效方法：他們在夜間燃燒牛糞直至清晨，產生的濃煙據說能驅逐瘧蚊。

我造訪蘇德的目的是住在牧人的營地和他們一同生活，並拍照記錄。然而，完全不懂族語的我，要如何是好呢？該請一位嚮導嗎？不，最好還是照我的老法子——單槍匹馬前往，然後見機行事。這是我拍攝尼羅河的一貫方式，而且在大部分的情況下都相當順利。我自認我有資格說，在荒僻之地冒著生命危險旅行的多年經驗，我已發展出讓陌生人解除心防的性格。我從來沒有在隻身旅行時遇上麻煩。但每次只要當我請當地人擔任中間人，麻煩反

而來了。至於語言障礙，這根本不成問題，我又不是在那裡蒐集論文資料。彼此用粗淺的阿拉伯語就足以傳達我們的基本情感。

住在營地最令我驚奇的一點是，人與牲畜之間沒有任何柵欄、樹籬或其他形式的隔離。假使隔離是文明的象徵，那麼我在那裡目睹的，即是文明尚未萌芽的人畜蜜月期，也是人畜共存的漫長歷史中的一個階段。人畜一起睡在牛糞灰上，周遭瀰漫著焚燒牛糞以驅趕蚊蟲的煙霧。每天早上，牛的叫聲喚人起床。年紀較長者住在附近村落，跟牲畜同住的大部分是年輕人。牲畜一開始撒尿，人們就趕緊趨前用尿洗臉。接著就擠牛奶，撫摸牛角表示憐愛，把灰抹在牛背上，替牛趕蒼蠅——簡而言之，就是以無微不至的態度照顧牠們。這種共存方式已持續了數千年，人和牲口快樂地生活在一起。

根據一位人類學家的研究，牧人會以自己的名字命名最喜歡的牛。他們還會唱歌讚美牛。他們愛牛，就像父母溺愛自己最疼愛的孩子。他們根據皮毛的顏色和樣式，將牛分成27種。我身上攜帶一本關於牲畜的教科書，當我給牧人看其中的插圖，即使是孩童，都能興奮地念出正確的名稱。這也難怪，這些孩子打從嬰兒期就與牛一起生活，肚子餓時，就擠奶喝。他們把牛糞灰塗滿身體來打扮自己，睡在牛皮製成的墊子上。

當牧人終於將牛群趕出去吃草，他們收集隔夜掉落的牛糞，並將牛糞分為小堆晒乾。在

晚上，他們把乾牛糞疊起燃燒。當牛群返回營地，牧人升起旗幟並唱歌讚美牠們，跟著牛群繞營地小跑步一圈。這些牲畜若沒有牧人的照料，將無法在天敵環伺的莽原生存。

日出前的清晨透著寒意，我思考著人、動物與兩者脣齒相依的生活，回憶起曾在撒哈拉沙漠深處看到的壁畫，它所描繪的人牛互依互存的景象跟我在這裡看到的一模一樣。那幅壁畫已有6000年之久。

我造訪南蘇丹的兩年後，信奉伊斯蘭教的政府冷不防地宣布將全面實施伊斯蘭律法。大部分的南蘇丹人為基督徒或泛靈論者。強迫非穆斯林遵行伊斯蘭律法──包括禁止酒精──是嚴重侵犯人權。以國家政策而言相當荒謬。

蘇丹南北之間的對立氣氛日益升溫，終致引爆內戰。這場戰爭讓南蘇丹飽受殺戮與饑荒蹂躪，帶來毀滅性的後果。1981年，我於蘇丹經歷的人畜和諧共存，似乎已是傳統非洲文化的最後一口氣。

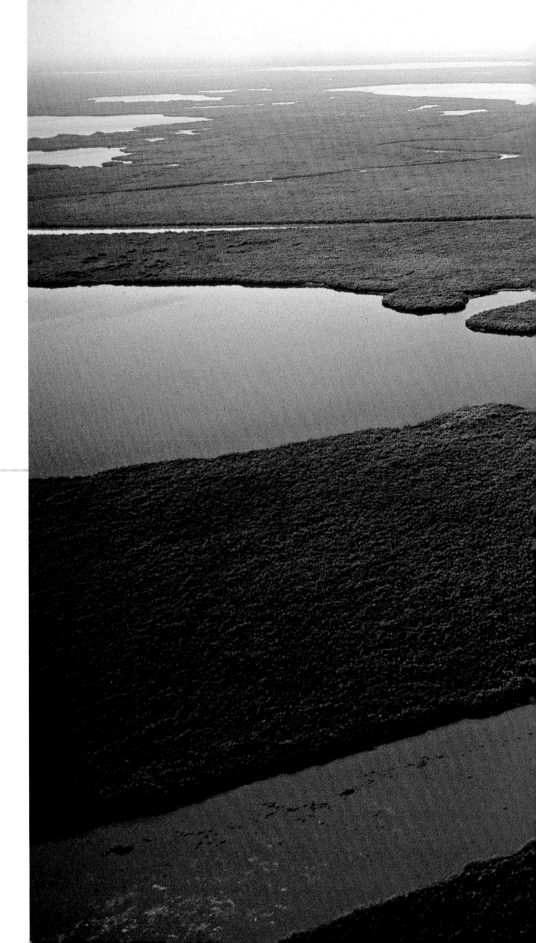

384-385　白尼羅河蜿蜒穿過稱為蘇德的大沼澤。南蘇丹朱巴（Juba）下游160公里處，白尼羅河流入廣大的沼澤區，其中遍布由濃密草叢構成的浮島。

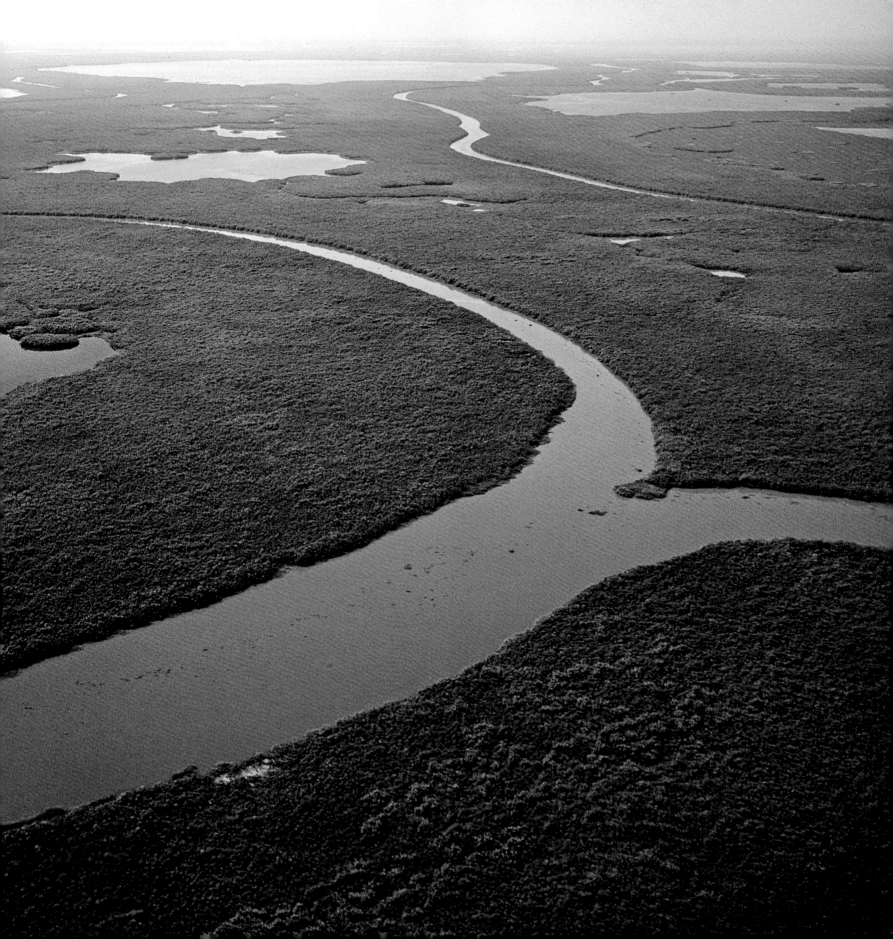

386-387　一艘獨木舟通過浮島。漁夫用網子捕撈
尼羅河鱸魚和其他魚種,這是當地的主要食物來
源。

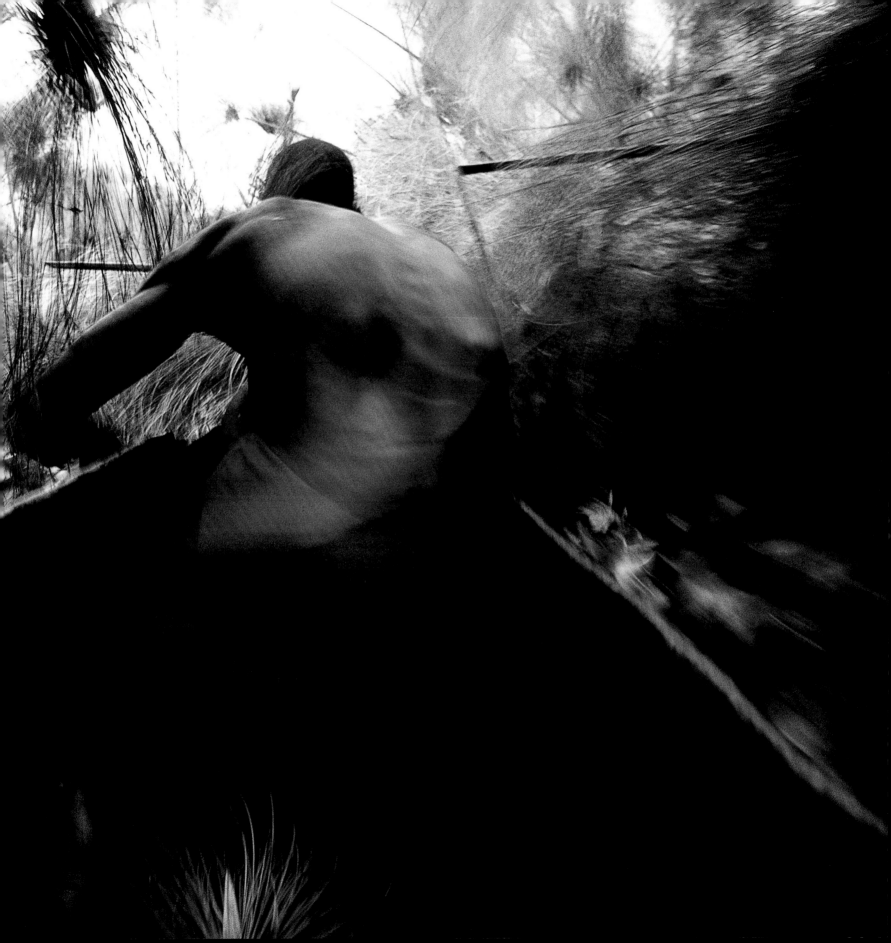

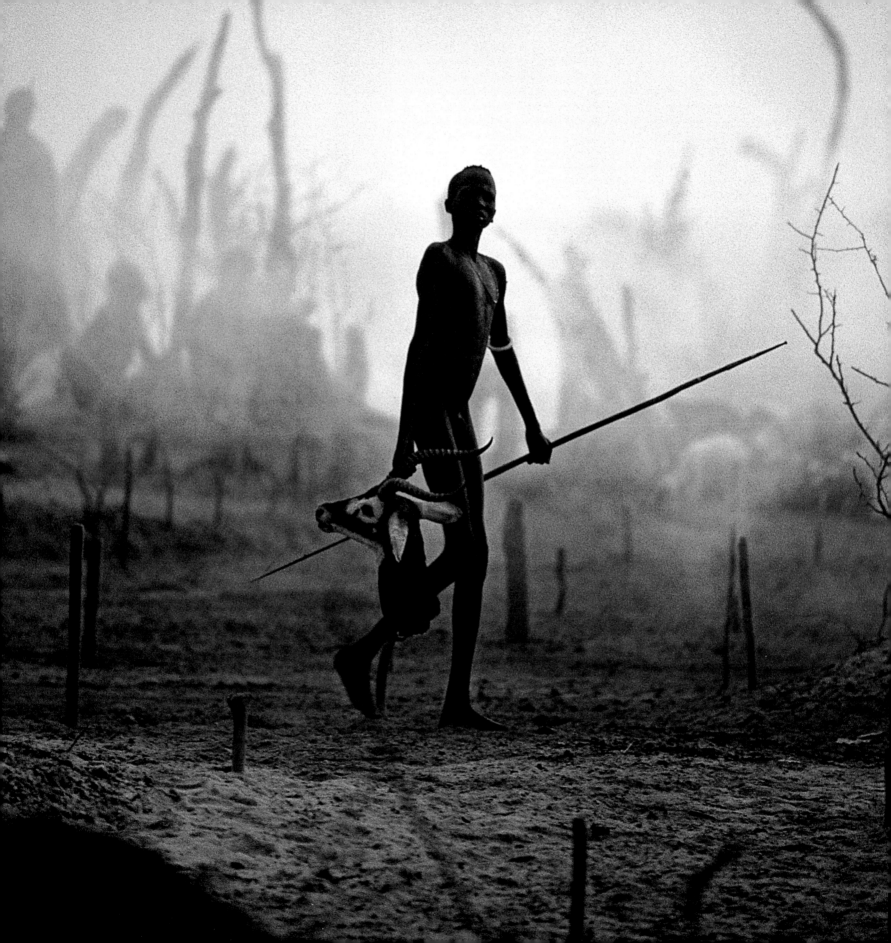

388　準備返家的年輕人手上拿著家犬抓到的瞪羚的頭部。無數的野生動物棲息在營地周圍。

390-391　一名丁卡族人收集新
鮮的牛糞。成堆的牛糞堆會燒一
整晚。如果沒有牛糞煙驅趕瘧
蚊，蘇德將無法居住。

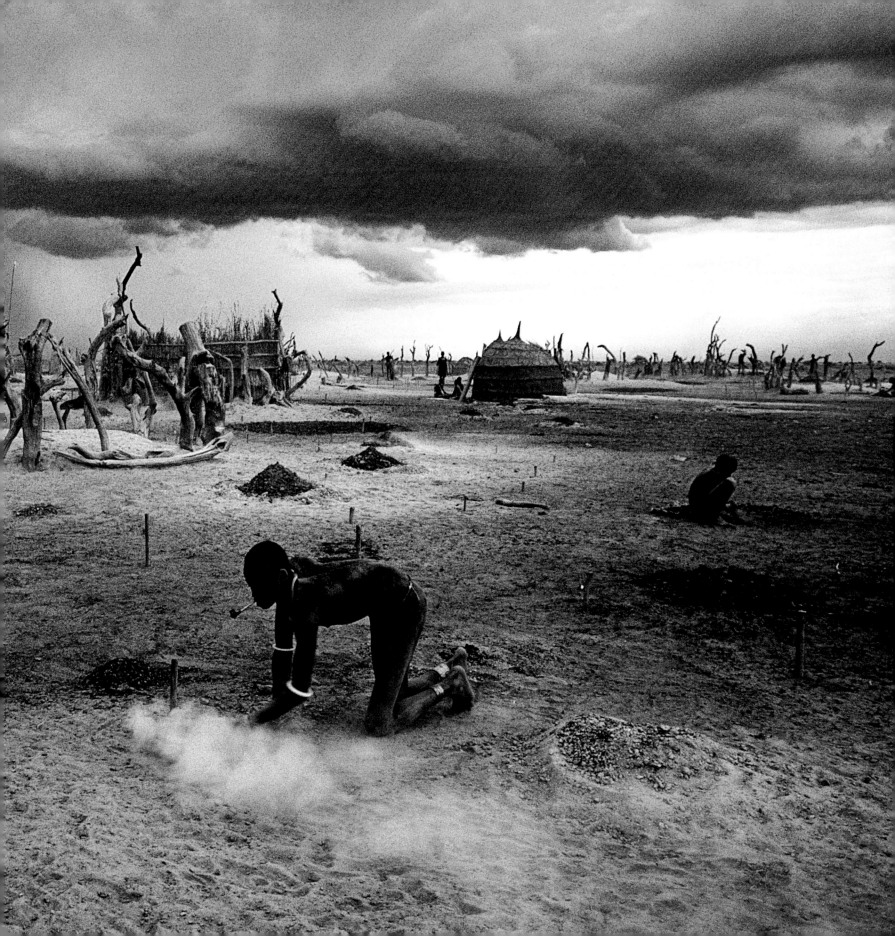

392-393　男子抬走病死的牲口。他們從不屠宰牲口，因此病死的牲口是珍貴的食物來源。當失去一隻寶貴的牛，地方俗諺是如此形容：「我們的眼睛與心會悲傷，但我們的牙齒和肚子則感到歡喜。」

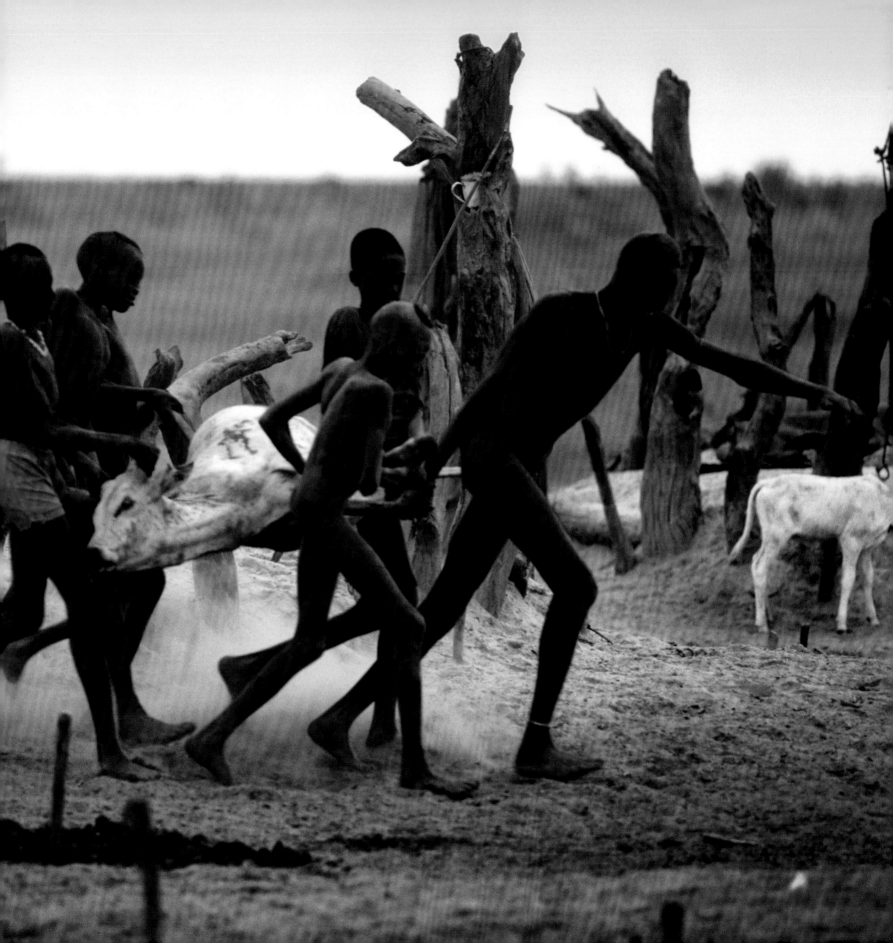

394-395　牛叫聲喚醒營地的牧人。擠奶結束後，
牧人將牛群趕去吃草。

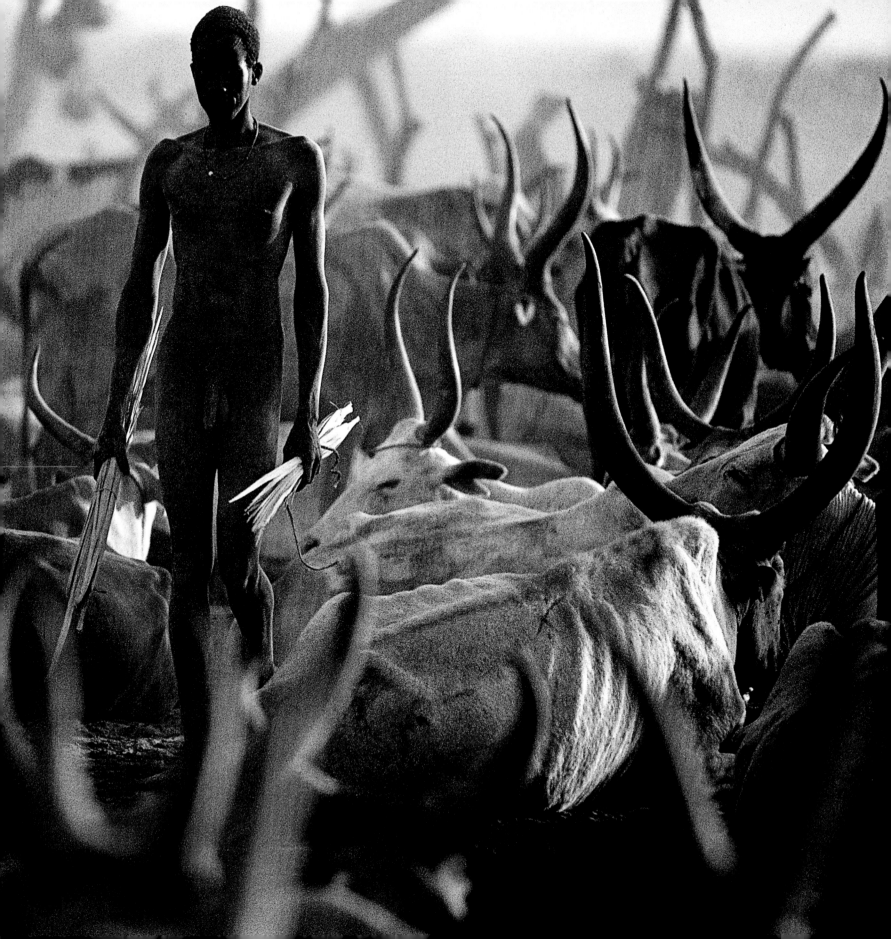

396-397　一名丁卡族男子編織夜間拴綁牲口的繩子。他們睡在牛糞灰上,四周則用枯樹圍成一個圈。

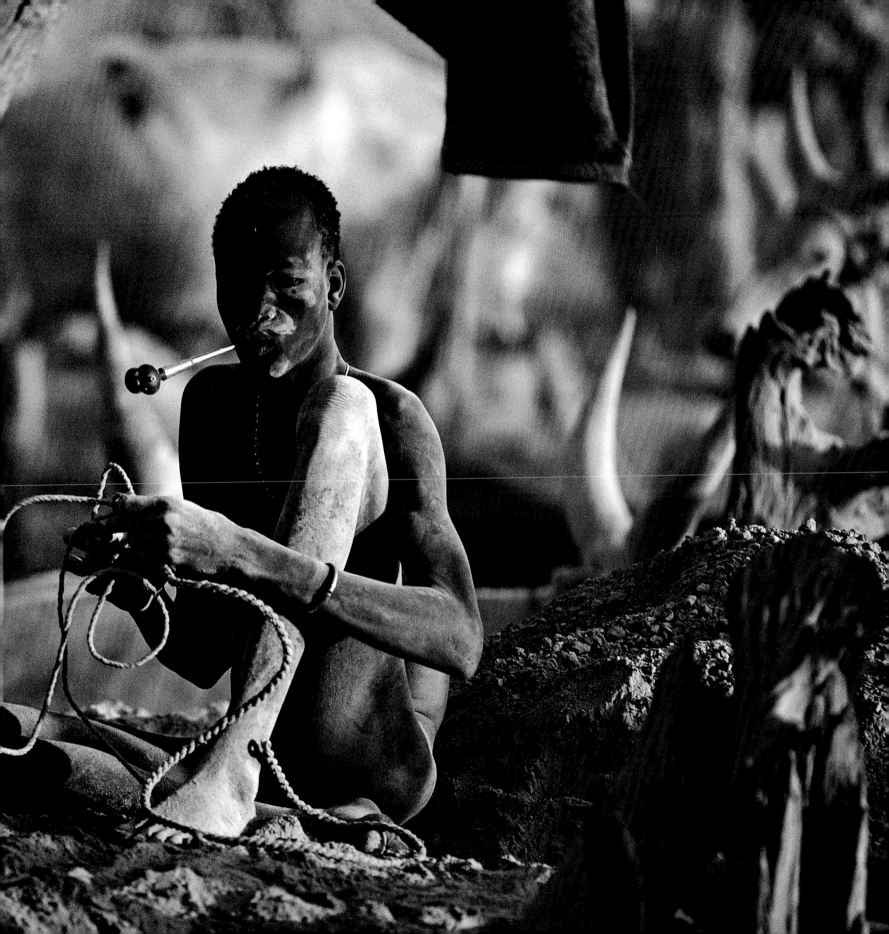

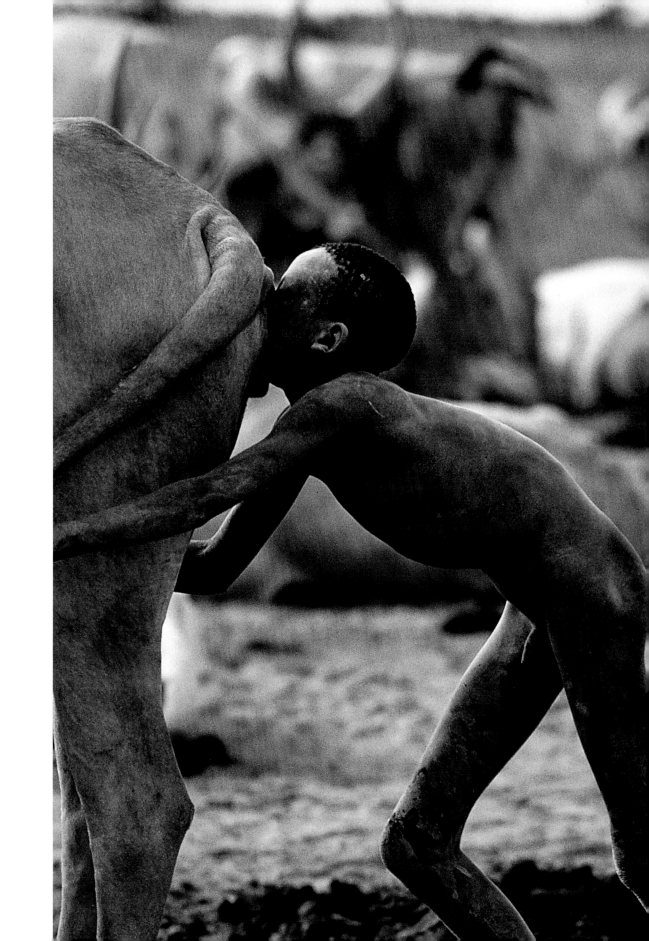

398　對著牛的子宮吹氣能造成性刺激，使牛分泌更多乳汁。男孩的右手還輕撫牛的乳房。

399　一個男孩用牛尿洗頭髮。從小與牲口親密生活的孩童不會覺得牛的糞尿噁心。

400-401　一個努爾族男孩吸吮牛的乳房。部落
年輕人對著牛的子宮吹氣刺激牠分泌乳汁後，
就把嘴湊上乳頭喝牛奶。這是他們唯一的早餐。

402及403　一名男子仔細梳理另一名男子的頭
髮，將灰揉進頭髮可驅趕跳蚤和虱子。他們全
身上下也都塗滿了灰。

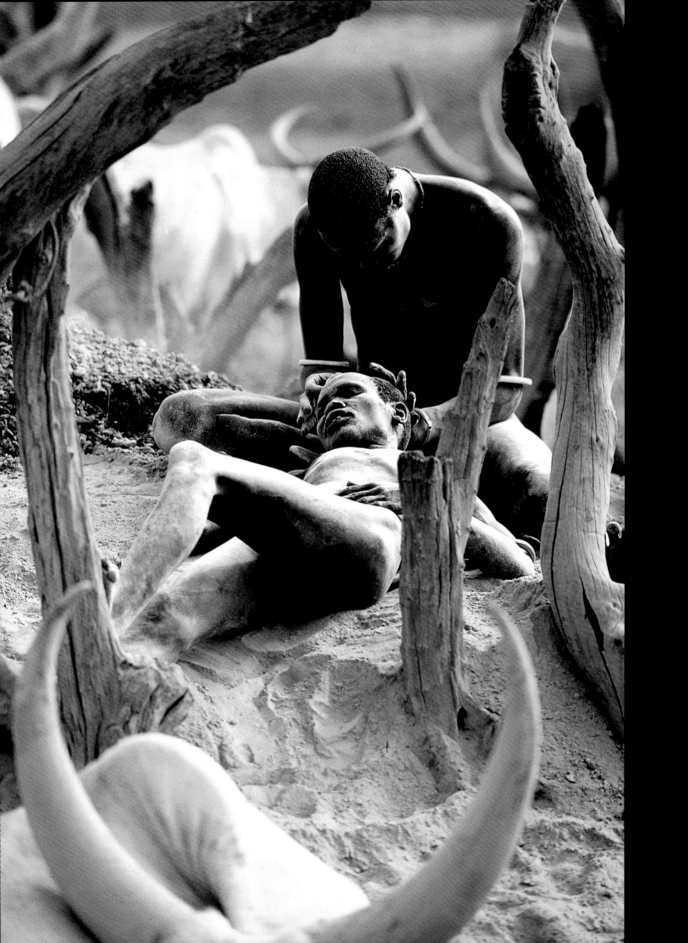

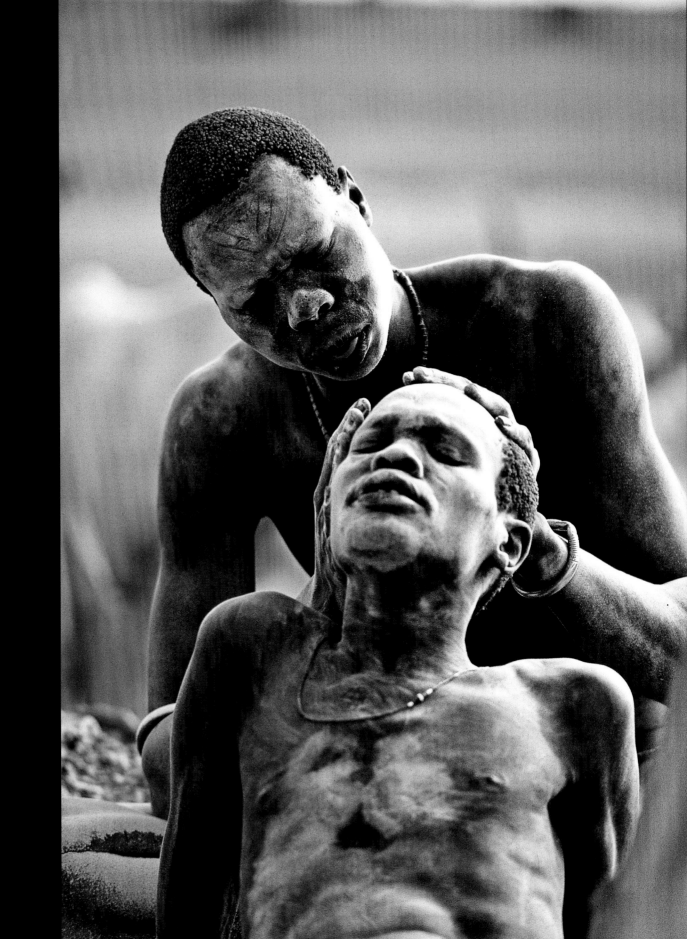

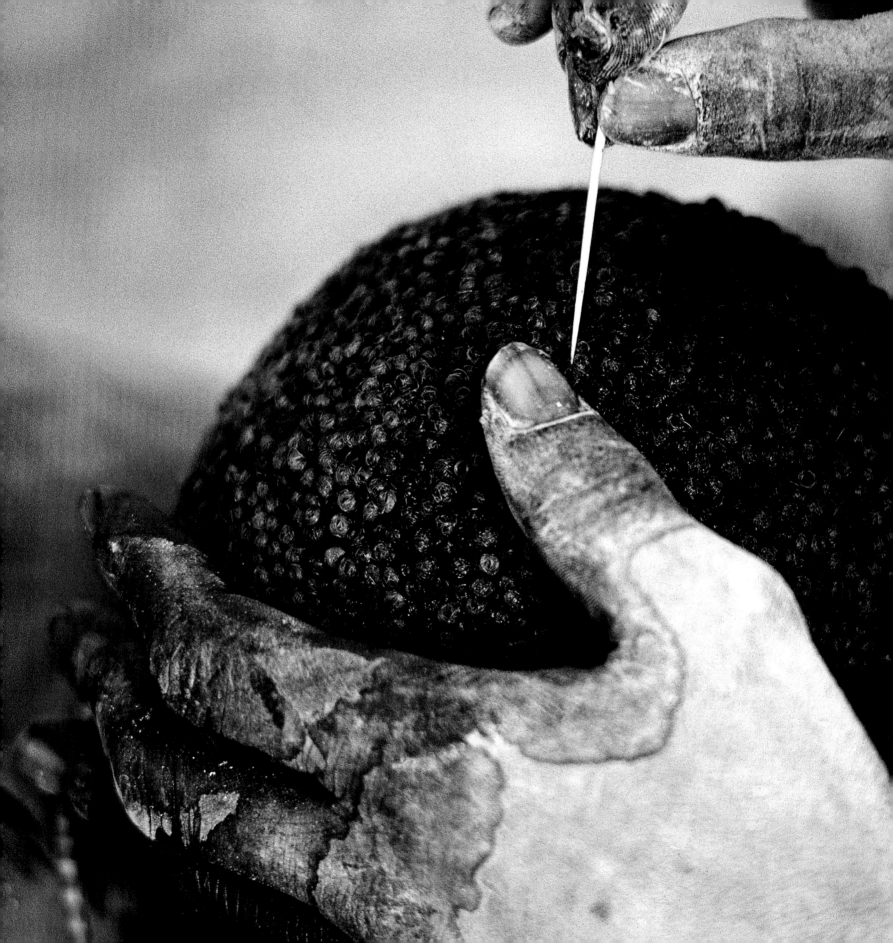

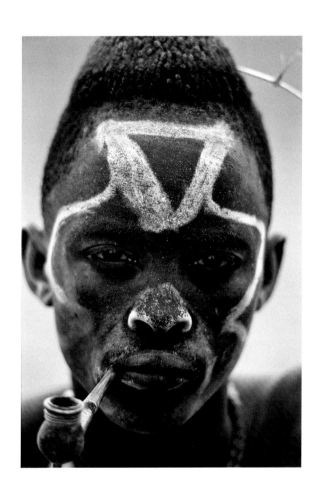

404-405　頭髮用牛尿浸濕後，再用刺槐樹的刺梳理成一個個小捲。金黃的髮色是尿中的阿摩尼亞所造成。

405　一名丁卡族男子用牛糞灰「化妝」。

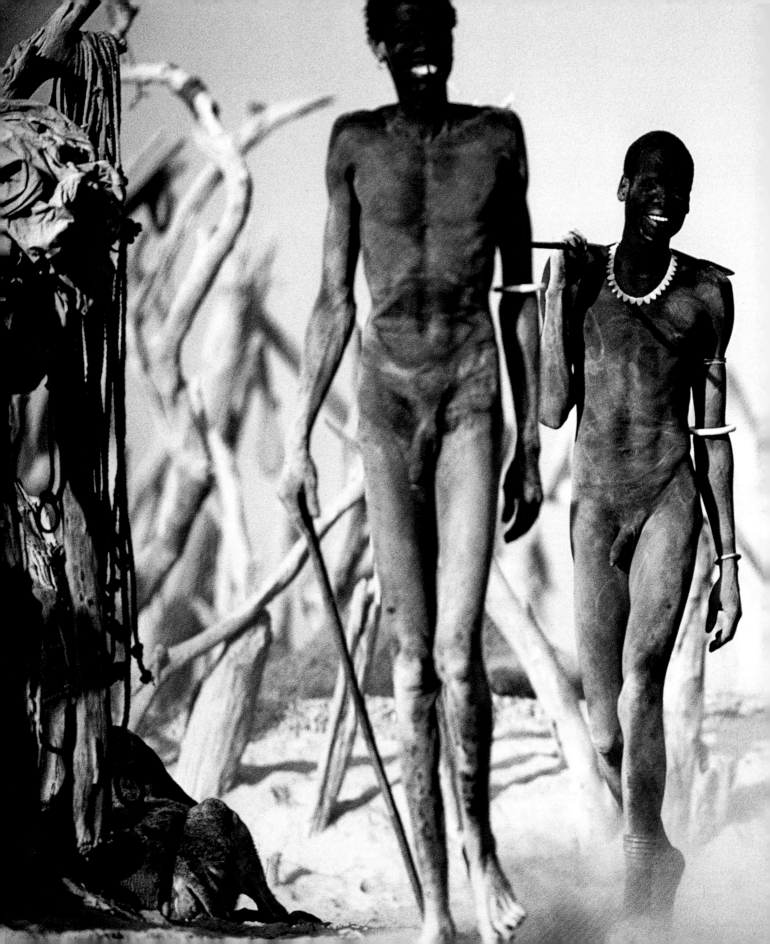

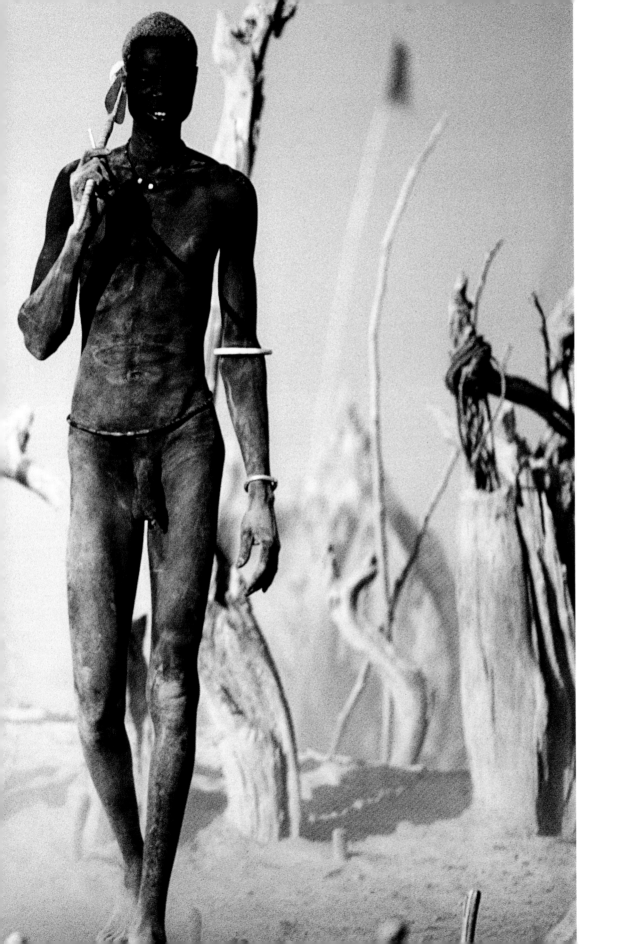

406-407　身形高瘦的丁卡族人在左臂上配戴象牙鐲子。這群人正從牧草地歸來。

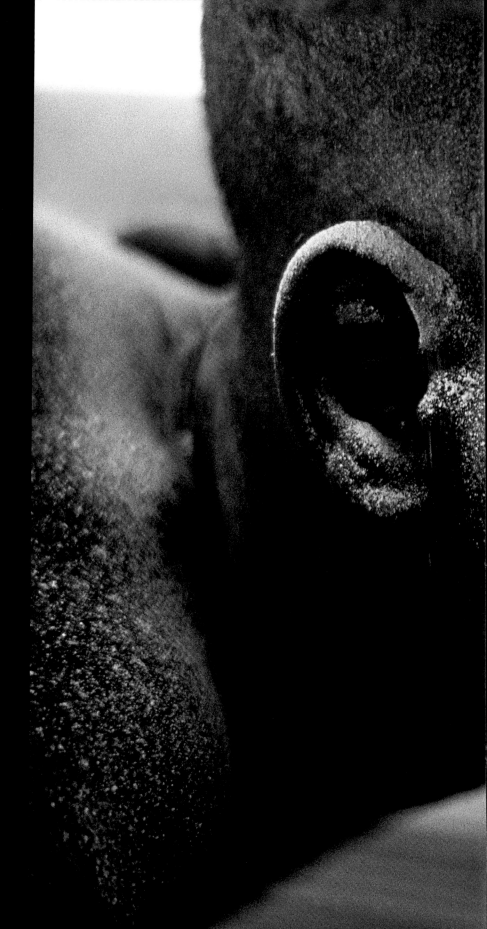

408-409　一名丁卡族少年用灰塗滿全身。一旦牲口被趕去吃草，留在營地的男人就開始全心保養自己的身體。

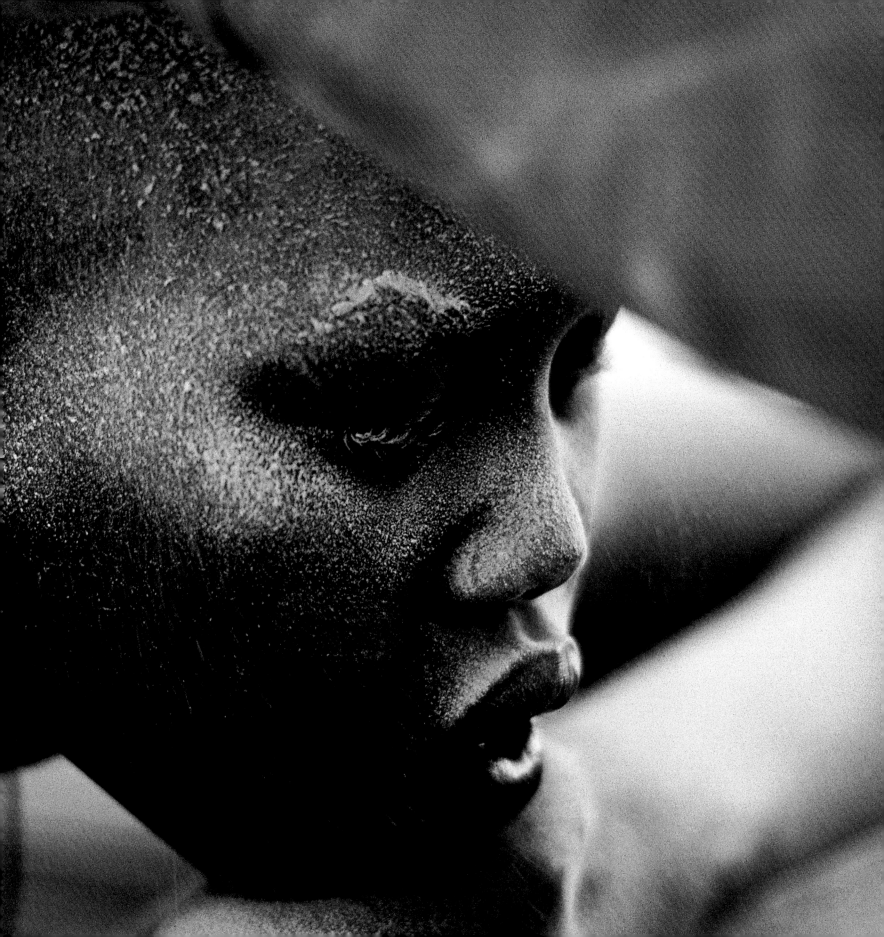

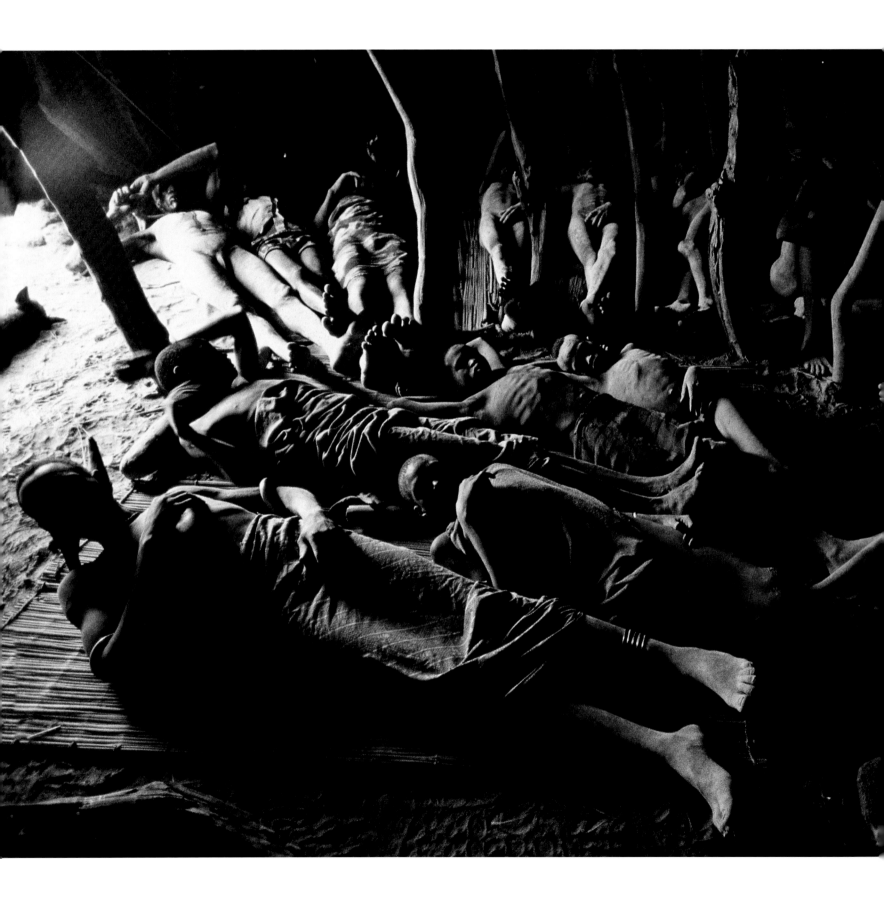

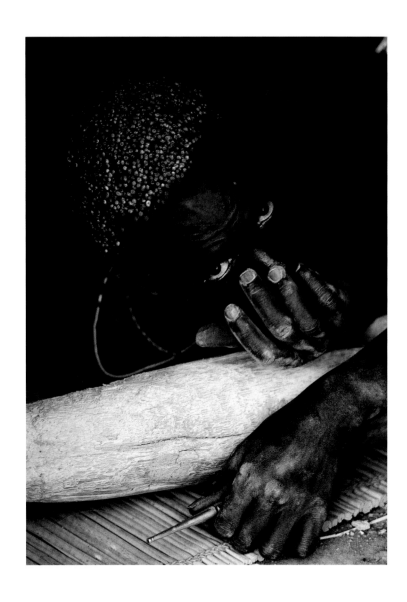

410-411　男人在小屋裡休息，以躲避戶外熾熱的陽光。大部分住在營地的是年輕男性，老人和婦女則住在高地村莊。

411　這個男人額頭上刻的三重V形圖案是丁卡族的標誌。

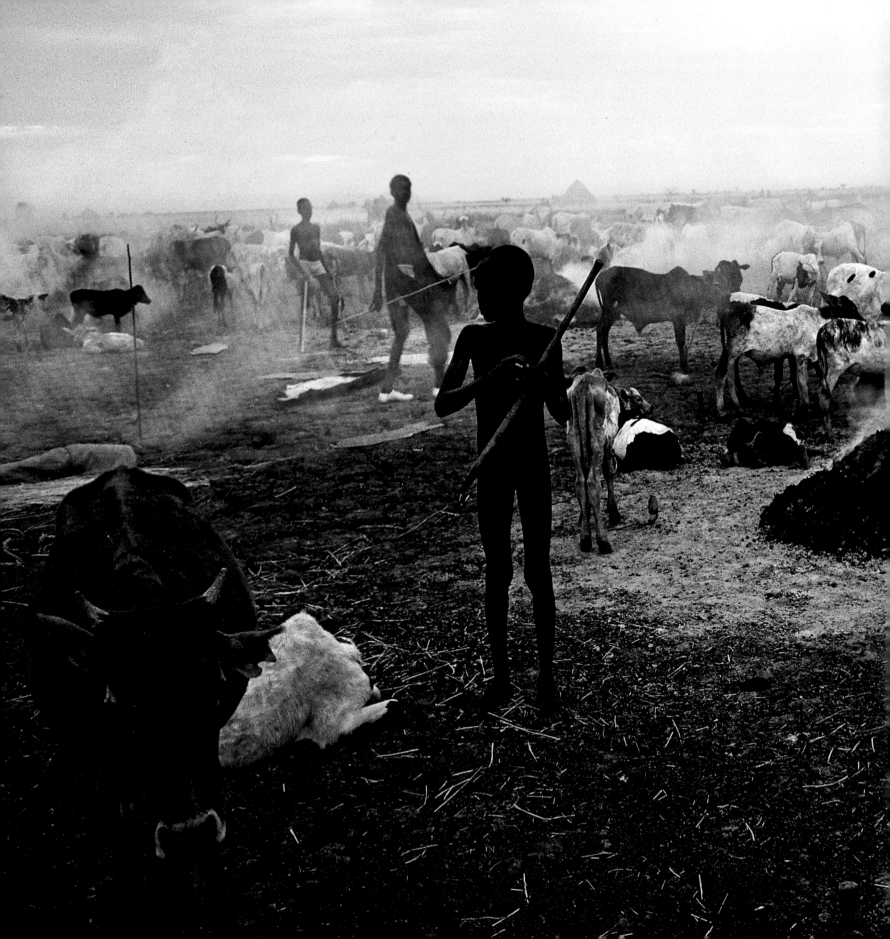

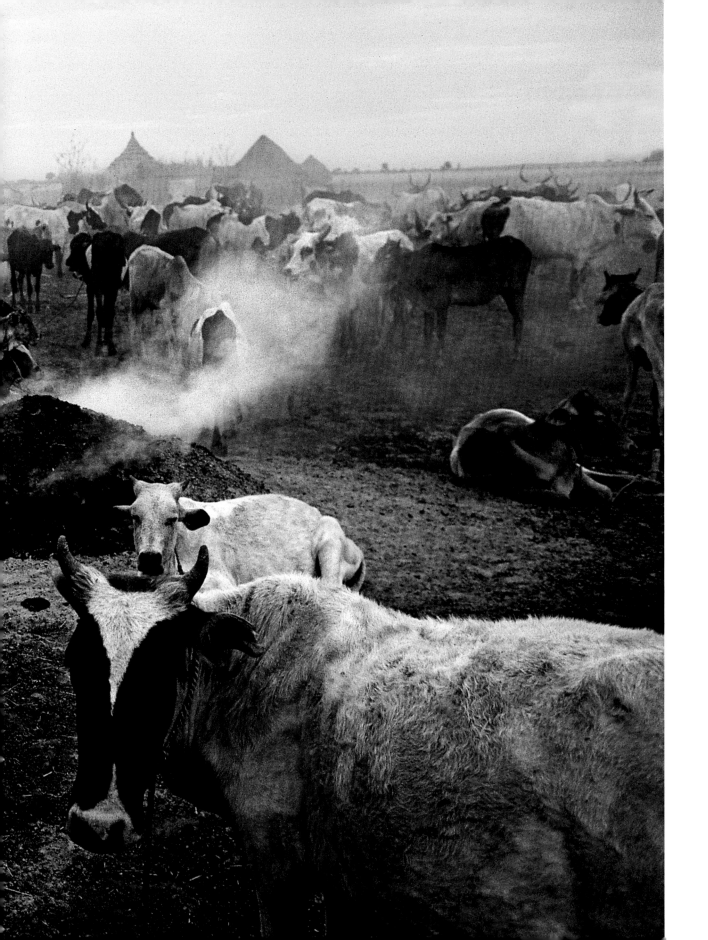

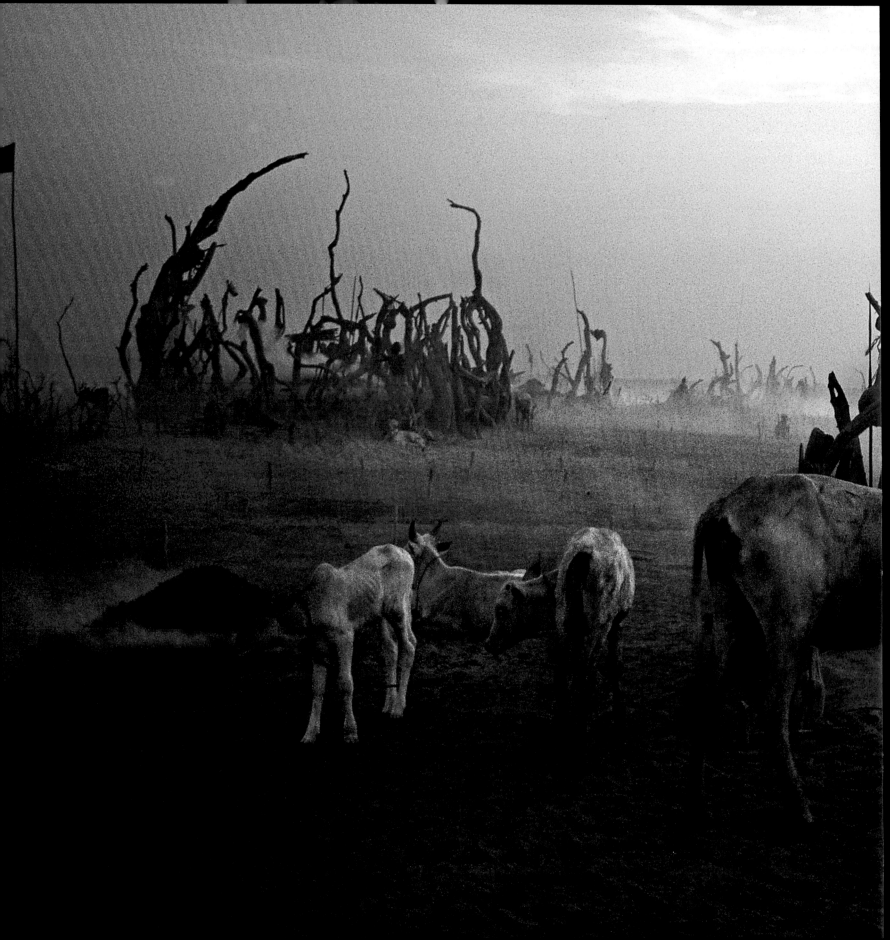

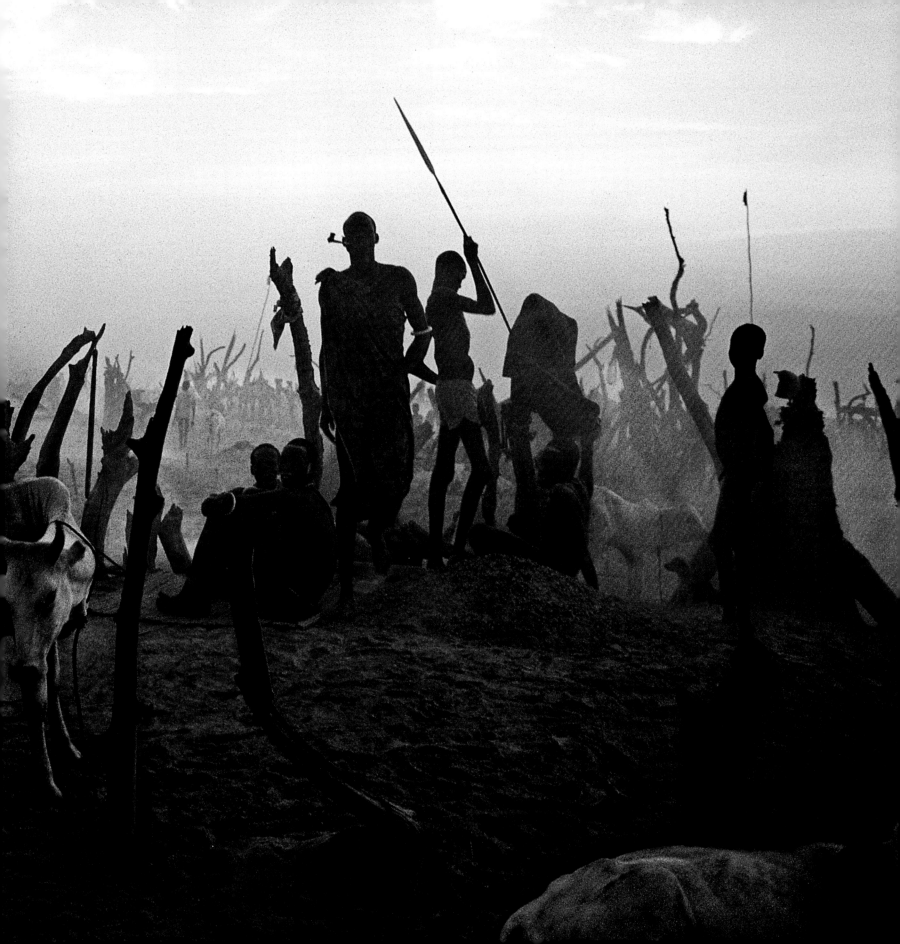

412-413 素以好戰著稱的努爾族常常攻擊丁卡族的營地，奪取他們的牲畜。

414-415 這個鄰近白尼羅河的營地，每逢雨季時就會變成沼澤，迫使人們搬回高地的村莊。

416-417 一個努爾族女孩在預備晚餐。乳製品與小米是他們的主食。

418-419 頌讚牲口的舞蹈。舞蹈的圓圈外面，一頭勇猛的公牛被帶著繞圈子。

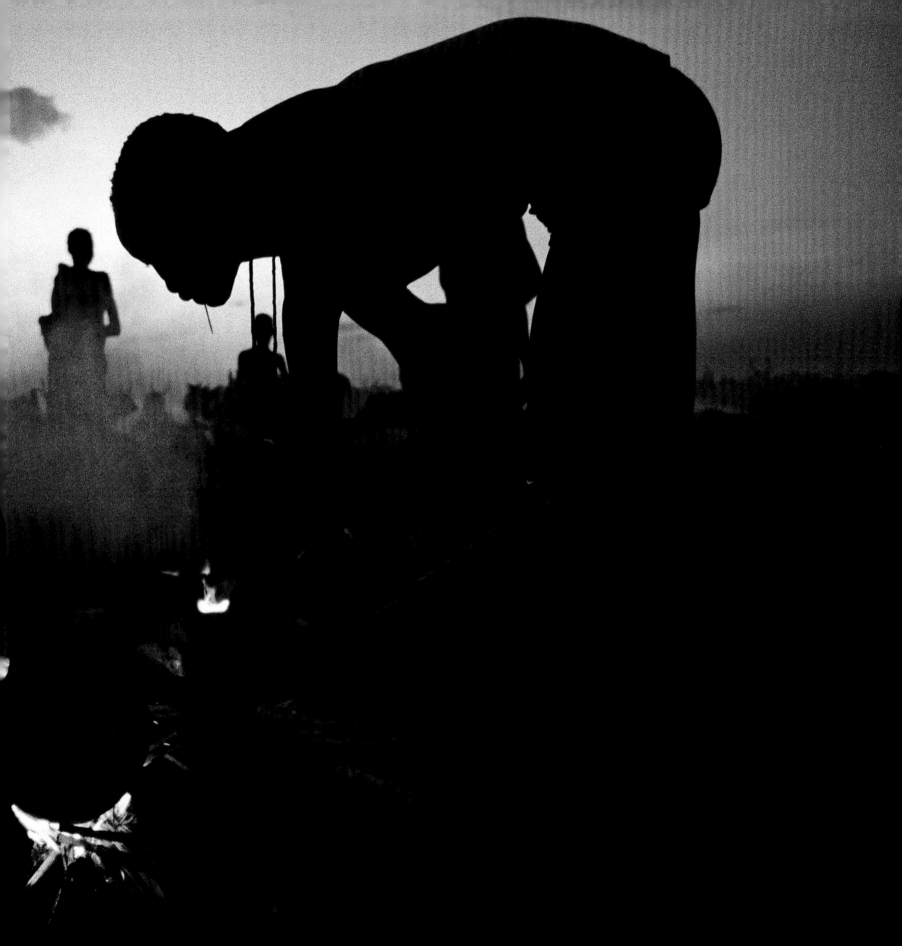

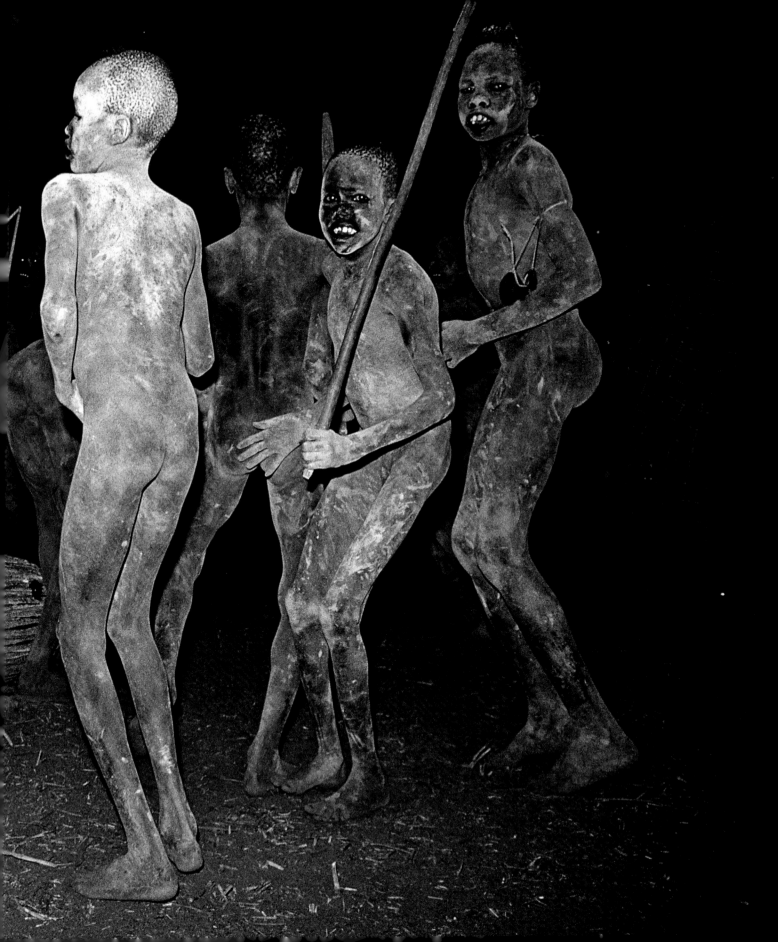

創世紀之海

東非大裂谷

人類的搖籃

東非大裂谷

人類的搖籃

東非大裂谷是地表上的一條深長裂縫，起自東非的莫三比克，蜿蜒4000公里來到衣索比亞，再向北延伸至非洲大陸以外地區，從紅海經由以色列的死海抵達土耳其──全長7000公里。

東非大裂谷是地殼運動所造成的地理奇觀，如今仍以每年增加數公分的速度擴張。估計4000萬年後，東非大裂谷將演變成形狀類似紅海的海洋，將非洲大陸一分為二。

創造東非大裂谷的地下壓力也促使兩側的地殼隆起，拉長的高原內部地層容易發生大規模坍塌，形塑了今日所見的裂谷。海拔1500至2500公尺的高原氣候宜人，而深達1000公尺的裂谷則是酷熱無比。這裡的湖泊幾乎都是高鹽分的鹹水湖，其中靠近肯亞與坦尚尼亞邊境的馬加迪湖（Lake Magadi）和納特龍湖（Lake Natron）富含碳酸鈉，提供藻類生長所需的養分，使得湖面猶如血海。

東非大裂谷是由火山群、熔岩流、裂溝、沙漠和鹽地構成，地貌頗不宜人，但這種嚴酷的生存環境卻正是人類文明最早的發源地。在西部裂谷的山脈阻擋西風穿透裂谷，使得氣候乾燥，森林地帶因雨量的缺乏變成莽原；根據一個普遍的理論，原本棲息在這些森林裡的猿類因此被迫順應環境的變化，學習用雙腳行走。這是人類漫長演化路程的第一步。在山脈的西側，西風的吹送不受阻礙，青翠的森林得以保存，促成類人猿的演化──大猩猩、黑猩猩、侏儒黑猩猩等。此派理論並非沒有爭議，但在東非大裂谷挖出的原始人類化石反映400萬年間的進化過程，東非大裂谷因此被稱為「人類的搖籃」。

如今，游牧民族居住此地，對抗飢餓和其他同樣生活困苦的部落，無情的掙扎反映在他們凶狠的五官上。他們的野性與高原上舉止溫和的農民簡直是天差地別。我被壯觀的地理景觀與嚴苛的生命樣貌所吸引，不斷返回這片荒原。

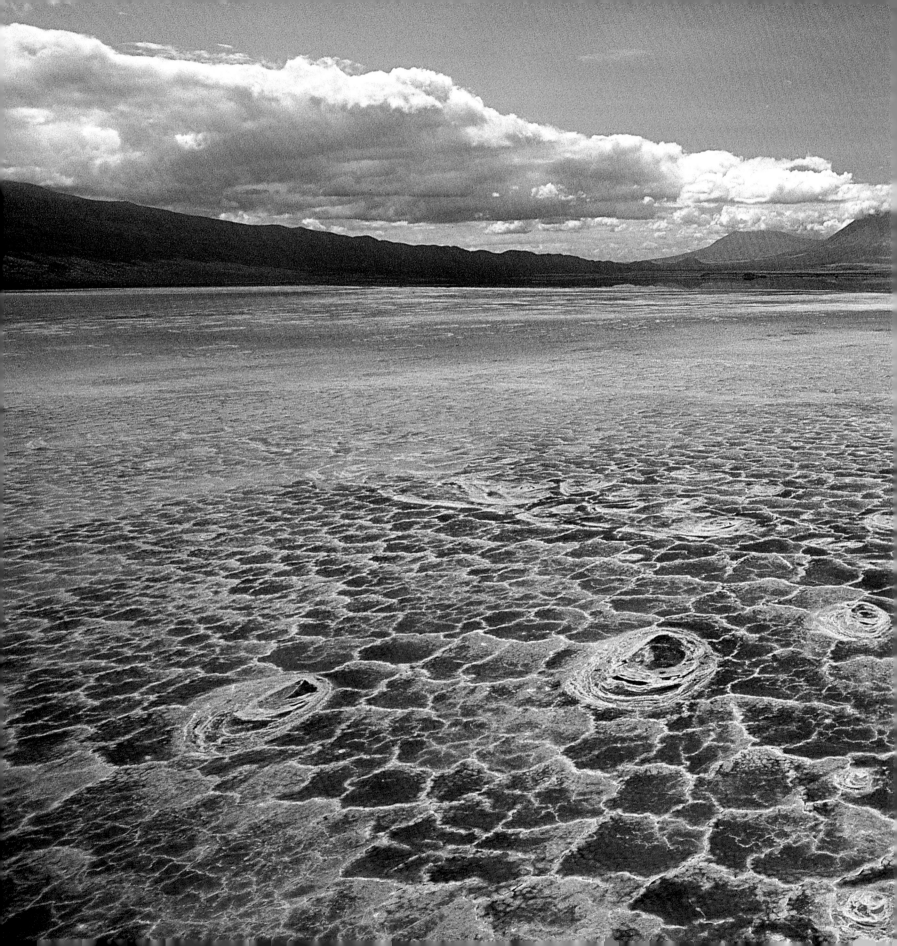

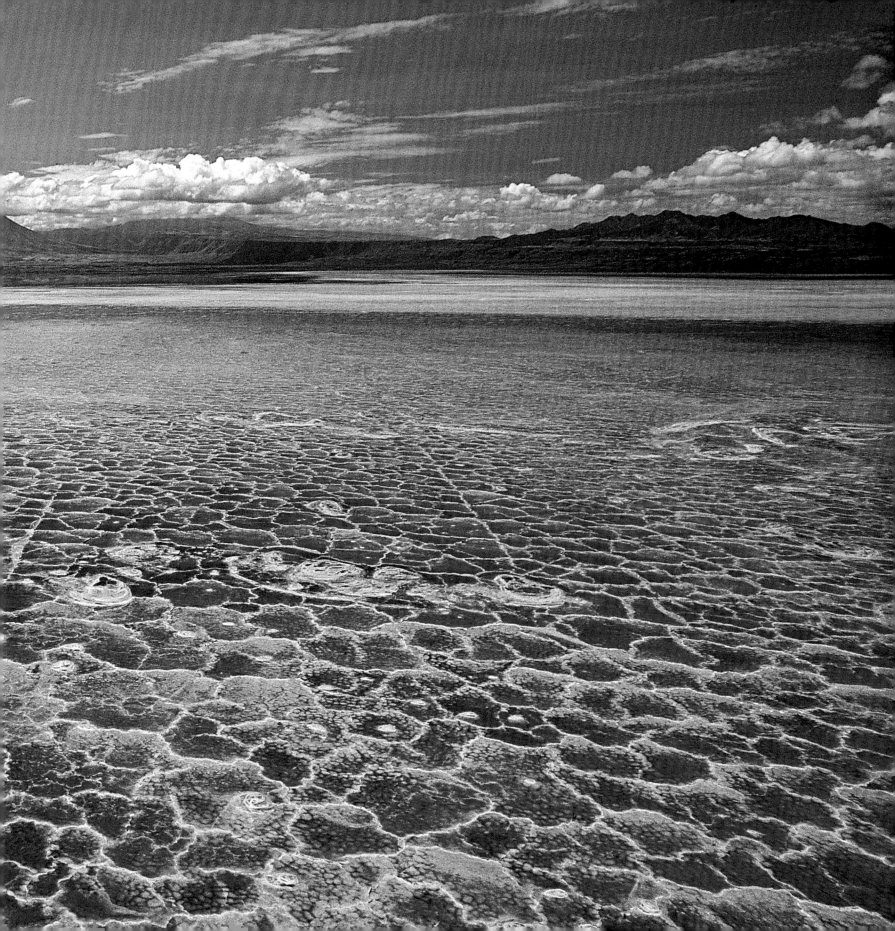

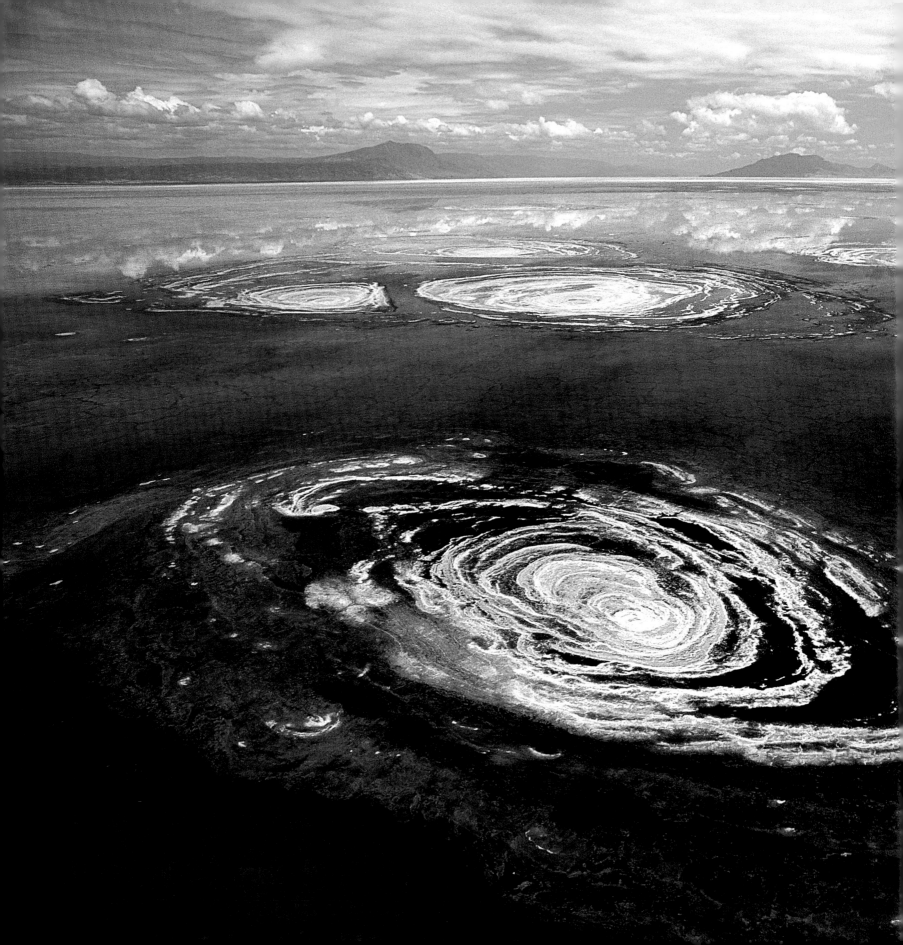

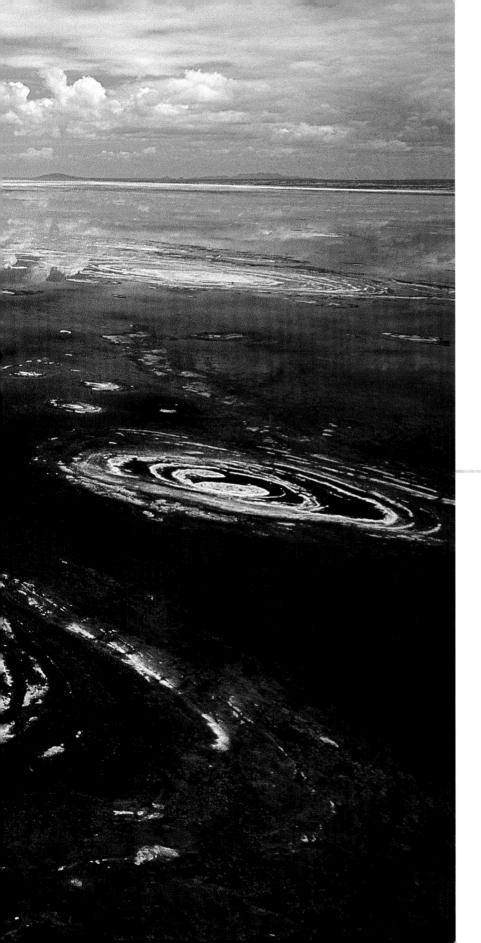

424-425　地殼運動攪起的碳酸鈉，提供了一種叫做螺旋藻的紅色藻類生長所需的養分，造成納特龍湖特殊的湖水顏色。

426-427　從距離湖面30公尺高的直升機俯瞰納特龍湖。當旱季來臨，水分蒸發使得碳酸鈉結晶，於湖面形成板狀的覆蓋物。

428-429　鄰近納特龍湖的肯亞馬加迪湖。馬加迪是另一個碳酸鈉湖，在一年最乾旱的時候，湖面生成的結晶層厚達1公尺，汽車甚至可在湖面通行。

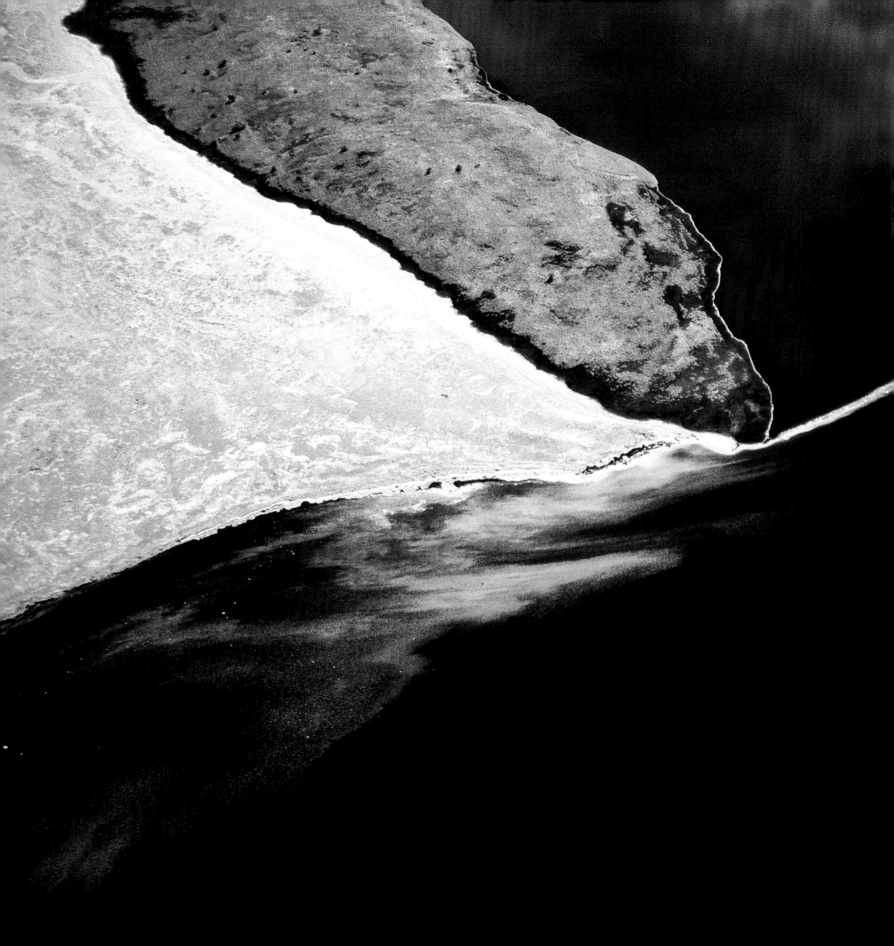

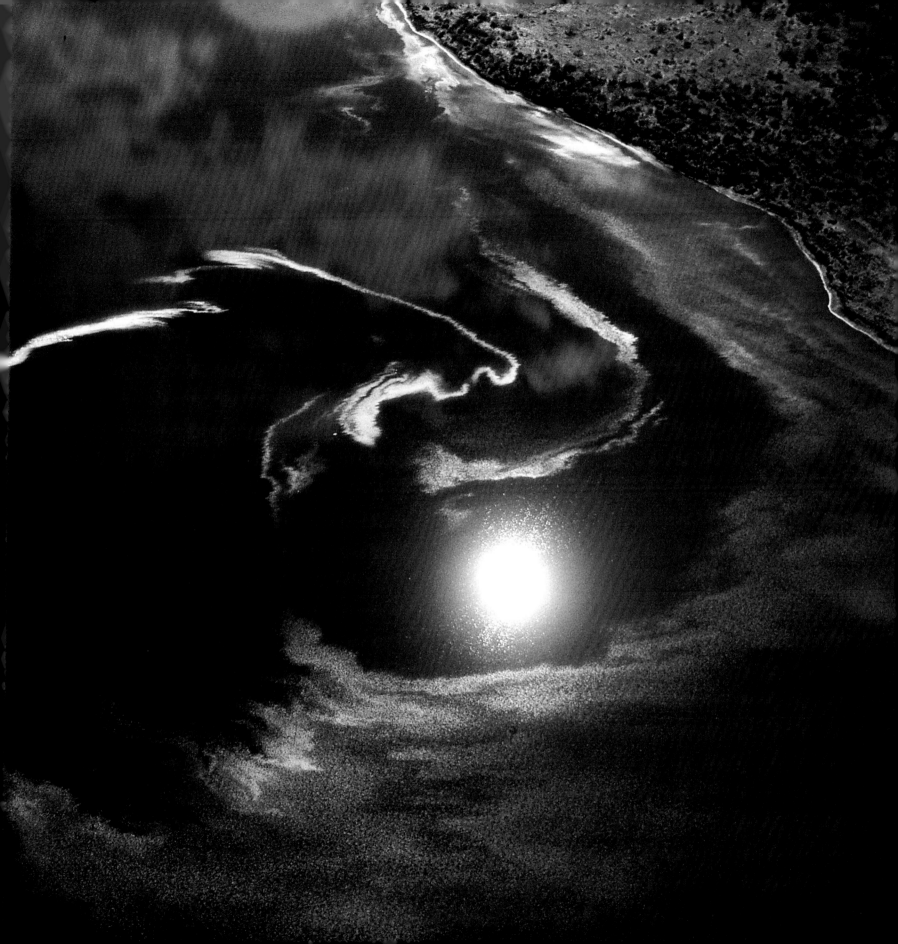

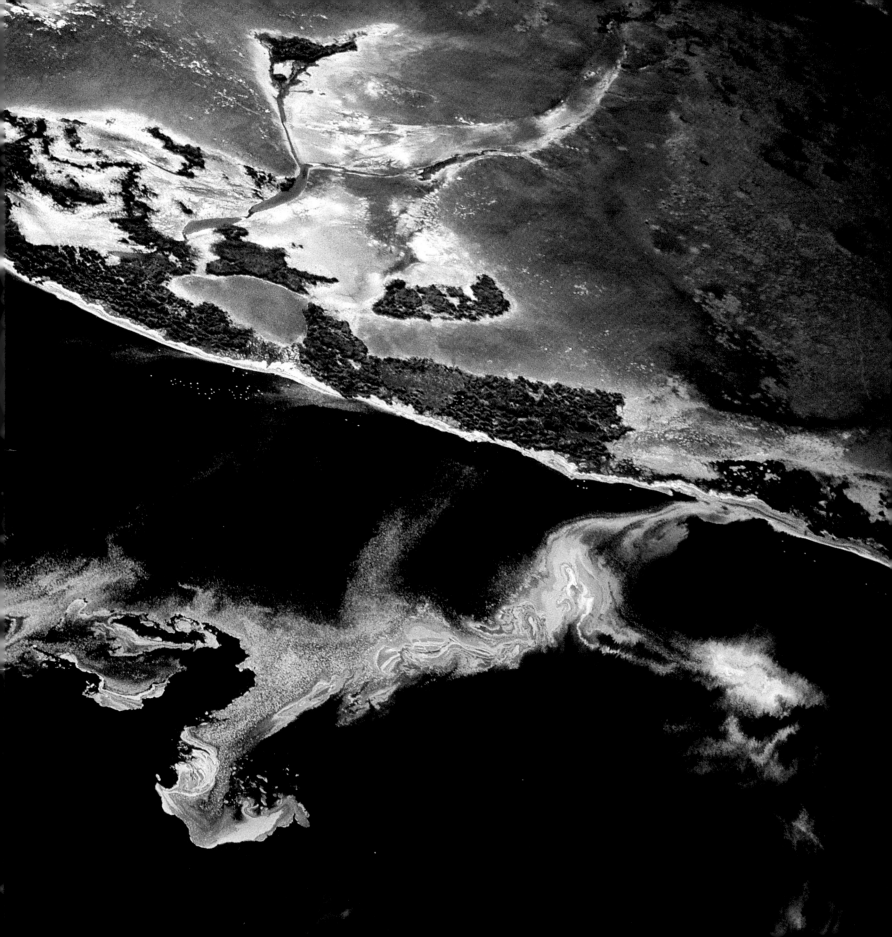

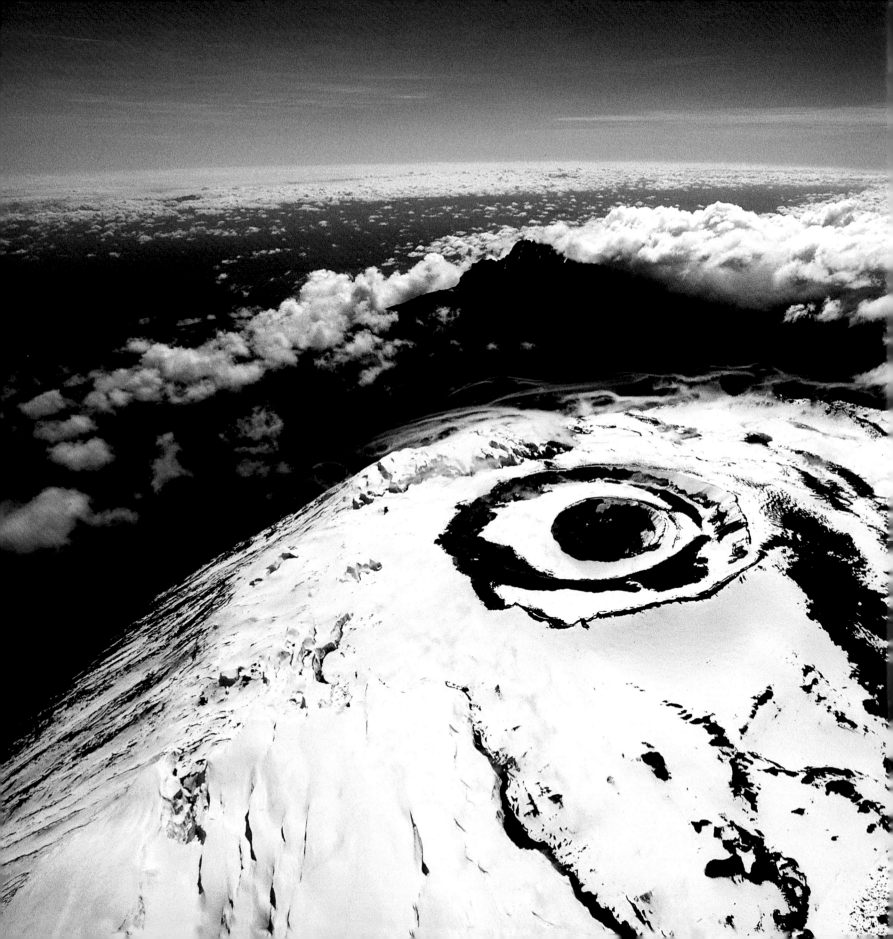

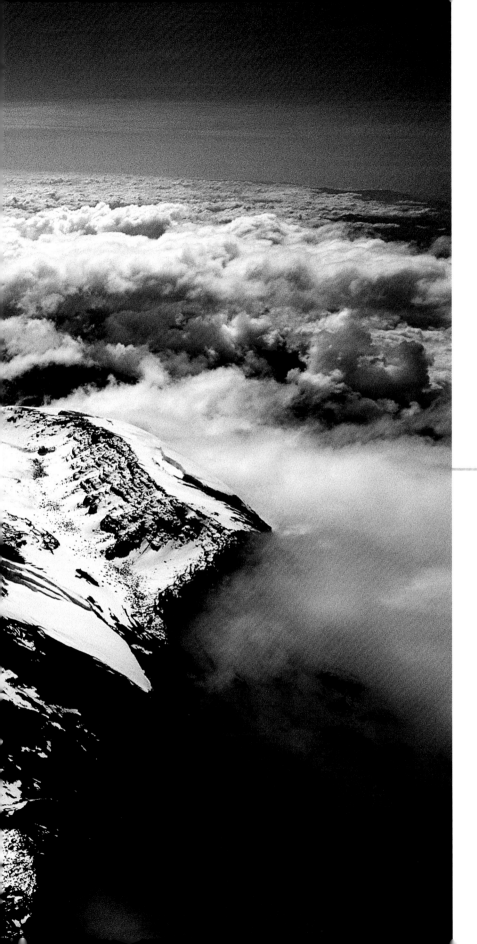

430-431　紅鶴在肯亞中部的波哥里亞湖（Lake Bogoria）爭搶立足空間。牠們因以紅藻為食，翅膀也染成了粉紅色。

432-433　碳酸鈉結晶順著風的方向在湖面形成條狀紋路。當雨季來臨，充沛的水量使得結晶溶解，這面湖看起來也就跟其他湖泊沒有太大不同了。

434-435　吉力馬札羅山是非洲大陸最高峰，海拔5895公尺，當地的馬賽族（Masai）奉為眾神之山。然而山頂的冰川受到全球暖化影響，不斷後退。

達納基爾沙漠

酷熱的鹽灘

從衣索比亞延伸至吉布地（Djibouti）的達納基爾沙漠（Danakil Desert），住著又稱達納基爾族的阿費爾人（Afar）。

由於他們殺死敵人後會割下對方的陽具（kin）送給愛人，此習俗讓他們有了「陽具獵人」這個綽號。而且獻上陽具的舉動視同求婚。

達納基爾沙漠以酷熱著稱，某些地方夏季的溫度高達攝氏50度，因此被視為世界上最險惡的沙漠。阿費爾人讓住在海拔2500公尺的涼爽高原的衣索比亞人聞之色變。他們說，野蠻的環境——酷熱、熔岩、火山口和鹽地——孕育出野蠻的一群人。在這片荒漠，饑荒和地方性傳染病沒有止息的時候，阿費爾人趕著他們的駱駝與山羊，跟鄰國索馬利亞的伊薩人（Issa）因爭奪牧地而發生衝突。阿費爾人和伊薩人趕牲畜吃草時，都會攜帶自動手槍自衛。

達納基爾沙漠與高原中間有個小鎮叫做巴提（Bati），以每週一舉行的大規模市集聞名，吸引地方部落的人潮湧進。市集中央有個小丘，矗立著一道用鋼管組成、模樣奇特的拱門。拱門上有兩個精巧的裝置，看起來像打井水用的滑輪，但附近並沒有水井。這道拱門其實是絞刑臺——看得出來廢置已久，僅存的作用或許是為這個槍枝氾濫、無法無天的地方留下一個強烈的法律象徵。

我有一段跟阿費爾人交手的恐怖經驗。那時嚮導帶著我從高原一路往下開，開到50公尺深的山谷時，我們看到一口井旁邊站著一群牧民和他們的牲口，便停下車。我步出車外，用長鏡頭瞄準水井。透過觀景窗，我看到一個男人，手上持有卡拉希尼柯夫步槍（Kalashnikov）……他正在瞄準我嗎？嚮導發出一聲怪叫，把我拉下身來、趕進車中，隨即駕車離去。這個男人必定是將我的長鏡頭錯認為槍。

關於阿費爾人的謠言眾說紛紜。我曾在他們的營地生活。一開始的確緊張，但他們一旦接受你，就沒有什麼好擔心的。我感覺不到他們對我有任何敵意。身為一個來自異國的外來者，我引不起他們的興趣。阿費爾的孩子是勇敢的牧童。他們的愉快心情可能瞬間變得愁雲慘霧。阿費爾的婦女雖然是穆斯林，卻袒露胸部四處走動。她們的褐色肌膚閃閃發亮。

我曾經問老人關於割下敵人陽具的習俗。

「我們已經沒這樣做了」，他們說。「但沒錯，這的確是我們文化的一部分，」——源自於敵我相互征戰的殘酷環境。老人告訴我，一根陽具值100頭駱駝。

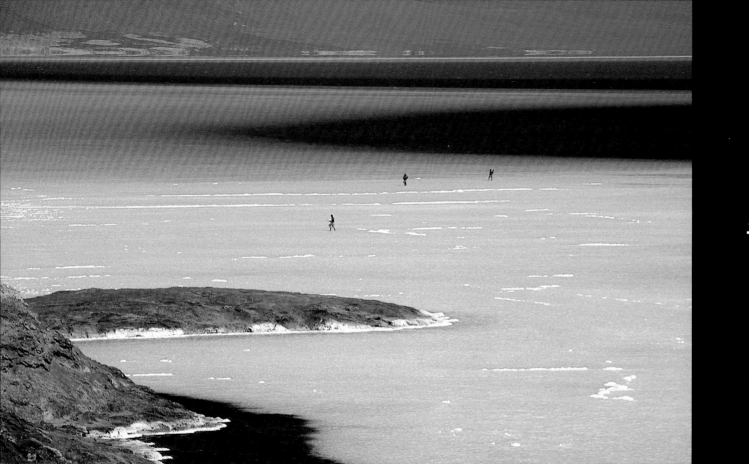

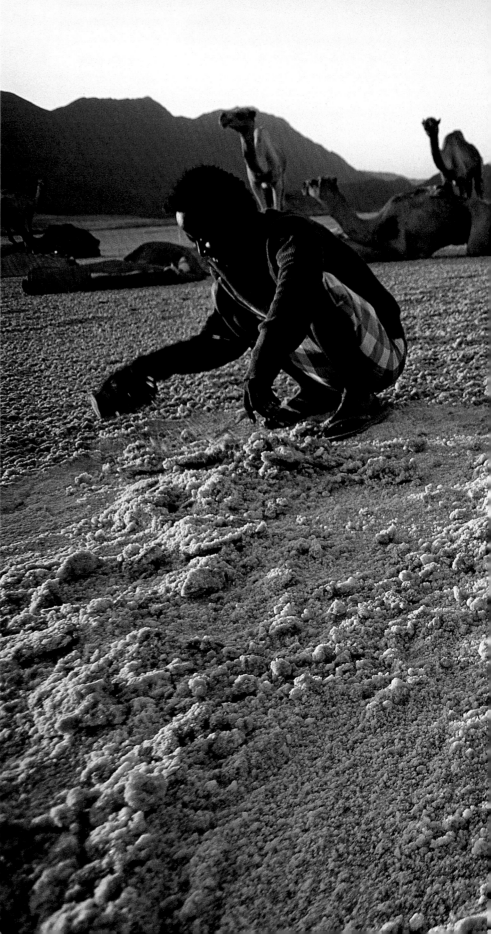

438及438-439　在阿沙爾湖的岸邊採鹽。鹽只能在氣溫低於攝氏40度的冬季採集，夏季高溫超過攝氏50度，鹽灘是無法靠近的。

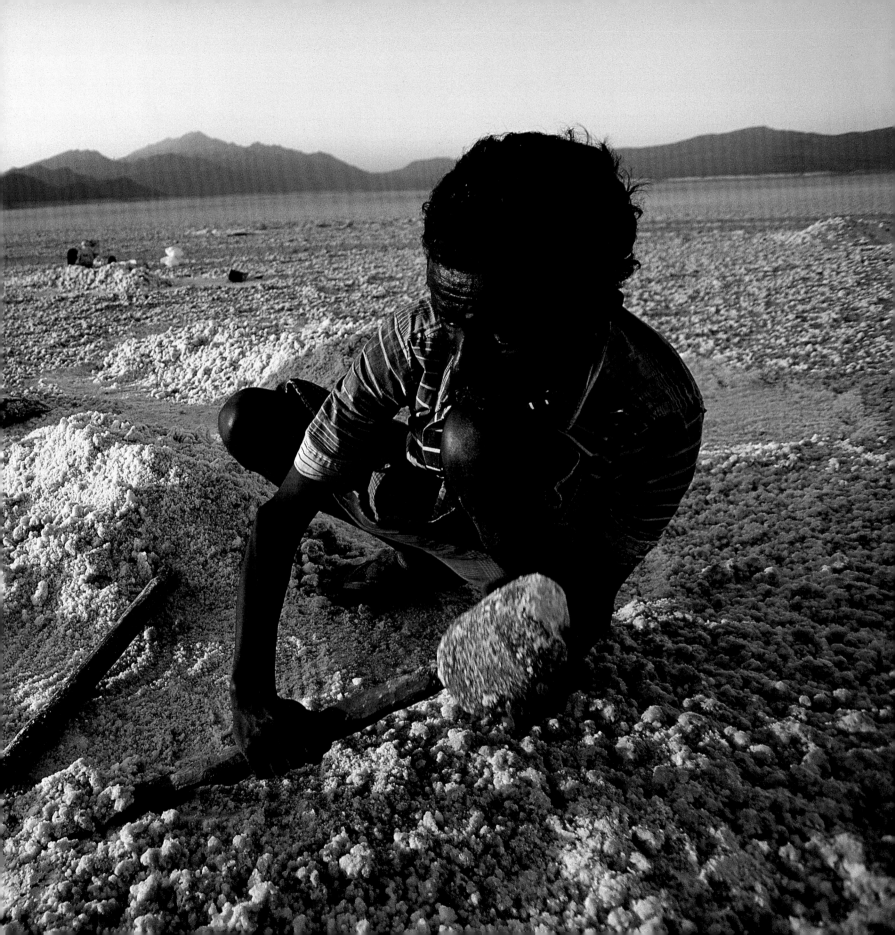

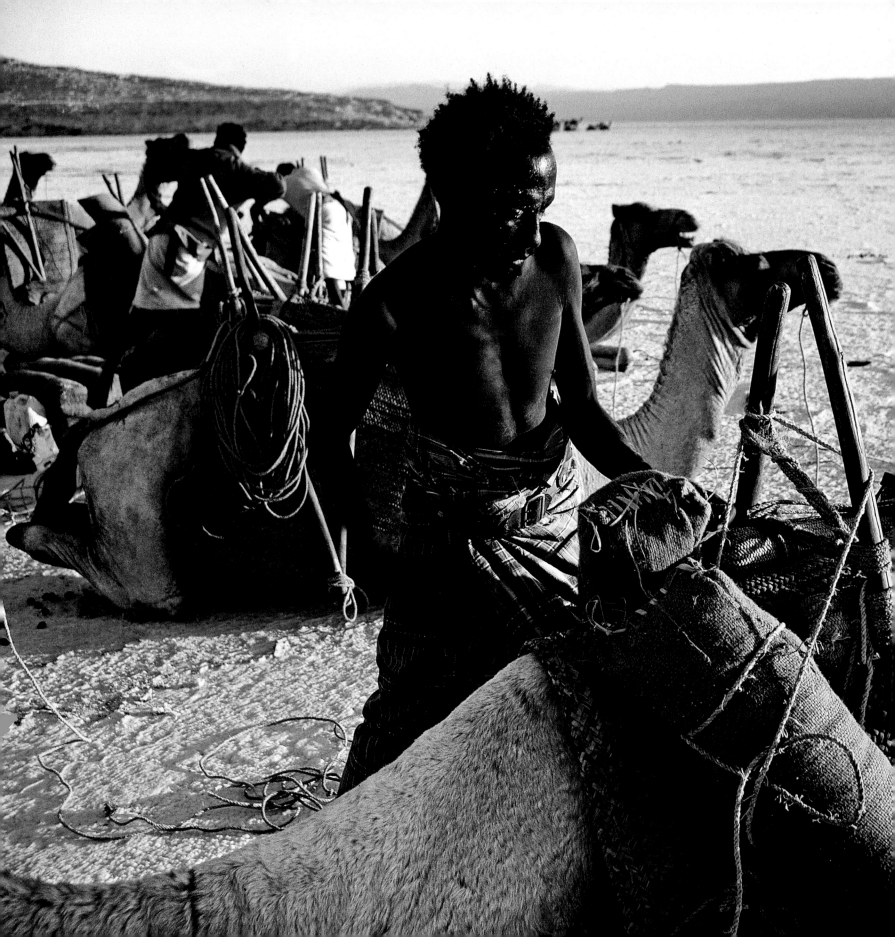

440-441　阿沙爾湖岸邊的鹽灘長10公里，寬數公里。海水滲入地殼的縫隙，然後蒸發，便形成了鹽灘。

442-443　為了避開炎熱的天氣，旅行隊伍於傍晚抵達，徹夜採鹽，直到隔日清晨才離開。

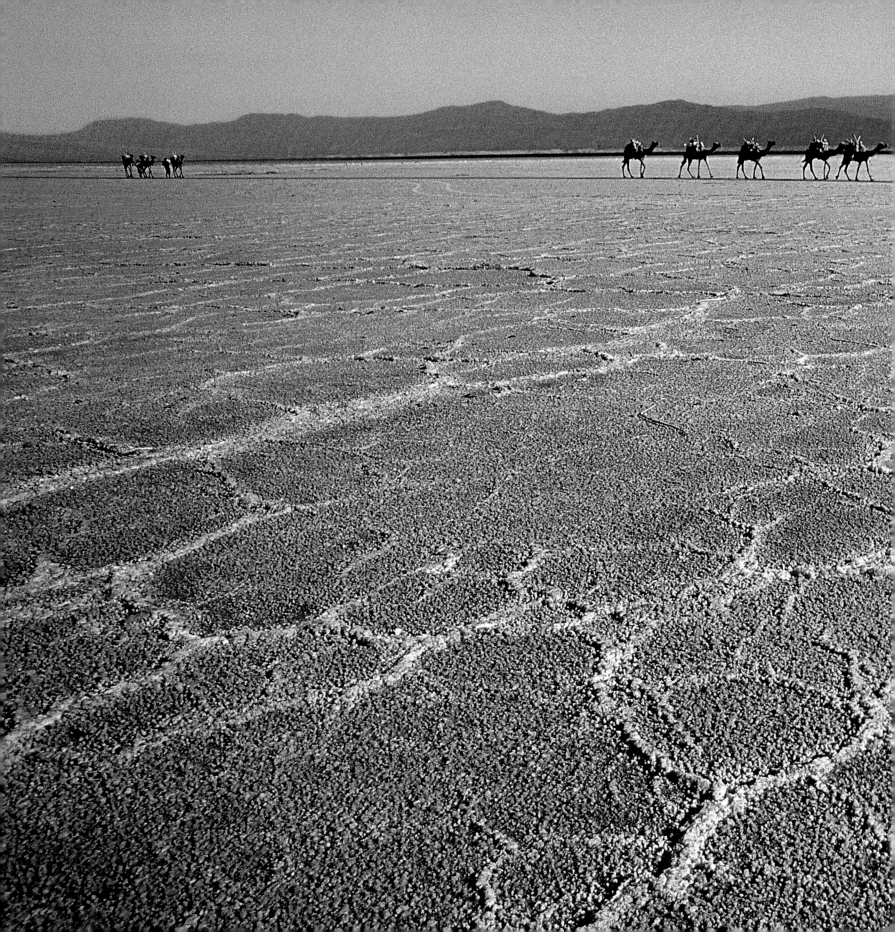

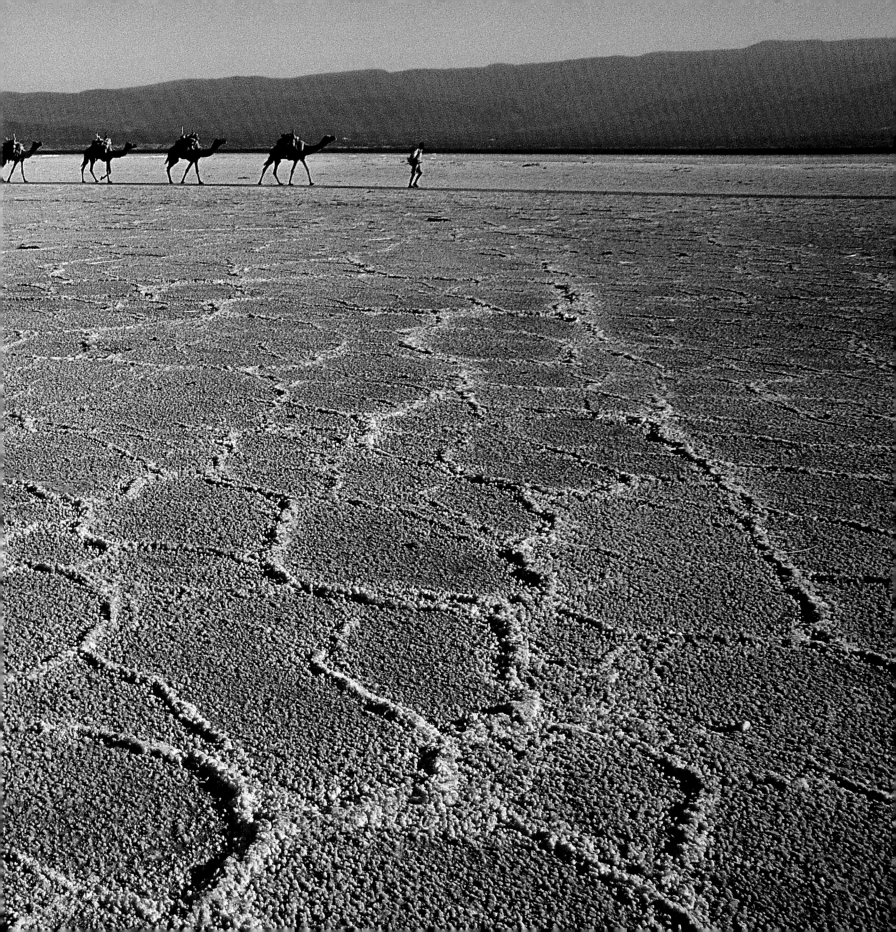

444-445　當酷熱逐漸散去，達納基爾族的牧民在他們的小屋外進行傍晚禱告，此時牲口也回來了，掀起陣陣沙塵。

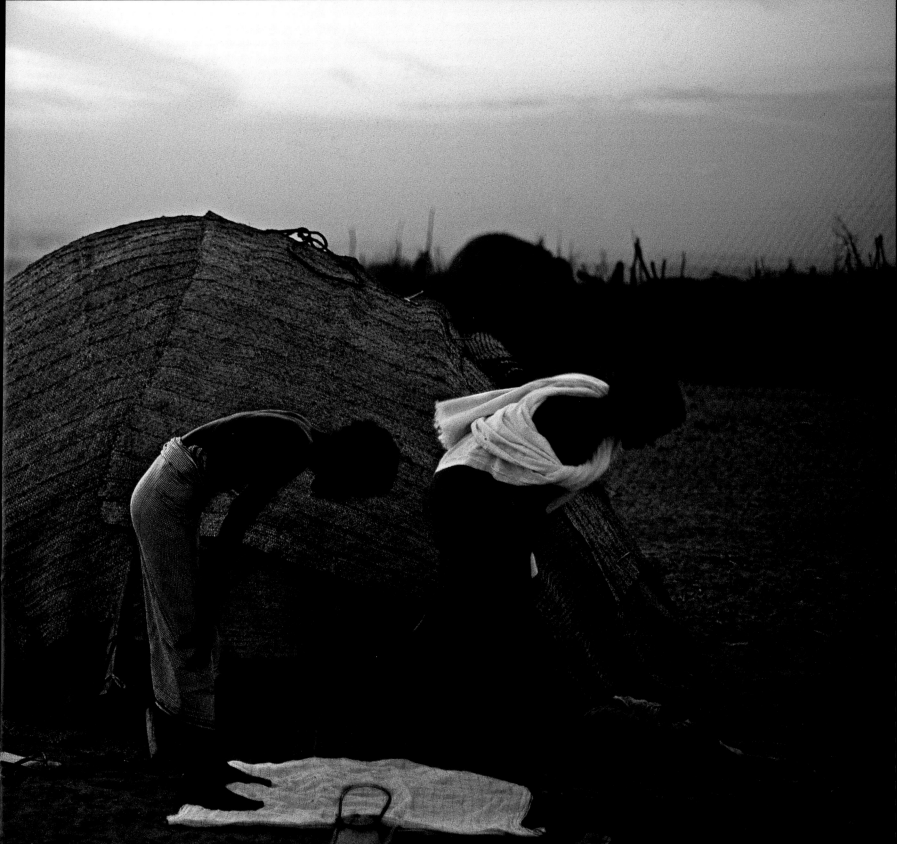

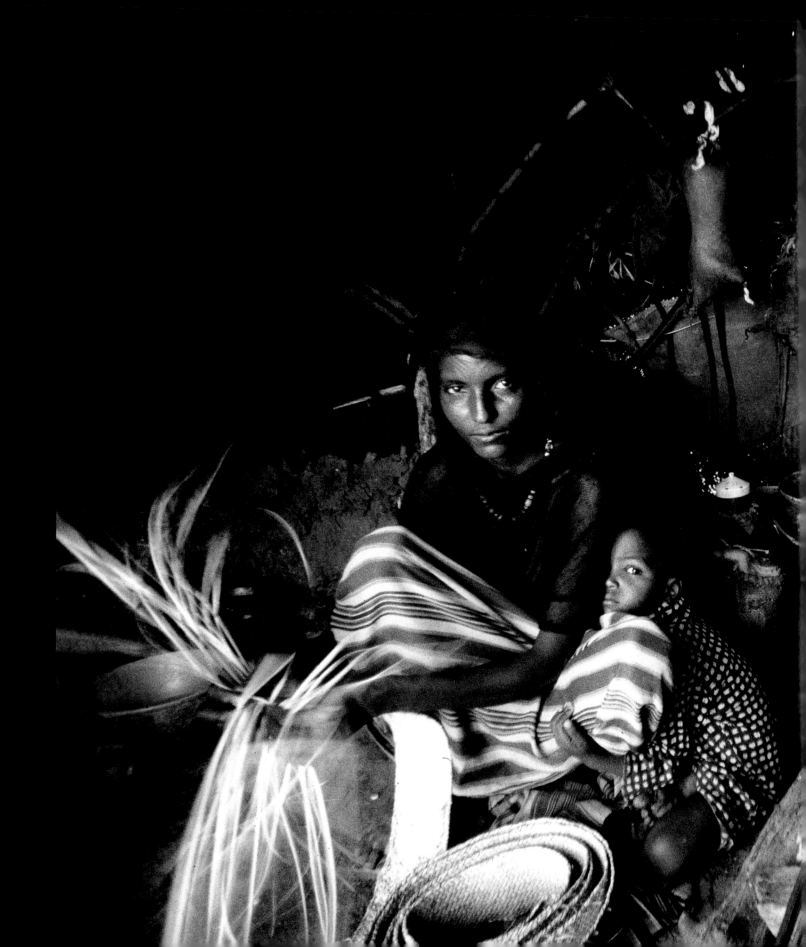

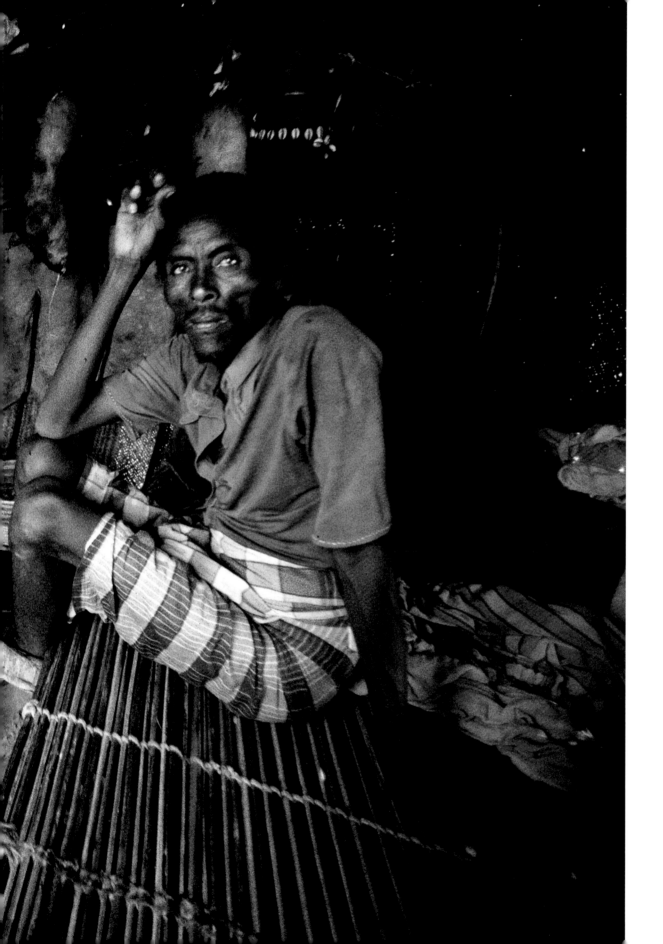

446-447　這間木頭結構的小屋用稻草蓆鋪地，裡面的空間勉強可讓一家人躺下歇息。天花板上掛著小山羊皮容器。

奧莫谷

最後的非洲

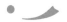

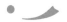

奧 莫河（Omo River）從高原的源頭一路流入肯亞的圖爾卡納湖（Lake Turkana），為衣索比亞的東南地區帶來豐沛的河水。

　　許多不同的族群住在下游的遼闊草原，以畜牧為生。其中有些部落仍保留了奇特的習俗，有的部落仍赤身露體；有的部落婦女會用大型的盤子裝飾嘴唇。道路沒有路名，而且很少出現外地人。這個地方稱得上是「最後的非洲」——一個與文明社會隔絕的世界。

　　1974年，一場革命推翻了皇帝海爾·塞拉西一世（Emperor Halie Selassie），取而代之的是冷酷的社會主義軍事獨裁政府。由於與索馬利亞和游擊反抗組織之間的戰火愈演愈烈，邊境隨之關閉。外國旅客若要到首都阿迪斯阿貝巴之外的地區旅行，需取得官方許可，這種管制長達17年之久，直到1991年軍政府垮臺才解除。1980年代興起一波征服非洲大陸的旅遊潮，由旅遊團打先鋒，挺進部分杳無人跡的偏僻區域。但除了少數極富冒險精神的遊客，奧莫谷還是鮮少有外人造訪，因此受到的外界衝擊極小，仍保持原始風貌。我第一次來到奧莫谷是在1982年。不像在肯亞，我在自然公園沒有看到任何野生動物。動物一定在，只是當地部落的盜獵行為使牠們避走他處。目無法紀的狀態據說相當普遍。政府執法不力，遊客因此

卻步，跟外界斷了聯繫的當地人便得以堅守傳統文化。婦女穿裝飾精巧的羊皮衣，當時非洲常見的破T恤與短褲尚未進入當地。主要的村莊每週舉行市集，吸引數以百計的人前往，他們全都穿著傳統服飾，頭髮抹上黏土與油脂提煉出的膏狀顏料，場面蔚為奇觀。男人於腰間綁上短布，露出生殖器官。

　　1991年獨裁政權瓦解，內戰結束，觀光客開始湧入衣索比亞。陸上的邊界一旦開通，歐洲的旅行團從鄰國肯亞進入奧莫谷，渴望拍攝「最後的非洲大陸」。儘管跟非洲其他地方比起來，人數相對較少，但觀光人潮仍然足以改變當地生態。我最後一次造訪奧莫谷是在1997年，我一舉起相機，所有人，包括大人及小孩，蜂擁而上伸出手掌：「比爾，比爾，比爾。」比爾（Birr）是衣索比亞貨幣的單位，約相當於0.1歐元。當地人過去從未有貨幣交易，如今卻可向任何想要拍照的人索得。如果你不付錢，情況會變得很糟糕。奧莫谷正經歷前所未有的改變。

　　奧莫谷至少住著10個主要部落——哈馬爾族（Hamar）、加利比族（Galeb）、波第族（Bodi）、瑟馬族（Surma）、莫西族（Mursi）、艾柏族（Arbore）等。各部落的人數不等，從數百人到兩、三萬人，彼此間衝突

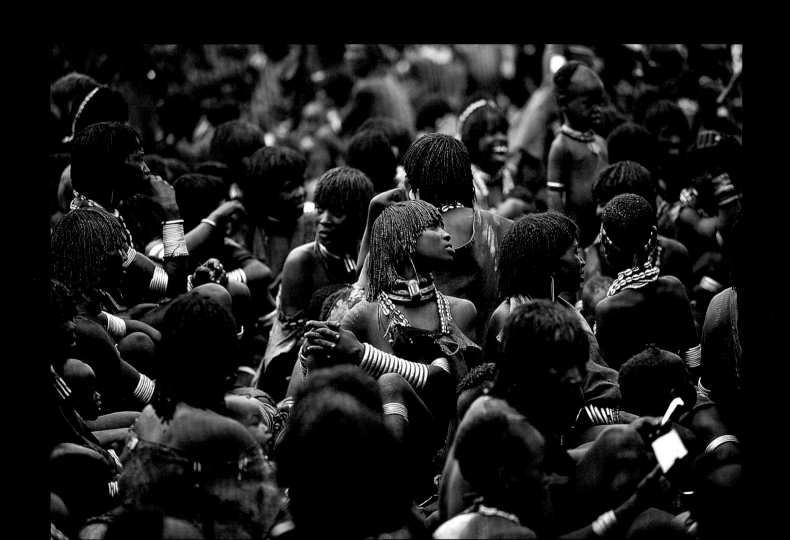

不斷，為彰顯族群身分而大費周章在衣著、髮型、女性的化妝上。他們對於原生部落的感情與對宿敵的仇恨一樣深刻，因搶奪牲口而結下的仇可能持續數代。

京都大學的福井勝吉教授研究波第族達40年之久，有一次他在當地進行研究時，波第族人襲擊附近的農村聚落，殺了數百人並搶走超過千頭牲口。隔年他們攻擊另一個聚落，殺死百餘人。兩次劫掠中只有兩個波第族人喪命。這些游牧民族根據年齡形成階級，同一階級的族人會培養出脣齒相依的情感。出擊時，每一個年齡階級有數個人負責某項任務，形成強而有效的戰鬥部隊。擁有經驗與智慧的老人則負責擬定策略。攻擊總是在清晨發動。

游牧民族的好戰令人難以置信。舉例來說，當一頭寶貴的牛死亡，飼主為了發洩他的悲慟會直搗敵方陣營，殺害敵對部落的一名族人。這種行為被普遍接受，且不時發生。近年來因高效能作戰武器的取得容易，族群之間的衝突升高。非洲永無止盡的內戰使得武器氾濫。在奧莫谷，一支槍的價格為六頭牛。過去多少具有儀式性、以箭與矛為武器的種族鬥爭，已經演變成槍戰。愈多的槍械流竄，衍生出愈多對槍械的需求，因此產生一種扭曲現象：不穿褲子也覺坦然的當地人，竟無法想像沒有槍枝自保的日子。

就在1995年，我最後一次造訪的兩年前，宿敵艾柏族與波拉納族（Borana）彼此征戰，死亡人數達到400人。警方的介入毫無作用，由於當地人的武力裝備和鬥志遠勝於警方，他們連接近現場都有困難。

某天下午，奧莫河畔卡羅族（Karo）的村莊曝晒在炎熱的天氣中，男人帶著槍械和枕頭在樹蔭下交談。枕頭是經特殊處理的刺槐木做成，用來在睡午覺時撐住因塗有泥巴而變硬的特殊髮型。無論男人往哪裡去，他們總帶著槍械與枕頭。

這個下午，從他們激昂的聲調跟揮舞槍枝的方式，他們必定正在敘述英雄的事績。我躺在地上伸展四肢並觀察他們，心中湧起一種奇異的感覺，彷彿掉入了一條時間隧道，來到全然陌生的時空。

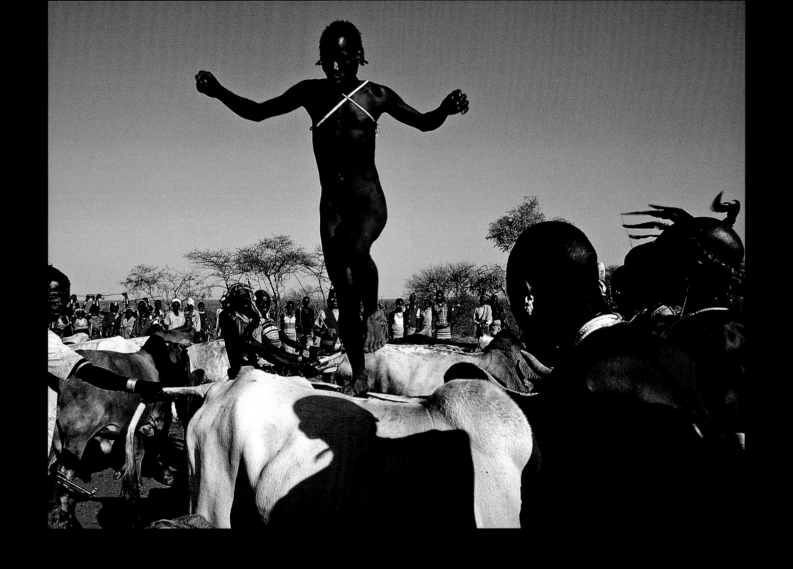

451　哈馬爾的成年儀式「跳公牛」。大約 20 頭公牛排成一列，年輕人必須躍過牠
們的背四次。

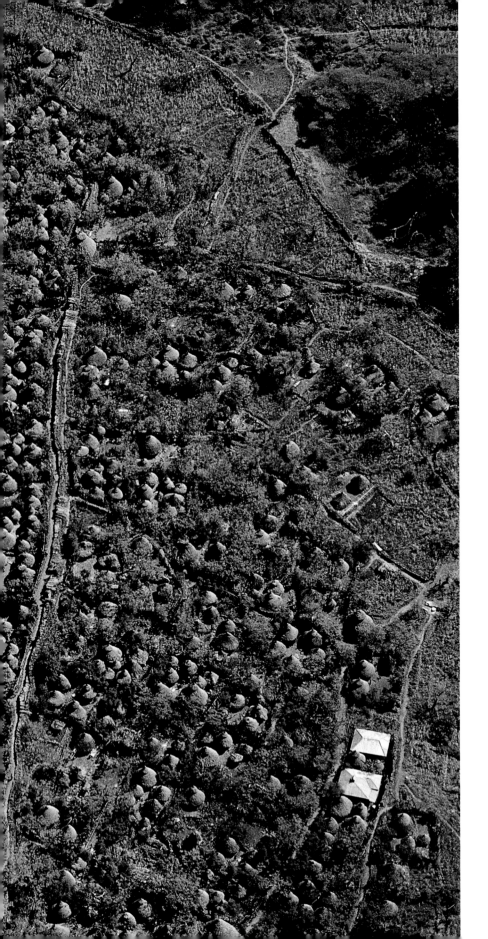

452-453　孔索人（Konso）的村子散布在一座小
山的山頂上，他們另外還有六個村子。村裡居民
有3000人，房舍皆緊密相連，排列成類似等高線
的圓圈。

454-455　一個參加慶典的年輕人打扮成凶猛的獵
豹。

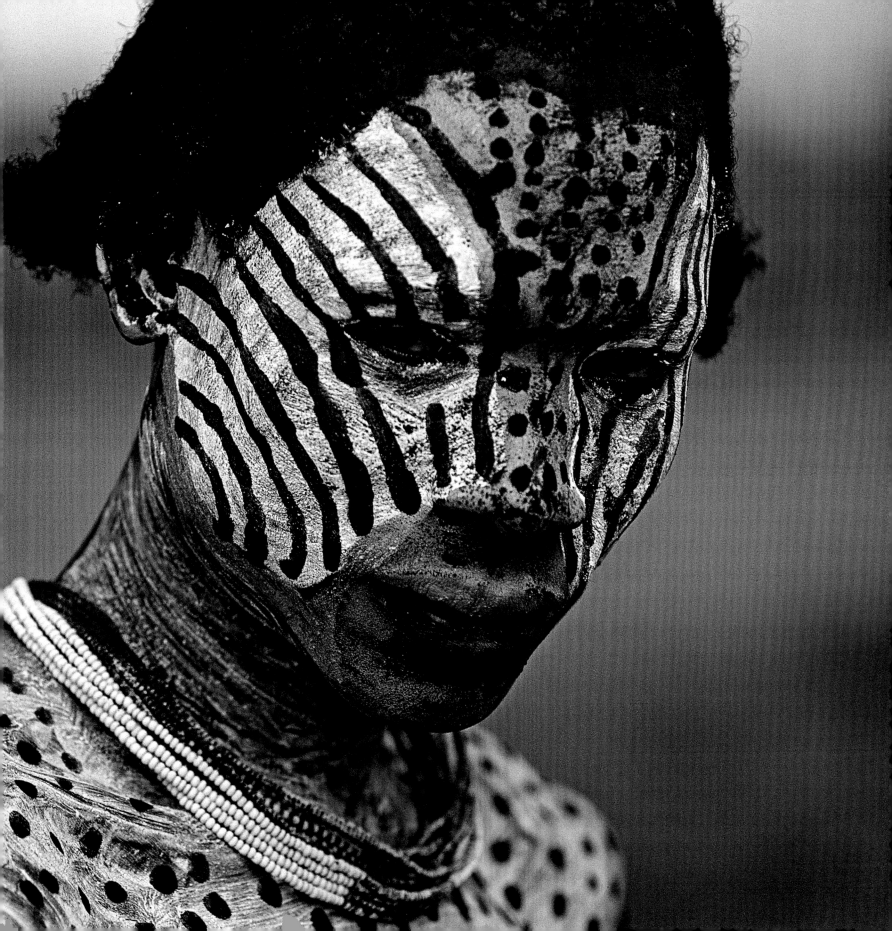

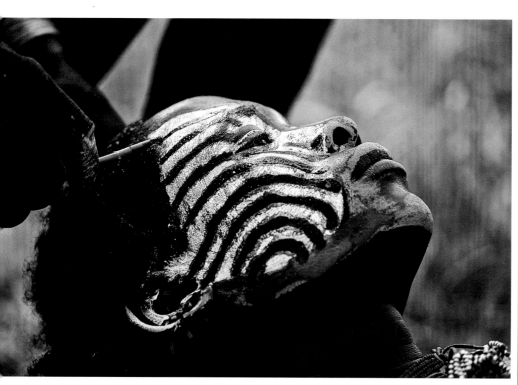

456及456-457　這樣的臉部化妝需要整整一小時。白色與棕色
的顏料從黏土提煉，黑色顏料則是以煙灰製成。對於以飼養牛隻
為生的牧人而言，肉食野生動物是他們極具威脅的天敵。

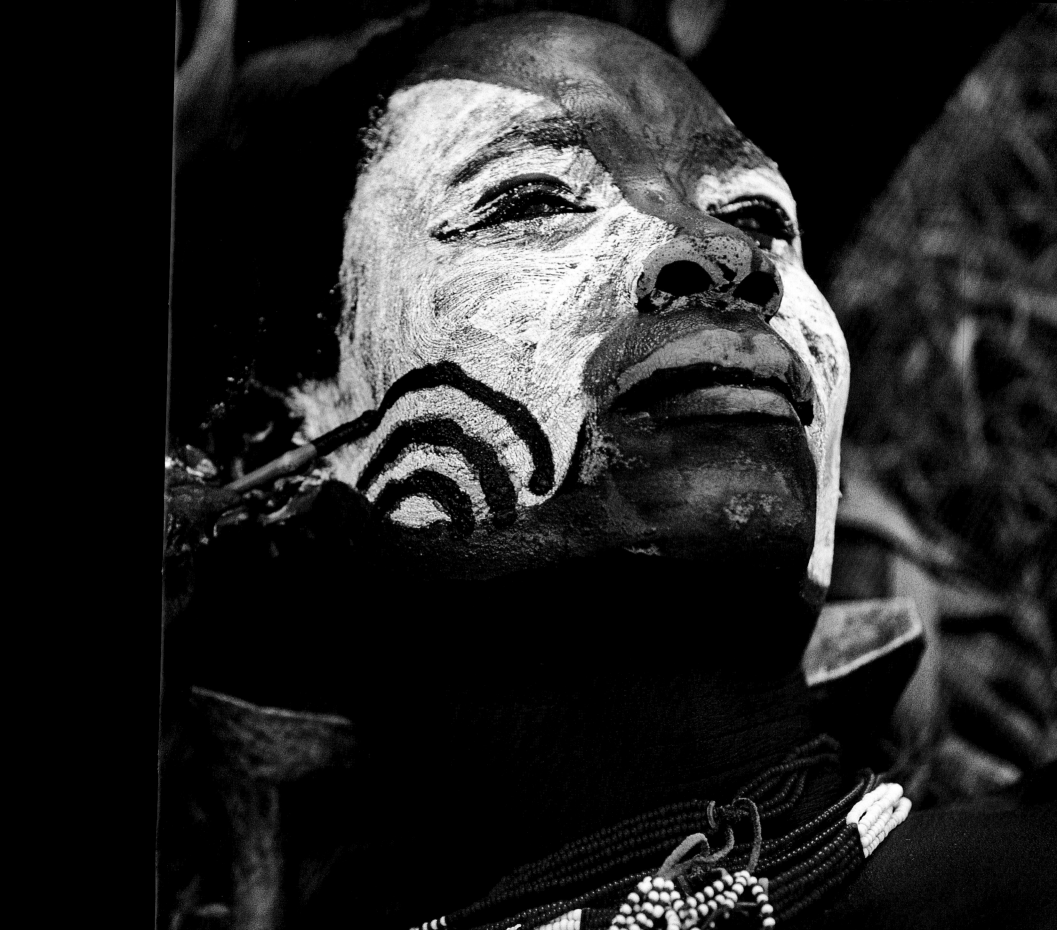

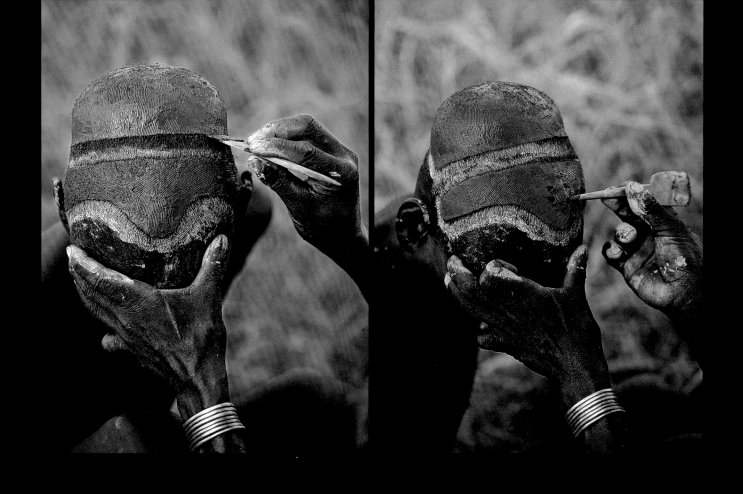

458-459　這種髮型是用黏土固定，並以鴕鳥羽毛和其他物件製成的頭飾插在頭頂和額頭上。由於頭髮變長後頭飾會鬆開，所以屆時必須重新整理。

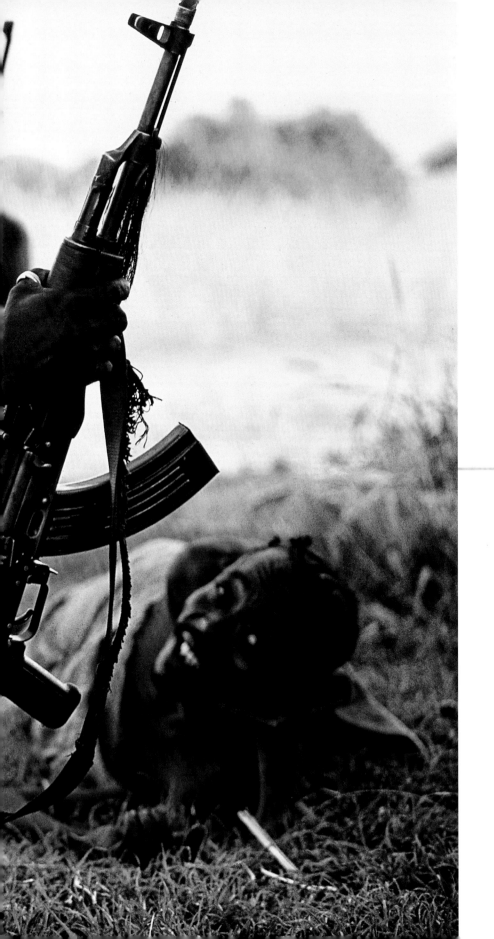

460-461　住在非洲內陸深處的居民說，他們可以坦然接受不穿褲子，但不能沒有槍枝。六頭牛可以換得一支卡拉希尼柯夫步槍。

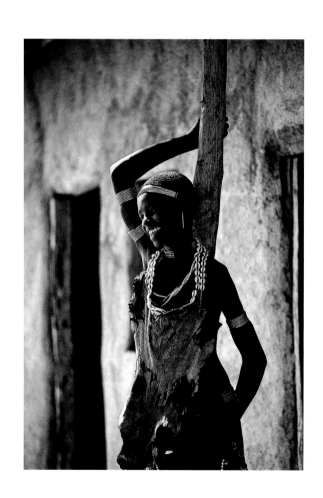

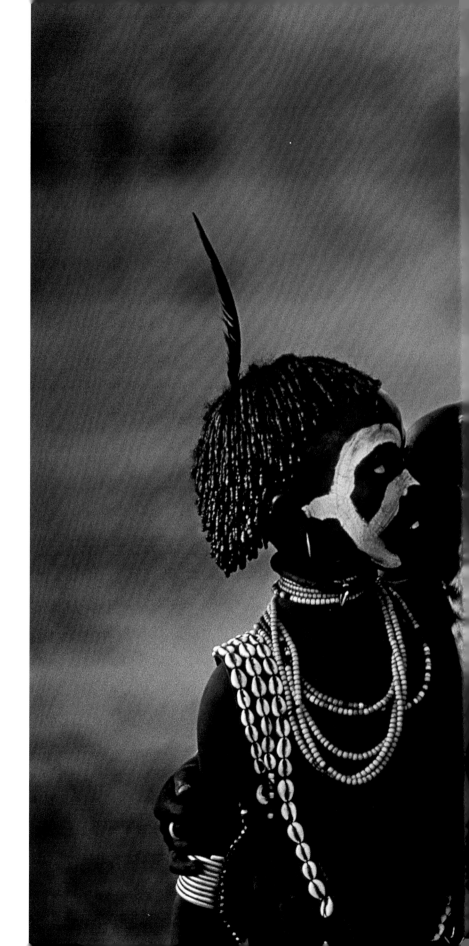

462及462-463 哈馬爾族的女孩正等待舞蹈開始。她
們用黏土化妝,以泥土與牛油固定髮型。

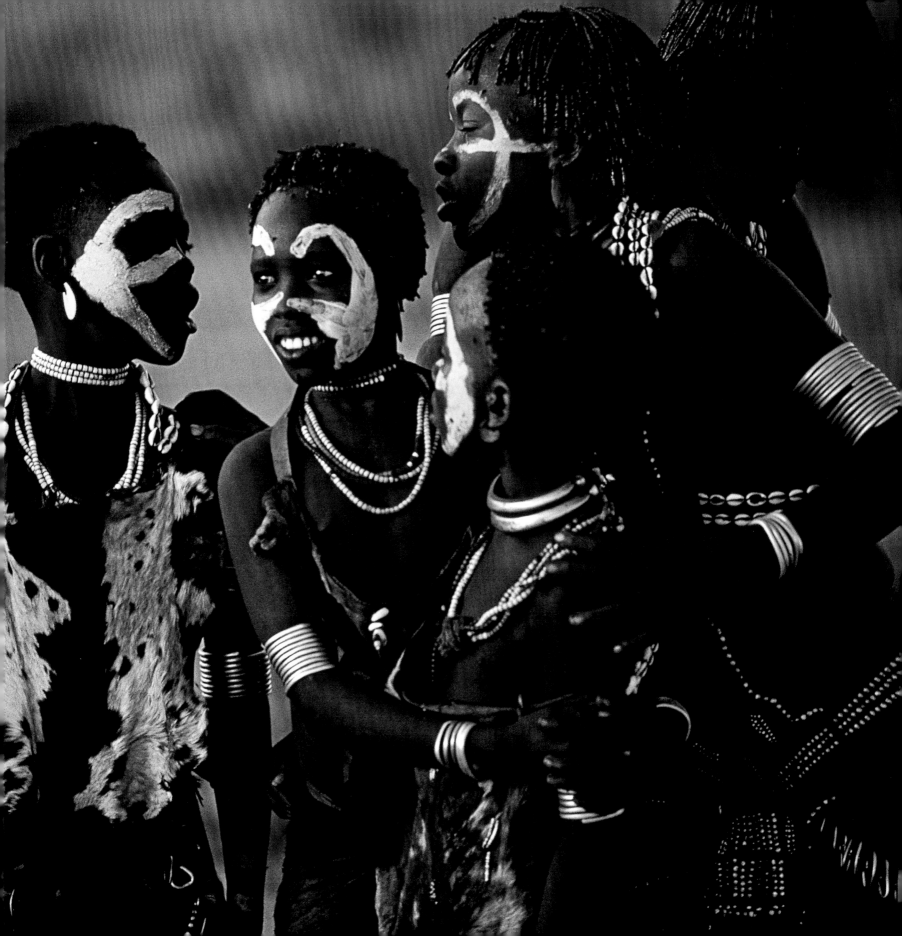

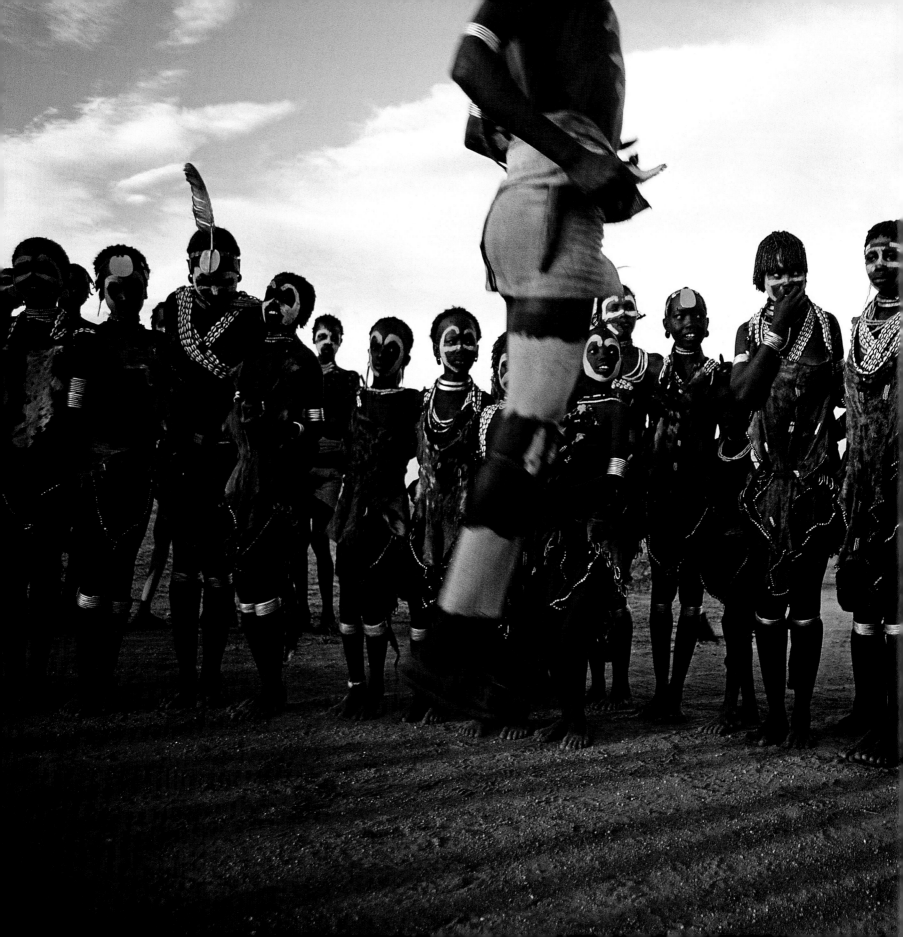

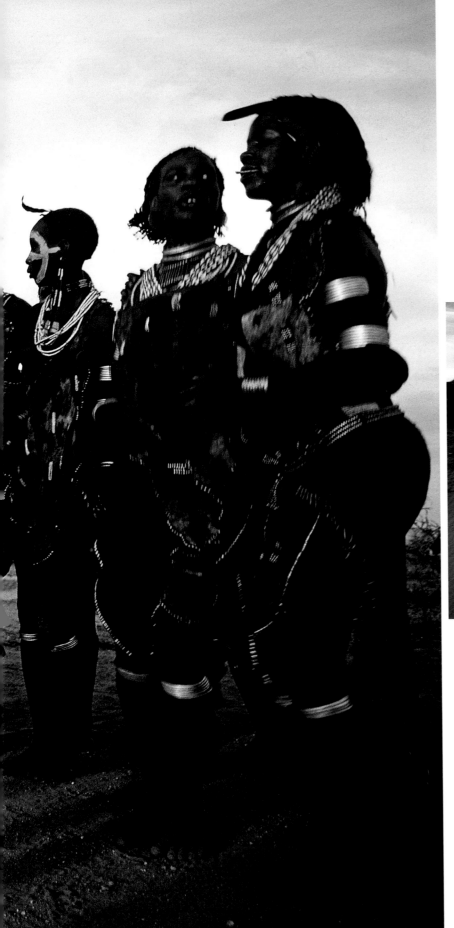

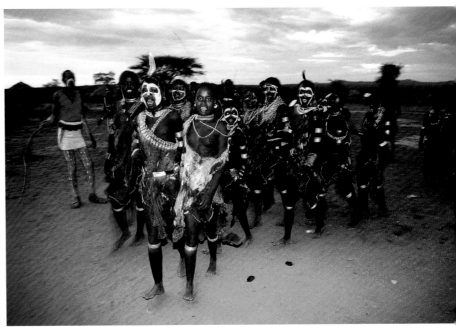

464-465及465　哈馬爾族跳舞慶祝一位少年的跳公牛成年禮。男孩以持續跳躍的方式朝女孩所在位置前進。兩方擺出臀部相抵這個具性交暗示的動作後，就分開。

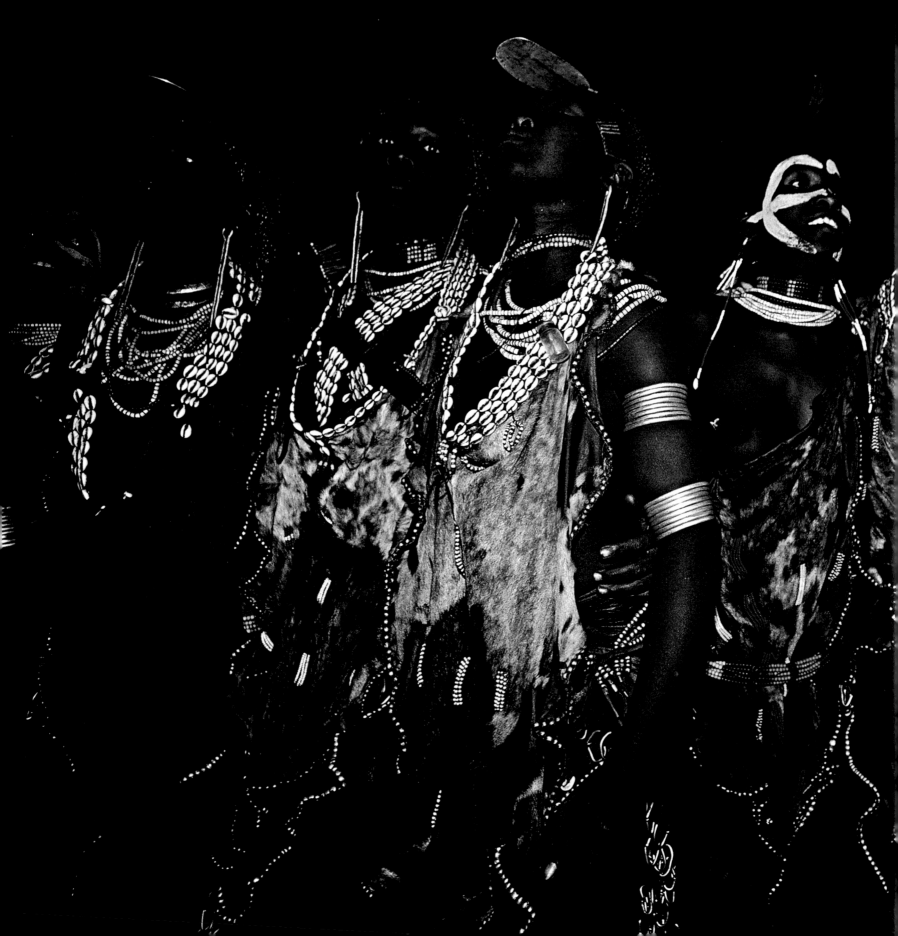

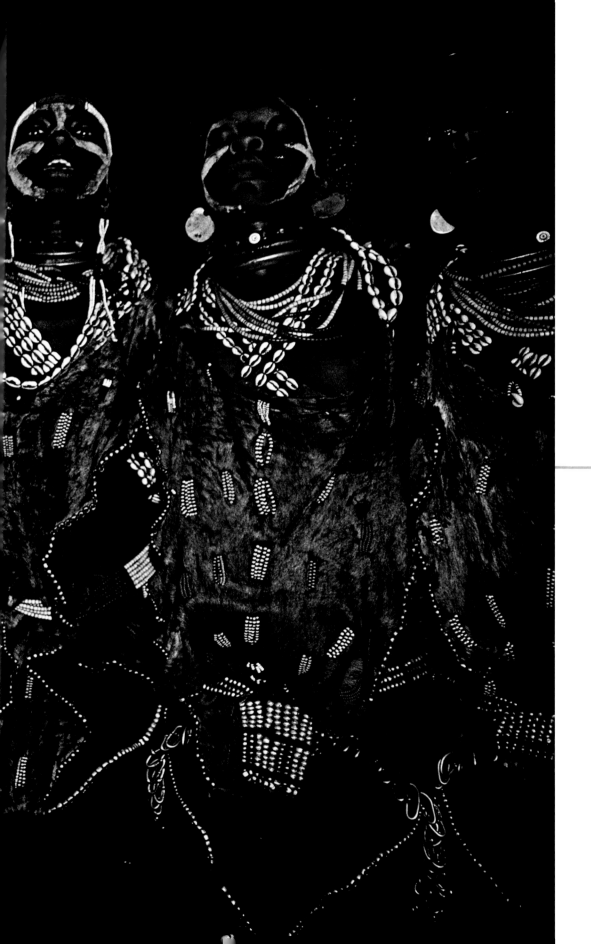

466-467　婦女唱著歌，摩擦彼
此的手環，也不忘緊跟著舞蹈
的節奏。頭上的橢圓形金屬裝
飾象徵鴕鳥喙。

468-469　男男女女舞動不休，一直跳到深夜；情投意
合的就一對對消失在灌木叢中。

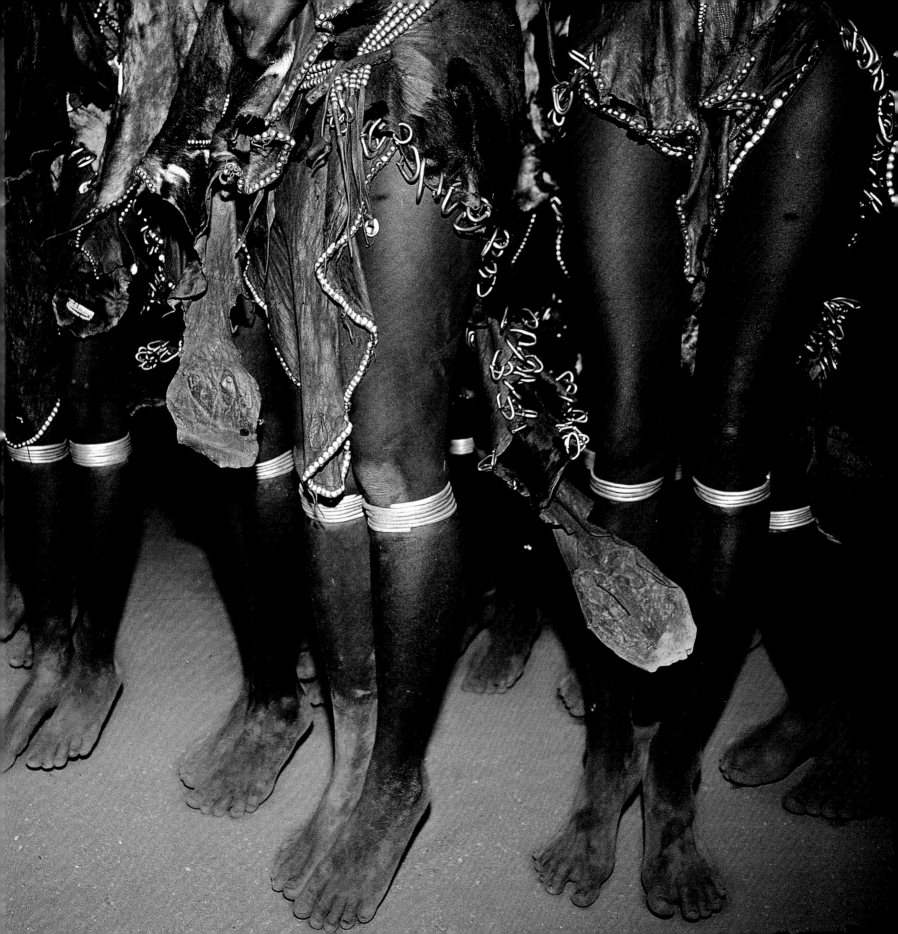

天主教與印加

安地斯山脈

星雪祭

安地斯山脈

星雪祭

在祕魯安地斯山脈的深處，古印加帝國首都庫斯科（Cuzco）以東100公里處，聳立著冰川覆蓋的西納卡拉山（Sinakara Mountains）。群山旁海拔約4700公尺的麓山帶，就是星雪谷（Coyllur Ritti Valley）的所在位置。我在這裡搭起一個小帳篷。

此時已過深夜2點，天氣非常寒冷，教堂的擴音器傳來陣陣響亮的克丘亞語（Quechua）讚美詩。詩歌沒有音樂伴奏，由一名年輕女性吟唱，直白且不加矯飾，偶爾還會走音。然而歌聲卻因狂喜與虔誠而悸動，包圍睡夢中因冷凜的山谷空氣而顫抖不止的上萬名朝聖者，溫柔地提供安慰。讚美詩把我從淺眠中喚醒兩個小時了，我希望可以盡快入睡，卻發現女孩的歌聲已深深穿透我的意識。再加上還醒著的朝聖者徹夜跳舞所引進的騷動，以及遠方傳來的號角聲和無數的口哨聲，想要重新進入夢鄉已是不可能了。

儘管我不懂克丘亞語，卻能聽出有一個詞反覆出現在歌中：「Senor de Coyllur Ritti」Coyllur的意思是星星；Ritti的意思是雪。Senor在這裡是對上帝的尊稱。也就是說，Senor de Coyllur Ritti一詞跟耶穌基督有關：根據傳說，祂曾現身此山區。星雪朝聖之旅，即星雪祭，每年於5月底至6月初舉辦，滿月之日達到高潮。

人們將對繁榮富庶的祈望傳遞給星辰，白雪則象徵健康。

2004這一年，滿月落在6月8日。前一天，朝聖者先把十字架豎立在海拔5000公里處，接著在8日破曉前，爬上冰雪覆蓋的山頂禱告，再將十字架揹回。

我跟著一位嚮導和他的助手，6月4日一同自庫斯科啓程。我們在靠近星雪谷的村莊丁肯（Tinqui）度過第一個夜晚，於隔日抵達。在登山口馬瓦亞尼村(Mawayani)，商人搭起許多帳篷，兜售補給品和各式雜貨給朝聖者。我向其中一個帳篷買了一隻馬，然後出發。

路上，我們遇到一群人排成長長的隊伍魚貫下山，包括麥士蒂索人（Mestizo）、美洲原住民和其他族群，其中許多是來自庫斯科、準備當日返家的朝聖者。這裡沒有任何的住宿設施，信徒不是得當日來回就是得睡在野外，但夜晚氣溫可驟降至攝氏零下20度。這些從庫斯科來的朝聖者大多不習慣登山，疲憊全寫在臉上。嚮導說，星雪祭近幾年大受歡迎，吸引朝聖者遠從玻利維亞和阿根廷而來。

山徑相當平坦，我們大約在三小時後抵達終點。崎嶇的山坡上有一間教堂；空曠的山谷裡帳篷肆意蔓延。

1553年，西班牙人法蘭西斯柯・皮薩羅

470　戴著面具的烏庫庫孩童。

473　戴著面具的舞者徹夜跳舞。

（Francisco Pizarro）之所以能順利征服印加帝國，關鍵在於他先殺死了國王阿塔瓦爾帕（Atahualpa），後又攻入庫斯科。西班牙人四處擄掠並搗毀許多印加宗教的重要神殿，就地興建天主教堂，繼之強迫戰敗的原住民改信天主教。但崇拜神祇化的太陽、月亮、山岳、圓石等等的本土宗教傳統已根深蒂固，儘管受到武力威脅仍無法剷除。因此西班牙人決定，創造一個對本土宗教留有餘地的新天主教傳統。

星雪谷的巨大圓石有個流傳至今的傳說。群山間山勢較低的地方，住著一個名叫麥塔的牧童。有一天他把羊群趕到星雪谷，遇到一個衣服破破爛爛的男孩，這個男孩叫做曼紐。兩人變成了好朋友，麥塔把他帶來的肉和馬鈴薯分給飢餓的曼紐。

麥塔想到，或許他朋友身上穿的破爛衣裳可以改製成新裝。他拿了曼紐衣服上的一塊碎布，帶回家和父親商量，不料卻發現西納卡拉山附近無人能織出這樣的布。父親帶著這塊奇怪的碎布到鎮上向眾人展示。「這種布不是普通人穿的。只有聖人能穿。」修士驚訝地說。

這個故事最終傳到庫斯科的修士和官員耳中，為了親身一探究竟，便跟著麥塔和他的父親到星雪谷。他們發現曼紐坐在一塊大石頭上──但他已變得不同，身上散發的光芒讓造訪者睜不開眼睛。當他們不安地接近曼紐，奇怪的事情發生了，曼紐倏地消失，只見他剛剛坐的大石頭上立著一個木頭十字架。

失去朋友的麥塔，因為過度悲傷而當場殞命，遺體就被埋葬在大石頭旁邊。他看顧的羊群立刻增加一倍，這是曼紐報答心地仁慈的麥塔和麥塔父親所顯現的奇蹟。

人們把曼紐的出現解讀成耶穌在神聖的巨石顯靈，這則傳奇迅速傳開，而第一次的星雪朝聖之旅發端於1783年。一座現代教堂將巨石納入它的建築物內，石頭的表面有一個十字架，十字架上的受難耶穌像面容哀戚，描繪手法直接。

愈接近節日的高潮滿月之夜，朝聖群眾也跟著一天比一天多，有人告訴我現場約3萬人，但就我的觀察7、8萬人比較接近實情，甚至可能高達10萬。人潮一波接一波地湧入，從外表看起來是村民，懷著單純而虔誠的心前來，揮舞著十字架和耶穌基督的肖像，或手中彈奏著樂器。一群人一進入教堂就開始禱告，連停下來卸除綁在背上的柴火、鍋子和毯子都沒有。聖壇上的朦朧燭光映照在描繪耶穌受難的塑像上，很多村民為此感動落淚，還發出痛苦的呻吟。他們屈膝跪下，反覆於胸前畫十字，淚水流露出朝聖的喜悅。我親眼看過世上所有的朝聖之旅，沒有一個地方比這裡單純、坦率、熱情的祈禱更動人。這些信徒一輩子忍受貧窮，生活於安地斯深山間的種種艱辛，都化為熱切的祈禱。看到這一幕誰能不受感動？

他們徹夜未眠，一直跳著舞，舞蹈分為三種：豆舞、可拉舞(qolla)和魯納舞(runa)。豆舞是一種叢林舞，舞者用鮮豔的羽毛裝飾頭部。可拉舞源自的的喀喀湖區，舞者腰間掛羊

駝玩偶，圍成一圈模仿羊駝的嘶叫聲。魯納舞在安地斯山脈隨處可見，是一種快板的舞蹈，鞭子抽動的劈啪聲伴隨著笛聲與鼓聲。舞者穿戴羊毛織成的面罩和喬裝的服飾，當舞蹈達到高潮，兩個男人進入圈子中央，用鞭子抽打彼此的身體下半部，卻不會打斷節奏。在最巧妙的時機，第三個男人介入兩人之間，兩個抽鞭子的人搭肩並於神前跪下。如此的舞蹈不斷重複。鞭子是由柔軟的皮帶織成，抽打的人是用全力，被打的人必然感到劇烈的疼痛。但男人的表情藏在面罩後無法看到，而且聽不到一點連喊痛的聲音。抽鞭子的人叫做烏庫庫（ukuku），他們是節日的主角，耶穌基督的守護者。

離教堂大約50公尺的山坡上，這裡的熱烈氣氛跟朝聖者的宗教熱情在精神上相距甚遠，令人嘆為觀止的交易正在進行：兜售夢想。販賣的物品包括房子、車子的複製品、假造的大學畢業證書、律師執業執照等等。交易的貨幣是美元；複製品的旁邊假美鈔堆積如山。1祕魯索爾（1索爾＝0.29美元）可以買到一疊「價值」4萬美元的美鈔，再將這厚厚一疊假美鈔給上帝。誰知道呢？說不定上帝能將這些象徵性的房子與大學文憑變成真正物質上的豐足。

這基本上是一種辦家家酒。只是玩的人是成人，而且他們的態度極其嚴肅，令人感到既好笑又悲哀。假鈔能傳達盼望給上帝？人們排成長長的隊伍，登記他們的名字，然後將假鈔塞在巨石的裂縫中，上頭點了蠟燭。那裡一定已

塞滿上億美元的假鈔。這只是個遊戲，但足以清楚顯示安地斯山區的居民是多麼絕望，急欲掙脫貧窮的束縛。他們也以類似的心情，排在市區銀行長長的隊伍中，耐心等候兌現他們微薄的支票。

在我抵達的第四天傍晚，我和嚮導決定爬山到冰川下端。節日將在隔天日出前到達高潮，屆時朝聖人潮會登頂以完成祈禱。由於我的體力跟不上他們的速度，就先騎著先前所買的馬，直到馬因為地形無法繼續前進為止。經過兩個小時費力的攀爬，我們終於抵達冰川下緣。高度計顯示海拔為5000公尺。多次遊歷西藏已讓我習慣高海拔，此時我沒有適應高度的問題。暮色漸漸濃了，一群人背負十字架爬上冰原，為隔日的儀式準備。

我們挪開了幾塊石頭，在一片平坦可躺下的地面搭好帳篷。用過簡單的晚餐後，我喝了點烈酒，很早就去睡了。抵達星雪谷後，夜夜歡慶的嘈雜人聲讓我一直無法好好睡上一覺。至少今晚會很安靜，我應該能安穩入眠。然而事實並非如此，我還是睡不著，或許是因為太疲倦了。無論如何，在這漫長又悲慘的夜晚，絕大部分時間我都睜眼躺著。

我曾短暫進入夢鄉，不料卻被一個陌生的聲音喚醒：「啪啦、啪啦⋯⋯」原來是雪打在帳篷上的聲音。我看看錶，才剛過3點。我察覺到另有一個微弱的聲音，似乎是從遠方傳來的。我專注地聽著，沒錯，這是從下方傳來的笛子與號角聲，聲音離我愈來愈近。我叫醒身

旁熟睡的嚮導預備啓程。

帳篷外，大片的雪花飛舞，有一條小徑通往山脊，從山脊的頂端我們看見黑暗中有一長列手持火炬的登山客。他們已經爬了大約200公尺，仍保持輕快的步伐，號角和口哨聲響亮地迴盪在隊伍間。我瞇著眼，看到帶火把的另一群人正往冰川的方向登山。

當他們接近我，我發現他們全是烏庫庫，臉上戴著面罩，身上穿著羊毛織成的服裝，讓他們看起來像熊。來的人都是男性，女性顯然被禁止攀爬冰層。除了口哨聲之外，他們行進時毫無聲響，抓著他們用鞭子綁成的安全繩。大雪持續下著。

對我來說，這不像基督教儀式，反而比較像崇拜本地山神的某種神祕儀式。事實上，當地人巧妙地將古老的印加信仰融入，創造基督教的表象以保存本土信仰。許多十字架矗立的山岳據傳曾是祖靈山神所居之處，山神的憤怒必須以還願的祭品才能平弭。

一個始料未及的難題浮現：只有穿烏庫庫服裝的人才可以攀爬冰層，這是今年頒布的新規定。我們和烏庫庫隊伍的領隊協商，但失敗了。數百位的烏庫庫把我們拋在後面繼續前行。我們該怎麼辦？情況似乎毫無轉圜餘地。當我們正要放棄的時候，嚮導在隊伍中看到相識的友人，並向他們解釋情形。他們叫我們等在原地，他們爬到山頂念完祈禱文後，就立刻回來借給我們需要的服裝。

我們四處觀望，耐心等待。早晨來臨，烏庫庫圍繞著十字架祈禱；然後各自點燃帶來的蠟燭，屈膝跪下，虔誠地將蠟燭放在冰面上。此時雪已經停了。

20分鐘後，我們等待的兩個人匆匆走向我們。我脫下我的羽絨夾克，換上烏庫庫的彩色斗篷。為以防萬一，我又戴上面罩，並將他的皮鞭繞在我的脖子上。我的相機藏在斗篷下面。接著我們便出發了，向十字架爬去。或許因為我太緊張，天候沒有如我擔憂的寒冷。冰層遍布巨大的裂隙，十字架矗立在五、六個地點，彼此間有相當距離，周邊則聚集了成群的烏庫庫。

十字架上面點了無數根不同尺寸的蠟燭，年輕人排成一排站在十字架前。他們跪著將手伸入雪中，維持跪姿大約4至5分鐘。在一位負責計時的人示意後，手持皮鞭的烏庫庫走向前，用盡全力狠狠鞭打年輕人的臀部。這是某種成年禮，一年一度於星雪朝聖之旅舉行。

大約一個小時後，朝聖者背起十字架踏上歸途。無論你朝哪個方向，總能看到下山的朝聖者，揮舞色彩斑斕的旗幟、吹口哨、彈奏各種樂器。到了某一地點，他們與被禁止攀爬冰層的婦女會合，婦女為迎接十字架已等候多時。眾人排隊並再次起舞，激烈又歡欣鼓舞的舞蹈。我從來沒有看過這樣的場面 —— 嚴冬中，深山裡，海拔5000公尺處，上萬名朝聖者乞求上帝的賜福，彷彿是一齣壯麗的安地斯歌劇。

侵略祕魯的西班牙人引進基督教，想要以

477　來到海拔 4700 公尺的教堂，這位朝聖者深受感動，對著耶穌基督虔誠
祈禱。

武力強迫本地人改換信仰，但原住民聰明地將古老信仰混合基督教義，逐漸創造出一種前所未見、熱情、奇異的安地斯基督教——更加寬容和開放；它的影響力更隨著殖民者的版圖擴張，推廣到全球各地。

中午剛過不久，教堂前舉行的彌撒結束，朝聖者拔營並集體下山，鍋、盆和毯子綁在他們背上。隊伍的最前端，描繪耶穌受難的塑像置於一個玻璃盒內，被群眾小心翼翼地運下山。這位安地斯當地的守護神通常是供奉在星雪谷的聖壇，僅有在一年一次的朝聖之旅時會被移出，目的是為寬恕過去一年人們的罪孽。

479　持續的哨聲驅使烏庫庫前進，他們在大雪紛飛中一路爬過冰雪，前往豎立在山頂上的十字架。

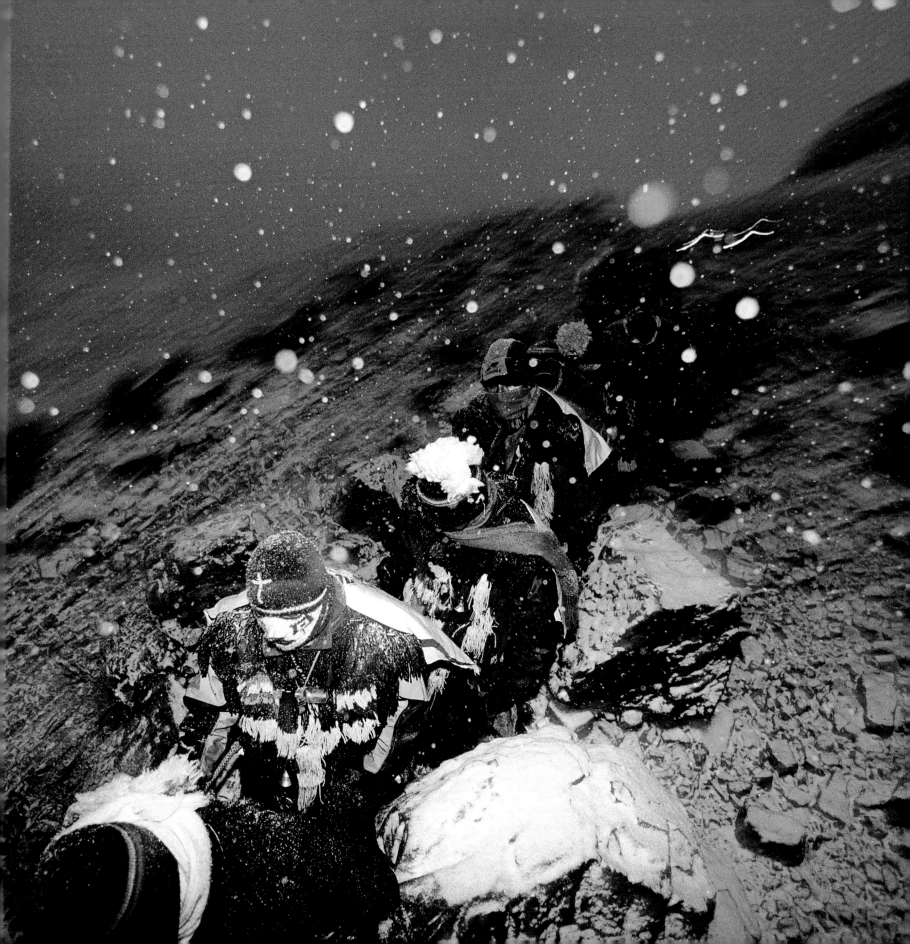

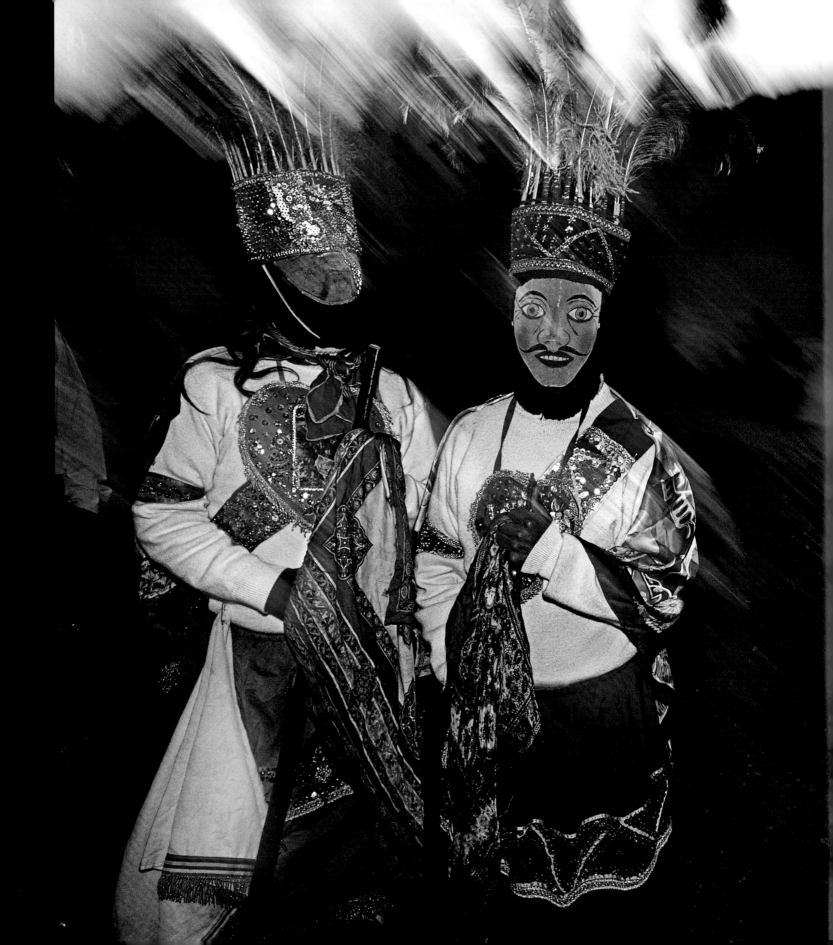

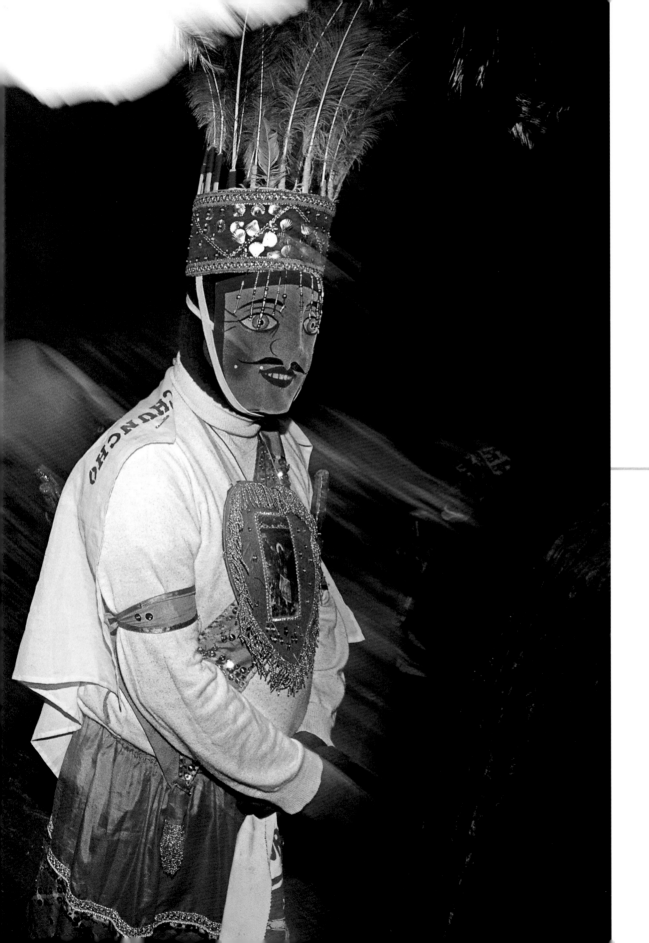

480-481　戴著面具的舞者依
他們所屬的村莊與城鎮編成
數百組。

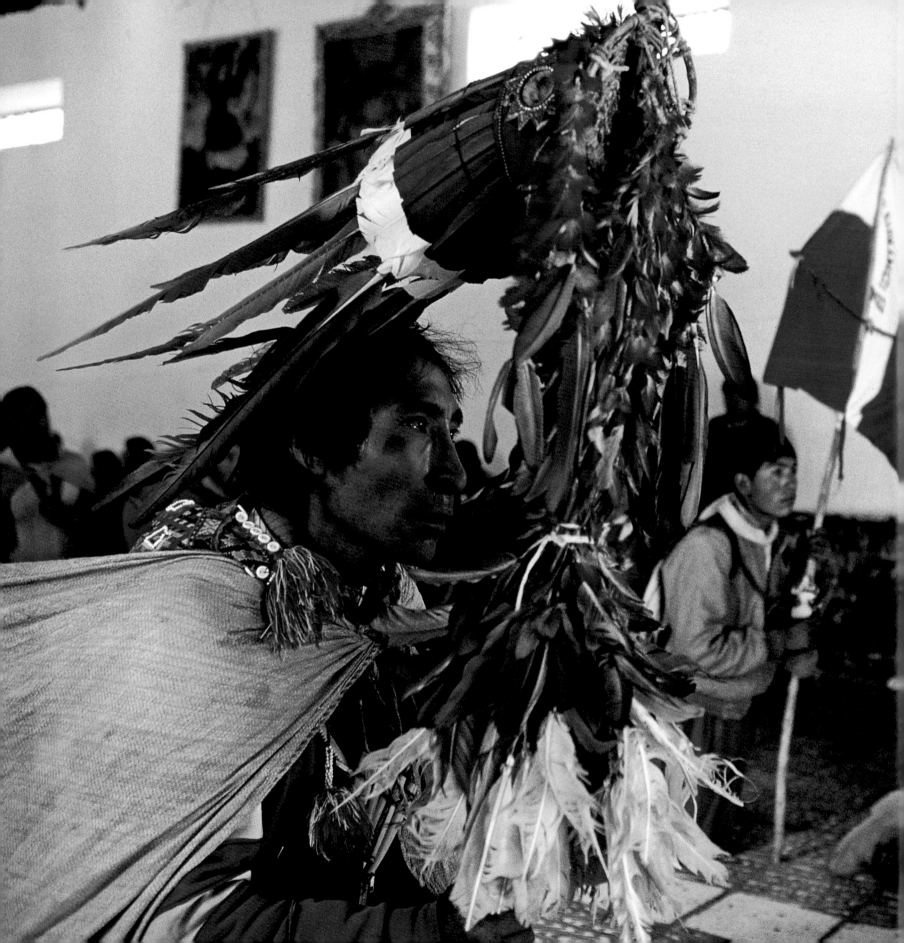

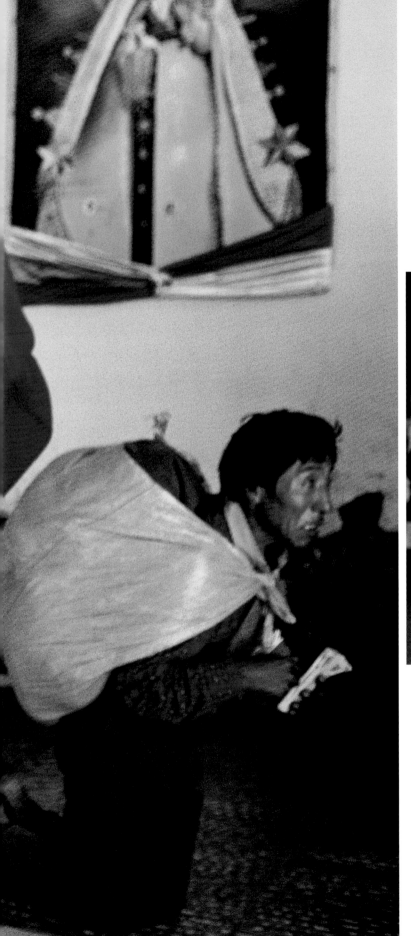

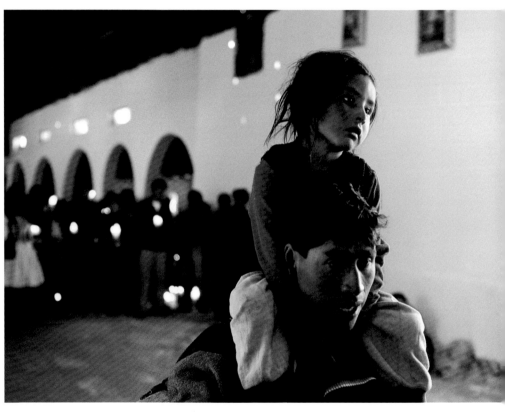

482-483　一群村民來到教堂對著耶穌基督祈禱。左邊男子手
上握著的是頭飾，用於一種稱為豆舞（chuncho）的叢林舞
蹈。

483　小女孩坐在父親的肩上，爬上陡峭的山徑。

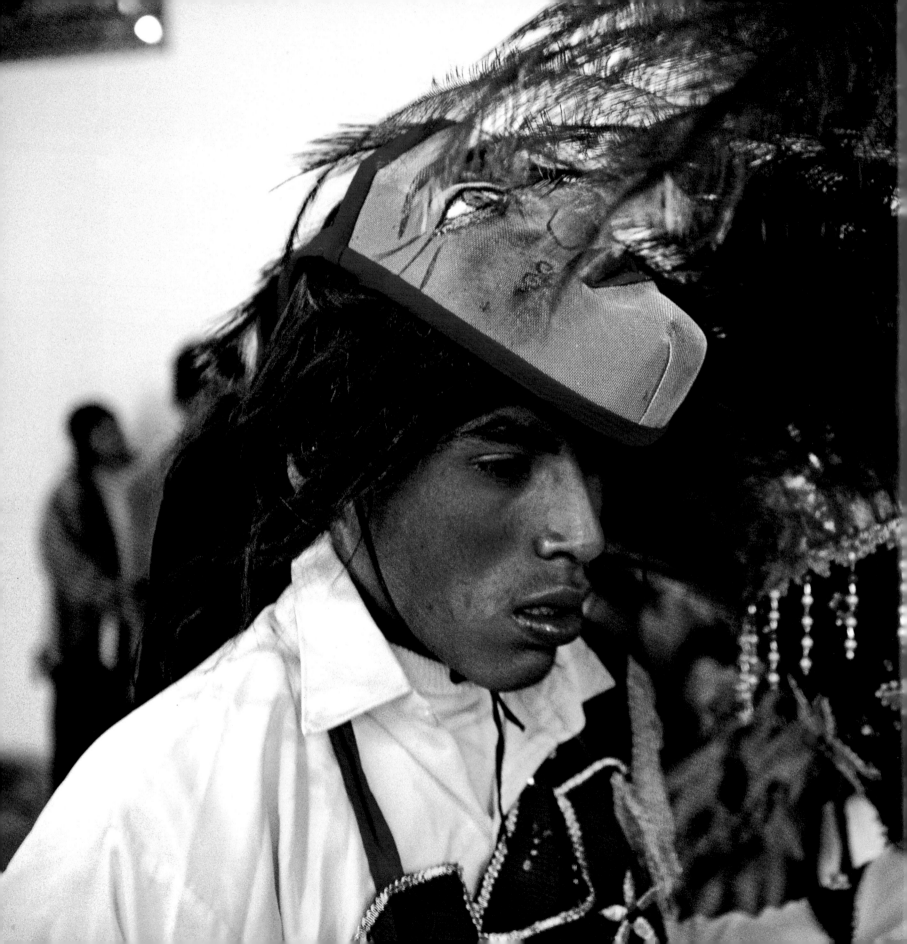

484-485　一個年輕男子在祈禱。村民帶著耶穌基督雕像（描繪耶穌受難的雕像）前來，每個村莊的教堂都有這樣的一尊雕像。

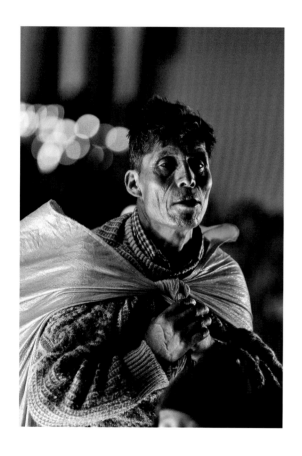

486及486-487　村民背著鍋碗和過夜行囊剛剛抵
達。當他們注視著耶穌受難像時，不禁潸然落淚。

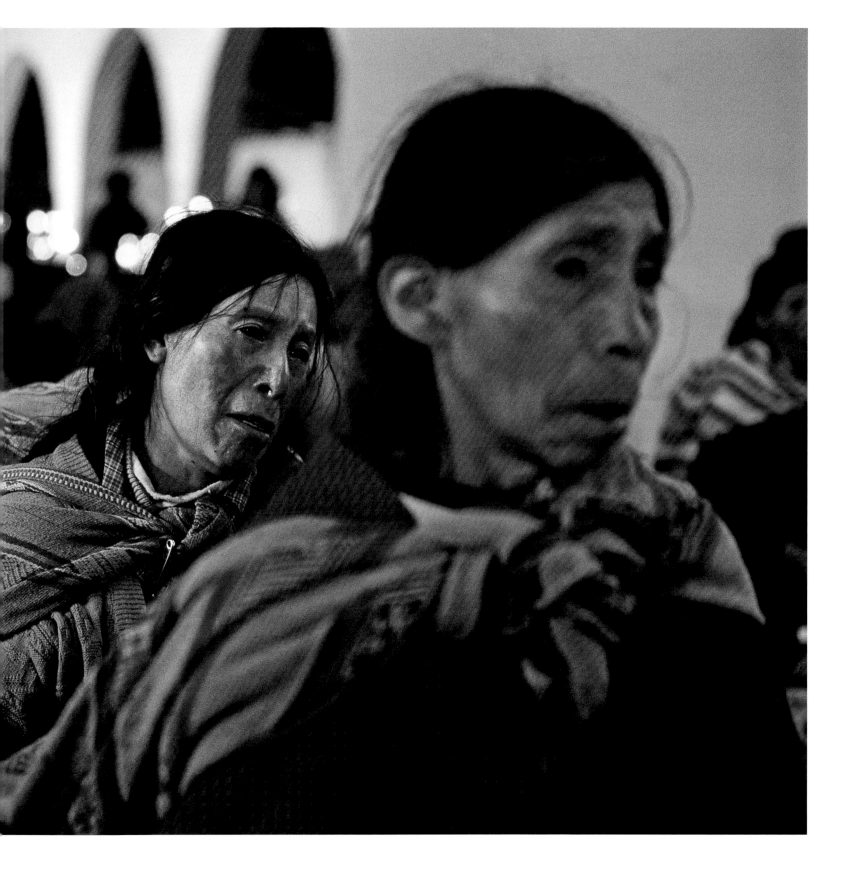

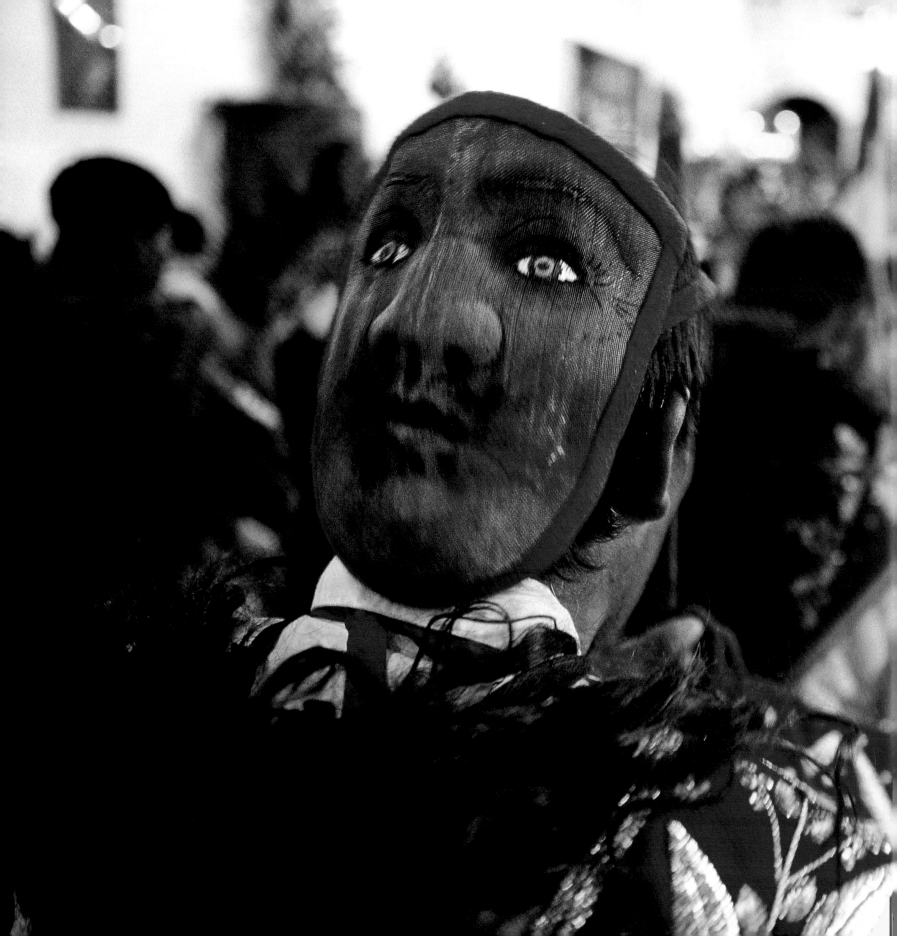

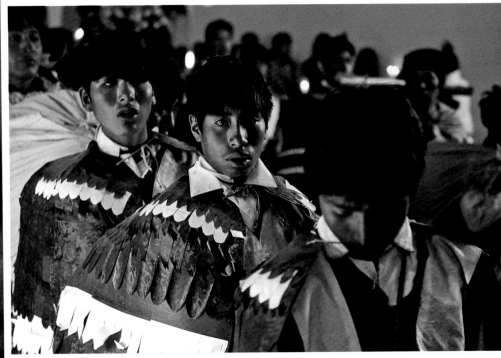

488-489　關於烏庫庫戴面具的習俗，每個人都只知道這是
一個古老的傳統，其他一概不知。

489　舞者身穿代表神鷹的服飾。過一會兒他們也會戴上神
鷹面具。

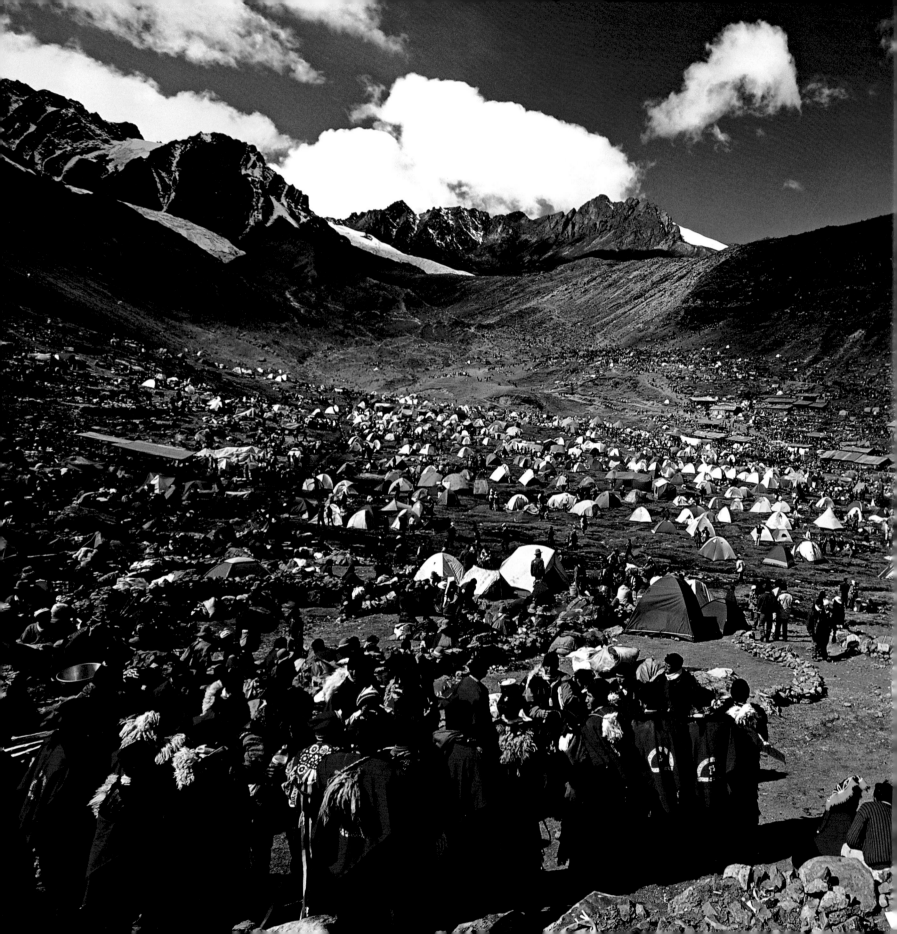

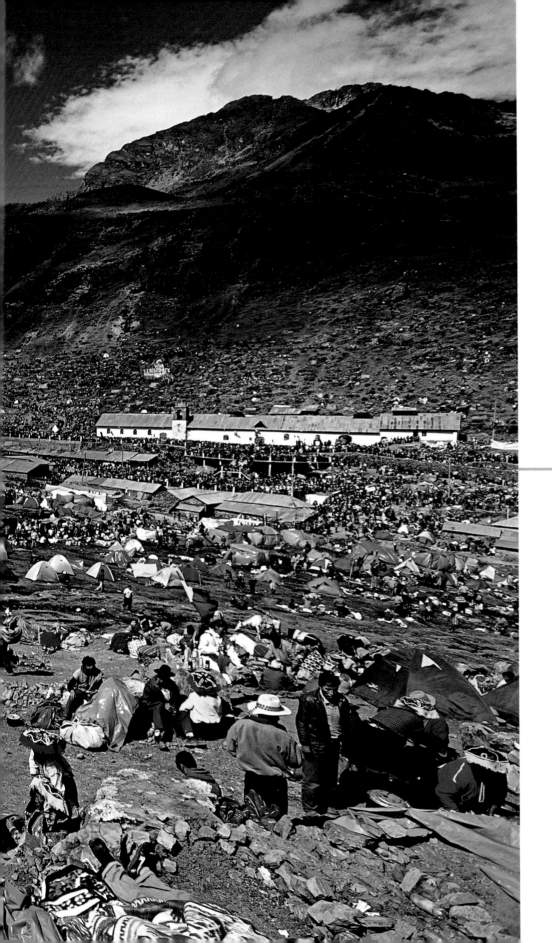

490-491　10萬朝聖者中有很多人將在
海拔4700公尺的星雪谷紮營四天。教堂
建築在右方。

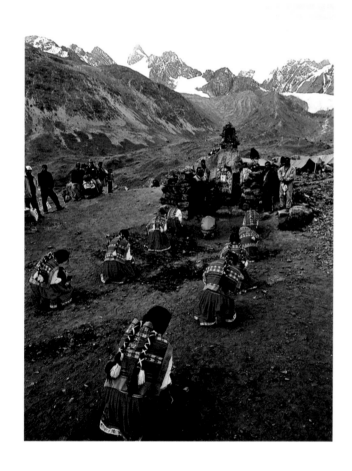

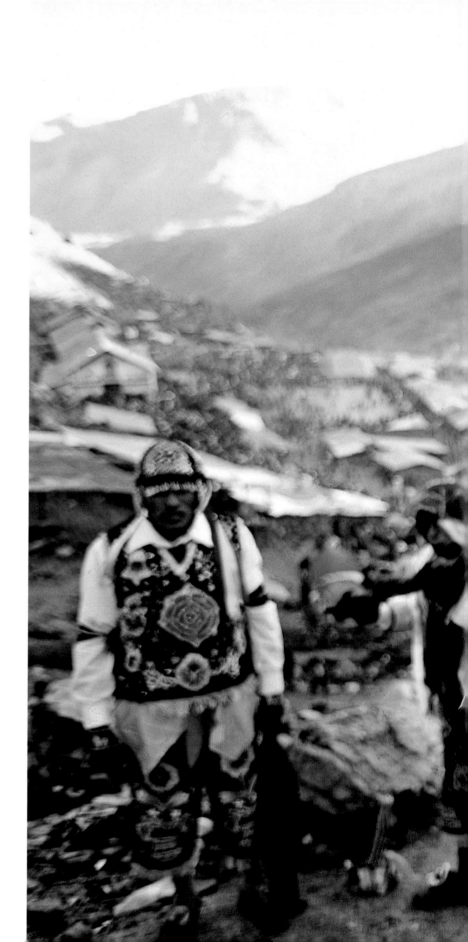

492　朝聖者先是在一個神聖的洞窟前舞蹈讚頌上帝，隨後
又跪下禱告。

492-493　一名烏庫庫孩童戴著稱為華可羅（huaqollo）的
白色面具。其他孩童也穿上奇特的烏庫庫服裝，頭上綴有羊
毛流蘇。

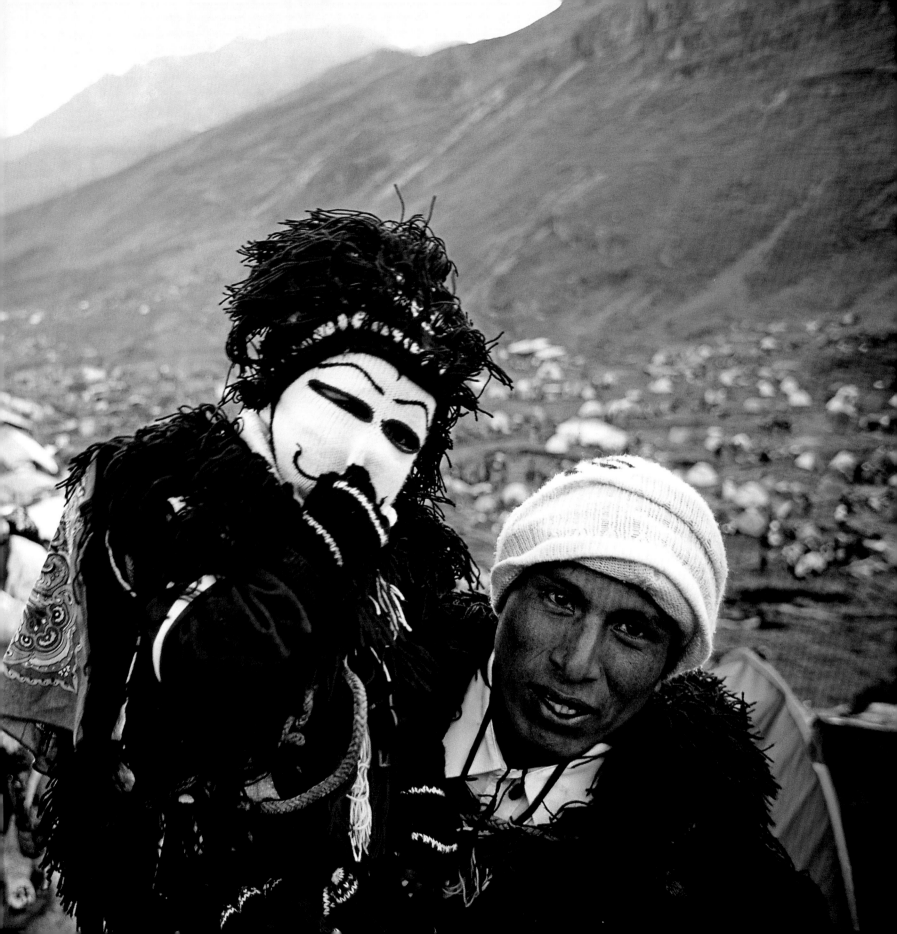

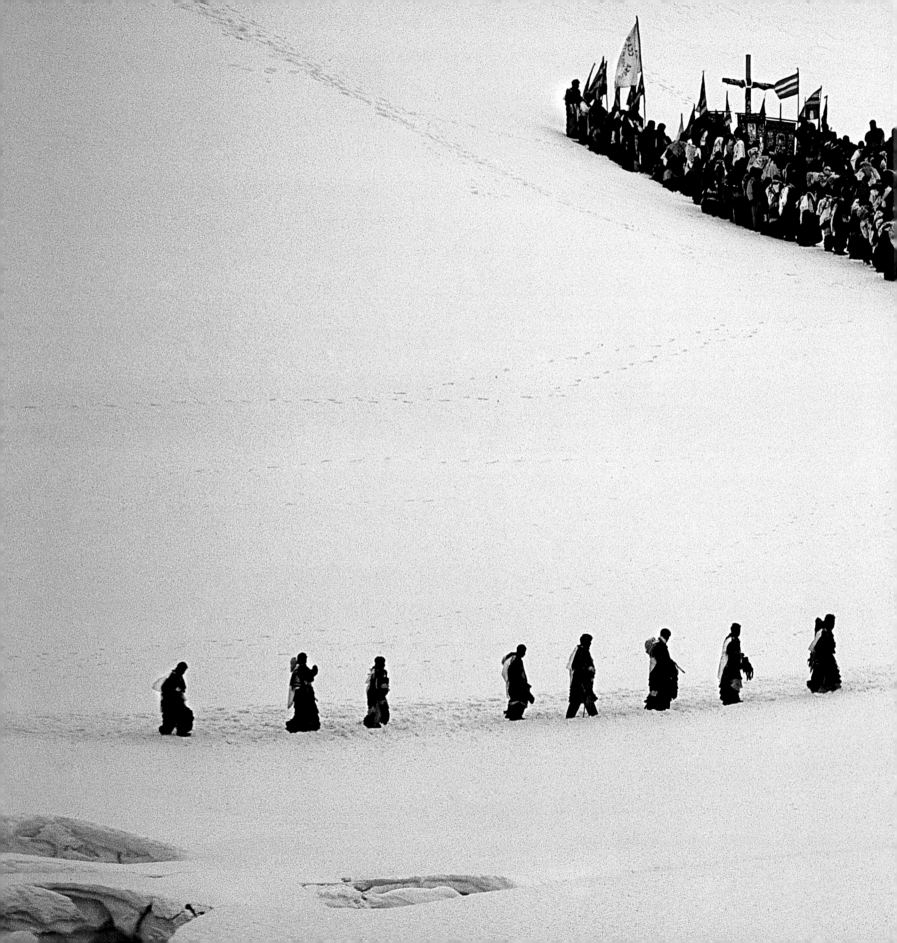

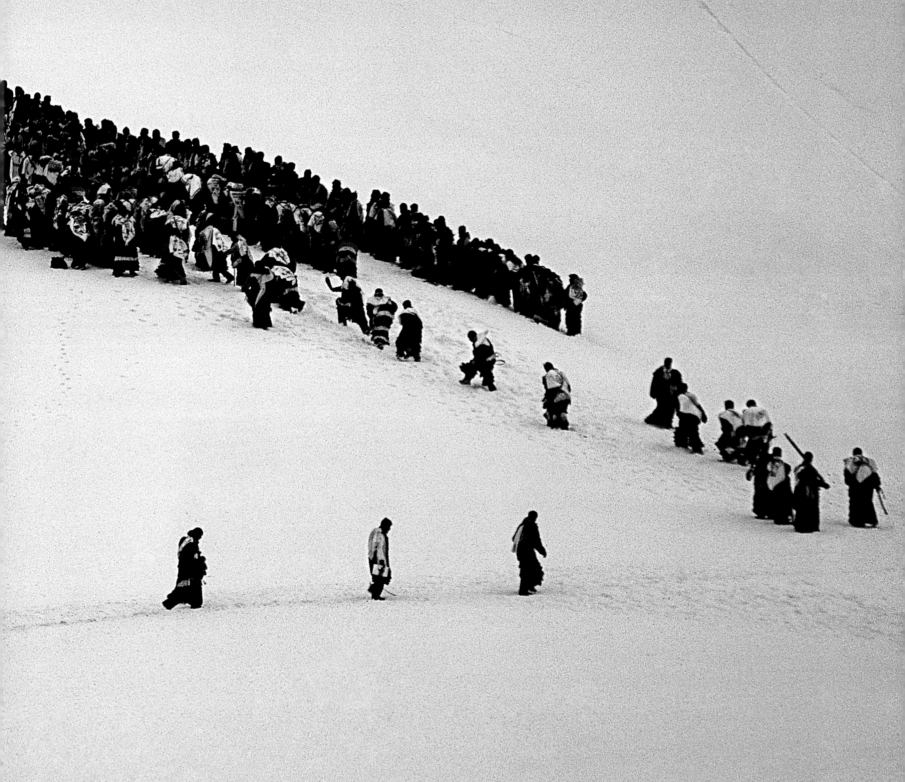

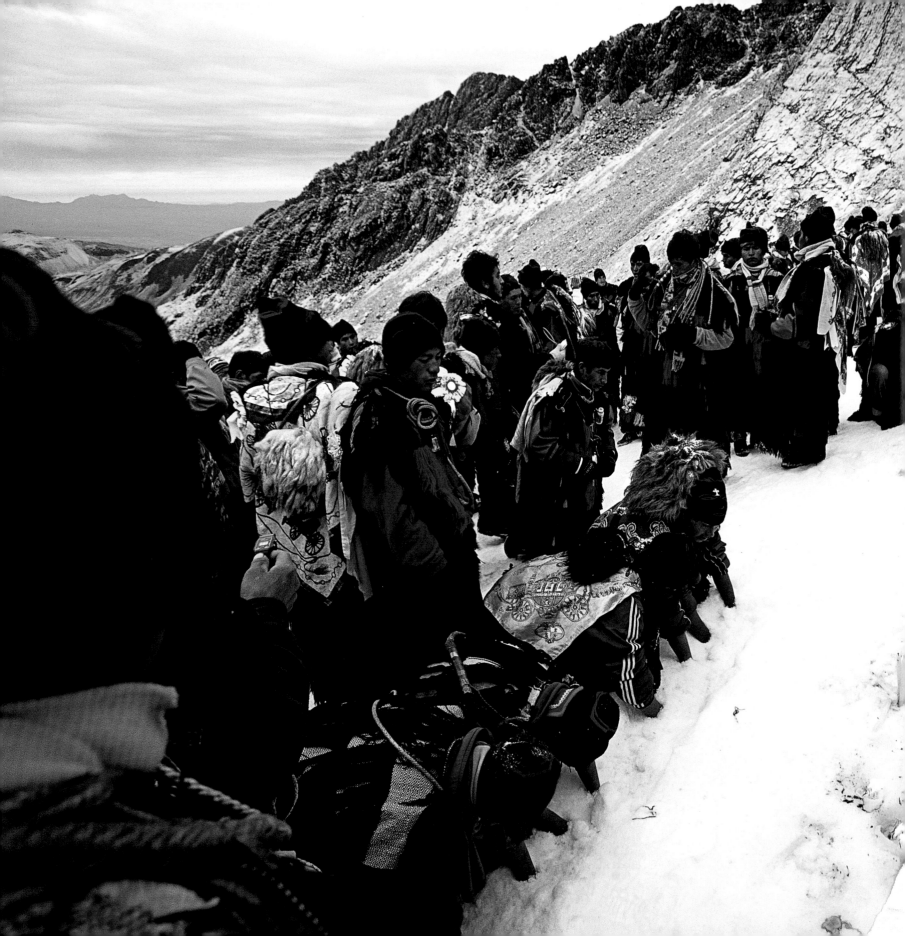

494-495　烏庫庫對著豎立在冰上的十字架祈禱。這裡的高度是海拔5000公尺。每一組人會豎立數十個十字架。

496-497　第一次參加朝聖的年輕人必須經歷啓蒙儀式。他們跪在十字架旁，把手插入冰雪並忍耐將近5分鐘；之後他們的臀部還要承受猛烈鞭打。

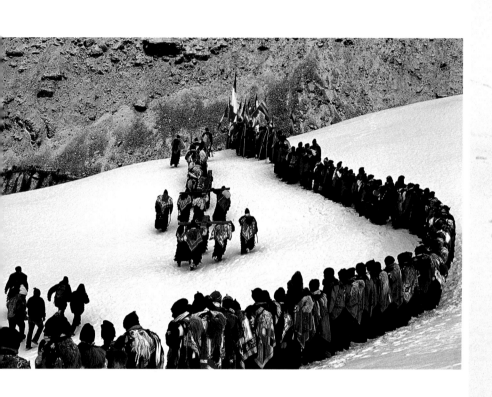

498及498-499　在冰上舉行慶祝儀式兩個多小時後，
烏庫庫拔起前一晚豎立的十字架，啟程下山返家。

500-501　烏庫庫排成長長的隊伍魚貫下山。

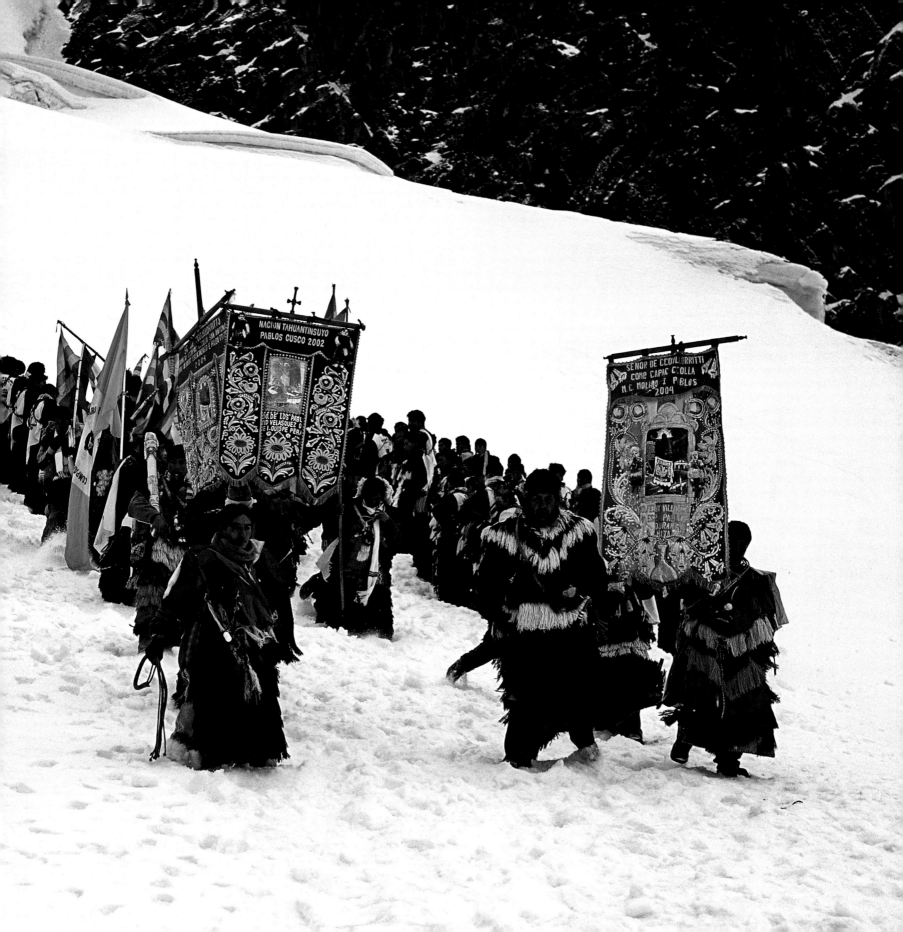

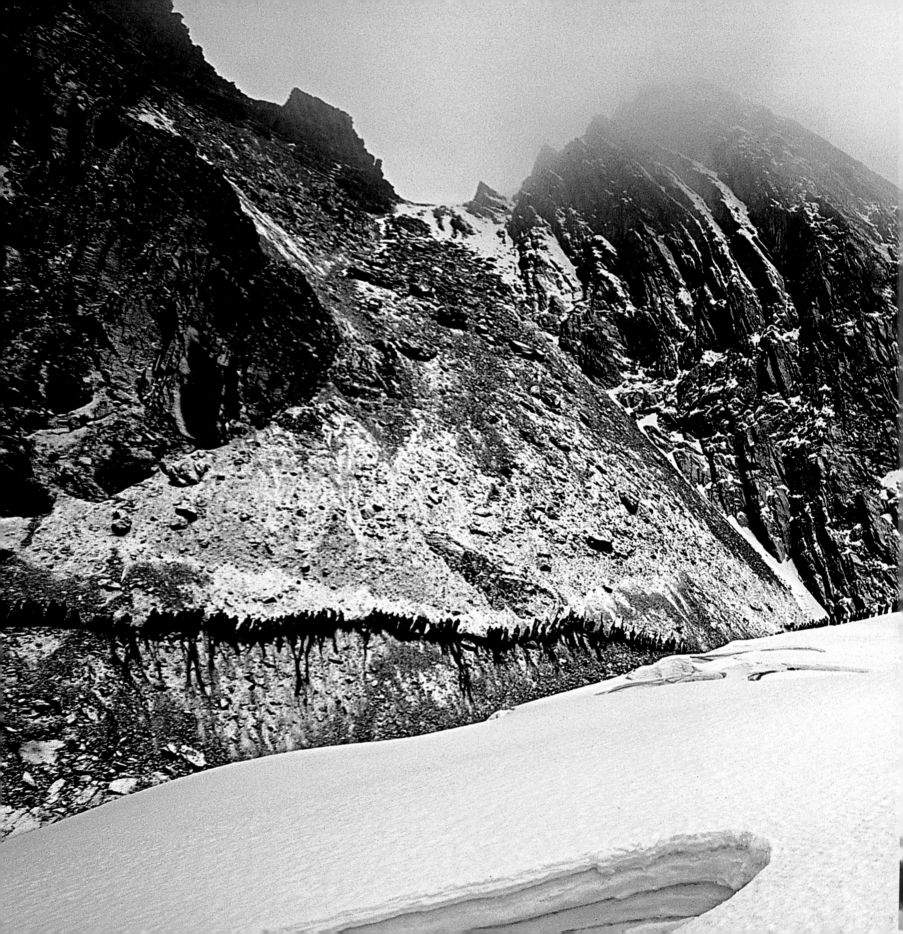

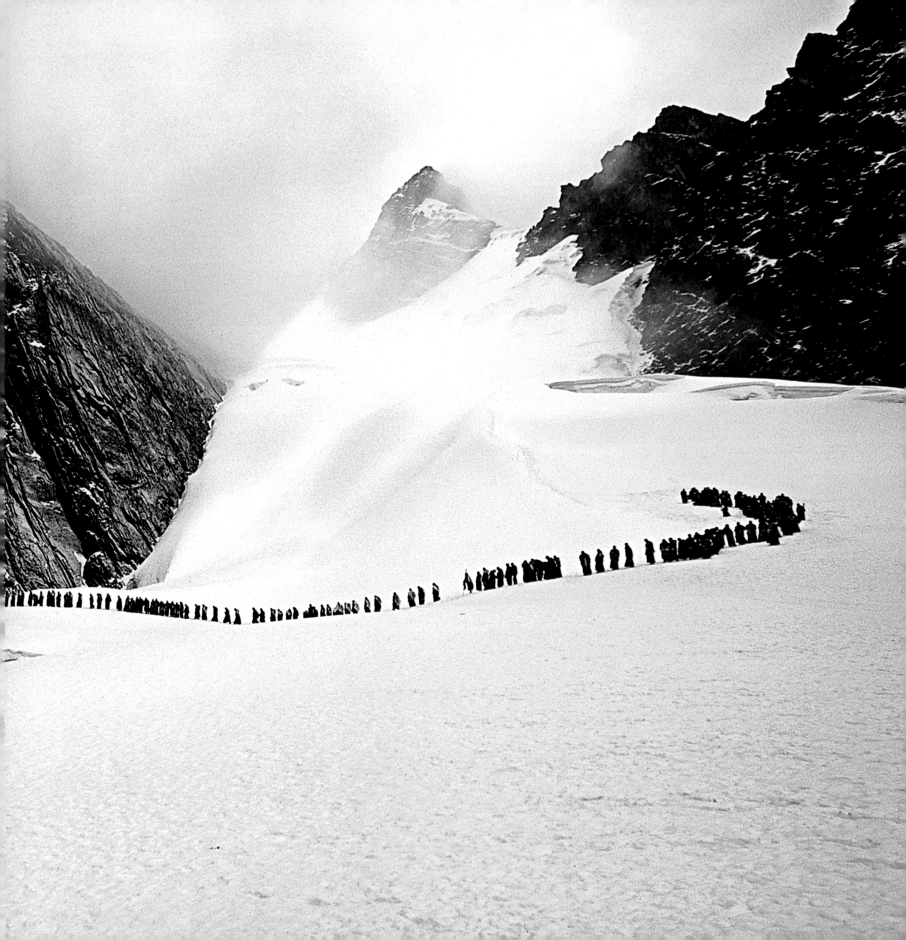

作者簡歷

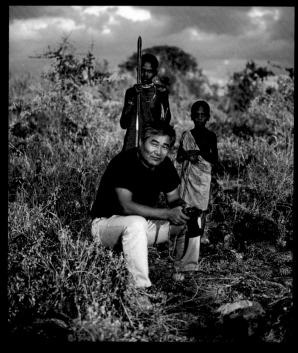

野

町和嘉1946年出生於日本四國島高知縣，1971年展開自由攝影師生涯。

1972年，他第一次造訪撒哈拉沙漠，對那裡的人物和風景慢慢產生了深厚的感情。往後近20年間，他的足跡幾乎遍布整個撒哈拉沙漠地區。之後，他開始沿著尼羅河行進，從它位於中非的源頭一路追蹤到埃及的出海口。

野町和嘉後來將注意力轉回亞洲，多次走訪西藏和中國的各個角落。而他的主要拍攝對象是喜馬拉雅高山上一群艱難度日的居民，企圖透過攝影把那些人的傳統生活方式和文化給保存下來。

1995年，一間沙烏地阿拉伯的出版社邀請他籌拍《天佑之地麥加，輝煌之壤麥地那：伊斯蘭最神聖的城市》（Mecca The Blessed, Medina The Radiant: The Holiest Cities Of Islam）一書。這本書極具開創性，是首次以攝影方式完整記錄了這兩座伊斯蘭最重要的城市。

此後野町和嘉展開拍攝世界其他區域的計畫，繼續尋找並捕捉各地文化中崇高、精神性的一面。2002年起，他開始記錄伊朗、人稱聖河的恆河和安地斯山脈的宗教活動。

他已出版了14本以不同國家為主題的攝影集，作品也刊登在多本雜誌上，包括《生活》（Life）、《星報》（Stern）、《Geo》和《國家地理》（National Geographic）雜誌。他獲獎無數，包括在1990年和1997年兩度抱走日本寫真協會頒發的年度賞（Annual Award of the Photographic Society of Japan）。2009年，他獲得日本政府頒發的紫綬褒章（Medal of Honor with Purple Ribbon）。

謝誌

我的遊蹤遍布世界各地，經歷過各種氣候與環境，途中遇見許多願意對我敞開心胸的人，容許我拿相機在旁記錄他們神聖的宗教儀式。在此我也要為我的相機快門聲不時會干擾到儀式的莊嚴氣氛，向他們表示歉意。

我首先要感謝的，當然就是那些虔誠宗教信徒的慷慨，他們親切應允了我的拍攝要求。

我也要感謝那些曾與我合作、支持我度過任務難關的諸位雜誌編輯。我對羅伯特·L.克陳鮑姆（Robert L. Kirschenbaum）和太平洋新聞通訊社（Pacific Press Service）的員工同樣充滿感激，多年來都是他們幫我跟海外的出版公司建立聯繫。我還要謝謝攝影大師杆島隆（Takashi Kijima）以及我的家人對我的鼓勵。

白星出版社創辦人馬切羅·貝提涅第（Marcello Bertinetti）關注我的作品逾30年，所以我也想在此向他致謝。編輯這部厚達504頁的巨帙是個浩大的工程，我由衷感謝承接這項任務的薇蕾莉亞·曼菲托·德·法比安尼（Valeria Manferto de Fabianis）、瑪麗亞·薇蕾莉亞·歐巴尼·格萊契（Maria Valeria Urbani Grecchi）、蘿拉·艾科馬索（Laura Accomazzo）、克拉拉·薩諾第（Clara Zanotti）與其他白星出版社的員工。最後也要謝謝作家麥可·霍夫曼（Micahel Hoffman）將本書翻譯成英文。

504　西藏曼陀羅畫，以細沙繪製而成。作法是取一根細長的中空錐形棒，裡面填滿沙，再取另一根錐形棒，保持中空狀態，接著摩擦兩根棒子製造出微幅的振動，以把出沙量控制在一次只會流出來一點。這幅曼陀羅畫是由多達十位西藏僧侶耗時四天所製成的。祝禱儀式結束後，曼陀羅畫就會被打散，淹沒在河裡。

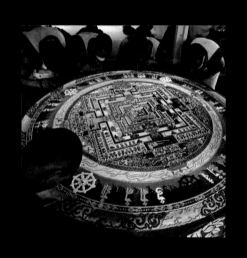